東北民間
說唱藝術

下冊

第十三章　東北少數民族說唱藝術的危機

後記

第五章 ——

東北琴書藝術源流

一、吉林琴書歷史源流

（一）吉林琴書的產生

一九五八年中共吉林省委發出「發展自己的地方劇種，豐富文化生活」的號召，吉林廣播曲藝團和中國曲協吉林分會組織了「新曲種」創作小組，其成員有曲協吉林分會副主席、吉林廣播曲藝團團長王充，吉林廣播曲藝團樂亭大鼓演員張云霞，單弦演員闕澤良，弦師盧寶元、姚華文、杜元嶺等。新曲種以二人轉曲調為基調，吸收一些東北民歌的旋律為創作音型，以鼓曲的音樂結構和唱詞格律為曲種規範，進行試創實驗。

第一個實驗曲目《紅娘下書》於一九五九年公演，獲得了初步成功。一九五九年二月吉林省廣播局將新曲種正式命名為「吉林琴書」。此後又陸續創作演出了《大豆姑娘》、《深山尋寶記》（又名《老英雄探寶記》）、《水漫藍橋》等實驗曲目。其中《深山尋寶記》參加了一九六一年一月在北京舉行的全國曲藝調演，並被評為優秀節目到懷仁堂向黨和國家領導人作匯報演出。為了傳播吉林琴書，擴大其影響，吉林市廣播說唱團一九六〇年曾派西河大鼓演員孫林燕、石云亭學唱吉林琴書，代表曲目有《婆媳相會》《紅娘下書》等。「文革」前，吉林琴書已經基本形成了琴書體雛形。「文革」期間，吉林廣播曲藝團被撤銷，吉林琴書的創建工作隨之中輟。粉碎「四人幫」後，一九七八年吉林省曲藝團成立，吉林琴書這一地方新曲種得到了進一步發展。在原有曲調的基礎上，根據反映現實生活中不同人物不同性格、不同心態的需要，在大量採擷和篩選東北民歌的基礎上，又創建了一批新曲牌。形成了比較完整的曲種。進入二十世紀八〇年代後，又根據觀眾的不同審美興趣，創編和實驗演出了比較幽默風趣的《刀對刀》《花三角》《第三次約會》；反映工業題材的《兩捆鞋幫》及頌揚英雄模範事蹟的《生命之歌》《鐵窗紅花》等新曲目。一九八五年，吉

林省文化廳、吉林省藝術研究所、中國曲藝家協會吉林分會針對新曲種創作中的一些問題，主持召開了「吉林琴書研討會」，對吉林琴書如何進一步發展和完善進行了討論。吉林琴書在吉林省內流行，二十一世紀初已經很少見。

（二）吉林琴書藝術特色

1. 文本特點

唱詞的基本句式是二二三的七字句，或三三四的十字句。有的加入了嵌字、襯字及垛句。每篇唱詞約一百四五十句。用韻以北京十三轍為準，一個唱段大都一韻到底。

2. 唱腔特點

吉林琴書的曲調可分為兩大類：一類是根據二人轉「紅柳子」發展變化形成的「柳調」，為主體調、貫穿調；柳調分慢、中、緊三種板式。慢柳調適於抒發纏綿的情感；中柳調節奏歡快鮮明，適合表現喜悅活潑、剛強有力的情緒；緊柳調緊湊熱烈，適合表現緊張火爆的情緒。另一類；是表現喜、怒、悲、憂各種情緒的曲牌。常用的曲牌有「春韻」「棗調」「文調」「蜀調」「拜年調」「朝陽調」「姐妹調」「流水板」等。

3. 音樂伴奏

主要伴奏樂器為板胡、揚琴，輔助樂器為二胡、四胡、琵琶。演員手持手玉子，邊唱邊擊，掌握節奏。伴奏弦師有盧寶元、姚華文、李秀山、黃文復、盧德華、李富貴等。

4. 表演形式

分為一人站著演唱和兩個人走動中演唱兩種。演員手持手玉子（竹板），邊唱邊擊，掌握節奏。手玉子節奏有單擊和連擊，單擊只是掌握唱腔節奏，連擊配合音樂的起伏快慢烘托氣氛。

（三）吉林琴書的名人名段

張云霞（1935-　）

河北灤縣人。曾任吉林省曲藝團二級演員。藝術室副主任。中國曲藝家協會會員，吉林省曲藝家協會理事，河北省樂亭大鼓研究會理事。張云霞八歲拜張子山為師，學唱樂亭大鼓，十三歲在唐山登台演出。一九五六年受聘瀋陽音樂學院任民間音樂教師。一九五七年參加吉林省曲藝團，任樂亭大鼓演員、演員隊長。一九五九年參加吉林省新曲種──吉林琴書創作組。為吉林琴書的主要創腔者和演員。所創腔的琴書有：《紅娘下書》《生命之光》《大豆姑娘》《水漫藍橋》《深山尋寶記》《第三次約會》等。其中《老英雄尋寶記》於一九六〇年參加全國曲藝調演，並被評為優秀節目進懷仁堂演出。一九八三年應聘在吉林省戲曲學校任教。這期間寫了《淺談曲藝演員唱表基本功》《我唱樊金定罵城》等論文，在多家刊物上發表。

闞澤良（1928-　）

吉林琴書研究小組副組長。著名單弦演員。熟稔北方曲種。曾任中國曲藝家協會理事、吉林省曲藝家協會副主席、吉林省曲藝團室主任、吉林省戲曲學校曲藝科主任。在新曲種創作過程中，領導和參與早期的吉林琴書研究工作。

王充（1932-1998）

創作吉林琴書的倡導者，吉林琴書研究小組組長。吉林省永吉縣人。一九四八年參加吉林廣播電台工作。歷任播音員、文藝部副主任、主任，兼任吉林廣播曲藝團團長、吉林電視台台長、吉林省文化廳副廳長、中國曲藝家協會理事、吉林曲藝家協會副主席、主席等職。

王充熟稔北方曲種。在新曲種吉林琴書的創作過程中，負責倡導和引導工作。併負責新曲種前期實驗腳本創作。作品有《深山尋寶記》等，在新曲種基本定型後，王充為拓寬新曲種的表現力，嘗試創作的反映社會主義時代題材的作品。新作品在啟發吉林琴書創作組在反映和塑造英雄人物戰勝困難的精神面

貌，促使創作新的唱腔設計方面打開思路。作品問世後受到觀眾好評。並在一九六〇年參加全國曲藝匯演中獲得優秀獎。《大豆姑娘》為王充為吉林琴書新曲種創作的又一個實驗曲目。旨在為新曲種在表現人物之間的交流和風趣對話，提供素材和創造條件。作品演出後，增加了新曲種的活潑風趣的風格。《水漫藍橋》是王充在實驗的基礎上，創作的一個比較成功的保留曲目。作品在傳統故事的基礎上，進行了整理和新編，歌頌了藍瑞蓮和魏奎元忠貞不渝的愛情，並以浪漫主義手法，隱喻二人化作一對相愛相棲的鴛鴦，為在故事結尾時載歌載舞提供了編導的空間。

劉季昌（1936-　）

　　吉林琴書新曲目作者及新曲種的走向的研究者。國家一級編劇。劉季昌熟悉北方曲種，在鼓曲唱詞創作方面有一定的造詣。時任吉林省曲藝團團長，對於吉林琴書成型後的總結和發展走向，多次組織探討和發表理論論述。根據新曲種的需要，有針對性地創作了《生命之歌》《兩捆鞋幫》《第三次約會》《借畫》等。為拓寬唱腔和表現方法，根據人物心態和情節變化的需要，組織創新「打棗」「翻身五更」「書頭」等一些新曲牌。在吉林琴書的表現手法方面進行了一些新的嘗試。由盧寶元、姜美豔、姜秀安唱腔設計，姜秀安、陳豔秋演唱的《第三次約會》是二十世紀八〇年代曲藝演出陷入低潮時的曲目腳本向風趣幽默方面發展的一種嘗試。力求入戲快，矛盾展開快，故事情節變化跌宕。（張云霞唱腔設計並演唱）

　　一九八五年在吉林琴書研討會上劉季昌對於已經誕生了二十年的吉林琴書，作了《吉林琴書曲種建設的工作的總結》，為研討會提供了「吉林琴書曲調曲牌介紹」「各類琴書結構對比」「大鼓和琴書音樂結構對比」和「曲種分類對比」四個方面的數據資料，提出對吉林琴書發展走向的見解，為吉林琴書的發展做出了一定貢獻。

（四）保留曲目

《紅娘下書》 吉林琴書傳統新編曲目。是吉林廣播曲藝團新曲種創作小組一九五九年創作的吉林琴書第一個實驗曲目。敘述丫鬟紅娘，為成全張生和鶯鶯的婚姻，到西廂傳書遞簡的故事。全書三段，「吩咐」「觀景」「下書」各自成章。張云霞唱腔設計並演唱。在吉林省新中國成立十週年曲藝演出大會上成功首演。

《深山尋寶記》 吉林琴書新曲目，言前轍，王充創作。敘述造紙廠老工人秦世亮爬山越嶺歷盡艱辛尋找造紙原料玄武岩的動人事蹟。為吉林琴書早期實驗曲目之一。張云霞唱腔設計並演唱。一九六○年曾獲全國曲藝調演優秀獎。

《水漫藍橋》 吉林琴書新曲目，王充創作。言前轍，一百四十句。民女藍瑞蓮與魏奎元相愛，地主周扒皮卻強搶瑞蓮為妾。一日藍瑞蓮與魏奎元井台相遇，暗約夜間藍橋相會。奎元先到，趕上山洪暴發，被山洪捲走，瑞蓮得知也投水自盡。雨過天晴，碧綠的河水中出現一對相親相愛的鴛鴦。《水漫藍橋》是王充在實驗的基礎上，創作的一個比較成功的保留曲目。作品在傳統故事的基礎上，進行了整理和新編。歌頌了藍瑞蓮和魏奎元忠貞不渝的愛情，並以浪漫主義手法，隱喻二人化作一對相愛相棲的鴛鴦，為在故事結尾時載歌載舞提供了編導的空間。張云霞唱腔設計。該曲目先後由王舒芝、楊秀芬和陳豔秋、姜秀安演唱。

《大豆姑娘》 吉林琴書新曲目，王充創作。該曲目主要敘述一對未婚夫妻常蘭香和趙振江為奪農業豐收，比武打擂的故事。音樂唱腔舒展，人物感情細膩。屬吉林琴書早期實驗曲目之一。全段一百二十八句，江陽轍，張云霞唱腔設計並首演。

《生命之光》 吉林琴書新曲目，劉季昌、闞澤良創作。敘述長春光學精密機械研究所青年研究員蔣築英勤勤懇懇，不顧自己疾病在身，把自己一生獻

給社會主義建設的故事。蔣築英生前是中國科學院長春光機所副研究員、第四研究室代主任是光學傳遞函數的計算、裝置、測試以及編製程序、標準化等方面的專家。研製出了中國第一台光學傳遞函數測試裝置，建成了國內第一流的光學檢測實驗室。他在科學研究中勇於探索，刻苦鑽研，任勞任怨飽滿的進取精神和淡泊、坦蕩的高尚人格，給人們留下了寶貴的精神財富。一九八二年六月，蔣築英到外地工作，由於過度勞累，病情惡化，不幸逝世於成都。國務院追授他為全國勞動模範。聶榮臻元帥稱讚他是「知識分子的優秀代表」。張云霞唱腔設計並首演。陳豔秋、李小岩演唱。

《兩捆鞋幫》　吉林琴書新曲目，劉季昌創作。說的是橡膠廠鞋幫車間有兩個要好的青年女工小張和小李，這天要下班時，檢查工小張給縫紉工小李送來兩捆需要返工的鞋幫，小李很不高興，兩個人快快而散。熄燈以後，兩個人摸黑起來，不約而同地去車間，想偷偷把鞋幫修好。可是，她們來到車間一看，老班長已經汗流浹背的把鞋幫修好了。該曲目為二人對唱形式和大量的背工心理獨白，提供了展示的空間。盧寶元、姜美豔、姜秀安唱腔設計。姜秀安、陳豔秋演唱。

《第三次約會》　吉林琴書新曲目，一七轍，劉季昌創作。說的是某廠青年工人徐秀菊和于萬奇兩個人相戀，因為于萬奇三次約會都沒有準時到達，引起秀菊的誤會。經于萬奇的耐心解釋，徐秀菊破涕為笑，釋去前嫌，覺得小于助人為樂的品德更可愛了。

▍二、山東琴書的藝術特色

　　琴書類曲種，為民間小曲聯唱體。曾名唱揚琴、山東洋琴、改良琴書等。發源於魯西南的菏澤（古曹州）地區，產生於清代乾隆初年。原為農民自娛的莊稼耍（又叫玩局）。清末呈現興盛局面，名家輩出，流傳地區日益廣泛。

　　山東琴書文化底蘊豐厚，對呂劇的發生發展產生過重大影響，是山東呂劇的直接母體，歷史文化價值比較獨特。如今它的發展遇到了前所未有的困難，急需加以保護和扶持。二〇〇六年五月二十日，該曲種經國務院批准列入第一批國家級非物質文化遺產名錄。

（一）山東琴書的歷史源流

　　山東琴書流行於以魯西南菏澤地區為中心的黃河下游的河南、江蘇、安徽的北部，河北的南部，及東北的個別市縣，在山東最先流傳於魯西南，以嘉祥、巨野、定陶為中心，後逐漸向北（濟南及惠民地區）、向東（青島、煙台）延續擴展，約有二百年歷史。山東琴書，原為民間小曲聯唱體，因此最早叫「小曲子」，因其主要伴奏樂器是揚琴，又名「打揚琴的」，以後又叫過「改良揚琴」「文明揚琴」「山東揚琴」，二十世紀三〇年代定名為「山東琴書」。

　　最早形成於菏澤地區（古稱曹州）稱小曲子。該縣梁堤頭村，乾隆末年就曾出現過小曲子名家梁啟祥。而後發展益盛，逐漸流布全省。從雍正十三年算起，山東琴書至今已有二百五十餘年的歷史。山東琴書的發展，大致經歷了三個重要階段，即由早期的文人自娛，到民間的業餘玩局，後來發展為職業演唱——撂地說書。元明以來，山東境內俗曲流行，魯西南地接中原，此間亦盛。小曲子最初是精於音律的文人，利用當時流行曲調編演曲目逐漸形成的。據傳單縣、曹縣的劉樓、尚樓、老爺樓、柳井一帶，有些士紳名流，喜撫琴彈唱小曲以自娛，叫作「琴箏清曲」。如《白蛇傳》中的《斷橋》《水漫金山》；《秋

江》中的《趕船》《偷詩》等，其唱詞文雅，文學性較強。這種藝術形式不久即衝破文人雅士的小圈子，在當地農民中傳習流布。由起初風雅的「攜訪友」，漸變為農閒或節日聚會的自娛性「莊稼耍」或曰「玩局」。在清代末年，這種業餘玩局的琴書演唱班社，在魯西一帶的農村十分盛行。這時期的演唱仍保持著「琴箏清曲」時的書詞尚文采、注意音樂性的特點。其演出雖以娛樂為目的，但重在比賽唱腔的優美、曲牌多寡，以及樂器演奏技巧的高低，還有濃重的文人雅士彈唱抒懷的情趣。隨著「小曲子」在民間流傳日盛，出現了乾隆末年曹縣的梁啟祥，之後曹縣的袁沛然、鄆城的劉道友；光緒年間曹縣的苗金福、李清蘭、侯沛然、王夢典，鄆城的劉繼榮、陳懷教等演唱名家，漸由業餘玩局變為撂地說書的職業性演唱。由於演唱性質的變化，帶來了山東琴書在演唱內容、形式以及音樂唱腔上的重大變化。藝人們創編移植了一大批適應群眾口味的新節目，豐富了演唱內容。音樂結構由原來的曲牌聯唱，變為以唱「鳳陽歌」「垛子板」兩種曲調為主。並加以板式變化，穿插使用曲牌，唱詞也變得通俗易懂，演唱風格也由以前的纖柔細膩變得活潑質樸。一時間，濟寧的土山、運河岸成為琴書名家薈萃之地，並擴大影響，遍及山東各地。

（二）山東琴書藝術特色

1. 文本特點

　　主調唱詞如鳳陽歌和垛子板基本句式是二二三的七字句，或三三四的十字句。有的加入了嵌字、襯字及垛句。牌子和小曲的字數則根據不同要求編寫。每篇唱詞約一百四五十句。用韻以北京十三轍為準，一個唱段大都一韻到底。

2. 唱腔特點

　　山東琴書為民間小曲聯唱體，共有小曲二百餘支，山東琴書最盛行時，演唱曲牌和演奏曲牌達到三百多個，以〔上合調〕〔鳳陽歌〕〔梅花落〕最為常用。以揚琴為主奏樂器。傳統曲目分牌子曲、中篇、長篇三類，牌子曲產生較早，有全部《白蛇傳》等；中篇在山東琴書中最具代表性，有《王定保借當》

《三上壽》等七八十部；長篇多為移植改編，如《楊家將演義》《包公案》等。山東琴書的傳統曲目有《白蛇傳》《秋紅》《鞭打洛陽》《尋媒》《小姑賢》《包公案》《楊家將》《呼家將》《岳飛傳》等，現代曲目有《大剛與小蘭》《姑娘的心願》等。

3. 音樂伴奏

主要樂器除揚琴外還有箏、墜琴、軟弓胡琴、四胡、三弦、簡板、碟子等。

4. 表演形式

山東琴書的表演，以唱為主，以說為輔，演唱者一至六人不等，以敲打揚琴者為主，其餘數人亦分唱角色兼奏樂器。早期有七十二曲牌之說，後來以「鳳陽歌」「垛子板」為常用曲詞。

山東琴書的演出形式一般為二至五人，演唱者分趕角色，也兼樂器伴奏。分趕角色者一般二至三人，餘者為伴奏兼伴唱。傳統的演唱講究穩重大方，演唱者正襟危坐，儀態端莊，目不斜視，全靠富於變化的唱腔和有機的伴奏配合來完成故事情節的表達和人物形象的刻畫。

隨著歷史的演變和藝術本身的發展，山東琴書的演唱逐漸打破了舊的演唱陳規。如演唱者可根據故事內容情節的發展和人物感情的變化，面目呈現傳神的表情，有時亦可略加手勢以助表演，演員之間在演唱中可進行感情交流，還可與觀眾直接交流感情，但其演唱風格依然保持了穩重大方的基本特點。

（三）山東琴書流派

主要流派有東路、北路、南路三大流派。南路最早，以茹興禮為代表，稱為茹派，不用巧調花腔，重聲腔、咬字，唱段多憤世之作，風格是口快嘴巧，快而不亂，善拉小胡琴走唱；北路以濟南為中心，又流傳於魯西北一帶，以鄧九如為代表的鄧派，善用方言俚語，於淳樸中見幽默，平易中求韻味；東路則是以商業興關云霞夫妻為代表的商派，以廣饒、博興為中心，流行於膠東各

地。唱腔優美，富有變化。

（四）山東琴書在東北

二十世紀四〇年代中後期，即有流動藝人劉宗亮、宋積賢等在吉林市城鄉集市演出山東琴書長篇書目《楊家將》《隋唐》《薛剛反唐》等，但影響範圍不大。

五〇年代初，隨著吉林省廣播文藝事業的發展，鄧九如、李金山、鄒環生等山東琴書名家演唱的曲目《梁祝下山》《大剛與小蘭》等在吉林人民廣播電台播出。一九五三年，長春市文工團演員吳桂林、鄭麗金學習演出了《大剛與小蘭》（冷岩創作，鄒環生編曲），很受觀眾歡迎。一九六〇年底，中央廣播說唱團山東琴書演員王咸珍、楊秀芬和北京新藝曲藝團呂淑琴、朱心亮先後支邊來到吉林省，分別加入吉林廣播曲藝團和四平市曲藝團，從事山東琴書演唱。王咸珍、楊秀芬師承東路山東琴書藝人李金山、高玉鳳，常演的傳統曲目有《裝灶王》《鴻鸞禧》等，現代曲目有《賣馬記》（劉季昌創作並設計唱腔，中央人民廣播電台播出，腳本發表於《人民文學》）等。呂淑琴、朱心亮演唱的山東琴書另有風味，呂淑琴邊打揚琴邊演唱，唱腔樸實淳厚，朱心亮拉軟弓京胡伴奏，曲調歡快跳躍，常演的曲目有《呂洞賓戲牡丹》等。一九六二年，山東省壽光縣古城鄉的山東琴書演員李福明及其妻子王玉芳、女兒李春香應邀參加了白城市曲藝團。一家三口組成巡迴演出小組，推著兩輛獨輪車，插著繡有「李福明琴書小組」的小紅旗，帶上道具、汽燈和簡單行裝，常年在農村中巡迴演唱，深受廣大群眾的歡迎，也多次受到上級文化主管部門的表揚。他們經常演唱的有現代曲目《劉胡蘭》《江姐上船》《小女婿》《學習雷鋒》，傳統曲目《梁山伯與祝英台》《劉公案》《回龍傳》等。二十世紀七八十年代，吉林省及各市（地）曲藝團體曾數十次去山東省一些曲藝團體學習、取經，山東琴書在吉林長春、四平、柳河等市縣成為最受歡迎的曲種之一。專業演唱山東琴書的演員有王咸珍、王淑清、陳豔秋、盧德華、李英、李長安、馬玉鳳、劉

豔平、秦明石十餘人，常演曲目有《雷鋒的故事》、《張志發娶妻》、《養豬阿奶》、《洞房與病房》（林童創作）、《馮大娘躲星》（蔡培生創作）、《救兒記》（劉季昌創作）、《向雷鋒學習》、《闖紅燈》等。

同是二十世紀四〇年代由民間藝人韓鳳蘭一家從山東傳入遼寧，演唱於丹東、瀋陽、大連、撫順等大中城市。中華人民共和國成立後，東北人民藝術劇院歌舞演唱組演員鄒環生率先學習演唱山東琴書，他先後赴山東濟南學習了鄧九如、商業興、張鶴鳴等名家的演唱方法，並將其融會貫通，使唱腔更加細膩，適當增加了裝飾音，因而對人物的刻畫更加深刻感人。在樂器方面也有所加強，除揚琴外，增加了琵琶和三弦。一九五三年，鄒環生與耿群合演的新曲目《大剛與小蘭》（冷岩等作詞，鄒環生等編曲）備受歡迎，演遍全國各地，成為歌舞團新的保留曲目。同年冬，民間藝人韓鳳蘭參加歌舞團工作，與鄒環生一道演出了《梁祝下山》《大剛與小蘭》，在東北大區表演時，雙雙獲得表演獎。一九五三年十二月到北京懷仁堂為毛澤東主席等國家領導人演唱，然後去上海、廣州等地演出，反響強烈。中國唱片社曾將兩個優秀曲目灌製成唱片。遼寧的工廠、礦山的業餘演員，也紛紛學習，一時之間，山東琴書遍及遼寧各地。中國曲藝工作者協會與中國曲協山東分會於一九六二年春，在濟南召開「山東琴書流派座談會」。鄒環生與韓鳳蘭應邀參加，並在會上再次演唱《梁祝下山》，到會專家學者一致認為他們演唱的山東琴書有繼承有革新，是山東琴書一個新的流派——鄒派。大連、丹東等地的歌舞團也演出過山東琴書。一九六六年「文革」後山東琴書在遼寧已日漸消失。

二十世紀六〇年代中央廣播說唱團山東琴書演員劉淑敏、王月華調入黑龍江電台曲藝團曾將山東琴書傳入黑龍江省，受到廣大聽眾和觀眾歡迎。

（五）山東琴書名人名段

鄒環生（1925-1980）

山東琴書演員。山東長島縣人。出生於漁民家庭，十四歲到大連飯館做

工，後當送煤工人、店員、記賬員等。十八歲到哈爾濱修船廠當工人。抗日戰爭勝利後，入哈爾濱第四中學插班學習。一九四八年轉入東北魯藝音樂工作團當演員。同年隨團到瀋陽。一九五〇年秋，向山東琴書名家張鶴鳴學習演唱山東琴書。同年冬，隨團到延邊、通化等地慰問抗美援朝的傷員。他嗓音清脆洪亮，勤奮好學，先後學習過山東呂劇、湖南花鼓戲、遼南皮影戲，並吸收這些姊妹藝術的唱腔，豐富了自己的山東琴書演唱。一九五一年，他與耿群表演山東琴書新曲目《大剛與小蘭》，反響強烈。一九五二年，他吸收越劇與川劇的唱腔音樂，譜寫了山東琴書《梁祝下山》，與韓鳳蘭合演，並於一九五三年七月參加第一屆東北戲劇音樂舞蹈觀摩演出大會，獲優秀表演獎。觀摩演出大會之後，鄒環生、韓鳳蘭又隨東北音樂舞蹈團進京參加全國戲劇、音樂、舞蹈會演，得到了專家和北京觀眾的認可。七月十二日，還到懷仁堂為毛澤東主席和中央領導演出。《梁祝下山》和《大剛與小蘭》均被中國唱片公司灌製成唱片。一九五四年，這兩段山東琴書作為優秀節目，先後赴上海、廣州、西安等全國十大城市巡迴演出，影響遍及全國，許多文藝團體紛紛派人到遼寧向鄒環生學習山東琴書。一九六二年春，鄒環生與韓鳳蘭參加了中國曲藝工作者協會在濟南召開的山東琴書流派座談會，再次演唱了《梁祝下山》。與會人員認為，他熔鄧九如、商業興、張鶴鳴的唱腔於一爐，有繼承有發展，成為山東琴書的一個新的流派——鄒派。同年，鄒環生與韓鳳蘭拜中央人民廣播電台說唱團盲藝人李金山為師，學唱山東琴書傳統段子《鴻鸞禧》。「文革」中，他一度被下放到農村插隊。調回瀋陽後，積勞成疾。

（六）經常演出的保留曲目

傳統代表性節目很多，長篇有《白蛇傳》《秋江》及移植來的《楊家將》《包公案》《大紅袍》等多部，中篇有《王定保借當》《三上壽》《梁祝姻緣記》等七八十部，短段兒多為早期小曲子節目中傳承下來的經典之作。中華人民共和國成立後，山東琴書得到新的發展，流行範圍擴大至山東省以外，經過加工整

理的優秀傳統節目《梁祝下山》《大剛與小蘭》等及新創作的中篇《奪印》，短篇《十女誇夫》《姑娘的心願》《鍋瓷盆》都有重要影響。

《大剛與小蘭》 冷岩於一九五三年創作，鄒環生、韓鳳蘭首演。靠山莊的王大剛與丁小蘭自由戀愛，但小蘭的父親不同意，託人到城裡給女兒找婆家。在婚姻法的保護下，小蘭去找王大剛，二人到區政府去登記。一九五三年出版過曲譜本。

《梁祝下山》 山東琴書曲目。述說東晉時，浙江上虞祝家有一女祝英台（乳名九妹）女扮男裝到杭州遊學，途中遇到同來的同學梁山伯，兩人相偕同行，同窗三年感情深厚，但梁山伯始終不知祝英台是女兒身。後來祝英台中斷學業返回家鄉。兩人行經鳳凰山時，祝英台多次暗示自己是女兒身，願意以身相許時，憨厚的梁山伯均未理解，英台無奈只好表示家有小九妹，願為山伯做媒，望他早來祝家，這就是十八相送。

十八相送，有兩種理解，一為十八次向山伯暗示自己的情意；一為送別行程鳳凰山時十八里地。

《鴻鸞禧》 山東琴書傳統曲目。短篇，中東轍，約一百五十行。敘窮書生莫稽飢寒交迫，雪後凍臥在乞丐頭兒金松老漢門前，被金松的女兒金玉奴發現後用豆汁救活，並愛上了莫稽的故事。是王咸貞師承東路琴書代表人物李金山、高金鳳的常演曲目之一。該曲目運用曲牌雖然不多，但在故事中穿插了大量白口和插科打諢的笑料，在表現金玉奴小家碧玉兒女情長的心態和生動、活潑的個性方面，頗為人稱道。

《賣馬記》 山東琴書新編曲目。短篇。江洋轍，一百二十四句。劉季昌一九六四年創作並設計曲牌。敘農村飼養員秀芳悶悶不樂地去牲畜交易市場賣自己心愛的大黃馬，遇上了同樣熱愛集體財產的鄰隊飼養員張祥。張祥看上了「大黃」。秀芳怕「大黃」到一個新環境受委屈，一心想為「大黃」選一個好人家對張祥進行了種種考驗。二人在如何愛護馬、養好馬的切磋中，志同道合的情感油然而生。吉林省廣播曲藝團楊秀芬、王淑清演唱。腳本在《說演彈

唱》一九六五年三月號、《人民文學》一九六五年五月號發表。

　　《裝灶王》　山東琴書傳統曲目。短篇。江洋轍，約一百二十行。敘述王
大娘的女兒王蘭香與張大昌相愛。一日，張大昌趁王大娘外出燒香之際，來王
家與蘭香相會。恰巧，王大娘回來將大昌堵在屋裡。張大昌急中生智，裝灶王
成全自己婚事的故事。為黑龍江曲藝團王月華、劉淑敏及吉林省曲藝團王咸
貞、王淑清常演曲目之一。

三、河南墜子的源流

河南墜子俗稱墜子書、簡板書或響板書，發源於河南省，流行於豫、魯、皖、京、津及東北等地。因源自河南省，演唱語音又是中原官話的河南方言，同時又有墜子弦伴奏，故名河南墜子。是一種以墜琴（古稱墜子弦）伴奏的說唱藝術。河南墜子至今有上百年的歷史。二〇〇八年十一月三日開封市被確認為河南墜子的發源地。

（一）河南墜子歷史源流

河南墜子的前身是流行於河南的道情和「鶯歌柳」兩種曲藝形式。從清末開始，兩個曲種的藝人逐漸合流，在音樂唱腔等方面互相吸收融合，特別是鶯歌柳的伴奏樂器小鼓三弦被改製成墜胡以後，改彈撥樂器為弓絃樂器，伴奏旋律起了根本性的變化，促成唱腔音樂的重大變革，「溜腔」（俗稱「哼弦子」，起腔之前使用）的使用就是曲形成熟的表現。新的唱腔和音樂結構的出現，是河南墜子形成的標誌，其時在一九〇〇年左右。

民國初年傳入北京，二〇年代傳入天津、上海、瀋陽，三〇年代傳入蘭州、西安，四〇年代傳入武漢、重慶、香港等地，成為中國流行最廣的曲藝形式之一。辛亥革命後，隨著男女平等思想的不斷深入人心，河南墜子表演開始出現了女性藝人，已知最早的一批女藝人為從開封相國寺出道登場的張三妮和尹鳳寶等。她們的出現及家班的形成，使得河南墜子的表演在通常的自拉自唱之外又出現了男拉女唱或男女對唱的方式。一九一三年，河南墜子出現了第一個女演員張三妞，隨後又出現了喬清秀、程玉蘭、董桂枝三位名家。女演員的出現，促使河南墜子擴展了唱腔的音域，改革和豐富了唱腔的旋律，伴奏技巧也有所提高。不久河南墜子即傳入京津等大城市，影響也隨之不斷擴大。

一九三〇年以後，河南墜子進入興盛時期，在天津形成了喬、程、董三大

唱腔流派。喬派以節奏流暢、吐字清脆、唱腔悠揚婉轉見長，稱為「小口」或「巧口」；程派以曲調樸實明朗、唱腔圓潤見長，稱為「大口」；董派以板眼規整、唱腔含蓄深沉見長，稱為「老口」。河南墜子相繼傳入上海、瀋陽、西安、蘭州、武漢、重慶和香港等地，成為中國流行最廣的曲藝形式之一。解放後在黨的雙百方針指引下，河南墜子得到長足發展。二十世紀末，在市場經濟影響下，演出日見疲軟。二〇〇六年五月二十日，河南墜子經國務院批准列入第一批國家級非物質文化遺產名錄。

（二）河南墜子藝術特色

河南墜子的唱腔音樂可歸納為起腔、平腔、送腔、尾腔四部分，在主體唱腔進行中，根據唱詞中不同句式的格律，使用三字崩、五字嵌、七字韻、巧十字、拙十字、寒韻、滾口白等唱法，產生節奏和旋律上的變異，表現不同的感情。伴奏樂器墜胡獨具特色，早期開場時都有即興演奏的「鬧台曲」，熱烈火爆，以吸引聽眾。

1. 文本特點

唱詞的基本句式是二二三的七字句，或三三四的十字句。有的加入了嵌字、襯字及垛句。每篇唱詞一百四五十句。用韻以北京十三轍為準，一個唱段大都一韻到底。

2. 唱腔特點

唱腔音樂是河南墜子唱腔的主導部分，由多種曲調（板腔）構成。包括引子、起腔、平腔、送腔、尾腔等部分，根據唱詞的不同句式使用三字崩、五字嵌、七字韻、巧十字寒韻、滾口白等唱法，形成節奏和旋律上的明顯變化，以表現不同的感情。河南墜子的曲調雖多，但它以一個主體性基本唱腔曲調為基調，根據唱段的起、承、轉、合的不同規律和故事情節的不同需要，加以重複、發展和變化。同時，對傳統唱腔中屬於插入性或附屬性的唱腔曲調，如引子、牌子、三字崩、五字嵌、大小寒韻等，進行融會貫通式的取捨處理，把有

特性的樂句和片斷有機地結合在唱腔音樂中，使整個唱腔音樂豐富多彩，和諧統一。

河南墜子在傳統唱腔中起腔唱法很多。有的起腔，開頭採用緊縮節奏的手法，然後突然來一個懈板（突慢）伴之以大甩腔。也有前邊幾個字用白，然後起腔。

平腔指唱段中間大段落的唱腔部分，側重於故事的敘述，為唱腔的主體部分。平腔都是由若干個小段組成，小段裡又有開始句和敘述句之分。開始句多是兩句或四句，敘述句則是無限反覆，它的變化多、容量大。河南墜子各流派的形成，也就是他們各具有不同的平腔。這些曲調各不相同，有的華麗流暢，有的質樸硬朗，有的較悲切，有的則豪放。

落腔指唱段結尾時用的小樂段或樂句。有的落腔比較華麗，有的落腔歡快俏皮，顯得乾脆利落。

河南墜子唱腔音樂的調式主要是徵調式，因為河南墜子的唱腔主體是平腔，而平腔又主要是徵調式。板式通常是一板一眼（即 2/4 拍子），也有有板無眼（1/4 拍子）和散板、緊打慢唱以及連說帶唱的滾白形式。

3. 音樂伴奏

河南墜子的伴奏樂器是墜胡，也叫作墜琴、河南墜子。原是由小鼓三弦改製而成的拉絃樂器，定弦為四度，前奏為「5-1」弦，唱腔則變為「2-5」弦。由於它常作五度轉換，所以藝人們說：「過板下五度，唱腔上五度。」墜胡主要是隨腔伴奏，有時加花，或用老少配等手法烘托唱腔，以增強藝術表現力。

隨著時代的發展，河南墜子的伴奏樂隊有了很大的改進，增添了各種不同的樂器，如二胡、揚琴、三弦、琵琶、大提琴等。河南墜子的擊節樂器除腳梆、小鈸外，主要是簡板。不少造詣較深的藝人簡板打得非常靈便，不僅用擊板、閃眼、加花、連綴打等來渲染氣氛，同時亦可作為表演的道具。河南墜子的前奏與間奏，藝人們稱之為「過板」。開書前為了渲染熱烈的氣氛，招徠觀眾，藝人常即興演奏鬧台曲。有的稱「鬧場」，也叫「盤頭」「過街調」「鬧

台調」。鬧場完畢後，在每段開始以前，先由墜胡奏一過門，前面一段快的叫大過板，後面一段慢的是小過板。大過板奏到一定時候突然儷板，緊接小過板。經過反覆演變，它亦成為專業團隊經常使用的前奏曲。

4. 表演形式

　　多為一拉一唱的「二人班」。無論是在城鎮碼頭、鄉鎮場院或集市廟會設場，都要擺上一張桌子，桌上放一小銅鈸、醒木和小皮鼓。拉墜琴的弦手坐於桌側，演唱者站立桌前，左手持簡板，右手持一根竹棍，隨著墜琴的旋律擊出鼓點，板擊強拍（板），鼓擊弱拍（眼），弦手腳梆亦擊強拍。簡板的持法，要求與肩平，不能過高過低，須敲鈸子時，放下簡板，拿起棍子。也有的無鼓、無鈸，只持簡板，右手空著，與左手相互配合，做出各種動作。醒木僅在長篇大書的說白當中偶爾用之。還有的將墜琴綁在腰間，能站著拉唱，走街串戶，邊走、邊拉、邊唱，舊時被稱為「跑攤子」「巧要飯」的。專業團隊演出時，不設桌子。報幕員報節目後，樂隊坐齊，演員持簡板入場，舉簡板擊一下，樂隊起奏過門，簡板隨之擊打，然後始唱。三人以上的群口、聯唱，簡板可以換手，要求統一，樂隊增加，腳梆大多不用，有人專擊節奏。演奏者也可放下樂器，或拿著樂器進入角色。墜子的表演身段與動作追求秀氣、活潑。手、腳的運用，要出得利索，收得迅速，點到即是。墜子和其他曲種一樣，以說唱為主，表演為輔。一個演員，必須練好嘴上功夫。

（三）河南墜子流派

　　二十世紀三〇年代末期，在河南的南樂、大名和清豐一帶享名的喬利元和喬清秀夫婦應邀赴天津演出，董桂枝、程玉蘭等名演員隨後而至。她們在天津坐場演出又灌製唱片，影響日隆。其中喬清秀和喬利元的搭檔演出風格獨具，節奏流暢，吐字清脆，唱腔婉轉，人稱「小口」「巧口」或「喬派」；程玉蘭的演唱以板眼規整、深沉含蓄見長，人稱「老口」或「程派」；董桂枝的演唱嗓音圓潤，樸實明朗，人稱「大口」或「董派」。

程、董二人對唱的段子也很受歡迎，有《藍橋會》《相府借銀》《玉堂春》等。

在河南本地，當時比較著名的藝人有擅演「風情書」的趙言祥、擅演《三國》段子的張治坤、號稱商丘「四大名演」之一的李鳳鳴等，女藝人則有以表演細膩見長的劉明枝、以表演嫵媚著稱的劉桂枝和以表演豪放奪人的劉宗琴，三人同時以擅演長篇大書著名，時人稱為「鄭州三劉」。

武墜子 擅唱「武墜子」的男演員王永安之女王云華演唱的武墜子屬於南口範疇。常用腔調有平口（平腔）、流水板、快扎板、梆子腔等，較少使用大、小寒韻和悲腔。演唱的曲目也以江陽、發花為多，偶爾工工整整地唱一回窄韻，如灰堆轍的《戰馬超》，也酣暢淋漓，別具風味。

她在多年的演唱實踐中，已經逐漸形成了自己比較規範的演唱風格。諸如：

上場 昂首闊步的登台，威武雄健的體態，瀟灑有力的擊板，為墜子「武」的風格，做了很好的鋪墊。

起腔 （四句開篇），往往在簡短的過門後，用四句奔放有力的唱腔，先聲奪人並引起觀眾感情上的共鳴。頭一句甕聲甕氣是個平腔，觀眾為之一振。第二句後幾個字翻一個高腔，聲音豪放，響亮悅耳，馬上就是一個碰頭好。唱第三句的同時，有一個很自然的側身向前跨步的動作，腿悠起來，似邁、似踢、似悠、似抬，在拙笨中見靈巧，在瀟灑見幽默，與前面威武豪放的氣勢開成強烈的落差，在觀眾中立即響個大包袱。第四句滿工滿腔是個平腔。四句開篇過去，觀眾對演員充滿了喜歡和信任。下邊幾番一個高潮接一個高潮，一個好接一個好，一直火到底。

中間喝段 根據故事情節分成若干段落，基本上採取半說斗唱的平腔，不時地加上小尾腔（收腔）和段落行腔，參差跌宕以加強演唱效果。

結尾多以在高潮中運用小行腔或垛子句的辦法結束，乾淨、利落，戛然而止。

（四）河南墜子在東北

河南墜子大約在清末流入吉林省。初期僅僅是一些零散的墜子及漁鼓演員在省內城鄉活動。二十世紀四五十年代，特別是全國解放後，成為流傳全省、影響較大、廣大觀眾熟悉和喜愛的一個曲種。四〇年代末，河南墜子演員鄭義田、鄭桂蘭（郝桂蘭）演出的對口墜子《劉秀走國》等，在吉林市就很有影響。

解放前，大都是些說唱長篇書目的貧苦流動藝人。全國解放後，在黨的雙百方針指導下，著名河南墜子藝人相繼落戶吉林，影響愈增，遂成為頗有影響的大曲種。

半個世紀以來，在吉林省影響較大的墜子演員和琴師有馬中翠、董永信、王云華、王永安、張玉鳳、馬小蓉、許孔連、杜元嶺、周金鈴、杜鳳蘭、戴明秀、李硯琴等。

五〇年代初，出身於墜子世家的河南墜子演員周金鈴，一九五三年由北京入圍長春第一汽車製造廠文工團，後又調入吉林廣播曲藝團，她與杜鳳蘭演唱的對口墜子《小兩口爭燈》《姑嫂搶鎬》《小黑驢》，與闞澤良演唱的《借》，都極具觀賞價值，成為五〇年代長春廣大曲藝觀眾和聽眾最火爆的文化亮點。

一九六〇年，北京著名河南墜子演員馬忠翠、王云華，弦師董永信、王永安等，隨北京市新藝曲藝團支邊來到吉林，入圍吉林廣播曲藝團和四平市曲藝團，又將吉林省的墜子藝術推向了一個新階段。

河南墜子二十世紀三〇年代傳入遼寧，流佈於全省各大中小城鎮。據河南墜子演員鞏愛云和鞏浩然夫婦回憶說：「聽說民國十九年（1930）河南荒旱，河南墜子藝人胡桂紅和她的妹妹胡桂花，女兒劉玉霜，琴師袁寶山，出關到瀋陽，在茶社演出長篇大書《大紅袍》《呼家將》《楊家將》等很受歡迎。」民國二十八年（1939），奉天（今瀋陽）北市場「四海昇平茶社」派專人從天津請來河南墜子藝人喬利元、喬清秀夫婦和他們的女兒喬喜樓、喬月樓。被譽為

「墜子皇后」的喬清秀海報一貼出，就轟動了奉天城，她演唱的短篇《王二姐摔鏡架》《韓湘子渡林英》《雙鎖山》《昭君出塞》《白猿偷桃》等大受歡迎，場場爆滿。

民國二十九年（1940）春節前，喬清秀到城裡中街鼓樓南公餘茶社最後三天告別演出，日偽特務以「反滿抗日」為名，將夫婦二人雙雙抓進偽奉天憲兵隊關押。經家人多方奔走，方將喬清秀放回，而喬利元卻被迫害致死。消息傳出，關內的河南墜子藝人不敢再來遼寧演唱，河南墜子在遼寧絕響。直到抗日戰爭勝利，日本軍國主義被趕出中國，才有張秀清（藝名小鋼炮）、范彩霞、范明然從河南來瀋陽演出。她們演唱的《小寡婦上墳》《賣油郎獨占花魁》《藍橋會》《呂蒙正趕齋》等，跟從前一樣受歡迎。在伴奏樂器方面除墜琴外，還增加了揚琴、琵琶和二胡。觀眾大多是工人、進城的農民、商店店員、小手工業者。

（五）河南墜子名人名段

喬清秀（1910-1944）和喬利元（1898-1940）

二十世紀三〇年代初，年輕的河南墜子女藝人喬清秀和她的師傅喬利元（後來與喬清秀成為夫妻）從河南到天津行藝。其間，她和喬利元一起充分借鑑和吸收戲曲和曲藝諸曲種的精華，豐富發展了河南墜子的演唱藝術，創造出一套清新優美、別具一格的河南墜子的唱腔音樂，成為三〇年代雅俗共賞的一個流派，即「喬派」。在天津她獲得了「墜子皇后」的桂冠。她的嗓音純美甜脆，吐字清晰俏麗，以行腔明快、節奏流暢、音區變換自如而被時人稱之為「巧口」或「俏口」。與同時在津、京地區行藝的程玉蘭、董桂枝形成了三大流派。喬清秀擅演長篇鼓書《楊家將》《包公案》等，而短篇之《王二姐思夫》《玉堂春》《藍橋會》《寶玉探病》則更受世人喜愛，並有唱片錄製傳世。

盧永愛、大老黑（任永泰）

二〇年代末三〇年代初，唱墜子的男女班紛紛來京，爭演於天橋爽心園、

天華園等雜耍園子，孫家、賈家等茶館，及露天棚場之中。這一時期有鴛鴦檔（按即夫妻二人搭檔表演）盧永愛、大老黑夫妻倆尤受歡迎。「盧永愛唱做俱佳，身段好看，表情細膩。大老黑專會抓哏，形容態度，使人解頤。」（見《江湖叢談》）女演員姚俊英也是其中的佼佼者，她嗓音甜潤，動作瀟灑。「地道的河南滋味，唱一句弦兒跟一句的音韻，令人聽了真有繞樑三日不斷的妙趣。」（見《人民首都的天橋》）她拿手的段子有《小黑牛》《劉二姐拴娃娃》《許仙遊湖》《黛玉悲秋》《劍閣聞鈴》等。

男女拼檔的趙勤堂、趙金蘭（後易名李玉芳）生意同樣很火，也能叫滿堂座。

趙錚（1925-2006）

河南項城人。一九五〇年在開封藝術學校教地方戲曲，一九五五年調河南省曲藝團專門從事河南墜子的演唱。她博采各路之長，勇於革新，聲腔兼高雅莊重與活潑俊俏，表演細膩。演唱曲目短篇、中篇並重，擅演《玉堂春》《晴雯撕扇》《雙槍老太婆》等。

劉宗琴（1928-2015）

河南登封人。河南墜子名家。劉宗琴是登封大冶鎮人。因家庭貧困，八歲時給人當了童養媳。十二歲拜河南墜子藝人劉魁為師，學會了幾部大書。十四歲獨闖江湖，在西安、寶雞站棚演唱，嶄露頭角。西安的劉喜祿，又教會她《響馬傳》《西涼國找父》等長篇書目，一九四六年她重返河南。

「七分說，三分唱」，劉宗琴的說表功力精深，敘述故事時已達到「說忠臣負屈冤，鐵心腸也須淚下……言兩陣對壘，使雄夫壯志」的境界。一部《楊家將》，她說了四十年，也改了四十年。《砸御匾》是其中的精品段子，其中謝金吾誇官路經楊府，砸了楊家的匾，被楊排風痛打一頓，謝要去告狀，中間一段十二句的唱十六句詞，劉宗琴用「中路墜子」「喬派墜子」「河洛大鼓」三種不同風格的唱腔巧妙融會，把謝惱、羞、煩、躁、刁、惡、毒的複雜心理表現得淋漓盡致。她的多部大書錄製成盒帶後十分暢銷。

郭文秋（1935-　）

演唱的河南墜子是以「喬派」為基礎，並有所發展。她的聲音甜美，清脆，吐字清楚，善唱貫口。她演唱的《偷石榴》感情細膩真摯，準確地把握了小女婿與未婚妻兩個人物的不同性格，把小女婿的愚頑，未婚妻的惱怒與哀怨，活靈活現地展示在觀眾面前。她更發揮了喬派墜子把鄉間曲藝所特有的自然美，與都市曲藝華麗、考究的藝術美相結合的特點，既保持了唱腔濃郁的地方色彩，又唱得酣暢、俏麗，《偷石榴》傳唱了半個多世紀，至今仍是曲藝晚會中的保留節目。

馬忠翠（1914-1993）

原名馬忠義。曾用名馬小玲。河南省豐丘縣人；父親馬之光，是一個豫劇演員。馬忠翠從小受家庭薰陶，九歲學藝，啟蒙老師叫楊玉山。十二歲時在河南省開封相國寺演唱河南墜子，後又去京津演唱。一九三五年馬忠翠開始先後在北京靜軒茶社（後改茗園茶社）、春華園演唱。四〇年代馬忠翠成立忠翠茶社（也稱忠翠社），馬忠翠自任社長兼演員。一九四九年新中國成立後，忠翠社改名為新藝曲藝社，一九五七年建立北京市新藝曲藝團。馬忠翠任團長兼演員。一九六〇年全團支邊吉林省，任吉林省廣播曲藝團副團長兼演員。一九七〇年四月十五日由吉林省退休回京；一九九三年三月二十六日卒於北京，享年七十九歲。

馬忠翠是河南墜子界早期進入京津演出並有一定影響的知名藝人。她不僅技藝嫻熟，為人厚道，並熱心公益事業，將她用心血澆灌的春華園辦成一個河南墜子界通往京津演出的一個站驛，培養和幫助了不少墜子藝人。

馬忠翠唱大口墜子，滿工滿調。特別擅長唱悲腔和大、小寒韻。演出時感情專注，一絲不苟，凡悲感、哀傷之處，感人肺腑，掌聲不斷。她經常演出的曲目有：《關黃對刀》《走馬薦諸葛》《小黑驢》《華容道》《鳳儀亭》《馬前潑水》《借》《舌戰群儒》等。

王云華（1934-1999）

王云華的「武墜子」風格，二十世紀五〇年代形成於北京，七〇到八〇年代在吉林日臻成熟。王云華和他的武墜子不僅享名吉林省曲藝界，在全國各地演出活動中也是最有影響、最受歡迎的。王云華獨樹一幟的「武墜子」被曲藝界和新聞輿論譽為：「聲若銅鐘，氣勢磅礴」（《春城晚報》），「演唱字清味濃，表演虎虎生威，是這一流派的開拓者」（《天津日報》），「河南武墜子開拓者王云華表演的《廠長上天》，嗓音洪亮、粗獷，表演大刀闊斧，深受好評」（《今晚報》），「粗獷豪放，格調清新」（《黑龍江日報》），「激昂豪放，自成一派」（《城市日報》），「河南墜子中武墜子藝術的開拓者」（《福州日報》），「獨具一格，自成一家」（《丹東日報》），「演唱激昂豪放，剛勁有力，具有以情代聲、聲情並茂的獨特風格（《上海當代藝術信息》）」。王云華嘔心瀝血四十年獻給吉林和全國人民的武墜子，是一朵經風沐雨，始終深入基層和人民心連心的解語花。武墜子的表演基本採用白描的方法。誇張模擬，武功細膩。在表演人物方面，由於她有多年演唱對口墜子和中篇書目（八大棍）的功底，豐富了這個風格的表現力。

董永信（1915-1964）

河南清豐人，自幼喜愛墜琴，因為家庭貧寒十幾歲便到處拉弦乞討為生，十九歲時，與其妹董桂芝投師周家班學習河南墜子，後長期為董桂芝和曾為妻子的程玉蘭等人伴奏。三〇年代由河南偕程玉蘭、董桂芝闖蕩京城。很快就在京、津演紅。程玉蘭被譽為「大口墜子」，董桂花被譽為「老口墜子」，喬清秀被譽為「小口墜子」，三個人被當時曲藝界譽為河南墜子迥然不同的三個流派。解放後在北京天橋演出。董永信伴奏墜子技法純熟，經驗豐富，音準好，手音好，被譽為墜弦高手。一九六一年董永信支邊吉林以後，曾先後任吉林省廣播曲藝團副團長、四平市曲藝團團長，一九六四年在四平市病逝。

王永安（1907-1972）

河南原陽人。七歲拜周玉花之父學習墜子，三〇年代曾為馬忠翠伴奏，四〇年代與女兒王云華演唱對口墜子，形式火爆新穎，頗受歡迎。五〇年代末，

參加了馬忠翠創建的北京民營新藝曲藝團。一九六〇年支邊吉林。為王云華伴奏，一九六九年退休，一九七二年在北京逝世。王永安的演唱以潑辣、火爆、詼諧、勇武見長。他演唱的《捧鏡架》最為拿手，擅長在場上抓現掛，妙趣橫生。他的這些特點為形成的武墜子的風格特色產生了一定的影響。王永安教的弟子有元祥、元會、元德、元成和李秀山等。

（六）經常演出的保留曲目

《小黑驢兒》 河南墜子傳統曲目。短篇，小人辰兒轍，二百句。作品描寫了一幅農村風俗畫：五月端陽，花紅柳綠，從南邊來了一匹白眼圈、白肚皮的小黑驢。騎驢的是一位十七八歲、穿戴漂亮、新過門的小媳婦。趕驢的是一個十二三歲的小小子，後邊跟著一個二十來歲的新女婿。小兩口來到娘家，全家老少出門相迎。新姑爺進門後，吃飯時，小姨子敬酒，以言相戲。此曲目專以語言俏皮、描繪細緻取勝。瀋陽市曲藝團河南墜子演員鞏愛云演出。

《十字坡》 河南墜子傳統曲目。短篇。梭波轍，一百八十行。敘武松充軍發配途經十字坡，住在梁山好漢張青、孫二娘開的黑店裡，識破藥酒，擒住孫二娘，張青出來與武松相認的故事。吉林省曲藝團王云華常演曲目之一。王云華以表演粗獷、唱腔豪放在墜子界獨樹一幟，此曲目中，她以誇張手法對母夜叉孫二娘的潑辣性格和武松的勇猛機智行為進行了成功的刻畫。

《小兩口爭燈》 又名《小兩口對詩》。河南墜子傳統曲目。短篇。小人辰兒轍，一百五十八行。小兩口夜間為一盞油燈玩笑逗趣，互不相讓，以出題對詩的方法一比高低。周金玲、杜鳳蘭二十世紀五〇年代常演曲目之一。周金玲嗓音高亢，杜鳳蘭嗓音寬厚，二人的表演幽默、詼諧，宛如一捧一逗，頗受觀眾歡迎。

《雙鎖山》 河南墜子傳統曲目。短篇。中東轍，兩段共約二百五十行。宋太祖被困壽州城，高君寶前去相救，行至雙鎖山前，女寨主劉金定相中高君寶，欲托終身，高君寶不從，二人經過一番廝殺，高君寶被擒，終於答應親

事。吉林省曲藝團王云華演唱的《雙鎖山》，用平腔讚歎中調以詼諧，粗中有細，以幽默風趣見長。

《飛奪瀘定橋》　現代曲目，王云華演唱。敘紅軍長征中飛奪瀘定橋的故事。王云華早期演唱曲目，她嗓音響亮，動作豪爽，借鑑勇猛剛勁的傳統刀槍架子程式，表現了紅軍戰士勇猛頑強的戰鬥作風，逐漸形成了河南武墜子風格。

《借鬌鬌》　河南墜子傳統曲目。短篇。一七轍，約一百八十句。敘木匠王二木的新婚妻子為了漂漂亮亮地回娘家，一心想借東院三嫂頭上戴的花。三嫂有心和新媳婦開玩笑，提出種種理由不肯借，新媳婦則許以種種保證，表示非借不可。二人風趣、俏皮的言詞和巧妙的「借」與「不借」的理由，將故事推向高潮。在吉林省先後有周金玲、杜鳳蘭、王云華、闞澤良等演唱，都很受歡迎。

《照相》　河南墜子新編曲目。短篇。江洋轍，一百二十六句。程錫級、劉季昌一九八二年創作。敘林業局宣傳幹事楊桂香深入林區採訪青年勞模王大剛。王大剛憨厚樸實不肯講出自己的先進事蹟，也不肯讓桂香拍照，一場暴風雨來臨，姑娘手被劃傷，王大剛十分內疚。姑娘卻說照片雖未拍成，你的光輝形象的底片已經深深印在我的心裡。王云華一九八二年設計唱腔並演唱。腳本發表於一九八三年《說演彈唱》。

▍四、單弦的藝術特色

單弦產生於北京，屬牌子曲類。又稱單弦牌子曲。源於清乾隆、嘉慶年間，原為八角鼓中的一種演唱形式，以一人操三弦自彈自唱而得名。

（一）單弦歷史源流

單弦產生於北京，又稱單弦牌子曲，是清乾隆、嘉慶年間，在北京的滿族子弟中流行的「八角鼓」（說唱藝術，唱時用弦子和八角鼓伴奏，八角鼓由說唱者自己搖或彈）裡的一種自娛娛人的演唱形式。八角鼓是滿族的一種小型打擊樂器，鼓面蒙蟒皮，鼓壁為八面，七面有孔，每孔繫有兩個銅鑔片，以手指彈鼓或搖動鼓身使銅片相擊而發出聲音。演唱時，演員手持八角鼓，故又稱之為「唱八角鼓」的。今能見到的最早的單弦曲詞，是清嘉慶九年（1804）華廣生所編《白雪遺音》卷三中之《酒鬼》。

單弦的演出形式最初是一人手持八角鼓擊節，一人以三弦伴奏演唱，時稱「雙頭人」。清光緒六年（1880）前後，有旗籍子弟司瑞軒（藝名隨緣樂）自編曲詞，自彈自唱於茶館，貼出的海報上寫著「隨緣樂一人單弦八角鼓」。自此單弦作為一個獨立曲種傳開。

清末民初，許多單弦票友下海賣藝，出現了不少著名唱家，很受群眾歡迎。他們當中有善唱時調小曲者，有善唱昆高曲牌者，這些曲調多被納入單弦唱腔曲牌中，使單弦唱腔曲牌增多，表現力增強，目前所知單弦曲牌計有一百餘支。這一時期，是單弦藝術發展的全盛時期。眾多的名家形成了各具特色的演唱風格。最享盛名的有榮、常、謝、譚四大流派。

（二）單弦的藝術特色

1. 文本特點

單弦唱的是牌子曲，每個牌子曲都有自己的格律，好比宋詞中的《清平

樂》或《菩薩蠻》，文字多少，韻腳平仄，句子長短，必須符合要求。單弦牌子曲的曲牌約有九十多個，常用的約三十個，主要有：〔曲頭〕〔數唱〕〔太平年〕〔云蘇調〕〔南城調〕〔靠山調〕〔羅江怨〕〔金錢蓮花落〕〔鮮花調〕〔怯快書〕〔流水板〕〔聯珠調〕等。寫單弦必須熟悉各個牌子的特點和要求。

2. 唱腔特點

單弦音樂分為兩部分。

（1）岔曲

現在在舞台上演唱者已不多見，偶見文字發表或在票房自娛。岔曲六句，唱腔分成兩個部分。前三句稱〔曲頭〕，後三句稱〔曲尾〕，中間加上一個或數個曲牌連綴在一起演唱。由於通常曲牌部分演唱時間較長，〔曲頭〕和〔曲尾〕演唱時間較短，形成了兩頭小中間大的三段聯曲體，人們就形象地稱它為「棗核兒」或「兩頭尖」。

腰截為：在岔曲的〔曲頭〕和〔曲尾〕之間，加上三四個曲牌，連綴貫穿成的一個唱段，多為單人演唱，如果「眾人湊合而歌者，叫作群曲」。「群曲」演唱的多是頌揚祝願的話，如《八仙慶壽》《百壽圖》等。演出時一般由八個人齊唱，手裡用打擊樂器伴奏。

（2）單弦牌子曲

若干個不同腔調的小曲曲牌，連綴貫穿起來說唱一段故事。牌子曲的曲牌，依功能特點可分為抒情、敘事兩種。表演時按照不同內容的表達需要，選用曲牌。單弦牌子曲的曲牌約有九十多個，常用的不足三十個，常用曲牌有〔金錢蓮花落〕〔云蘇調〕〔南城調〕〔倒推船〕〔疊斷橋〕〔羅江怨〕〔南鑼〕〔翠蓮卷〕〔數唱〕〔快書〕〔湖廣調〕〔靠山調〕之類。起唱用〔曲頭〕，結尾多用〔流水板〕或〔怯快書〕。

3. 伴奏音樂

伴奏樂器以三弦為主，群唱、聯唱則加四胡、琵琶、揚琴等多種樂器以烘托氣氛。

4. 表演形式

　　單弦有兩種演出方式，自彈自唱；一人站唱，以八角鼓敲擊節拍，另一人操三弦伴奏。單弦對唱、單弦聯唱是在此基礎上的發展和變化。

（三）單弦流派

　　清末民初，許多單弦票友下海賣藝，出現了不少著名唱家，很受群眾歡迎。他們當中有善唱時調小曲者，有善唱昆高曲牌者，這些曲調多被納入單弦唱腔曲牌中，使單弦唱腔曲牌增多，表現力增強，目前所知單弦曲牌計有一百餘支。這一時期，是單弦藝術發展的全盛時期。眾多的名家形成了各具特色的演唱風格。最享盛名的有榮、常、謝、譚四大流派。

榮劍塵（1881-1958）

　　榮派創始人，北京人，滿族，姓關爾佳，名榮勳，字健臣，後改為劍塵。他先為票友，一九〇一年拜明永順為師，成為專業演員。他吸收北京高腔的唱法，形成自己的風格。嗓音甜潤清脆，唱、演、說白細膩動人，所演唱的《細侯》《風波亭》《杜十娘》最為感人。

常澍田（1890-1945）

　　常派創始人，字雨培，署名夢僧，又名趙蘭波，北京人，滿族。父親、伯父均為著名八角鼓票友。常澍田十二歲開始走票，一九一〇年正式下海演唱，後拜單弦名家德壽山為師。他的聲音高亢甜潤，吐字清晰有力。既善唱豪放風格的曲目，也善演輕鬆幽默的作品。尤以運用聲音模擬各種類型的人物見長。有獨到的八角鼓敲擊法，為後代藝人所繼承。擅演曲目有《胭脂》《挑簾裁衣》《金山寺》等。

謝芮芝（1881-1957）

　　謝派創始人，北京人。初為八角鼓票友，後下海，拜師王六順。他嗓音寬厚，以乍音巧腔著稱。善以聲音塑造不同性格、身分的人物。台風溫文儒雅。擅演曲目有《高老莊》《沉香床》《武松》等。

譚鳳元（1898-1964）

　　滿族，北京人。他演唱單弦得自家傳，後因酷愛京韻大鼓，曾拜劉寶全為師。二十世紀三〇年代後期，專唱單弦，他創有獨到的「蓋弦」唱法，韻味醇厚，聲音高亢宏亮，俏麗挺拔，低音迂迴婉轉，成為後學的楷模。《打漁殺家》是他享名的曲目之一，其中〔太平年〕一段是敘述蕭恩打魚時，與李俊、倪榮見面的情節，唱腔峭立挺拔，把蕭恩年邁的英雄形象鮮明地展現在觀眾眼前。

（四）單弦在東北

　　傳入遼寧時間比較早，二十世紀二〇年代，北京單弦名家榮劍塵曾來瀋陽演出，並常進張作霖的「大帥府」唱堂會，深得張作霖母親的賞識。

　　單弦傳入吉林的時間並不長。二十世紀三〇至四〇年代在電台和茶社才見演出，五〇年代初，單弦演員闞澤良調入第一汽車廠文工團，從此單弦正式在吉林落戶。闞澤良自幼酷愛單弦藝術，先後師承華連仲、榮劍塵。功底深厚，運用曲牌別具匠心，善於借鑑和吸收其他曲種的音樂創譜新腔。對〔四板腔〕〔湖廣調〕〔剪靛花〕〔流水板〕〔怯快書〕〔靠山調加播浪鼓〕〔平谷調〕〔吹腔〕等曲牌的演唱均有獨到之處。一九五六年調入吉林廣播曲藝團後，創作演唱了上百反映現代生活的單弦曲目。

　　闞澤良調入吉林廣播曲藝團以後，還培養了很多專業和業餘學生，如陳麗君、孫國玉、楊鐵成、鄭國堯等。陳麗君師承闞澤良，深得親傳。代表曲目《五湖四海有親人》《孔雀東南飛》《花木蘭》《修英輪》等。鄭國堯代表曲目《雙窩車》《勤儉持家》等。

　　一九六一中央廣播說唱團青年單弦演員王瑞蘭年調入吉林廣播曲藝團。師承石慧儒先生，她嗓音寬亮，擅長表演，在二十世紀七〇至八〇年代曲藝演出日趨蕭條時，曾努力對單弦進行改革，以順應現代觀眾和青年的審美需要。如在曲牌中加進流行歌曲，加大敘述渲染，打破曲牌格律使之更生活化等，很受年輕人歡迎。代表曲目有《杜十娘》《游春》《旅行結婚》《還是祖國好》《雷

鋒精神在幼兒園》等。

（五）單弦名人名段

榮劍塵（1881-1958）

單弦演員。滿族。北京人。幼年學唱蓮花落，後改唱單弦，得前輩藝人全月如、阿鐵山等人的指點，吸收北京高腔的唱法，形成自己的風格。以嗓音甜潤清脆，吐字發音講求聲韻、體現內在的情感見長。經過刻苦的研究與實踐，將來源、情趣不同的多種曲牌進打改革，融化為統一的藝術風格，唱、演、說白細膩動人，曲詞均經自己改寫，以求文辭與演唱藝術的統一完整。所演唱的《細侯》《杜十娘》《錢秀才》等最具特色。三〇年代以後漸享盛譽，形成單弦的重要流派「榮派」。

石慧儒（1923-1967）

單弦女演員。北京人。幼年從華連仲學藝，十四歲登台。私淑榮劍塵的唱法，並為求深造，拜謝芮芝為師。博采眾長，自成一格。她嗓音甜潤清澈，行腔、吐字有獨到功底。擅長《水莽草》《金山寺》等傳統曲目。反映現實生活的曲目，有《偉大戰士邱少云》等。

曹寶祿（1910-1988）

單弦八角鼓藝人。一九一〇年出生於北京的貧民家庭。十三歲時拜弦師尚福春為師，學唱梅花大鼓和京韻大鼓，十六歲出師，即在天橋暢宜園等茶館賣藝。一九三〇年，經著名京韻大鼓藝人白雲鵬介紹，拜金曉珊為師，學唱單弦牌子曲和聯珠快書。曹寶祿是一位全才的八角鼓表演藝術家，除了單弦還擅長聯珠快書、岔曲、腰截、群曲以及拆唱牌子戲等曲種，並精通梅花大鼓、京韻大鼓的眾多曲目。他的單弦藝術特色是唱腔跌宕激越，行腔流暢，韻味雋永，悠揚動聽。他吸收了榮、常、謝等各家之長，形成了自己的藝術風格，世稱「曹派」。他的傳統曲目《風波亭》《續黃粱》《白猿偷桃》《窮逛萬壽寺》《翠屏山》《武十回》《五聖朝天》等拿手唱段，膾炙人口，家喻戶曉。他的代表

曲目還有聯珠快書《蜈蚣嶺》《碰碑》《鬧天宮》，拆唱牌子戲《胡迪罵閻》《雙鎖山》等。

闞澤良（1929- ）

自幼跟隨劉增祥、花連仲學藝。一九五二年曾參加全國人民赴朝慰問團，一九五三年演唱的單弦《寡婦得自由》獲優秀獎、表演獎。一九五五年自編自演的單弦《戲迷》獲吉林省音樂匯演一等獎。一九五六年調入吉林省廣播曲藝團，參與該團的籌建工作。一九五七年拜「單弦大王」榮劍塵先生門下，得到了榮先生的親授，藝術造詣日臻成熟。

一九五六至一九六七年在吉林省廣播曲藝團期間，他曾錄製播出近百段配合現實的新節目。其中一九五八年自編自演的單弦《勤儉持家》參加全國第一屆曲藝匯演被選為優秀節目，同年在上海唱片社灌製了唱片。一九八一年與人合編的單弦《龍馬歸槽》獲全國曲藝匯演創作、演唱二等獎。一九八六年調到天津中國北方曲校任教。

闞澤良的嗓音清脆、明亮、甜潤，以音域寬、唱腔飽滿婉轉見長。他能夠駕馭高難度的曲牌，例如〔四板腔〕〔湖廣調〕〔流水板〕〔靠山調〕，並善於根據人物不同的性格設計伴奏音樂、填配曲牌，曾挖掘整理傳統曲目《蝴蝶夢》《卓二娘》《水莽草》等。

二〇〇一年出版的闞澤良單弦 VCD 專輯，收錄了他演唱的代表作《鞭打蘆花》《文天祥》和《武松殺嫂》。幾十年來，闞澤良創作並表演了很多曲藝作品，並致力於教學傳播工作。一九九八年三至四月赴台灣演出及講學。一九九九年六月至二〇〇〇年四月在天津廣播電台講座，介紹單弦曲牌共四十二講。創演了曲藝新品種如：吉林琴書、單弦演唱、鼓曲聯唱、京韻單弦聯唱、京東大鼓聯唱等。二〇〇一年，他被中國曲藝家協會評為「從事曲藝工作五十年有突出貢獻的曲藝家」。著有《單弦藝術淺談》。

馬增蕙（1936- ）

五歲從藝，演唱西河大鼓，十五歲參加中國廣播說唱團，改唱單弦，師從

胡寶鈞、白鳳鳴、石慧儒等曲藝名家。她博采眾長，既有師承，又不拘泥師承，善於準確細膩地表現各種人物的性格和思想感情。她資質上佳、嗓音圓潤、清脆洪亮、吐字清晰、唱腔委婉動聽。她的表演清新剛健、灑脫豪放、幽默風趣，富有強烈的藝術感染力。她既是造詣頗深的單弦演唱名家，又善於演唱京韻大鼓、西河大鼓、梅花大鼓，還曾嘗試用普通話演唱評彈。馬增蕙是一位深受群眾喜愛的具有自己獨特風格的曲藝名家。代表曲目《四支槍》《雙窩車》等。

（六）經常演出的保留曲目

《中南海的燈光》　單弦創作曲目。短篇。江洋轍，一百三十二行。一九八一年由張一虹創作。闞澤良唱腔設計。敘述中南海警衛營戰士在十二月二十六日毛澤東主席誕辰這一天深夜，眼望毛主席辦公室尚未熄滅的燈光浮想聯翩，謳歌毛澤東主席偉大功績的故事。該曲目先後由闞澤良和吉林省戲曲學校曲藝科學生分別用單人和群唱形式演出，並通過電台廣播，在全國產生很大影響。腳本發表於《說演彈唱》。

《龍馬歸槽》　單弦新編曲目。短篇。梭波轍。劉興文於一九七九年創作。闞澤良演唱。敘述老貧農趙振德愛護集體牲畜，搶救病馬的故事。闞澤良唱腔設計，獨具匠心，十多分鐘內運用了〔曲頭〕〔怯快書〕〔剪靛花〕〔柳枝腔〕〔紗窗外〕〔平谷調〕〔南鑼北鼓〕〔蓮花落加撥浪鼓〕〔羅江怨〕〔流水板〕〔農民樂〕〔聯珠調〕等十三個曲牌，生動地刻畫了人物形象。一九七九年參加全國曲藝匯演，獲優秀獎。

《還是祖國好》　單弦新編曲目。短篇。遙條轍，約一百四十句。葉茂昌於一九八〇年創作。敘華僑姑娘艾麗嬌回祖國旅遊期間遇險得救，從而愛上了祖國的山川，祖國的人，愛上了祖國社會主義制度的故事。王瑞蘭曲牌設計並演唱。獲一九八一年吉林省自創節目評比創作、表演一等獎。

《武松殺嫂》　單弦傳統曲目。短篇。遙條轍，約一百三十句。敘述武松

聞知武大郎為西門慶與潘金蓮所害，怒殺姦夫淫婦為兄報仇的故事。闞澤良表演此曲目。在運用〔梆子佛〕〔放焰口〕〔注頭正〕接〔流水板〕等曲牌，渲染靈堂氣氛、刻畫人物心態方面有獨到之處。腳本收入吉林省地方戲曲研究室一九八二年編印的《傳統曲藝選》。

《挑簾裁衣》　　單弦傳統曲目。短篇。江洋轍，約二百五十行。取材於古典文學名著《水滸傳》。敘述西門慶看中潘金蓮美貌，買通王婆借請潘金蓮裁衣為引線，促成姦情的故事。闞澤良常演曲目之一。演唱時〔怯快書〕宗常（澍田）派唱法，〔太平年〕宗謝（芮芝）派唱法，〔送斷橋〕宗榮（劍塵）派唱法，有「融三位於一體」之譽。

《徐母罵曹》　　單弦傳統曲目。短篇。遙條轍，約一百一十行。敘曹操屢遭敗仗，聞劉備獲勝乃軍師徐庶韜略所為，便將徐母誆來。徐母看出曹操意圖，不肯就範。曹操又差人模仿徐母筆跡，將徐庶召到帳下。徐母發現後痛斥曹操，懸樑自盡。這是闞澤良常演曲目之一。闞澤良師承榮（劍塵）派，他演唱的《徐母罵曹》宗榮派唱腔婉轉、細膩、柔中有剛的特點。〔流水板〕不暴不躁，悠揚中見蒼勁，含蓄中見鋒利，〔靠山調〕風格獨特，說似唱，唱似說，頗有韻味。

《勤儉持家》　　單弦新編曲目。短篇。發花轍，約一百二十行。闞澤良於一九五八年創作。敘張大嫂素華用錢沒計劃，因此夫妻倆經常吵架。鄰居秀花過來勸架，並現身說法，告訴素華應該如何勤儉持家。闞澤良常演曲目之一。一九六五年由中國唱片社錄製成唱片在全國發行，廣為流傳。

《鞭打蘆花》　　單弦傳統曲目。短篇。言前轍，約一百五十行。敘閔子騫小時受繼母李氏虐待，李氏為親兒子的棉衣絮上棉花，給子騫的棉衣裡絮的卻是蘆花。子騫趕車因不抵寒冷而遭父親嚴斥，一鞭打出蘆花。閔父頓悟，氣憤之下欲休妻。子騫深明大義，苦苦為繼母求情，感動了父親和李氏。闞澤良常演曲目之一。曲牌設計在原作的基礎上刪去〔山東落子〕，增加〔四板腔〕〔羅江怨〕〔剪靛花〕等，突出了憂傷、感慨氣氛。

《霸王別姬》　單弦傳統曲目。短篇。中東轍，約一百七十句。敘述霸王項羽被劉邦困在垓下，內無糧草外無救兵，虞姬自刎的故事。闞澤良演唱此曲目，聲勢恢宏，對〔吹腔〕〔流水板〕的運用頗見功力，對霸王勇猛、粗獷性格的刻畫吸收了戲曲架子花臉的表演程式，對張良吹簫散亂楚軍軍心的辭賦，則吟誦得起伏錯落，重時如同黃鐘大呂，輕時好似珠落玉盤，並以洗練的身形動作，形成龐大的氣勢，被曲藝界贊為一絕。

《旅行結婚》　單弦新編曲目。短篇。江洋轍，約一百三十句。王瑞蘭於一九七八年根據王印權同名快板書改編。敘青年李小唐作風輕佻，在火車上偷偷地愛上了一個素不相識的女孩，並由單相思引發了一場令人啼笑皆非的大笑話。吉林省曲藝團王瑞蘭演唱。她對單弦的傳統唱法進行了大膽改革，如打破曲牌格式要求，加大說表成分，表演中加進歌曲，加大表演力度等，取得了比較好的劇場效果。

第六章────

東北評書藝術源流

評書屬曲藝分類中的評書類曲種，也叫評詞。流行於華北、東北、西北一帶。相傳是明末清初江南說書藝人柳敬亭來北京時傳下來的。也有人說是清代北京鼓曲藝人王鴻興去江南獻藝時，拜柳敬亭為師，回京後改說評書。

評書特點是只說不唱，由一個演員講故事。「評」是評語、評論的意思。李漁在《閒情偶寄》中說評書是「話則本之街談巷議，事則取其直說明言」。評書一般都用普通話講述，也有使用地方方言的，如四川評書、湖北評書等。

評書的演出場所主要是茶館。二十世紀三〇年代東北和華北的一些商業電台在廣告時插播評書和鼓書，曾經火爆一時。「文革」時期，評書演員受到打擊和摧殘。粉碎「四人幫」以後，評書也得到了恢復和發展。尤其是廣播和收音機的普及，給評書的傳播創造了極大的空間。現在，幾乎北方廣播電台都有評書專欄，部分電台更有專門的評書或故事頻道。受到老年人和年輕觀眾的喜愛，評書仍然是最受聽眾的歡迎曲種之一。

吉林人民廣播電台文藝部主任王充，是最早通過廣播講評書的人，王充從一九五三年開始在吉林人民廣播電台播講評書《水滸》，十三年間播講了《水滸》《三國演義》《隋唐演義》《武松傳》《鐵道游擊隊》《三里灣》《保衛延安》《鐵水奔流》《迎春曲》《林海雪原》《紅岩》等三十幾部大書。

「鞍山評書」「本溪評書」和「陳派評書」已入選第一批遼寧省非物質文化遺產。「袁派評書」申報遼寧省第二批非遺的文本也已完成。

▍一、評書的歷史源流

　　傳說評書起源於東周時期，周莊公是評書的祖師爺。但這只是一個傳說。
唐代出現了一種和評書表演方式類似的曲藝藝術，這種曲藝形式稱為「說
話」。到宋代中興時期。最初是說評佛教典集。「說話」這種表演的形式對明
清小說的影響是非常大。「說話」發展到俗說後表演方式與「評書」是非常類
似的。實際評書的創始人為明末清初的柳敬亭，最初只是說唱藝術的一部分，
稱為「弦子書」。

　　評書的南北兩支派，都是明末清初柳敬亭傳下來的。柳敬亭在清康熙元年
（1662）曾在北京說評書，而且收了王鴻興為徒，因此在京師播下了種。王鴻
興手下有何良臣、安良臣、鄧光臣三徒弟，時人稱為「三臣」，成為評書權
威，且自立門戶，後來北京的評書演員皆是由這三個派傳承下來的。當年，說
評書的這個門戶，於清雍正十三年（1735）曾在掌儀司立案，有皇家頒發的龍
票。直至光緒年間，這件歷史文物，才被評書界的一位後人所遺失。早年，評
書本是說唱相兼的玩藝兒，有如現代的西河大鼓、樂亭大鼓，說與唱相輔相
成。只因光緒年間聽書的多為一班太監。因此，被宮中慈禧所聞，傳其入宮。
在禁地演唱諸多不便，遂改「評講」，僅以桌凳各一，醒木一塊，去掉弦鼓，
用評話演說。於是，說評書這種表演形式就被肯定下來了。清代，民間說評書
的，絕大多數是在街面的甬路兩旁支棚立帳，擺上長板凳，圍成長方形的場
子，謂之「撂地」。只有少數評書藝人才上茶館獻藝。庚子事變（1900）後，
評書茶館才興盛起來，民初是評書茶館的鼎盛時期。

二、評書的藝術特色

評書的表演形式，早期為一人坐於桌子後面，以摺扇和醒木（一種方寸大小、可敲擊桌面的木塊，常在開始表演或中間停歇的當口使用，作為提醒聽眾安靜或警示聽眾注意力，以加強表演效果，故名）為道具，身著傳統長衫，說演講評故事。發展至二十世紀中葉，多為不用桌椅及摺扇、醒木等道具，而是站立說演，衣著也不固定為專穿長衫。

評書以北方語音為基礎，以北京語音為標準音調的普通話語說演。因使用口頭語言說演，所以在語言運用上，以第三人稱的敘述和介紹為主。並在藝術上形成了一套自身獨有的程式與規範。比如傳統的表演程序一般是：先念一段「定場詩」，或說段小故事，然後進入正式表演。正式表演時，以敘述故事並講評故事中的人情事理為主，如果介紹新出現的人物，就要說「開臉兒」，即將人物的來歷、身分、相貌、性格等特徵作一描述或交代；講述故事的場景，稱作「擺砌末」；而如果讚美故事中人物的品德、相貌或風景名勝，又往往會唸誦大段落對偶句式的駢體韻文，稱作「賦贊」，富有音樂性和語言的美感；說演到緊要處或精彩處，常常又會使用「垛句」或曰「串口」，即使用排比重迭的句式以強化說演效果。在故事的說演上，為了吸引聽眾，把製造懸念，以及使用「關子」和「釦子」作為根本的結構手法。從而使其表演滔滔不絕、頭頭是道而又環環相扣，引人入勝。表演者要做到這些很不容易，須具備多方面的素養，好比一首《西江月》詞所說的那樣：「世間生意甚多，唯有說書難習。評述說表非容易，千言萬語須記。一要聲音洪亮，二要頓挫遲疾。裝文裝武我自己，好似一台大戲」。

評書的節目以長篇大書為主，所說演的內容多為歷史朝代更迭及英雄征戰和俠義故事。後來到了二十世紀中葉也有篇幅較小的中篇書和適於晚會組台演出的短篇書，但長篇大書仍為其主流。

（一）評書的表現技法

（1）明筆　清清楚楚地敘述故事發生的時間、地點、場面、情節。

（2）暗筆　對瑣碎的無關緊要的過程，一筆帶過，避免囉唆拖杳。例如《夜闖珊瑚潭》有一段：「夏良銀書記根據上級指示，把搞近洋生產的幾個後生組織起來巡邏查夜。」至於怎樣巡邏，出動哪些人，守住哪些路口，都是用暗筆處理的。

（3）伏筆　前面先埋伏一根線，後面就不用贅述了。例如《雙槍老太婆》中，前邊先將老太婆化裝成貴婦人的穿著打扮交代清楚，就給後面偽軍在她面前聲言要抓住老太婆去領重賞，打了伏線。這樣處理有強烈的藝術效果。

（4）驚人筆　把情節安排得很緊張，以增加聽眾欣賞興趣。例如，《赤膽忠心》中，楊作霖深夜藏在唐山市偽商會會長的衣櫃裡，敵人幾次搜查來到屋內，都因一些其他原因而始終沒有發現他。

（5）倒插筆　正面敘述的故事中，又倒敘一段另外的故事。例如，《平原槍聲》中剛說到馬英自棗強縣回到蕭家鎮，緊接著就倒敘起馬英的出身、經歷、全家六年前受地主蘇金榮迫害的經過。

（6）補筆　引出一個人物，三言兩語簡單地交代清楚人物的來龍去脈。

（7）掩筆　也叫「釦子」。為了故事緊湊動人，往往將觀眾急於要知道的結果先造成懸念，一直到一個段落結束時，才道出真相。「釦子」應該是隨著故事情節發展到一定階段自然形成的。例如歌頌燒瓷工匠盧純為保護國寶瓷瓶，和反動勢力鬥爭終生的中篇評書《寶光》，全書共十六回，寫得跌宕起伏，疏密錯落，藝術感染力較強。在每回結尾都有一個「釦子」。像第四回的結尾是：「……盧純近前一看大吃一驚：啊!王福怎麼死啦？」第十一回的結尾是：「郭老蔫一見盧純不由大叫一聲：你，你怎麼出來啦？大總管一聽顏色更變，轉回身來兩隻眼睛死死盯住了盧純。」

（二）評書藝術的審美結構

以說為主，採用散文敘述形式的作品，如北方的評書，南方的評話、評詞。它們都是繼承了古代說話藝術而形成，經過明末清初柳敬亭等一批名家的發展，至清初形成兩大系統，即南方的評話和北方的評書。南方評話以揚州評話、蘇州評話為代表，除此之外還有南京評話、杭州評話以及福州評話，此系統的評話皆受柳敬亭的直接影響較深。北方的評書以北京評書為主體，相傳為乾隆年間的王鴻興所創。

傳統的評書、評話大體有三方面內容，一是金戈鐵馬，稱為「大件袍帶書」，主要表現敵我攻戰、朝代更替、忠奸爭鬥、安邦定國等內容，如《列國》《三國》《隋唐》《楊家將》《大明英烈傳》等。二是綠林俠義，又稱「小件短打書」，寫結義搭伙、除暴安良、比武競技、敗山破寨等內容，如《水滸》分為武、宋、石、盧、林、魯、後水滸六部，每部若干回；此外還有《三俠五義》《綠牡丹》《八竅珠》等。三是煙粉靈怪，主要以神話傳說為原型創作而來，多表現神異鬼怪、狐妖蛇仙等題材，以虛幻的藝術形象表現人間現實，如《聊齋》《西遊》《封神榜》等。

評話、評書在文化內涵上主要表現在，其一，展示了社會萬象，它如同一面鏡子，深刻而生動地反映了紛繁雜沓、色彩繽紛的大千世界，在世人面前構製出一幅自古至今的中國歷史畫卷，比如書中說到某個皇帝，既可以旁徵前朝和後世的帝王，又可以博引臣民百姓的口碑，甚至可以用外國總統或帝王來做對比與襯托，聯類比附，囊括了豐富的社會生活。其二，體現了傳統美德，從美學意蘊來看，它所涉及的倫理道德觀念比較複雜，既反映社會生活本身蘊含的道德觀念，歌頌真、善、美，同時又敢於取捨，講出說書人的思想傾向性。比如中華民族的傳統美德在封建社會裡集中體現為忠、孝、節、義，在說書藝人那裡就不是籠而統之一概而論，而是有所鑑別和分析，對至高無上的國君區分為明君、昏君、暴君，對上層人物也區分為清官和貪官，然後對其功過得失

進行述說評論。其三，蘊含著豐富的人生哲理，它不是俯瞰宇宙萬物做出宏觀議論，而是把民眾的世界觀附著於形形色色、紛繁複雜的具體事物而見微知著，發人深省；不是縱觀幾千年，道盡滄桑事，而是善於截取某一具體的歷史橫斷面，審視歷史長河的波翻浪捲，表達民眾的歷史觀；它蘊含的人生觀，不是抽象地議論，抒發人生感慨，而是通過具體的情節、典型人物形象來說話，讓聽眾產生共鳴。

評書、評話的藝術特色是，第一，構思巧妙，情節曲折。其結構手段主要靠「梁子」「柁子」「釦子」。「梁子」是藝人說書的提綱，一般都是通過口傳心授得來的。比如《隋唐演義》中的瓦崗寨三十六友，《東漢演義》中的雲台二十八將，《施公案》中的百鳥百獸名及描寫景物的詩、賦、贊等都要背得滾瓜爛熟，用時脫口而出，這些「梁子」成為說書的主線，把其他相關的材料連綴起來。「柁子」是一部作品中的主要情節，是多種矛盾、多種線索的紐結點，如《水滸傳》中「三打祝家莊」是「大柁子」，又包含著楊雄、石秀大鬧翠屏山，孫立、孫新、顧大嫂劫牢等若干小的「單筆書」，「柁子」可以說是大的釦子，以此為標誌形成了評書的若干段落。「釦子」，又稱「關子」，是書中故事情節發展到關鍵處中止敘述、故意打住、暫時懸掛起來，俗稱「懸念」，即將引人入勝、扣人心弦的內容事先作個提示或暗示，卻不馬上作答，在聽眾心中留下疑團，產生急於知道端底的期待心理。釦子實際上是性格衝突、矛盾糾葛的焦點，常與人物的命運緊密相連。俗謂「聽戲聽軸，聽書聽扣」，說書人正是運用「釦子」使情節發展起伏跌宕，抓住觀眾，增強了藝術的魅力。

第二，形象生動，形神兼備。評書中選取的人物其性格常常超群出眾，或大奸大惡，或至善至美，或智勇雙全，或忠義無雙，這與它取材於民間口頭傳說，富有傳奇色彩有關，更重要的是說書藝人塑造人物形象時不以形似見長，而以神似取勝，不厭其詳地運用多種藝術手法，諸如正面描繪、側面烘托、兩相對比、重筆渲染等使之栩栩如生，形象豐滿。

第三，敘議結合，揆情說理。評書善於把敘述、描寫和議論結合起來，在敘述故事發展的過程中，還要不斷地對人物作畫龍點睛式的評論，以表明作者的態度。評書取名為評書，皆因有評點之故。假若取消了「評」，只剩下「書」，其特色就不復存在，足見評點在評書中的重要性。評書的評點，有時開門見山，直接闡發議論；有時旁徵博引，借題發揮；有時則援引典故，寓事於理。書中的評點道人所未見、發人所未發，為聽眾進行分析評判提供了參照，使主題得到了昇華。當然「評」應該做到恰到好處，穿插自如，而不能本末倒置，喧賓奪主。

▋三、評書的藝術流派

　　今天北方不同風格的評書可以分為三大塊：北京評書、天津評書、遼寧評書。如以連麗如為代表的北京評書，代表書目有《大隋唐》《三國演義》《龍圖公案》等；以劉立福為代表的天津評書，代表書目有《聊齋誌異》《名優奇冤》《義俠傳奇》等。

　　遼寧評書名家很多。如袁闊成為代表的「袁派評書」，作品有《三國演義》《水泊梁山》《封神演義》等；劉蘭芳為代表的「鞍山評書」，作品有《岳飛傳》《楊家將》《朱元璋演義》等；單田芳為代表的「鞍山評書」，作品有《隋唐演義》《童林傳》《亂世梟雄》等；田連元為代表的「本溪評書」，作品有《水滸傳》《楊家將》《小八義》等。

▎四、評書藝術在東北

遼寧評書，是清代光緒初年從北京傳入瀋陽的，評書藝人戴得順從北京闖關東來到瀋陽，他不但自己說評書，而且收下徒弟另立門戶。他的徒弟是按「悅，庚，桐，浩」幾個字排下來的，使評書藝術很快在瀋陽發展起來。解放前後，遼寧著名評書演員有：瀋陽的劉警先、金桐春、李慶溪、邱連升，鞍山的楊田榮、單田芳、劉蘭芳、張賀芳（被稱為「三芳」），錦州的陳青遠、丁正紅，營口的袁闊成、李鶴謙，本溪的田連元，撫順的蘆學仁等。二十世紀七〇年代，東北大鼓演員劉蘭芳改說評書，在書場和電台同時演出，十分活躍。一九七九年九月，劉蘭芳在鞍山市電台播出了經過她整理改編的長篇評書《岳飛傳》，聽眾的反響十分強烈。全國先後有七十餘家電台相繼複製播放，上至教授，下至學齡前的兒童，人人喜聞樂道，聽眾數以億計。到一九八七年，遼寧電視台的長篇「評書連播」，已達千回千講，除新疆、西藏外，交換到全國各地電台，通過「空中舞台」，飛進千家萬戶。

遼寧的評書，有四個突出的特點：

其一，批判地繼承了傳統評書的藝術技巧，注意運用「釦子」，使情節曲折跌宕，人物更加鮮明。

其二，在語言方面，吸收了二人轉、大鼓的藝術精華，富有濃郁的鄉土氣息。原於有一部分評書演員原來是說唱長篇大鼓的，由於缺少弦師等原因，改說評書，如李慶溪、陳青遠、劉蘭芳、劉林仙等。他們改說評書之後，把大鼓書中的精華吸收進來，豐富了評書表演藝術，如劉蘭芳在《岳飛傳》中形容瑞仙小姐時，便用了二人轉《王美蓉觀花》中的「美人讚」；陳青遠在《肖飛買藥》中形容漢奸何志武時，也用了鼓詞裡的「人物讚」。

其三，學習相聲藝術，運用「包袱」，增加趣味性。如袁闊成在《許云峰赴宴》中說：老許大聲斷喝，咿嚓，嘩啦！他把桌子給了，一碗烏魚蛋湯正扣

到瑪麗小姐腳面上，瑪麗小姐早就對準了光圈，找好了距離，就是沒有機會照，讓這碗烏魚蛋湯這麼一燙，一疼，一難受，一哆嗦，咔嚓！把這個翻桌子的鏡頭給取下來了。

其四，吸收話劇、電影、戲曲和舞蹈的表現手法，動作優美，精煉準確。評書的主要的表現手段是「說」，但也要輔之以「演」，如袁闊成表演《緊急電話》，當說到高隊長在車廂裡發現把藥拿錯了，身不由己大喊一聲：「『哎呀』，這一喊不要緊，把周圍正睡覺的旅客都給喊醒了。」說到這裡，他表演了三位旅客的不同表情，猶如電影的三個特寫鏡頭，人物活靈活現。遼寧評書的特點可以概括成四句話：名家輩出，書目繁多，火爆可人，獨樹一幟。

評書傳入吉林省的時間也很早，清末就有關於長春南關廟會上演出評書的文字記載。民國初年吉林市的評書演出更是相當普遍，東關的永樂茶園、趙家茶館、梨芳茶園，西關的錦城坊、文華軒都有藝人演出評書。二十世紀三〇年代，評書的演出不僅流布到全省城鄉，而且可以經常在電台聽到演播，張青山的《水滸拾遺》、金慶嵐的《打羅漢》、固桐晟的《高宗巡幸記》、陳慶祿的《五女七貞》，都受到了廣大觀（聽）眾的歡迎。

中華人民共和國成立後，在黨的「百花齊放，推陳出新」方針和「為人民服務」方向的引導下，評書藝人張青山、固桐晟、曹樞林、張蔭椿、李桐森等落戶吉林，先後參加了各地的曲藝團、隊。

張青山於二十世紀四〇年代即在長春說短打書目，有「活武松」之稱。他編纂和演出的書目《水滸拾遺》（二十四本，一九四一年長春偽新京印書館出版）、《洪武劍俠圖》（二十四本，一九四二年奉天章福記書局出版）、《童林傳》、《燕趙奇俠》等影響頗大。二十世紀五〇年代又流動於吉林、四平、公主嶺、遼源等地演出。晚年仍致力於評書創作，著有長篇評書《伍子胥》《續西遊記》（手稿均在「文革」中遺失）。

固桐晟係滿族顯貴後裔，後家道中衰，博學多聞，書中經常夾有大量清室朝野軼聞和滿人習俗等「雜學」，形成了自己的獨特風格，成為說「清代史」

書的佼佼者。

曹榀林，較拿手的長篇傳統書目是《三俠劍》。以說為主，很少大架式表演，觀眾謂之「零碎多」，什麼綱鑑、掌故、逸聞、趣事、軼事、傳說、故事⋯⋯應有盡有。

張蔭春，較拿手的長篇傳統書目是《童林傳》。他的書設扣緊湊，無論人物、風景、打鬥、敘述，均有「貫口」，有時一個貫口下來，博得滿堂喝采。

李桐森，一九五九年加入四平市曲藝團，並致力於創編新書和撰寫評書理論文章。常演的傳統書目有《打羅漢》《岳飛傳》《三國演義》《水滸傳》《三俠五義》等，新書目有《呂梁英雄傳》《轉山湖女俠》，理論文章有《評書淺探》等。

張臨富，堂音好，口齒伶俐，聲音洪亮，擅表演袍帶書。常演的傳統書目有《大隋唐》《羅通掃北》《花木蘭從軍》《薛剛反唐》《江湖女俠》等。

陳麗君，吉林省曲藝團演員。在表演現代書目《少帥傳奇》時，既能把西河大鼓的高亢挺拔、評書表演的細膩糅為一體，又能把傳統書中的排兵佈陣吸收在近代書目之中，別有一番功力。

王充是最早在廣播電台廣播評書的藝人。王充自幼便喜愛戲曲、曲藝。一九四八年，只有十六歲的他就參加吉林人民廣播電台工作。先後任播音員、編輯、文藝部副主任、主任兼吉林廣播曲藝團團長。從一九五三年開始王充在吉林人民廣播電台播出第一部評書《水滸》，至一九六六年演播最後一部《歐陽海之歌》，十三年間播講了《水滸》《三國演義》《隋唐演義》《武松傳》《鐵道游擊隊》《三里灣》《保衛延安》《鐵水奔流》《迎春曲》《林海雪原》《紅岩》等三十幾部大書。

評書傳入黑龍江省時間不詳，但它在黑龍江省各地影響很大，傳播很廣。如有「南北二闊」之稱（南袁闊成、北孫闊英）的孫闊英，哈爾濱人，十三歲開始學藝，師承袁氏三傑之袁傑武，得到袁氏真傳，成名於曲藝界。孫闊英青年時曾六訪張青山、三拜固桐晟，得到了他們的指點，在評書表演上突飛猛

進。其代表書目有《包公案》等，此書經孫闊英記錄整理本曾由安徽文藝出版
社出版。

▌五、評書藝術的名人名藝

王傑魁（1874-1960）

　　評書藝術家，青年時代就開始在北京說評書，漸漸享有盛名。他最拿手的書目是《七俠五義》。如果說，評書以細膩為藝術風格特色，那麼，王傑魁則是細中又細。他說書，吐字慢，像在拉長音，娓娓道來，別具藝術魅力。又善於使用「變口」，用不同的方言刻畫人物。

陳士和（1887-1955）

　　評書演員，北京人。原名建谷，後改固本，字蘭亭，原籍浙江紹興。其父為清朝慶王府廚師。他少時參加過義和團，幹過多種雜役，後在慶王府膳房助廚。工餘時常聽評書，尤其對張致蘭說的《聊齋誌異》著迷，常常私自揣摩領悟。

連闊如（1903-1971）

　　北京人。滿族。原名畢連壽，筆名云遊客。幼年家境貧寒，只讀過兩年私塾。一九二七年進入評書界，先拜李傑恩為師，學習《西漢演義》，又向張誠斌學說《東漢演義》，並得到熱心聽眾孫昆波的悉心指點。連闊如虛心好學，記憶力強，勤記筆記，刻苦鑽研，將陳榮啟的《明英烈》、劉繼云的《精忠傳》學到手，後創立了自己的表演風格，人們稱讚「見識實在，勝人一籌」。二十世紀三〇年代末，他在北京伯立威廣播電台連續播講《東漢演義》，有「千家萬戶聽評書，淨街淨巷連闊如」之美譽。接著又在其他電台直播《水滸》《東漢》《隋唐》《明英烈》等書。一九三四至一九三七年間，連闊如還應邀在報刊上發表評書，計有《西漢演義》（《小公報》）、《明英烈傳》（《時言報》）、《岳飛》（《立言報》）、《東漢演義》（《民聲報》）、《卅六英雄》（《新北平報》）等。一九四九年初，他努力開展曲藝革新運動，在戲曲界藝人學習班上被選為主任委員，帶頭學習《社會發展史》，並組織成立了大眾遊藝社，任社長，在

前門箭樓上開設書場，普及新曲藝。一九七一年八月十八日病逝。

袁闊成（1929-2015）

北京人。出生於天津。出身評書世家，伯父袁傑亭、袁傑英和父親袁傑武號稱「袁氏三傑」，袁闊成與單田芳、田連元、劉蘭芳被大家合稱為「遼寧四大評書家」。早年以擅說《五女七貞》而著名，被譽為「古有柳敬亭，今有袁闊成」，因其家學淵源，功底深厚，家喻戶曉。袁闊成倡導說新書，將小舞台的傳統評書術帶到大舞台上，使評書真正成為喜聞樂見的藝術形式。

在繼承傳統的基礎上，他博采眾長，吸收話劇、電影、戲曲，以及相聲等藝術形式之長，形成自己的風格。說表並重，形神兼備，繪聲繪色，以形傳神。袁闊成在繼承傳統評書的基礎上，不斷探索，勇於創新，從現實生活中提煉新的表演方法和藝術技巧，汲取了話劇、電影、相聲、戲曲、秧歌等姊妹藝術的精華，借鑑其創作方法和表演手段，融會貫通，不斷豐富並形成了自己的表演風格。他的表演說表並重，靜動互存，神形兼備，繪聲狀形，以形傳神；表演細膩感人，語言生動幽默，人物形象鮮明，具有「漂、俏、快、脆」的特色。袁闊成的現代評書，可以說內容新、風格新、語言新，給聽眾留下極為深刻的印象。他也是評書藝術改革的帶頭人，他勇越雷池，首先撤掉書桌，使評書由高台教化的半身藝術，變為講究氣、音、字、節、手、眼、身、法、步的全身藝術，為弘揚民族文化藝術做出了可貴的貢獻。

一九八一年，應中央人民廣播電台之邀，錄製長達三百六十五講的《三國演義》，一九八五年播出後受到好評，先後被陳云、王震、薄一波等中央領導同志接見，鼓勵他說好評書，弘揚民族文化。評書《三國演義》榮獲遼寧省人民政府 一九八三年優秀文藝創作獎。一九八四年參加中央電視台春節聯歡晚會表演評書《贈羽扇》。一九八五年調至中央人民廣播電台文藝部工作。一九八八年以來先後為中央電視台、中央人民廣播電台錄製《長阪雄風》《西楚霸王》和為北京電視台錄製《紅岩》，在中央人民廣播電台音像出版社錄製了《十二金錢鏢》等。其作品《水滸外傳》入選「中國十大傳統評書經典」叢書。

單田芳（1935-　　）

　　原名單傳忠，河北淶水人。祖籍山東德平，出身曲藝世家，外祖父王福義是闖關東進瀋陽最早的竹板書老藝人；母親王香桂是三○到四○年代著名的西河大鼓演員，人稱「白丫頭」；父親單永魁是弦師；大伯單永生和三叔單永槐分別是西河大鼓和評書演員。單田芳六歲念私塾，七八歲即學會了一些傳統書目。上學後，他邊讀書邊幫助父母抄寫段子、書詞，評書中豐富的社會、歷史、地理和生活知識及書曲結構、表演技巧都使他獲益匪淺，十三四歲時就已經能記住幾部長篇大書。一九五五年參加鞍山市曲藝團，得到西河大鼓名家趙玉峰和評書名家楊田榮的指點，藝術水平大進，二十四歲正式登台，六十年代在鞍山成名。一九七九年五月一日，單田芳重返書壇，在鞍山人民廣播電台播出了第一部評書《隋唐演義》（《瓦崗英雄》），此後又先後錄製播出了三十九部評書，主要有《三國演義》《明英烈》《亂世梟雄》《少帥春秋》《七傑小五義》等，風行大江南北全國幾十家廣播電台。其中《天京血淚》在中央人民廣播電台播出，聽眾多達六億。自一九八一年以來，他先後出版了近四十部評書，是全國出版評書最多的評書演員。《大明英烈》入選《中國十大傳統評書經典》叢書。二○○○年群眾出版社出版了《單田芳評書全集》。單田芳的評書，口風老練蒼勁，自然流暢；語言生動形象，豐富有趣；行文邏輯周密，句法無誤；說文時，滿腹經綸，詩詞歌賦，華麗高雅；說白時，鄉情俗語，民諺土語，親切生動。代表書目《隋唐演義》《三俠五義》《白眉大俠》《亂世梟雄》。

田連元（1941-　　）

　　吉林省長春市人，祖籍河北省鹽山縣，曾為遼寧省曲藝家協會主席、中國藝術研究院中華說唱藝術中心常務理事、本溪市文聯副主席、本溪市歌舞團名譽團長、遼寧科技大學藝術學院名譽院長。出身說書世家，祖父田錫貴是著名滄州木板藝人、父親田慶瑞先說東北大鼓，後改西河大鼓。童年的田連元隨父母浪跡江湖，一九四八年，定居天津鹹水沽，上學讀書時被「津師附小三分校」評為全校唯一的模範兒童。讀書五年，因父病，輟學從藝，沒有獲得一紙

文憑。他靠借讀同學的課本，自學完成了初中、高中、大學的文科課程，並在學藝之暇，遍讀名篇雜著開闊視野。後在天津、濟南一帶開始演說長篇評書。他是第一位將評書引入電視的表演藝術家，一九八五年他的評書聯播《楊家將》在遼寧電視台試播成功，從此一炮而紅，成為家喻戶曉、備受喜愛的幽默派評書名嘴。主要代表作品：《隋唐演義》《楊家將》《瓦崗寨》等。

劉蘭芳（1944-　）

遼寧遼陽人，著名評書表演藝術家，國家一級演員，享受國務院特殊津貼。隨母姓。六歲學唱東北大鼓，後拜師學說評書。一九七九年開始，先後有百餘家電台播出她播講的長篇評書《岳飛傳》，轟動全國，影響海外。後又編寫播出《楊家將》《紅樓夢》等三十多部評書，多次獲國家級文藝大獎及全國「五一勞動獎章」「三八紅旗手」等稱號。代表曲目《岳飛傳》。

遼寧鞍山市曲藝團的劉蘭芳與丈夫王印權合作重編、由劉蘭芳說演的傳統評書《岳飛傳》，經鞍山人民廣播電台錄播，在東北地區引起極大反響。接著，全國先後有六十六家電台相繼播出了這部評書。一時間，在不少地方出現了電台播出《岳飛傳》時街巷人稀的盛況。從而使得評書《岳飛傳》成為「文革」結束後，傳統長篇大書恢復上演並取得成功的典型範例。隨著中國共產黨十一屆三中全會以後整個國家中心工作向經濟建設的轉移和改革開放政策的逐步落實，曲藝的創作和演出進一步繁榮，藝術的教育和研究工作走上了正軌，書刊出版空前活躍，藝術交流日益擴大。曲藝事業由此出現了前所未有的新發展。在這樣的時代背景下，相聲的發展在新時期尤引人注目。

二〇〇七年十一月劉蘭芳當選為中國曲藝家協會主席。

連麗如（1942-　）

北京市人，滿族，中國煤礦文工團評書演員，著名評書表演藝術家，國家一級演員，中國煤礦文聯曲藝家協會副主席，享受政府特殊津貼。一九六〇年連麗如隨其父著名評書藝術大師連闊如學藝，連派評書的唯一繼承人，一九九四年至今，連麗如多次到新加坡為「麗的呼聲」電台和國際廣播電台錄製評

書，一九九八年六月連麗如應邀在馬來西亞五個大城市演說評書《三國演義》引起轟動，其有影響的代表作有《東漢演義》《俠義英雄傳》《大隋唐》《康熙私訪》和《紅樓夢》等經典評書。連麗如的評書版《紅樓夢》用全新的敘述演播方式，以賈寶玉、林黛玉、薛寶釵之間的戀愛和婚姻悲劇為主線，通過一個封建大家族的衰亡，闡發了「水滿則溢，月滿則虧，登高必跌重，樂極生悲，否極泰來」，榮辱自古周而復始，不是人力所能長保的一種「無常」哲理。全書生動地再現了封建貴族家庭充滿矛盾的生活畫卷。代表曲目《東漢演義》《俠義英雄傳》《大隋唐》。

孫闊英（1925-　）

黑龍江省哈爾濱人。評書演員。十三歲開始學藝，師承袁氏三傑之袁傑武，得到袁氏真傳，成名於曲藝界，有「南北二闊」之稱（南袁闊成、北孫闊英）。孫闊英青年時曾六訪張青山、三拜固桐晟，得到了他們的指點，在評書表演上突飛猛進。孫闊英的主要門師是當年北京評書界袁氏三傑之一袁傑武老先生（袁闊成之父）。他表演上精益求精，使他的評書表演藝術已近爐火純青地步。他貫口活好，可一氣呵成幾分鐘，聲音高昂洪亮，表演開闊大方，形象逼真，意境深刻，開口驚人。他表演的《江姐上船》和《包龍圖》馳名全國。代表曲目《包公案》。

陳青遠（1923-1988）

評書及東北大鼓名家。曾為中國曲藝家協會會員、曲協遼寧分會常務理事、錦州市曲協副主席，曾當選遼寧省和錦州市政協委員，遼寧省文聯委員。演出及出版評書作品有：《響馬傳》《秦瓊賣馬》《三請樊梨花》《樊梨花招親》《三鬧汴梁》《三擒陳平》《安公子投親》《肖飛傳奇》等。其代表作《響馬傳》入選「中國十大傳統評書經典」叢書。

張青山（1888-1971）

評書藝人，滿族。藝名張傑先，北京通縣人。二十八歲拜北京評書藝人顏伯濤為師。出師後於北京、天津、唐山、山海關、瀋陽、長春等地作藝。演出

主要書目有：《水滸拾遺》《洪武劍俠圖》《雍正劍俠圖》《童林傳》《俠義金鏢》《九義十八俠》《水滸傳》等。他善說短打書目，表演技藝高超。於二十世紀四〇年代即在長春說短打書目，有「活武松」之稱。張清山編纂和演出的代表書目《水滸拾遺》（二十四本，一九四一年長春偽新京印書館出版）、《洪武劍俠圖》（二十四本，一九四二年奉天章福記書局出版）一九四二年再版。全書八集，以時遷為主要人物貫穿始終，敘述盧俊義等梁山眾好漢下山給師父周侗拜壽，武松被困少林寺，時遷至周家寨搬來老俠周侗，救出武松，火燒少林寺。後有四奸臣毒設三絕計，梁山眾將三打神州擂，智破三絕計，僧道俗會戰崑崙寺，大鬧五台山等情節。《水滸拾遺》在出版後，受到眾多評書藝人的歡迎，紛紛學說此書。張青山晚年還著有長篇評書《伍子胥》《續西遊記》，書稿均在「文革」中遺失。其弟子多名「闊」字，有：孫闊英、李闊全、崔闊華等。

固桐晟（1903-1972）

　　評書演員。北京人，滿族，鑲藍旗。原名固松年，學名有德，曾用名張靜泉。光緒二十九年（1903）夏曆三月廿五日生於北京西單。其先輩是沒落的清室鑲藍旗貴族，其侄趙佩茹是著名相聲演員。他七歲起讀書，一九二一年來到瀋陽，喜聽李慶魁說書。一九二四年父親逝世。一九二六年（一說二十六歲）來到錦州，登台講述《燕山外史》，聲名鵲起。在此時間內，他苦學政論、史論、奏摺、書序、傳記、雜說等樣式，豐富學識才情；試論國家大事、歷史教訓、山川風貌、社會習俗，使說書縱橫捭闔且波瀾起伏，轉接之間意外難測。二十八歲時開始說自編的《清宮外史》（又名《九龍祚》）。全書情節起伏跌宕，人物活靈活現，尤其是對清宮的典章制度、風俗禮節均有批解。一九三二年農曆二月廿五日，在瀋陽小西門裡西龍海飯莊正式拜李慶魁為師。此後在東北及天津等地說書。一九三四年認陳士和為義父，學說《聊齋》。後輾轉於鐵嶺、遼源、瀋陽、營口、天津一帶，得到「高台教化」「藝術超群」「苦口婆心」「談古論今」等贊語。一九四八年在天津電台播講《東周列國志》《東漢》等專章。

一九五二年到長春，一九五八年加入長春市曲藝團。老舍、郭沫若、陶鈍都很關心《清宮秘史》，一九六一年曾有專人記錄整理四十餘萬字，但不幸在「文革」中散失。固桐晟先後被選為長春市曲藝團團長，市人民代表，吉林省人民代表，省、市先進文藝工作者，省曲協副主席，並出席了全國第三次文藝工作者代表大會。固桐晟以淨、潔、脆、快、領、賣、乍、驚的風格演說宮廷朝政，邊疆烽火，社會家庭，人情世故以及刻畫各類人物；其評書是以雜學、民俗學著稱於書壇，引經據典，信手拈來，以書外書，名揚於世。他說書注重一個「評」字，「說評書要替群眾評論評書中的是非，言不在多，要畫龍點睛，三分說七分評，說的是書，評的是理，說書的要講理，正理歪理都能講。」此外，他的貫口、判詞和奏摺也是一絕。一生說過《列國》《西漢》《東漢》《三國》《水滸》《千古疑案》《明史》《海瑞》《聊齋》《儒林外史》等二十多部古今評書。現僅存《清宮秘史・泥打西太后》和《聊齋・二班》的錄音以及《緹縈救父》《西門豹治鄴》和《范進中舉》的評書文字稿。

李桐森（1918-1990）

著名評書藝人。河北省寧河縣蘆台鎮人。二十歲時在秦皇島「永盛軒」茶社拜李正鋒為師學說評書。一年後又拜著名評書藝人金慶鑾為師，學得書目《火燒紅蓮寺》。中華人民共和國成立後，李桐森除說演傳統書目外，他與楊維宇合作，根據梁斌長篇小說《播火記》改編成了中篇章回小說《轉山湖女俠》。李桐森說演的書目主要有《火燒紅蓮寺》《打羅漢》《岳飛傳》《三國演義》《包公案》《水滸傳》等，新書目有《呂梁英雄傳》《烈火金剛》《平原槍聲》《播火記》等多部。由李桐森口述，趙高山整理的評書理論文章《評書淺探》後由編輯易名為《評書幾種藝術手法》，刊於中國曲藝家協會《曲藝藝術論叢》，一九八一年被收入《中國新文藝大集》（1976-1982 理論三集）一書，並在香港展出。

王充（1932-1998）

吉林省吉林市人，一九四八年，只有十六歲的王充就參加吉林人民廣播電

台工作。先後任播音員、編輯、文藝部副主任、主任兼吉林廣播曲藝團團長。王充從一九五三年開始在吉林人民廣播電台播講評書《水滸傳》，十三年間播講了《水滸傳》《三國演義》《隋唐演義》《武松傳》《鐵道游擊隊》《三里灣》《保衛延安》《鐵水奔流》《迎春曲》《林海雪原》《紅岩》等三十幾部大書。這些書有古典名著，有文學新篇，有人們熟悉的金戈鐵馬的傳統書目，有剛剛出版油墨未乾的反映現代生活的時代巨篇。王充播講評書聲音蒼勁，語言生動，人們都歡服他那書路細緻情節跌宕的評書技藝，歡服他那驚人的即興剪裁、臨場發揮的藝術才能。他講的評書，情景繪聲繪色，人物呼之欲出，宛如一幅幅展開的歷史畫卷和活靈活現的時代傳真，強烈地感染著數以百萬計的評書聽眾，形成了新中國成立以來最早的由評書引發的文化景觀。說王充是新中國成立後，在電台廣播評書書目最多，時間最早，跨越時空最久的吉尼斯紀錄創造者，絕非溢美之談。

張臨富（1921-1976）

著名評書藝人。北京人，堂音好，口齒伶俐，聲音洪亮，善於表演袍帶書，在江北一帶很有影響。他善於說大部頭的評書。對故事鋪得平，扣得緊，交代得清楚。尤其對武打書目，他能利用道具（扇子）進行短打長挑，一招一式刻畫逼真，很受觀眾稱道。他說演的傳統評書主要有《大隋唐》《羅通掃北》《花木蘭》《薛剛反唐》《綠牡丹》《盜馬金槍》《俠義金鏢》《大小五義》《三國演義》《水滸》《聊齋》《楊家將》《岳飛傳》等。張臨富思想進步，配合中心工作創編了許多新書小段，一九六四積極說新書，如《鐵道游擊隊》《敵後武工隊》《紅岩》《林海雪原》等。曾任四平市政協委員，並榮獲四平市政府、市文聯和廣播電台的獎勵。

曹樞林

曹樞林的《水滸》為山東口，書道子嚴謹，准綱准詞，無亂加亂掛，什麼時候說都是七十八回。《水滸傳》是曹樞林代表書目，講述宋代朝廷腐敗，百姓怨聲載道，宋江、晁蓋為首的梁山好漢揭竿而起，替天行道除暴安良的故

事。書中比較詳盡地講述了宋江、武松、林沖、李逵、戴宗、石秀、盧俊義、魯智深等英雄豪傑的個人身世和他們的義舉。

▌六、評書藝術的保留曲目

《水滸拾遺》 張青山編纂和演出的代表書目（二十四本，1941 年長春偽新京印書館出版）、《洪武劍俠圖》（二十四本，1942 年奉天章福記書局出版）一九四二年再版。全書八集，以時遷為主要人物貫穿始終，敘述盧俊義等梁山眾好漢下山給師父周侗拜壽，武松被困少林寺，時遷至周家寨搬來老俠周侗，救出武松，火燒少林寺的故事。後有四奸臣毒設三絕計，梁山眾將三打神州擂，智破三絕計，僧道俗會戰崑崙寺的故事，大鬧五台山等情節。《水滸拾遺》在出版後，受到眾多評書藝人的歡迎，紛紛學說此書。二十世紀八〇年代，由劉寶成等整理的《水滸拾遺》，在吉林《新村》雜誌上以連載的形式，重見天日。後由吉林人民出版社彙總整理，以《梁山軼事》之名出版，印數僅千餘冊。九〇年代初，中國華僑出版公司根據原本加以改編髮展，以《風塵十俠》之名重新出版，再現了此書全貌。此書幾經重印，因為印數不多，始終供不應求。

《洪武劍俠圖》 張青山編演的另一部武俠書，講述明初洪武年間，丞相李擅長之子御史李飛在酒樓打死翁國舅，朱元璋傳旨斬首，恰巧此時宮中丟失了十二時辰香爐，朱元璋改命李飛戴罪尋寶，李飛尋寶過程中與黑虎門人相遇，引起白蓮禪師、狗皮道人、悲游僧人、丘不老、武萬鈞等各派勢力爭戰的故事。這部書張清山曾在「偽新京放送局」連續播講。腳本經張青山整理，於一九三六年在《盛京時報》連載，一九四二年由奉天章福記書局出版《洪武劍俠圖》，在東北各地影響深遠流傳甚廣，很多評書藝人都會說此書，吉林市曲藝團錢蔭平曾經張青山指點，於二十世紀五六十年代常說此書。

《清宮秘史》 又名《九龍祚》。傳統評書書目。長篇。固桐晟根據《清史稿》及有關資料創作於民國十七年（1928）。固桐晟代表書目之一。全書包括《順治入關》《富貴圖》《高宗巡幸記》《奇俠傳》《林則徐》《西太后秘史》

等回目，各篇也均可獨立成章。講述清代順治、康熙、雍正、乾隆、道光、嘉慶、咸豐、同治、光緒九朝的宮廷野史。《順治入關》從順治登基開始，包括多爾袞攝政、吳三桂引清兵、洪承疇投降、鄭成功抗清、順治親政等回目；《富貴圖》講述康熙主政和多次私訪；《奇俠傳》講述雍正朝事，包括雍正改詔奪嫡、江南八大劍俠、呂四娘刺雍正等回目；《高宗巡幸記》講述乾隆下江南等情事；《西太后秘史》以慈禧、光緒為書膽，包括咸豐晏駕、肅六殺白俊、肅六被殺、八國聯軍進北京、火燒圓明園、公車上書、維新變法，直至清廷覆沒。全書除清代各朝更迭的政治鬥爭外，對宮廷生活、滿漢八旗、奏摺判詞和旗人習俗等都有詳細的描述，在評書界享「雜學」之譽。固桐晟二十世紀三〇年代以此書聞名遐邇，五〇年代以演說《高宗巡幸記》《西太后秘史》《林則徐》為多。中華人民共和國成立後，因自己是滿族貴胄後裔，避嫌不說《順治入關》。六〇年代長春市文化主管部門曾派專人記錄此書，記錄稿於「文革」中佚失，現僅存《泥打西太后》等部分章節。

《西門豹治鄴》　評書傳統書目。長篇。固桐晟二十世紀五〇年代末整理並表演。從西門豹打虎遇異人指點練就高超武藝開始，講述他協助樂公羊攻打中山，為魏文侯建功立業，懾服響馬逃犯，懲治巫婆、豪強、橡吏，戳穿河伯娶婦的騙人伎倆，興水利，治水患，使鄴郡百姓安居樂業的故事。一九五八年，丁乙記錄的腳本由吉林人民出版社出版單行本。

《林則徐》　傳統評書書目。長篇。固桐晟代表書目之一。固桐晟根據有關史料改編。從一八八三年英帝國主義以砲艦政策入侵中國，並以大量鴉片毒害中國人民，林則徐上疏查禁鴉片開始，到林則徐遭投降派誣陷，發配伊犁結束。

《火燒紅蓮寺》　傳統評書書目。長篇。李桐森代表書目之一。全書梗概如下：紅蓮寺僧人智圓強搶民女，為非作歹；湖廣巡撫卜文正微服私訪被智圓識破，囚禁寺中；崑崙派劍俠笑道人、楊天池、陸小青等擊敗智圓，救出卜文正，火燒紅蓮寺；智圓得崆峒派劍俠常德慶、甘瘤子等幫助，夜入巡撫衙門擄

走卜文正；崑崙、崆峒兩派決鬥，崆峒派敗北。

《打羅漢》 又名《蒸骨三驗》。評書傳統書目。長篇。金慶嵐、李桐森、陳長祥代表書目之一。清初，江南才子王松亭之妹王瑞英許配黃文登之子黃少華為妻，訂婚未娶。王家奴僕刪江因偷主人家翡翠扳指兒被王松亭逐出，遂啣恨投到黃文登門下，誣告王氏兄妹有染。黃家告到公堂，王松亭兄妹對簿公堂。黃家怕擔誣告罪，又行賄堂婆，言瑞英失節，瑞英氣憤自盡身亡。後經王松亭不斷上告，最後經杜巡按假借羅漢之言，三次驗屍，終於案情大白。此書目為金慶嵐拿手書目，二十世紀三〇年代曾在電台播放。一九八五年經李穎、王志整理，由吉林人民出版社出版單行本，名《蒸骨三驗》。

《三國演義》 評書傳統書目。簡稱《三國》。長篇。故事源於小說《三國演義》。全書內容從劉、關、張桃園結義起，到司馬炎稱帝建晉止。一般多從劉、關、張三顧茅廬，諸葛亮出山說起，包括火燒新野、火燒博望坡、火燒赤壁、劉備入西川、諸葛亮六出祁山、七擒孟獲、關羽走麥城、張飛遇害、劉備白帝城託孤，到諸葛亮五丈原歸天告終。瀋陽市邱連升、鞍山市單田芳、遼陽市施星夔等藝人均說過此書。其中施星夔的表演語言風趣，有「滑稽三國」之稱。

營口市曲藝團演員袁闊成在二十世紀八〇年代說過此書，並將腳本整理成冊，名《評書三國演義》，從張飛鞭打督郵說起，到三國一統歸晉止。分上、中、下三集共三百餘回，一九八四年在中央人民廣播電台播講。其書上集獲遼寧省人民政府一九八四年優秀文藝作品獎，並於一九八五年由雲南人民出版社出版，共九十回，故事說到諸葛亮過江助吳抗曹為止。此書語言通俗，古事今說，對曹操的描寫評價與原小說不同，把他說成了一位古代政治家兼文學家，對其「開臉」僅用「白面長髯」四字。

《大隋唐》 傳統評書書目。又名《興唐傳》《響馬傳》等。長篇。故事源於小說《隋唐演義》。全書梗概如下：隋朝初年，山東歷城縣班頭秦瓊外出辦案，病在山西天堂縣，店中，手頭沒錢，他當鐧賣馬，結識綠林好漢單雄

信。不久，秦瓊因人命案，被發配北平府，見到姑母與表弟羅成。後，秦瓊奉姑母之命，赴長安為越王祝壽。其間為解救民女，大鬧花燈，反出長安。不久，隋煬帝即位，民不聊生。程咬金、尤俊達劫皇槓犯案，秦瓊為朋友塗面染須，冒充響馬投案，靠山王楊林愛他是條好漢，收為義子。後秦瓊為母慶壽，三十六友賈家樓聚會，立盟起義。靠山王楊林追緝秦瓊，群雄占聚瓦崗山，推舉程咬金為大魔國國王。隋軍三打瓦崗山，均被擊敗。瓦崗軍後又在四平山逼走楊廣，南伐五關，最後群雄滅隋歸唐。

清代光緒年間瀋陽戴得順，民國初年瀋陽馬悅卿、梁殿元，營口福坪安，以及中華人民共和國成立後遼陽市藝人施星夔，瀋陽市藝人李慶溪、邱連升、王起仁，錦州市藝人陳青遠等擅說此書。鞍山市曲藝團評書演員單田芳等的改編本，易名《瓦崗英雄》，分上下冊，共一百回，五十萬字，一九八五年由山西人民出版社出版，發行二十五萬冊。

《許云峰赴宴》　評書新編曲目。短篇，約六千字，營口市曲藝團演員袁闊成一九六二年根據羅廣斌、楊益言的長篇小說《紅岩》中相關情節改編。敘一九四七年春，重慶市共產黨地下組織負責人許云峰被捕入獄，國民黨特務頭子徐鵬飛設宴勸降，許云峰怒斥群敵，使敵人的陰謀破產的故事。書目豐富了許多生活細節，對徐鵬飛、瑪麗等反面人物多有諷刺，對宴席的描述和許云峰的講演，運用了傳統評書中的「貫口」形式。節目演出後，曾在中央人民廣播電台播出。作品於一九六四年收入春風文藝出版社出版的《革命故事》第三集（袁闊成評書專集）。收入春風文藝出版社一九八二年出版的《古今評書選》。

《楊家將》　傳統書目。又名《盜馬金槍》。長篇。故事源於小說《楊家將演義》等書。主要情節是：火山王楊袞之子楊繼業，人稱金刀楊令公，棄北歸漢，歸大宋。宋太宗時，遼邦犯宋，朝廷立擂選帥，楊令公之子楊七郎擂台上打死潘仁美之子潘豹。不久潘仁美掛帥，楊繼業為先鋒，率七郎八虎下幽州，大戰金沙灘，因主帥潘仁美挾私陷害，致使兵敗兩狼山，楊繼業撞死李陵碑等。本溪市歌舞團評書演員田連元擅講此書。一九八一年在中央人民廣播電

台連播，共一百二十講。一九八五年又在遼寧電視台的《評書連播》節目中播出。田連元的播出本中以寇準與楊六郎一文一武為主，還增添了自稱是楊九郎的楊興這一喜劇人物，吸收了「澶淵之盟」等歷史故事。

《精忠說岳》　評書傳統書目。長篇。故事源於小說《說岳全傳》。主要情節是：北宋末年，河南湯陰縣岳飛出世，拜周侗學藝，與牛皋、湯懷、張顯、王貴結拜。五人進京大鬧武科場，岳飛槍挑小梁王。後被元帥宗澤搭救。不久金兵擄走徽、欽二帝，康王南逃臨安稱帝，是為南宋。宗澤保薦岳飛為先鋒，帶兵抗金，大戰八盤山，以少勝多，「八百破十萬」。宗澤死後，岳飛為帥，屢立奇功。金兵再次南侵，康王親征，兵困牛頭山，岳飛救駕，北上抗金，朱仙鎮大捷。奸相秦檜陷害忠良，岳飛及長子遇害風波亭。次子岳雷掛帥抗金，氣死金兀朮，笑死牛皋，岳家冤案昭雪。評書多從岳飛進京起，有的從金兀朮二進中原起。瀋陽市的李慶溪、梁殿元，鞍山市的楊呈田、劉蘭芳等擅說此書。一九七九年劉蘭芳在鞍山市電台連播此書，改名《岳飛傳》，影響很大。一九八一年由春風文藝出版社出版，上下集共一百回，十萬字。

《吳越春秋》　六部春秋之首。又名《臨潼鬥寶》，以楚將伍子胥為主要人物。春秋時代，天下分為十八國，秦穆公欲奪天下，邀十七國國君來臨潼赴鬥寶大會，勝者為君，敗者為臣。楚國大將伍子胥保楚平王赴會，中途有人降龍（蟒）伏虎，伍子胥結識了山寨英雄柳展雄，得知秦國陰謀，在臨潼鬥寶大會上，力舉千斤鼎，劍劈梧桐樹，破秦國十條絕戶計，逼秦穆公將女吳香女許給女楚國太子密（芈）建為妻。楚秦和好，眾王君歸國。後來，楚國迎娶吳香女公主時，奸臣費無忌勾結山大王癩皮豹，用換轎之計，將吳香女送進王宮，獻於楚平王，而將宮女馬昭儀嫁給太子密建。不久密建遊宮，得遇吳香女，才知真情，欲殺奸臣費無忌。楚平王大怒，殺死太子密建及忠臣伍奢、伍尚父子。伍奢長子伍子胥逃出，於禪宇寺內巧遇馬昭儀，馬將其子託付伍子胥。伍子胥得漁人之助，過沙江，逃至吳國，幫助吳國公子姬光，請來專諸用魚腸劍刺死王僚。姬光當上國君，即吳王闔閭。不久，拜孫武為帥，伍子胥為將，平

滅了楚國。因楚平王已死，伍子胥鞭屍，為父兄報仇。後吳王夫差即位，戰敗越王勾踐。越王在范蠡、文種的幫助下，臥薪嘗膽，立志復國，獻美女西施，欲報亡國之仇。伍子胥多次奉勸吳王，吳王不聽。越王又設計害伍子胥，伍子胥自盡。最後越滅吳國，范蠡攜西施而去，文種被越王所殺。中間有伍子胥之子伍辛收妻等故事。

《東漢演義》　簡稱《東漢》，又名《劉秀走國》。評書鼓書有兩道蔓兒，大同小異，鼓書本劉秀收妻較多，為「花袍帶」書目。西漢末年，王莽篡位，改國號為新，害死平帝。太子劉秀被人救出，歷盡艱險，結識馬武、岑彭等人。王莽開武科場，王莽喜愛岑彭，封為武狀元。馬武不服，反出武科場。劉秀起兵反王莽，三請姚期，收服王莽的駙馬吳漢，最後昆陽大戰告捷，於白蟒台殺死王莽，恢復漢室。劉秀稱帝，即漢光武帝，是為東漢。田連元擅說此書。

《曹家將》　宋代英宗時奸臣陳平陷害曹彬之子鎮國侯曹天勝一家，曹克讓兄弟五人逃出京城。不久，帶兵三鬧汴梁，抓住假陳平。真陳平逃往北國。曹克讓征北，三擒陳平，得勝還朝。陳仲山、陳青遠，擅說此書，有《三鬧汴梁》《三擒陳平》出版。

《明英烈》　元末，朱元璋與劉伯溫、常遇春、胡大海等七兄弟結拜，進京趕考。常遇春大鬧武科場，七兄弟逃出大都（北京）。朱元璋販烏梅，群英聚義反元，取襄陽，戰滁州，天下群雄四起，十王興隆會，朱元璋脫險。義軍攻克南京，朱元璋建明稱帝。後來朱元璋血戰蕪湖關，收降寧伯鏢。元將趙玉化裝成常遇春，要害死朱元璋。真常遇春趕到，揭穿了元人的騙局，轉危為安，南京城失而復得。蘇州王張士誠聯合各路反王，將朱元璋困在牛螳峪。胡大海搬兵，殺死叛徒藍玉，再一次化險為夷。陳友諒為報興隆會失敗之仇，在康都山擺下八門金鎖陣，七十二家反王被困在陣內。朱元璋帶兵破陣，統一了江南七省。義軍北上，經過黃河大決戰，攻克燕京。元順帝北走高陽關，收羅殘兵反撲，常遇春因勝而驕，被困在亂柴溝。朱元璋樂坐燕京，不思進取，劉

伯溫點明利害，朱元璋悔悟，大破元兵，元順帝自盡。大明朝統一了中華大地。單田芳擅說此書，後有《明英烈》及續集出版。

《少帥傳奇》　評書新編書目。長篇。共十七講，約九萬字。李穎於一九八三年根據李玫、趙云聲同名話劇改編。講述一九三〇年張作霖在皇姑屯事件中被日寇炸死後，少帥張學良以國家統一大業為重，堅決抵制日本軍國主義的威脅、利誘，與漢奸楊宇霆做堅苦卓絕的鬥爭，戰勝邪惡勢力，毅然易幟，粉碎日本軍國主義分裂中國陰謀的故事。長春市曲藝團陳麗君一九八三年在電台播出，頗受廣大聽眾喜愛。

《龍圖公案》　又名《包公案》《三俠五義》。評書傳統書目。長篇。講述宋仁宗時期，開封府尹包拯剛直不阿，秉公執法，在三俠（南俠展昭，北俠歐陽春，雙俠丁兆蘭、丁兆蕙），五鼠（盧方、韓彰、徐良、蔣平、白玉堂）等人的協助下，平冤除奸的故事。陳麗君的演出本是李穎、陳麗君根據晚清藝人石玉昆的《龍圖公案》改編而成。由「夜巡御陳莊」開始，到「大破沖霄樓」結束，共百餘回。手筆新，觀點新，表演手法新，既忠於原作又古為今用，比較符合現代觀眾的欣賞口味。

第七章————

東北皮影戲藝術源流

▌一、皮影戲的歷史源流

　　皮影戲，又稱「影子戲」或「燈影戲」，是一種以獸皮或紙板做成的人物剪影，在蠟燭或燃燒的酒精等光源的照射下用隔亮布進行演戲，故稱皮影戲。又因東北皮影戲，多以驢皮為原料，又稱「驢皮影」。表演時，藝人們在白色幕布後面，一邊用手操縱戲曲人物，一邊用當地流行的曲調唱述故事，同時配以打擊樂器和絃樂，有濃厚的鄉土氣息。

　　影戲是由唐五代時俗講僧設圖像薦亡超度嬗變而來。俗講盛行於唐代，類似說唱藝術。程毅中在《宋元話本》「說話的淵源」中說：俗講「卻不是純粹散文的講述，其間頗雜以韻文的歌唱」，「它是把佛經改編為說唱體，用來吸引聽眾，宣傳佛教」的。這種說唱藝術就是「變文」，說唱「變文」就是「俗講」。為了招徠聽眾，後來在講宴時，更設有圖像或紙人，照圖解說。孫楷弟著《傀儡戲源考》中說：影戲如「溯其源，則在唐五代時已有其朕兆，設無唐五代俗講僧之於講宴設圖像者，則宋之影戲或即無由發生。」當然，根據這些資料便斷言影戲的前身是俗講，顯然不充分。但影戲深受佛教影響是確實的，如影箱子供奉聖宗主佛，稱劇本為「影卷」，最早時歌唱用木魚擊節，等等。影戲中的主要唱詞格式（七言、五言），也與變文中的唱詞句式有著明顯的血緣關係。

　　中國影戲確實是古老的。比較可靠的記載首推宋代人的許多著作，依此計算至少已有一千餘年的歷史。周貽白在其《中國戲劇史》中說：「中國的影戲，在歷史上雖不及傀儡的來源古遠，但在宋代許多有關戲劇的事物中，則起源似最簡便。宋·高承《事物紀原》云：『仁宗時，市人有能談三國事者，或採其說加緣飾，作影人。始為魏蜀吳三分戰事之像，至今傳焉。』則影戲之表演故事，實起於北宋初年，且係由說書衍變而來，按此說似可信。宋·張耒

《明道雜誌》載：『京師有富家子，少孤、專財，群無賴百方誘導之，而其子甚好看影戲，每弄至斬關羽，輒為之泣下，囑弄者且緩之。』蓋所演亦即魏蜀吳三分戰事之像。但《事物紀原》又云：『漢武帝夫人李氏死，帝思之，有齊人名少翁能致之，夜設帳張燈燭，帝坐他帳望之，彷彿是夫人之像。由是後有影戲。』這雖是追本溯源的話，似難憑信，自以起於宋初一說為是。至少，其表演故事的年代，不會比宋朝更早。」[1]宋·洪邁《夷堅三志》「普照明顛」條中記有「嘗遇手影戲者，人請之占頌，即把筆書云：『三尺生綃作戲台，全憑十指逞詼諧；有時明月燈窗下，一笑還從掌握來。』」「普照明顛」是指華亭縣普照寺和尚惠明。惠明善占卜，每給人占卜多應驗，他語言顛倒，但多含機理，人們稱他明顛師傅。上段記載說的是，有一天有人指著一個弄影戲的藝人問明顛，此人業何藝？明顛便寫出了上面的四句詩。華亭縣於北宋時屬甘肅渭南道，這說明在宋代時甘肅華亭縣便已經有了影戲。宋·吳自牧《夢粱錄》「百戲伎藝」篇中記載：「更有弄影戲者，原汴京初以素紙雕簇。自後人巧工精，以羊皮雕形，用以彩色妝飾，不致損壞。杭城有賈四郎、王升、王閏卿等，熟於擺佈，立講無差。其話本與講史書者頗同，大抵真假相半。公忠者雕以正貌，奸邪者刻以丑形，蓋亦寓褒貶於其間耳。」

　　從此我們可以看出宋代京城中影戲發展的情況。它是由講史配以影人而產生的。先以素紙雕刻成影人，隨後發展成為羊皮影人。從「公忠者雕以正貌，奸邪者刻以丑形」來看，這時的影戲已經劃分行當了。宋代靖康之難後，汴梁的影戲也隨著南宋朝廷的南渡來到杭州。隨著杭州的繁盛，影戲也就更進一步發展起來。周貽白在《中國戲劇史》中說：「又據宋·周密《武林舊事》所載諸色伎藝人，影戲一項，有『賈震，賈雄，尚保義，三賈（賈偉、賈儀、賈佑）。三伏（伏大、伏二、伏三）。沈顯，陳松，馬俊，馬進，王三郎（升）。朱佑，蔡諮，張七，周端，郭真，李二娘——（隊戲），王潤卿——（女流），

1　周貽白：《中國戲劇史長編》，上海世紀出版集團 2007 年版，第 99-100 頁。

『黑媽媽』等二十二人，較之弄傀儡者竟多出一倍。可見其盛行程度，或凌駕當時的傀儡戲。又同書小經紀一項，有『鏃影戲』，當即雕鏃影人者。可見需要之多，始有此專門行業。又燈品一項云：『羊皮燈，則鏃鏤精巧，五色妝染如影戲之法。』則當時影人雕鏃之精，蓋可想見。又社會一項，有『繪革社──影戲』，則當為業影戲者的集團。則其組織儼有和『雜劇』爭長之意。姑無論是否如此，但傀儡戲固無此舉，這也是當時影戲較勝傀儡戲的地方。」宋代的影戲，除映著燈光把影人顯現在紙上以外，仍有其他種類，周貽白在其同書中說：「《東京夢華錄・京瓦雜伎》云：『丁儀瘦吉等弄喬影戲。』又《都城紀勝》雜手藝，有『手影戲』一種。又《武林舊事・原夕條》云：『或戲於小樓，以人為大影戲。兒童喧呼，終夕不絕。』此數種以皆與『羊皮影人』有別。喬字在當時作『偽裝』解。喬影戲蓋非真影戲，但『影人』即非生人，或即以生人裝為『影人』動作，略如所謂『肉傀儡』。『手影戲』似即以手勢為之。『大影戲』則明為以人影代替『影人』。南曲有大影戲一調，或即取其唱詞聲調。凡此種種，雖不必皆作戲劇的演出，但於表現事物的方式，卻都沒離開影戲的範圍。當時影戲的發達，便從這些似是而非的『喬影』『手影』『大影』上，也可以看出來。」[2]

　　大凡一個劇種的形成和發展，都是和當時的歷史背景給予它成長的條件分不開的。北宋初期，由於大規模戰爭序幕還沒揭開，社會比較安定，當時的政治中心汴梁，手工業和工商業經濟發展，人口急遽增加，伴隨適應這種發展和城市居民的文化生活需要，相繼出現了百伎競藝的演出場所──勾欄、瓦舍，這就為影戲的形成和發展提供了物質條件。姜白石有一首詩描繪了當時的演出情況：「燈已闌珊月色寒，舞兒往往夜深還；只因不盡婆娑意，更向街頭弄影看。」宋・孟元老《東京夢華錄》「十六日」篇中記載：「諸門皆有宮中樂棚，萬街千巷，盡皆繁盛浩鬧。每一坊巷口，無樂棚去處，多設小影戲棚子，以防

<hr>

2　周貽白：《中國戲劇史長編》，上海世紀出版集團2007年版，第101頁。

本坊遊人小兒相失，以引聚之。」可見當時看影戲已是一種很普遍的娛樂方式。

　　北方的影戲是否「南影北流」呢？宋‧徐夢莘《三朝北盟會編》卷七十七中有這樣一段文字記載：「靖康二年正月二十五日，金人來索御前祗候方脈醫人、教坊樂人、內侍宮四十五人……雜劇、說話、弄影戲、小說、嘌唱、弄傀儡、打觔斗、彈箏、琵琶、吹笛等藝人一百五十餘家。令開封府押赴軍前。開封府軍人爭持文牒亂取人口，攘奪財物。自城中發赴軍前者，皆先破其家計，然後扶老攜幼竭室以行，親戚故舊涕泣敘別離相送而去。哭泣之聲遍於裡巷，如此者日日不絕。」這段文字記載是真實可靠的。劉銳華著《冀東皮影史探討與論述》曾據此作過如下分析：「弄影戲的藝人既然被『押赴軍前』，當然失去人身自由，他們被押走也好，逃走也好，流落到北方是毫無疑問的。影戲藝人謀生的手段是演影戲，他們在北方安居下來，將會像犁田人一樣，把南方影戲的種子撒向北方大地上。」因此我們可以認為，北方影戲與宋代的汴梁影戲一定有歷史的淵源。因為，自北宋末期以來，影戲分散流傳各地，金、元、明均於北方建都，影戲在北方紮下根基並開花結果，這是很自然的。

　　到了元代，影戲已在我國北方盛行起來。因為這種藝術通俗易懂、設備簡單、行動方便，深受元人欣賞，曾一度把它作為軍中的主要娛樂，常在夜間為士兵演出。

　　明代時，影戲不僅在民間演出活動更為普遍，而且影戲藝人還入京為宮廷演唱。明代文言小說《剪燈夜話》的作者瞿佑，曾寫過一首看弄楚漢之爭的影戲的詩：「南瓦新開影戲場，堂明燈燭照興亡；看看弄到烏江渡，猶把英雄說霸王。」這說明當時演的影戲很吸引人，才使這位小說家看完影戲後，對歷史人物的興亡生發出無限的感慨。

　　清代時，冀東各地遍佈灤州影——樂亭影。北京盛行「薄團影」。東北則有熱河一帶的邊外影、遼南影等。

　　灤州影戲始於明代（有的說是嘉靖年間，也有的說是萬曆年間），首創人

為黃素志。佟晶心在《中國影戲考》[3]中說：「據李脫塵所寫《影劇小史》草稿所講，我國自影戲發端於明嘉靖（1522-1565），首創者為永平府屬灤州人黃素志。黃君一生員也，博學而兼雕刻繪畫，因連試不第，遂遊學關外，至遼陽設帳教書，啟蒙該地幼童。惟黃先生素崇佛教，每見社會人心不古，奸詐淫邪，五倫反覆，思挽救之，始有影戲之作。……以後長白黑水間頗盛行焉。」關於黃素志的身世，金受申在《灤州影戲》[4]中說：「灤州影戲發明人，是灤州安各莊人黃振中先生（人們疑為黃素志的別名。中國人多是依名起諱，素志、振中在字義上有連帶關係）。時在明萬曆二十一年（1593）。黃先生是萬曆七年（1579）秀才。創舉影戲的本旨是宣揚教化，以《宣講拾遺》為底本，所以一直到光緒二十年（1874）前後還稱『宣卷』，以後才稱影戲。」

灤州影戲自黃素志創立在東北興起後，黃的弟子多從其師學藝，經過繁衍傳播，數十年後遍佈東北各地。這種通俗的藝術形式也成了滿人唯一的娛樂品。後來清朝入關，影戲就隨之進入北京。據顧頡剛《灤州影戲》載：「康熙五年（1666）禮親王府竟有八個食五兩俸祿專管影戲的人。」又據佟晶心《中國影戲考》中說：「各省駐防將軍被派出都，攜眷赴任，因各地語言不同，殊乏樂趣，因派人來京約請影戲前往，演於衙署。」當然，黃素志絕對不是影戲的始祖，但灤州影戲確實由他首創無疑。

影戲不僅起源久遠，而且在我國的流布地區也非常廣。如河北冀東一帶的樂亭影、江浙的皮囝囝、甘肅東部環縣一帶的隴東道情、青海的燈影戲、黃河兩岸的驢皮影、湖北的皮影子戲、湖南的影子戲、福建的龍溪紙影戲、廣東的潮州影戲（香港、台灣也有演出）。陝西的影戲種類則更為繁多，如：碗碗腔、陝北碗碗腔、遏公腔（阿官腔）、八步景（巴不救）、老腔（拍板燈影、老調燈影）、弦板腔、商洛道情、關中道情、安康道情，陝北道情等等。這些

3　見 1934 年 11 月《劇學月刊》三卷十一期。

4　見 1938 年 10 月 8 日《立言畫報》第二期。

皮影戲中，有的採用流行於本地區的地方戲曲唱腔演唱。

影戲不僅遍佈我國各地，而且還不斷地流傳到國外去。有人甚至認為，現在世界各地的影戲，都是由我國直接或間接傳去的。周貽白在他編著的《中國戲劇史》中說：「蒙古人入主中國後，憑著那強大的軍事和政治的力量，聲威所至，連影戲也隨之傳播過去。這話雖無實證，但今日有影戲的幾個國家，除系間接傳入者外，其具有歷史而未明來源者，如波斯、爪哇、暹羅、緬甸等地，都曾向中國稱臣入貢，中國影戲之傳入彼邦，自屬可能。至於外國對於影戲的最早記載，據波斯的學者瑞師德丹丁說『當成吉思汗的兒子繼承大統後，曾有中國的戲劇演員到波斯，表演一種藏在幕後說唱的戲劇。』所指即為影戲，其為中國傳入是很顯明的。又埃及有影戲，是十五世紀的事。土耳其有影戲，則起源於十七世紀，當即由波斯輾轉傳入。至於中國影戲在國外的公開表演，卻在十八世紀中葉，公元一七六七年，有一個在中國傳教的法國神父，名居阿羅德，曾把影戲的全部形式及其製作，都帶回法國，當時並在巴黎和馬賽公開表演。以後法國採取其製作方法，用他們自己的服裝設備，語言習慣，發明了法國的影戲。到了一七七六年，這方法間接地傳入英國的倫敦。向不為人重視的影戲，至此乃亦成為具有世界性的東西。」[5]吳國欽著《中國戲曲史漫話》中說：「我國影戲很早就受到中外觀眾的歡迎，例如，十八世紀德國大詩人歌德，就是中國影戲的愛好者。在一七七四年的一次展覽會上，他特地把中國影戲介紹給德國觀眾。一七八一年八月二十八日，他舉辦中國影戲演出來慶祝生日。[6]」

發源於我國西漢時期的陝西，極盛於清代的河北。距今已有兩千多年歷史的影戲，是世界上最早由人配音的活動影畫藝術，有「電影始祖」的美譽。

二〇一一年十一月二十七日，總部位於巴黎的聯合國教科文組織宣佈，正

5　周貽白：《中國戲劇史長編》，上海世紀出版集團2007年版，第102頁。

6　以上參照靳蕾編著《黑龍江皮影戲音樂》，黑龍江人民出版社2005年版，概述部分。

在峇里島舉行的保護非物質文化遺產政府間委員會第六屆會議正式決定把中國皮影戲列入「人類非物質文化遺產代表作名錄」。唐山皮影戲、冀南皮影戲、孝義皮影戲、凌源皮影戲、北京皮影戲、蓋州皮影戲、濟南皮影戲、舒蘭皮影戲、雙城皮影戲、岫岩皮影戲等二十多個縣市，也前後申請成為國家級或省級非物質文化遺產。

皮影戲從有文字記載開始，距今已經有兩千多年的歷史，漢武帝愛妃李夫人染疾故去，武帝思念心切神情恍惚，終日不理朝政。大臣李少翁一日出門，路遇孩童手拿布娃娃玩耍，影子倒映於地栩栩如生。李少翁心中一動，用棉帛裁成李夫人影像，塗上色彩，並在手腳處裝上木桿。入夜圍方帷，張燈燭，恭請皇帝端坐帳中觀看。武帝看罷龍顏大悅，就此愛不釋手。這個載入《漢書》的愛情故事，被認為是皮影戲的淵源。

中國皮影藝術，從十三世紀的元代起，隨著軍事遠征和海陸交往，相繼傳入了波斯（伊朗）、阿拉伯、土耳其、暹羅（泰國）、緬甸、馬來群島、日本以及英、法、德、意、俄等亞歐各國。有的戲劇家認為，世界各地的影戲都是從中國直接或間接傳出去的。

從清朝入關至清末民初，中國皮影戲藝術發展到了鼎盛時期。當時很多官第王府豪門旺族鄉紳大戶，都以請名師刻制影人、蓄置精工影箱、私養影班為榮。在民間鄉村城鎮，大大小小皮影戲班比比皆是，一鄉一市有二三十個影班也不足為奇。無論逢年過節、喜慶豐收、祈福拜神、嫁娶宴客、添丁祝壽，都少不了搭台唱影。連本戲（連續劇）要通宵達旦或連演十天半月不止，一個廟會可出現幾個影班搭台對擂唱影，熱鬧非凡，其盛狀可想而知。

清代北京皮影已很普及。除深受農民、市民歡迎外，還進入到宮廷。康熙年間，禮親王府設有八位食五品俸祿的官員專管影戲。嘉慶時逢年過節等喜慶日子還傳皮影班進宅表演。當時的北京影戲班白天演木偶，夜晚則於堂會唱影戲，有不少京劇演員也參加影戲班演出。

日軍入侵前後，因社會動盪和連年戰亂，民不聊生，致使盛極一時的皮影

行業萬戶凋零，一蹶不振。

解放後，全國各地殘存的皮影戲班、藝人又開始重新活躍，從一九五五年起，先後組織了全國和省、市級的皮影戲匯演，並屢次派團出國訪問演出，進行文化藝術交流，頗有成果。但到「文革」時，皮影藝術再次遭受「破四舊」的噩運，從此元氣大傷。

皮影戲歷史悠久，流傳廣泛、流派也很多。有人把湖北、湖南、廣東、浙江等南方省的皮影稱南方皮影，把華北、東北、西北、內蒙古的皮影稱北方皮影。北方皮影分佈地域廣闊、造型各異，又可分為東路和西路皮影。華北的河北皮影、北京皮影、內蒙古皮影，東北的遼寧、吉林、黑龍江皮影為東路皮影。陝西、山西、四川、甘肅、青海的皮影為西路皮影。

東北的「皮影戲」形成於清至民國年間，是近代東北比較稀有的一個戲種，規模很小，但角色行當，表演程式，「五臟俱全」。在表演形式上，東北皮影戲和河北省皮影戲大致相同，但在唱腔上卻帶有獨有的東北地方音樂的特點。

二十世紀二〇年代末，在大連市區露面的驢皮影在和平廣場三樓每天為大連市民免費演出四場。瓦房店市「德勝班」應大連市民間藝術家協會、大連和平廣場商業城等單位的邀請，為大連市民上演了精彩的驢皮影《唐英烈》。吉林省舒蘭市四合村八十八歲的皮影戲老藝人王生，榆樹市九十多歲的陳景華等還在政府和新聞媒體的支持下，錄製了專題片，經中央電視台播放，留下了寶貴資料。

▌二、東北各地的皮影戲藝術

（一）黑龍江省皮影藝術

　　黑龍江皮影戲也叫「土影戲」「此地影」「驢皮影」「照條兒」「東北影」。其前身是由河北、邊外（熱河一帶）、山東等地，直接或經遼寧輾轉傳入的。據一九八五年綏化地區藝術史志集成辦公室調查：「綏化市紅旗鄉五村七十九歲的皮影戲老藝人孫天寶回憶，其祖宗孫朝禮是山東省登州府寧海縣人，幼年便隨父到遼寧省石嘴子一帶演唱皮影戲。孫朝禮逝世後，大約於一七七〇年，其子孫榮攜妻孫王氏逃荒來到黑龍江，落戶於綏化二十英屯，建立了孫榮影班，以擅演《夢相奇緣》（今名《雙失婚》）而遠近聞名。孫榮的兒子孫太和（孫天寶的曾祖父），孫子孫萬仁（孫天寶的祖父），均為皮影戲藝人。孫萬仁因會的『活』多，能唱多種行當，被譽為『孫半台』。」「綏化市永安鎮大成福村九十一歲的馬鄧氏回憶，其祖父鄧福是皮影戲藝人。祖父的太爺是山東人，約在一七七〇年來東北，落在望奎的通江埠。那時，當地就有金氏兄弟三人唱皮影戲並跳單鼓。」隋書今著《中國戲曲志黑龍江卷編纂提綱（草案）》載：「一八二五年（清道光五年），五常郭立英之祖父，從河北帶來影箱，在五常、榆樹一帶活動」。「清朝八旗兵駐軍地都有滿人皮影戲活動。清中葉，傅老中堂（傅老將軍）名傅俊，被派到雙城墾荒時，建立一百二十個營子（有的叫井子），每幾個營子就有一個影箱堅持演唱皮影。」韓世昌在《望奎縣皮影藝術》中說：「望奎縣的皮影戲歷史上限，根據確實的口碑資料可上溯到一八六五年左右。據八十三歲的皮影藝人辛萬春回憶，他在十三四歲時，便在鄉間看過兩個皮影箱子的演出。其一，箱主是廂白鄉後三井的賴繼弓；其二，箱主是現名火箭鄉正藍三村的韓福。當時，老藝人賴繼弓和韓福已鬚髮皆白，將近七十歲高齡，比辛萬春大五十多歲。推算起來，一八六五年望奎縣就有了皮

影演出活動。辛萬春說，賴繼弓和韓福都是從邊外來到望奎縣的。當時習慣把瀋陽以西統稱之為『邊外』，基於此，可以說望奎縣的皮影是從熱河一帶流入的。」

剛傳到黑龍江的皮影戲唱的是「溜口影」。「溜口影」沒有「影卷」（即皮影戲腳本，又叫「影溜子」），唱詞、白話由老師口傳心授，藝人要全部背下來即興演唱。每一出「溜口影」都是由各種各樣的段、篇、詞、出組合而成的，如「路途段」「打扮篇」「誇將篇」「發兵詞」「思量出」「武馬出」「陽八卦」（元帥升帳）、「陰八卦」（擺陣、觀陣）等等。演出時，由一個藝人為主提頭，另幾個藝人則根據他所提的情節次序將上述各種段、篇、詞、出連接在一起，組成一套完整的故事。常常是不管哪一朝哪一代，也不管是什麼樣的人物，只要表現的是走路途中就用「路途段」，想念郎君就用「思量出」，愛上了對陣的小將就用「誇將篇」……有本事的藝人能根據具體的故事內容、人物性格及感情予以必要的更動、發揮，使之更為準確，但一般藝人的演唱則只是更改一下時間、地點、人名而已。

黑龍江皮影戲看著「影卷」演唱，即由「溜口影」變為「成書影」，至今有一百餘年。《雙城縣文藝志》載：「一八五〇年前後，從河北來雙城幾位皮影藝人。其中一位叫張振江，另一位叫馮兆祥，落戶於雙城正白五屯（即今農豐鄉）。後來搬遷到雙城西宮所，開始用影卷唱影，形成雙城西派影。一八九五年（清光緒二十一年）滿族人馬德華、趙國海、於財子（藝名）組班活動在雙城東宮所一帶，依然唱『溜口影』，後收徒郭武生、王大嗓（藝名），形成了雙城東派影。」

「溜口影」的唱腔與「成書影」的唱腔比較，兩者的基本輪廓大致相同。但「溜口影」的腔調顯得平直，略嫌呆板。其演唱速度較慢，多唱半句便墊一個「影掛」（過門），所以有人說它「直不扔登，慢騰騰的。」

雖然黑龍江的皮影戲有的來自河北，有的來自邊外，有的來自山東，但為了使當地群眾喜聞樂見，他們所使用的語言都逐漸拋棄了各自原來的口音。長

期活動在這塊黑土地上，互相學習，取長補短，不僅使他們所用的腔調逐漸大體相仿，而且在演唱技巧方面都有了提高。吸收、融化當地民間音樂，更使其唱腔音樂益發顯得豐滿多姿。因此，群眾才把這種使之感到親切的「土影戲」稱為「此地影」。

民國初年，樂亭影的班社相繼來東北演出，就連赫赫有名的「影戲之王」張繩武也到過黑龍江。樂亭影實際就是盛行於河北冀東一帶的灤州影（金人建制的樂亭縣隸屬於灤州管轄），在黑龍江也有人稱之為「老奤影」「唐山影」等。黑龍江的「此地影」與樂亭影有血緣關係，他們的唱腔音樂都具有北方皮影的共同特點，如不同詞格的基本腔調、行當劃分大體相仿，主奏樂器都用四胡等。但「此地影」的唱腔早已地方化，以簡樸、爽直見長，還擁有許多動聽的外調，已經形成了自己的特殊風味和板腔、曲牌並立的綜合體唱腔結構體制。樂亭影與之不同的，除用冀東（「老奤」）口音演唱外，腔調也比之婉轉流利、細膩優美，且不用外調。

來黑龍江賣票演出的樂亭影班社只在大小城鎮中「打圍子」。「此地影」則活動於農村，其演出有「願影」「會影」「喜影」「樂影」「堂影」「開台影」之別。如某人患病，其家人則對天焚香盟誓，禱告神靈保佑他病體早愈，許下病好後殺豬唱影還願，人們稱這類皮影戲演出為「願影」。如遇久旱無雨，村民集會祈雨，會首代表全村人們意願，到龍王廟向龍王禱告祈求，如三天之內下透雨便殺豬唱影；也有因鬧蟲災向蟲王許影的，如果人畜兩旺，風調雨順，全村歡慶豐收才唱的太平影；每年農曆四月初八、十八、二十八和五月初五，在廟會上演皮影；六月六青苗會為歡慶青苗茁壯而唱影，這些皮影戲演出都由各戶攤錢，故統稱「會影」。如官職晉陞、盼子得子、失馬復回、尋人得見等，都自願唱影，其中有的是提前許的，有的是事情如願後助興的，人們稱這種皮影戲演出為「喜影」。如某戶突遭天災人禍或重病纏身，使其生活水平下降，由村中有威望並樂於做好事的人出頭，組織發動全村人集資唱影，付給影箱酬金之外的餘款全部捐贈給受災人家，這種皮影戲演出因有「一人樂，大家

樂」之意，故稱之為「樂影」。有錢有勢的人家，請影箱到家裡唱，叫「堂影」。因唱好了給賞錢，唱不好不給錢，有時挨打受罵，故多數皮影藝人不願唱「堂影」。農曆二月十八，是皮影藝人供奉的聖宗祖佛（觀世音菩薩）生日，這一天，藝人們分別集中到某地去合計搭班，先免費唱三至五天，叫作「開台影」，然後再到各村屯去營業演出。

據黑龍江著名皮影戲藝人崔春芳（1901-1967）介紹，「此地影」大約於一九三四年入城鎮「打圍子」賣票演出，最早是在黑龍江省泰安縣泰安鎮（現名依安縣依安鎮），之後才有樂亭影藝人參加到「此地影」班合作演出。開始是樂亭影唱腔和「此地影」唱腔同台演唱，藝人各唱各的。後來，互相學習借鑑，使有的「影箱子」逐漸形成了「兩合水」唱腔。這種將「此地影」唱腔和樂亭影唱腔熔為一爐的代表人物，是崔春芳和高虹橋（高俊峰）。一九五〇年，望奎縣東郊鄉正白前二村的張學文，去黑龍江海倫向崔春芳、高虹橋學習，才使「兩合水」唱腔在望奎縣紮下了根，並逐漸在松花江以北擴展開來。由於「兩合水」唱腔是以「此地影」唱腔為基礎，吸收樂亭影唱腔的長處而形成的，因而增強了表現力，形成了自己的藝術特色。

新中國成立前後，流行在黑龍江的皮影戲所用的唱腔有三種，即：「此地影」唱腔、「兩合水」唱腔、樂亭影唱腔。後來，專演樂亭影的班社在黑龍江日見減少，故純粹的樂亭影唱腔已很少有人唱。仍然流行的前兩者，可據松花江為界劃分：南岸的雙城一帶多唱「此地影」唱腔，人們稱之為「江南派」；北岸望奎等地多唱「兩合水」唱腔，人們稱之為「江北派」。從兩者的腔調看，不同的主要是「小」（旦角）的唱腔，其他行當的唱腔兩派基本相同。「江南派」「小」的唱腔中有慢板（斗拍），「江北派」則很少有人唱。「江北派」變化〔七字賦〕唱腔除了用「數著唱」外，還喜愛用再緊縮一倍的「疊著唱」。「江南派」則多用「數著唱」，極少用「疊著唱」。「江北派」的演唱喜愛帶一點冀東口音（「老奤」味），掐著嗓子唱的藝人也不少。

抗日戰爭勝利後，特別是解放戰爭期間，皮影戲的演出十分活躍。黑龍江

省（北安）文藝工作團於一九四八年便建立了影劇隊，他們除了演出傳統皮影戲《五鋒會——乾天劍、保龍山、平西冊》《大隋唐》《寒江關》之外，還改編、創作了新皮影戲《為誰打天下》《劉巧兒團圓》《別走錯道》等。不僅經常到各縣去演出，同時還下鄉組織農村的皮影戲小組開展活動。雙城縣的溫長淮、高鳳閣等皮影戲小組，亦積極開展演出活動，除改編演出了新皮影戲《反翻把鬥爭》《白毛女》《九件衣》《小二黑結婚》等之外，還經常演出傳統皮影戲《岳家將》《楊家將》《呼家將》《金石緣》《雙失婚》等。

中華人民共和國成立後，黑龍江皮影戲有了女演員。如「江北派」的趙雅琴、谷寶珍、宋官榮，江南派的高金華、李淑蘭、蔣淑芬等。由她們接替原來的同行演唱皮影戲中的女性角色，不僅「透皮子」（也叫「人皮子」，即聲音能與影人刻畫的形象融為一體），而且也使皮影戲的腔調顯得更加優美動聽、情景交融。

一九五一年，松江省文教廳將溫長淮皮影小組調到省城哈爾濱市，建立了松江省民間藝術實驗工作隊。一九五四年松江省與黑龍江省合併，定為黑龍江省民間藝術劇院皮影隊。一九六一年十一月又定為黑龍江省木偶皮影藝術劇院皮影劇團，「文革」期間劇院解體。一九七二年四月重新組建，改名為哈爾濱市民間藝術劇院皮影劇團。一九八四年十月改建為哈爾濱市兒童藝術劇院皮影劇團。幾十年來他們熱心於皮影戲的改革與創新，如「丟開老影卷，創編新劇本」，「擴大舊窗面，放大新影人」，「增設新佈景，創造新燈光」，「創作新曲譜、豐富原唱腔」，「製作加扦線，影入會邁步」，「製作機關人，研究新道具」，等等，使黑龍江皮影戲藝術有了較大發展和顯著提高。一九五八年鄒作的《禿尾巴老李》久演不衰，曾多次參加全國匯演，受到國家領導人接見，為外賓演出，各級報刊載文肯定，各種畫報選登劇照，省、市和中央人民廣播電台經常播出，《劇本》月刊發表了「影卷」，國家唱片社灌製了唱片。一九八一年，中央新聞電影製片廠曾先後兩次拍攝《祖國新貌》及新聞藝術紀錄片《黑龍江皮影戲》《禿尾巴老李》。他們不僅在省內各地演出，還應邀到吉林、

山東、河北、河南、江蘇、湖北等省，上海、武漢、南京、濟南、長春、蘇州、鄭州、唐山、開封等市演出。該團的高淑芳，一九八五年受中國對外友協、中國戲劇家協會的委派，應邀到聯邦德國奧芬巴赫市皮革藝術博物館，鑑別、整理那裡收藏的三千二百多件皮影藝術品。為增進中德兩國人民之間的友誼，介紹我國的民族文化，還舉辦了小型的內部觀摩演出，她表演的《盤絲洞》《馬上大刀》《鶴與龜》等片斷，轟動了奧芬巴赫市和省城法蘭克福。現在的黑龍江皮影戲，已與唐山、湖南的皮影戲並駕齊驅，被合稱為「全國三大家」。[7]

黑龍江省雙城皮影戲

　　流傳於黑龍江省雙城市的皮影藝術，唱腔高亢、清脆，採用了二人轉等藝術唱腔，形成了高亢、粗獷、激越的黑龍江皮影戲藝術特色，被列入黑龍江第二批省級非物質文化遺產名錄。

　　一七五六年，大批河北開戶旗丁湧入黑龍江地區，其中就有河北皮影戲藝人在各地演出，深受群眾歡迎。隨著時代的發展，皮影戲藝人為滿足東北百姓審美情趣，大量吸收了當地語言和民間音樂的豐富營養，皮影藝術逐漸地方化。一八五一年至一八六一年（清咸豐年間）前後，河北的皮影藝人張振江、馮兆祥落戶於雙城堡正白五屯，後又遷居雙城西官所，開始組班唱影。一八九五年，滿族藝人馬德華、趙國海、於財子組班在雙城東官所一帶演唱「溜口影」，收徒傳藝，並在日後不斷的發展過程中，形成了以「三清」（王連清、王品清、王尚清）、「三廣」（鄭廣福、鄭廣成、鄭廣和）、「三閣」（高鳳閣、王鳳閣、吳鳳閣）為代表的雙城皮影。影響最大的當屬高鳳閣影箱子。東北驢皮影講究的是「生旦淨末丑，捎帶說大手。」高鳳閣最拿手的就是說「大手」。「大手」又稱「大下巴」或「大爪子」，是皮影戲中插科打諢的丑角兒。每當劇目演至中間時，大手便出來調解氣氛。高鳳閣的大手，最擅長的就是現抓詞

7　參見靳蕾編著：《黑龍江皮影戲音樂》，黑龍江人民出版社，2005年版概述。

兒，裝傻充愣，說出的話一套一套的，合轍押韻，惹得滿堂喝采，被譽為「高大滑稽」。高鳳閣不喜歡循規蹈矩，做人做事、唱影作文，總想來點創新。當年，他帶領女兒高金華、徒弟吳永江和白伍斌，不但經常演出《五峰會》《雙失婚》《金石緣》《萬寶陣》等傳統保留劇目，還自己動手創作演出一些現代戲。二十世紀五〇年代，他創作的新影戲《美軍暴行》，不但內容新，而且在舞台道具和音響效果方面，進行了大膽的嘗試與改革，在影窗子上出現了飛機、大砲、坦克、機槍，以及風雨雷電，放煙花、放盒子等影像。

雙城皮影戲的唱腔與演唱方法與河北樂亭皮影有明顯區別，形成了自己的流派。早期的皮影戲，旦角由男演員反串演唱。樂亭影旦角捏著嗓子發聲，聲音顫抖，聽著很不舒服。雙城皮影旦角用小嗓（嘎音）演唱，聲音優美、婉轉、柔和。

黑龍江省望奎縣皮影戲

望奎縣皮影戲距今已有一百四十餘年的歷史。二〇一一年，望奎縣皮影戲作為中國皮影戲的重要組成部分被列入聯合國人類非物質文化遺產代表作名錄，望奎皮影劇目在日本、美國和德國等地頗受歡迎。

皮影戲也稱「燈影戲」，是一種用蠟燭或燃燒的酒精等光源照射獸皮或紙板做成的人物剪影以表演故事的民間戲劇。表演時，藝人們在白色幕布後面，一邊操縱戲曲人物，一邊用當地流行的曲調唱述故事（有時用方言），同時配以打擊樂器和絃樂，有濃厚的鄉土氣息。

操縱影人者被稱作「拿人的」，他們站在影窗裡面，手持影人做出各種動作。「拿人的」憑藉三根竹棍兒操縱，分為「拿上影」與「拿下影」兩人，必須站立表演與演唱。特別是拿上影者，要對影卷（腳本）和每部戲的角色爛熟於心，掌握整部戲的人物上下場和進程，相當於導演。伴奏、伴唱者坐在後面。樂隊也分文武場，有四胡（主弦）、葫蘆頭（板胡）、二胡以及鼓板與鑼鼓。演奏均由演員兼任，一隻腳踏在木凳上，邊演奏邊看著影卷演唱。影卷上除唱詞、念白外，尚有許多表演提示，演唱者必須精力十分集中，以防止出差

錯。

皮影戲中的影人要有一個「大爪子」和一個「小爪子」，這是滑稽角色，用以挑逗觀眾。皮影戲說、學、逗、唱，演起來很熱鬧。解放前，早期皮影戲的演出，分「會影」和「願影」兩種組唱形式：「會影」是集資唱影，用以慶豐收或祭神，「願影」是個人出錢唱影還願。進入城市後，才開始售票演出。

（二）遼寧省的皮影藝術

遼南皮影戲

二〇〇七年三月被大連市文化局認定為本市非物質文化遺產的復州皮影戲，也叫驢皮影，代表性傳承人孫德深。作為中國北方皮影戲的重要分支，它最早是在明朝萬曆年間由陝西戍邊官兵傳入的。清嘉慶年間，河北灤州皮影藝人進入東北，皮影戲開始活躍繁榮，奠定遼南皮影藝術的風格。遼南皮影植根於地域文化，在長期的歷史演進過程中，其造型藝術、表演技巧、唱詞唱腔、傳統劇目創作等都別具特色。二〇一四年，遼南皮影的重要代表——復州皮影，作為中國皮影的重要組成部分，被列入聯合國「急需保護的非物質文化遺產名錄」。

皮影表演結構經歷了「獨影」「溜口影」「翻書影」三個階段的演變。演唱結構從隨意自由演唱到完整的弦掛、音樂，固定的板式的演唱形式。岫岩皮影分為文場、武場、影箱、影窗四個部分。

岫岩皮影史料廣、劇目多、卷頭大，演唱起來隨心所欲，演唱風格獨特，音樂深厚古樸，把生、旦、淨、末、丑行當分為大（老生、花臉、丑）、小（旦角、小生）兩個唱工，唱小的全部是男性，保留了岫岩皮影男唱小嗓的原生態的演唱，具有常唱常新的樸實的藝術特徵。

撫順皮影戲

撫順皮影戲是從河北唐山皮影戲中傳承過來的，在撫順已傳承近百年。為了加強對傳統文化的挖掘和保護，撫順市投入資金和人力，在二〇一一年將撫

順皮影戲申報為遼寧省省級非物質文化遺產項目。今年，該市在遼寧省為項目投入保護資金的基礎上，組織老皮影藝人，用兩週的時間，恢復排演了傳統劇目《禿尾巴老李》。撫順皮影戲劇目內容豐富，有歷史演義戲、民間傳說戲、武俠公案戲、愛情故事戲、神話寓言戲和現代戲等等。撫順皮影戲歷史上能夠表演的劇目有《鶴與龜》《禿尾巴老李》《火焰山》《大西唐》《強虎山情仇》等近二十部。

（三）吉林省的皮影藝術

吉林省舒蘭皮影戲

「舒蘭皮影」的前身是東北驢皮影。東北皮影戲又稱「此地影」「照條兒」，有兩百多年歷史，分兩大流派：一是東北本地皮影，是以唐山話為腔調的唐影。舒蘭皮影，作為東北本地皮影戲的一個分支，有著鮮明的地域特色，唱腔高亢、粗獷、激越，早先東北二人轉的曲牌、曲譜，有很多都借鑒於舒蘭皮影戲的內容。在過去電影、電視等媒體尚未發達的年代，舒蘭皮影戲曾是十分受歡迎的當地民間娛樂活動之一。在舒蘭，曾經流傳有這樣一段民謠「一套影，一塊布，夜幕低垂，琴鼓悠悠，兩手托起千秋將，燈影照亮萬古人」，足見皮影戲的巨大魅力。在鄉村城鎮，皮影戲班的演出檔期非常密集，演出往往需要預約，每到一處，觀眾已是翹首以盼。舒蘭皮影被列入吉林省非物質文化遺產名錄。傳承人為王升。

東豐縣皮影戲

清末民初至二十世紀五〇年代，皮影戲由河北傳入東豐，雖遠不比大鼓書、二人轉多有演出，但也是一種十分受歡迎的民間藝術。逢年過節、喜慶豐收、祈福拜神、嫁娶宴客、添丁祝壽，都會搭台唱影。

東豐縣也曾有「自家」的皮影戲藝人和戲班。一支皮影戲班一般在五至八人左右，操縱「影人」的三五個人，操縱者兼顧演唱劇情。伴奏者一般為兩三人。個別也有一個人「耍單出」的，操縱、演唱、伴奏均一人完成，眼、口、

手、腿、腳一起忙（腿、腳操作各種打擊樂器）。當然，這只能限於表演劇情簡單且又短小的段子。

早期的皮影戲班沒有女性，其中旦角也由男性擔當。

皮影戲對演出場地不太挑剔，街頭、院落、較為寬敞的室內均可。先要將影窗架起來，正面為觀看區，影窗後為表演區，表演區內中上方吊一盞多捻的油燈（後來有了汽燈），藝人（影匠）在窗後邊操縱影人邊說唱劇情。

操縱影人，藝人叫「耍影人」。其方法不一，各有巧招，但基本上是手執一根頸條，兩根手條，以絲線連接影人，將影人貼於影窗幕布，手動影人動，燈光使影人投影於幕布上，外面的觀眾就可以看到色彩豔麗的影人表演了。

演皮影戲的操耍技巧和唱功，是皮影戲班水平高低的關鍵。而操耍和演唱都是經師父心傳口授和長期勤學苦練而成的。

在演出時，藝人們都有操縱影人、樂器伴奏和道白配唱同時兼顧的本領。有的高手一人能同時操耍七八個影人。武打場面是緊鑼密鼓，影人槍來劍往、上下翻騰，熱鬧非常。而文場的音樂與唱腔卻又是音韻繚繞、優美動聽，或激昂或纏綿，有喜有悲、聲情並茂，動人心弦。

由於皮影戲中的車船馬轎、奇妖怪獸都能上場，飛天入地、隱身變形、噴煙吐火、劈山倒海都能表現，還能配以各種皮影特技操作和聲光效果，所以演出大型神話劇的奇幻場面之絕，在百戲中非皮影戲莫屬。

藝人們在演出時有四項分工，分別為「拿」「貼」「打」「拉」。「拿」為上影，即主要操縱者並兼作「排影」（安排整場演出）工作；「貼」為下影，起輔助主要操縱者作用；「打」為司鼓，指揮操縱影人者的唱、念、做、打；「拉」即主弦伴奏者。

演唱時所表現的人物完全按照戲曲行當來要求，分為「大」「小」「雜」三種類型。「大」，藝人稱為大嗓，是淨、髯行當；「小」為小嗓，是旦、生行當；「雜」為丑角和各種配角，如兵卒、家院、僕人等。由於觀眾看到的影人只有動作沒有表情，所以全靠表演者的聲音對比來區別人物、刻畫人物性格。

唱腔融匯京劇、落子、大鼓、梆子和民歌小調而成，板腔體上下句的音樂結構，女腔細膩委婉，男腔剛毅爽朗。有「慢板」「緊板」「滾板」「氣死人板」「撤板」「二六板」等板式之別；「平調」流暢，「花調」華麗，其中掐嗓唱法十分獨特。

伴奏有文、武場之分，文場樂器以四胡為主，配以二胡、嗩吶；大一些的皮影戲班還要配置板胡、擂琴、三弦、揚琴等樂器。武場有皮鼓、大板、鈸、大鑼、手鑼（也叫鏍）、小板、堂鼓。伴奏者一人多跨，比如操琴者兼吹嗩吶等其他樂器，並且手腳並用操執打擊樂器。

東豐縣皮影戲的演出內容非常廣泛，有歷史演義戲、民間傳說戲、武俠公案戲、愛情故事戲、神話寓言戲、時裝現代戲等等，無所不有。折子戲、單本戲和連本戲的劇目繁多，數不勝數。劇本，皮影藝人稱為「影卷」，常見的傳統劇目有《大明宮詞》《白蛇傳》《拾玉鐲》《西廂記》《秦香蓮》《牛郎織女》《楊家將》《岳飛傳》《水滸傳》《三國演義》《西遊記》《封神榜》等大小五百多部。沒有劇本的，靠藝人口傳背誦下來的劇目叫作「流口影」。

吉林省榆樹皮影戲

榆樹市劉家鎮馬方村二組，九十六歲的老藝人陳國軍，是畢生獻身東北驢皮影戲的老藝人。他曾經孕育了一個紅極一時的驢皮影戲班子——陳家影箱子。長春市非物質文化遺產保護小組在榆市踏查時，找到了已經消失二十四年的東北驢皮影戲的蹤跡，目前，小組正在整理資料，尋找傳承之道，為長春市留下珍貴的歷史印跡。

每當演出時，陳家影箱子的隊長，早早地坐到影框子後，將影人按次順序擺好，兒子陳景華給老人打下手，兩人給大家唱了一段《三請樊梨花》選段。四十分鐘的演出也讓老人忙活了半天。演出結束後，老人卻不願意從影框子後走出來，像小孩子一樣非要再給大家表演耍刀。陳景華說，老人已經二十多年沒演了，也念叨了二十多年，就怕驢皮影戲沒了。直到二十世紀八〇年代，只有少數的農家還在請驢皮影戲藝人去演出，這種演出叫「願影」，是為給家裡

添些喜氣。一九八七年，陳國軍在榆樹市一戶農家進行了最後一場演出，從此驢皮影戲在東北便銷聲匿跡了。據瞭解，長春市非物質文化遺產保護小組正在整理東北驢皮影戲的相關資料，並在積極探尋它的傳承之道。到目前，看驢皮影戲的人越來越少了。

吉林市皮影戲

　　吉林省吉林市是一個與皮影藝術結緣悠久的城市。早在一八八三年關東首富出資辦京劇班社喜連成的牛子厚，就出資請唐山皮影名家張繩武、趙權銜辦過牛家皮影班。吉林市愛好皮影的觀眾眾多，對皮影藝術熱情支持，一九四七年成立書曲改進會，一九五〇年正式加入（曲藝）劇團，演出活動一直到一九六六年，也是解放後最早成立皮影劇團和活動時間最長的一個皮影劇團。一九五九年慶祝新中國成立十週年文藝獻禮大會，吉林市皮影劇團演出的《哪吒鬧海》創製了「彩色影人」，在表演技巧上，有改革；由小影人改為一尺六七的大影人，影窗上的魚、蝦、龜、鶴形象逼真，受到大會和廣大觀眾的歡迎。《哪吒鬧海》劇組被評為「先進集體」。一九六〇年吉林市皮影劇團參加全國木偶皮影調演大會，傳統書目《哪吒鬧海》和現代劇目《敬老院的婚禮》受到表彰。

三、皮影戲的藝術特色

（一）演出形式

　　演出皮影戲要搭一高台，後、左、右側遮嚴，正面置一影窗。藝人在裡面一邊演唱一邊映著燈光操縱影人使其活動於窗上。

　　很早以前的影窗，多用龍章粉蓮紙或大張串連紙或一般白紙糊就。後來改用白漂布或白花旗布。新中國成立後，幾乎全用質白、透明度好的白府綢。影窗的規格，高三尺或三尺半，長六尺或七尺、八尺。近些年來，為適應在大劇場演出及影人逐漸加高，有的影窗也隨之放大為長四米、寬兩米五。

　　早期演出皮影戲所用的照明燈，多用大勺盛滿麻油或豆油，吊在上面相距影窗約一尺遠處。用棉花搓成七個手指粗的捻，一頭浸在油裡，另一頭露在外面燃燒發光。由於要一邊演出一邊隨時撥弄燈捻、打落燈花，所以很麻煩。一九三三年後才有人改用煤油燈，這種燈用一尺見方的弧形鐵盒做就。前邊有像水壺嘴樣的七個捻桶，一頭通向油壺，一頭露在外面。為了避免跑火，在捻桶通向油壺的中間有個水槽子。在演出前只燃一兩個捻子，開演時用嘴一吹，七個捻子就全燃著了。亮度很強，不用一再撥捻子，較之豆油或麻油燈確有進步。但它的弊病是煤油煙子太大，藝人被火烤、煙熏，滋味實在難受。抗日戰爭勝利後，多改用保險燈或「嘎斯（乙炔、電石）」燈，後又用汽燈。汽燈的好處是乾淨，亮度也很強，但它照射的面積小，所以影人上場影子偏、彎彎腰。後來又改用電燈，開始是把兩個度數較大的燈泡綁在一起用，亮度雖強，但缺點是操縱影人必用的「脖條」（頸部的一根鐵條）、「手條」（雙手的各一根鐵條）觀眾均能看得一清二楚（不「化條」）。經過一個時期又改用螢光燈管，一根不亮，點兩根、點三根，最後發展到點八根燈管、分為兩排。這樣一來，既通明透亮，還「化條」，又乾淨。但不能表現虛，顯得死板。過去演皮

影戲除了一盞照明大燈外，其他什麼燈都沒有，只能把影人往窗上一戳乾唱。現在，不僅佈景增多，而且要求燈光、效果與劇情緊密配合，如飛機、大砲、坦克、步槍、機關槍、手榴彈、汽車等道具和音響都很逼真，雲、水、雨、雪、風、火、雷、電、放花、放盒子等影像和音響亦十分生動。

皮影戲的演出團體，通常被稱為「影箱子」。其實，真正的影箱子是一個裝影人、影卷用的木箱。影箱子的裝備大同小異，一般的都要有幾百個頭茬（影人的頭部），一百多個戳子（影人的身子），幾十個場片，若干部影卷。頭茬分「小」（旦角）、「生」（小生）、「青」（老生）、「大」（淨角）、丑，各行當臉譜、神情各異，官職、文武、男女、正反、老幼、窮富等形象分明。戳子的各種服飾能顯示出不同人物的身分，如蟒、靠、官衣、道袍、裙襖、打衣、抱褲等等。總之，影人的造型與戲曲中的各種行當近似，唯有大禿子（大嘎禿子）、小矬子唱大戲裡沒有。大禿子比別的影人高，其他影人露一隻眼五分相，他露兩隻眼七分相，半側面，既往前看，又往旁看，兩眼笑眯眯，哪用哪到，專為觀眾逗樂，尤為少年兒童喜愛。因為他一頭禿瘡疤痢，僅有一隻胳臂帶著一隻特大的手，所以人們又叫他「大巴掌」「大爪子」。小矬子特別矮，手使一對小棒槌，會千變萬化、上天入地，是正面人物中的喜劇性人物，故深受觀眾讚賞。影人分頭、身兩部分，必須把頭茬插在戳子的頸部方能構成一個完整的影人。每個影人都靠三根鐵條（下接以「秫秸棍」——高粱稈）來支撐，藝人操縱影人頸部的一根棍（「脖條」）及雙手的各一根棍（「手條」）使其靠在影窗上，行、躍、立、坐、騰雲駕霧、廝殺開打，均能表演得生動自如。早期的影人只有五寸或六寸身高，後改為一尺、一尺二，現在已多改為一尺八寸或二尺。除影人外，還要有各種場片和道具，如仙人洞、金鑾殿、帥帳、花亭、繡樓、書案、龍椅、虎椅、太師椅，以及各種武器，各種動物，大轎、城門、院牆門、樹、馬、車、長明燈、乾枝梅等。掛在整個影窗上方的影簾子是最大的場片，樣式很多，可今天掛「榴開百子」，明日換「桃獻千年」，但正日子（三天影的第二天或五天影的第三天）晚上必須掛「二龍戲珠」。

據老藝人辛萬春回憶，黑龍江皮影戲最早的影人也有用薄紙殼雕刻的，後來通用驢皮，因不易得而多改用馬皮。驢皮、馬皮雕刻的影人薄如紙箔，透明度好，著色豔麗，平整挺實，堅固耐用。影人的造型基本與河北冀東的一樣，都是窄刀口、粗線條、粗脖頸。雕空的白臉小生和旦角，前額的輪廓是筆直的，表現高鼻樑尖下頦。這與山西、陝西、福建的全不一樣，他們的影人都是前額突出，脖頸很細。

一個皮影戲的演出團體，有六個人就夠用。如果是七個人，其中有一個人就會閒著，如果有第八個人他就會成為累贅，故舊時有「七閒八礙眼」之說。但由於過去的演出時間太長，經常兩頭見太陽（民間流傳的說法是「南北大炕，影窗擺上，日頭卡山，唱到天亮」），故人少頂不住，所以一般的「影箱子」都是用七個人。其中，以「拉」「打」「貼」「拿」四種手活為主。「拉」是指演奏主弦者，即第一四胡，多稱「尺（車）字弦」或「掌綱的」。「打」則指司鼓板者，一人打「雙捋」，兼奏鼓、板和鑼、鈸四件。「拿」是「拿影」，也叫「上線」「上影」或「拿上影的」，他負責三項工作：一是操縱上場門的正面人物和輩分大、職位高的影人，如將帥出坐或正面人物出場；二是按照「影卷」上的提示（大批）提前挑選好頭茬、戳子備用；三是掌管整個演出進程，戲演得好壞，場面是否整齊，全在「拿影」者。「貼」是「貼影」，也叫「接影」「下線」籮。「貼影」的身負四任：一是操縱下場影，登場的人物都由「拿影」遞給「貼影」，他再按照表演程序一一拿上影窗，撤下後交給「拿影」；二是開打時操縱馬上反將，他操縱的影人都是反面人物或輩分小、職位低的；三是管理照明燈，隨時添油撥捻，演出後收管；四是翻書點卷，即唸到邊行負責翻「影卷」，指給演唱者在哪行上接。參加演出的藝人，坐或站的位置是固定的，「前三面」的佈局是：「拿影」坐於前行上首，「貼影」坐於前行正中，司鼓板者立於前行下首。其他人員均屬「後三面」，演奏主弦者必須居中，多用一隻腳踩在前排的木凳上立著演奏。所有參加演出的藝人，都要分擔角色參加演唱。

操縱影人者稱作「拿人的」，站在影窗裡面，手持影人做出各種動作。影人憑藉三根竹棍兒操縱，操縱者分為「拿上影」與「拿下影」兩人，必須站立表演與演唱。特別是拿上影者，要對影卷（腳本）和每部戲的角色爛熟於心，掌握整部戲的人物上下場和進程，相當於導演。伴奏、伴唱者坐在後面。樂隊也分文武場，有四胡（主弦）、葫蘆頭（板胡）、二胡以及鼓板與鑼鼓。演奏均由演員兼任，一隻腳踏在木凳上，邊演奏邊看著影卷演唱。影上除唱詞、念白外，尚有許多表演提示，演唱者必須精力十分集中，以防止出差錯。

皮影戲中的影人要有一個「大爪子」和一個「小爪子」，這是滑稽角色，用以挑逗觀眾。皮影戲說、學、逗、唱，演起來很熱鬧。解放前，早期皮影戲的演出，分「會影」和「願影」兩種組唱形式：「會影」是集資唱影，用以慶豐收或祭神，「願影」是個人出錢唱影還願。進入城市後，才開始售票演出。

「影卷」是演出皮影戲所用的腳本，用毛筆寫成，右起豎書，字的體積近似鉛字一號。其中有不少代號和特殊標記，如爺寫成「11」，眼寫成「◇◇」，著寫成「1í」，槍寫成「倉」，劍寫成「√」，娘寫 t◇外，等。L 表示唱詞結束，√，或「冂」的中間是夾白或道白，「下」表示人物下場等。演出時必須把影卷放在影窗下桌子正中，以便利全體參加演出者看著它演唱。

皮影戲傳統劇目的演出時間都很長，有的影卷一部就多達數十本，可連續唱數十個夜晚。據望奎縣幾位皮影戲老藝人回憶，他們曾經演出過一百多部影卷。如：《十把串金扇》、《二度梅》、《二郎山》、《九頭鳥》、《十二金錢鏢》（二十本）、《十五串》、《十粒金丹》、《大金牌》、《大破洪州》（八本）、《大破天門陣》（十本）、《三下南唐》、《大八義》、《小八義》、《大五義》、《小五義》、《三俠劍》、《水滸全傳》、《大破金陵》、《大破孟州》（九本）、《大西唐》（十本）、《小西唐》（八本）、《小西涼》（十四本）、《飛龍傳》（興龍傳）、《三賢傳》、《三全陣》（十三本）、《三俠五義（抵龍換鳳）》、《萬寶陣》（五本）、《飛虎夢》、《天漢山》、《天緣夢》（七本）、《天緣配》（六本）、《瓦崗寨》、《水漫金山》、《分龍會》、《雙失婚》（二下南唐）（十三本）、《雙鋒劍》（七本）、

《雙金印》（五本）、《雙祠堂》（六本）、《雙魁傳》（七本）、《五虎環》、《五代殘唐》、《五鋒會》（十六本）、《五虎平西南》、《鳳岐山》、《六月雪》（五本）、《云秀英掃北》、《頭下南唐》（八本）、《平西傳》（八本）、《平東遼》、《歸西寧》、《四屏山》（六本）、《白鹿怨》、《白雲關》（八本）、《白玉環》、《東遊記》、《江東橋》、《西遊記》、《牝牛陣》、《蕉葉扇》、《血書記》（六本）、《全忠義》、《全家福》、《陰兵陣》、《陳橋兵變》、《靈飛鏡》、《紅衣女俠》、《紅綾女俠》、《紅葉關》、《河北尋親》、《呼延慶打擂》、《呼楊合兵》、《青衣女俠》、《香錦帕》（七本）、《昭君出塞》、《金鞭記》、《金頂山》、《金藤玉筋》（六本）、《金霞關》（五本）、《金石緣》、《金沙灘》、《羅通掃北》、《夜打登州》、《岳飛傳》、《降虎傳》（六本）、《黨人碑》（七本）、《臥鳳山》（六本）、《臥虎山》、《封神榜》、《桃花扇》、《神州會》（十本）、《鐵丘墳》、《鐵樹開花》（血水河、青雲劍、馬乾龍走國）（八本）、《珍珠塔》、《秦英征西》、《唐史演義》、《梅花亭》、《紫金冠》（七本）、《紫金鐘》（六本）、《鴛鴦帕》（十二本）、《鎮冤塔》（十本）、《楊家將》、《楊懷玉掃北》、《滾龍氈》、《翠蝴蝶》、《轅門斬子》（兩本）、《燕飛女俠》（三十三本）、《薛丁山征西》、《薛禮征東》、《薛剛反唐》、《鶴陽山》、《綠珠墜樓》、《鎖木陽》等。其中以《五鋒會——乾天劍、保龍山、平西冊》《雙失婚》《鎮冤塔》《金石緣》最有名，藝人稱之為「四大部」。[8]

（二）唱腔的結構體制

黑龍江皮影戲的唱腔，由影詞、外調和雜牌子等三部分組成。

影調是皮影戲的基本腔調，在全部唱腔中占據主要位置。它可以演唱皮影戲中各種不同格式的唱詞，行當唱腔齊全，腔調及板式變化豐富，能抒發角色的各種感情。詳情見下節「影調簡介」。

8　這一節引自靳蕾編著《黑龍江皮影戲音樂》，黑龍江人民出版社 2005 年版，12-16 頁。

外調又叫小調，雖然它是影調之外的調，但在黑龍江皮影戲唱腔中卻占重要位置，是其中最有個性極富特色的一部分。儘管外調都是曲牌，卻只用七字句的唱詞，為「小」（旦角）專用。絕大多數外調由上下句構成，各句唱腔之後都必須接奏過門，演唱時只能從頭到尾反覆，變化微小。唯〔憂思調〕只有上句唱腔及過門，須接唱〔七字賦·帶甩腔的下句〕為其填補。個別外調也可「拆開唱」，如本書中的〔二悲調〕（二），除完整地用於唱段起頭外，其下句還單獨出現在唱段中部，為〔七字·數著唱〕充當下句甩腔。外調的旋律性都很強，各支曲牌特色獨具的旋律使之各自具有不同功能。如：〔小東腔〕只在小孩敘述苦難經歷時齊唱；〔還魂〕〔還陽篇〕只用於暈倒甦醒時；〔大悲調〕〔二悲調〕〔小悲調〕只用在非常悲痛的情節裡；〔游云〕只用於駕雲凌空時；〔東腔〕〔東腔尾〕〔憂思調〕〔大清板〕〔二清板〕和〔悲嘆三截腔〕等都用在凄涼、悲苦的情節裡；那些優美、喜悅的〔細米絲〕〔姐兒歡〕〔大西洋〕〔笑清佛〕〔一順邊〕和〔喜樂三截腔〕等，善於抒發歡暢、激奮之情，更是刀馬旦在疆場上誇將表示愛慕時必唱的。外調通常都是用在唱段的開始部分（只〔大悲調〕〔悲迷子〕用在唱段中間），唱數番（即反複數遍）便直接轉唱影調，或終止外調另起影調。個別時也可再接唱另一首外調（如〔小東腔〕接〔東腔尾〕或〔寧源調〕接〔荷包調〕）之後，再轉唱影調。起唱外調時，有的用帶板，也有的奏「影掛」中的引子過門或運用自己獨有的起唱法。如〔小東腔〕的起唱及上下句唱腔後面的過門，全都借用影調的。〔大悲調〕的起唱、腔調、過門以及轉影調專用的過渡句，都是它自己獨有的，且必接在「批迷子」、〔七字賦·散板〕之後演唱。〔姐兒歡〕〔一順邊〕〔笑清佛〕等，過門可互相通用，只要依據唱腔的尾音有所選擇即可（如曲牌上下句尾音均落「2」，亦如此）。〔喜樂三截腔〕與〔悲嘆三截腔〕的基本腔調大同小異，僅因所表現的感情迥然不同，才對上下句甩腔的長短及襯詞的運用作了相應的處理，所以它倆的過門不僅完全相同，且與〔笑清佛〕等通用。〔游雲〕〔細米絲〕上句唱腔的尾音均落「6」，但〔游云〕的過門旋律卻向「6」音上奔，後者仍

然奏通用的「6」音過門，這是為了保持與唱腔之間的協調和通順。〔四句開〕
與眾不同，它是唱半句便奏一個過門，因而全曲變為四個分句，這可能便是它
的曲名來歷。其曲幅雖被擴充，但唱腔、過門所用的材料卻相當精練，如：第
一分句的唱腔與過門相同（「學舌」）；第二分句的唱腔及過門前兩小節與第
一句的前兩節相同，只在後兩小節做了變化；第三分句的唱腔原樣重複第一分
句，……新花樣；第四分句的唱腔僅將第二分句的唱腔擴展一倍，一直到過門
才引進了新材料。〔大清板〕與〔二清板〕的唱腔有異，所用的過門也有所不
同，這兩支外調的旋律都幽婉、哀傷，但卻各具特色。黑龍江皮影戲常用的外
調共有二十餘首，其中有的是吸收民歌稍加融合而成，如〔荷包調〕來自民歌
〔繡鍋台〕；〔半歡荷包調〕系由〔半歡・上句〕與〔荷包調・下句〕接集而成；
而〔紅柳子〕則來自拉場戲，〔悲迷子〕原是二人轉唱腔；也有的是將影調提
煉加工使之形成曲牌變為外調的，如〔花調〕〔寧源調〕〔四六排連〕〔四句開〕
〔大清板〕和〔二清板〕；但大多數外調是從「溜口影」那裡繼承下來的，年
代久遠，究竟曲作者是誰已無從考究。雜牌子是從兄弟劇種、曲種中吸收過來
的曲牌，僅用在《五鋒會》《雙失婚》和《破洪州》等幾部皮影戲中，腔調及
用途均比較固定。常用的雜牌子有十餘首，如〔影梆子娃〕〔鼓耳〕〔南鑼打棗〕
〔石榴花〕〔石榴花尾〕〔戳鋼刀〕〔耍孩兒〕〔什不閒〕〔蓮花落〕〔金錢落〕〔耍
中幡〕〔秧歌帽〕和〔拔大蔥〕等。有的雜牌子其腔調及唱詞均是原封不動一
同引進來的，用在皮影戲中具有插曲性質，如《五鋒會・保龍山》中花朵一假
扮成雜耍藝人進山保駕時唱的〔什不閒〕。絕大多數雜牌子用於特定情節，唱
詞是影卷上的，腔調是外來的。如《雙失婚》中丁桂花戰敗後唱的〔戳鋼
刀〕，〔五鋒會・保龍山〕天子在鐘鼓樓「觀八方」時唱的〔影梆子娃〕，《雙
失婚》中駱洪天去打擂時演唱的〔太平年〕等。某些雜牌子如藝人不會唱，也
可用〔數板〕或〔秧歌帽〕〔寡婦思春〕等代替。

從皮影戲的整個唱腔來看，影調中的〔七字賦〕用處最多，且有板式變
化。但外調、雜牌子都是曲牌，影調中的〔三頂七〕〔三字經〕〔三栓〕〔嗩嗦

句〕和〔幺三五〕等也具有曲牌性質，但〔三頂七〕的板式變化也不少。從具體的唱段看，許多「小」（旦角）的重要唱段均是先唱兩三番外調後再轉唱影調。據此可初步認定，黑龍江皮影戲唱腔的結構體制應屬於綜合體。[9]

皮影唱腔屬板類行當音樂，要求嚴格，唱腔分行當，唱詞韻律嚴謹。絕不准許跑梁子與改動唱腔、唱詞。由於皮影戲在我國流傳地域廣闊，在不同區域的長期演化過程中，其音樂唱腔的風格與韻律都吸收了各自地方戲曲、曲藝、民歌小調、音樂體系的精華，從而形成了溢彩紛呈的眾多流派。在秦、晉、豫一帶的各路皮影流派中，有弦板腔、阿宮腔、碗碗腔、老腔、秦腔、南北道情、安康越調、商路道情、吹腔等十多種，曲牌甚多。演唱時，還常用和聲接腔、幫腔和鼻哼餘韻的唱法，拖腔婉轉悠揚，非常動聽。而河北、北京、東北、山東一帶的各路皮影唱腔，雖同源於冀東灤州的樂亭影調，但各自的唱腔分別在京劇、落子、大鼓、梆子和民間歌調的滋潤之下，又形成了不同的流派。流暢的平調、華麗的花調、淒哀的悲調不一而足。而其中唐灤地區的掐嗓唱法十分獨特。其他皮影戲音樂及唱腔也都帶有本地地方特色。

演唱時，還常用和聲接腔、幫腔和鼻哼餘韻的唱法，拖腔婉轉悠揚，非常動聽。而河北、北京、東北、山東一帶的各路皮影唱腔，雖同源於冀東灤州的樂亭影調，但各自的唱腔分別在京劇、落子、大鼓、梆子和民間歌調的滋潤之下，又形成了不同的流派。流暢的平調、華麗的花調、淒哀的悲調不一而足。而其中唐灤地區的掐嗓唱法十分獨特。其他皮影戲音樂及唱腔也都帶有本地地方特色。

皮影唱腔屬板類行當音樂，要求嚴格，唱腔分行當，唱詞韻律嚴謹。絕不准許跑梁子與改動唱腔、唱詞。由於皮影戲在我國流傳地域廣闊，在不同區域的長期演化過程中，其音樂唱腔的風格與韻律都吸收了各自地方戲曲、曲藝、民歌小調、音樂體系的精華，從而形成了溢彩紛呈的眾多流派。在秦、晉、豫

9　見靳蕾編著《黑龍江皮影戲音樂》，黑龍江人民出版社 2005 年版，第 17-19 頁。

一帶的各路皮影流派中，有弦板腔、阿宮腔、碗碗腔、老腔、秦腔、南北道情、安康越調、商路道情、吹腔等十多種，曲牌甚多。

（三）影調簡介

影調所用的詞格雖然既有適於板腔體唱腔演唱的句法結構相同、字數大體相等的上下句（如〔七字賦〕〔十字賦〕〔五字緊〕），也有由長短句構成的類似曲牌體的格式（如〔三頂七〕〔囉嗦句〕〔幺三五〕），但它們的唱腔音調卻是一致的。影調唱腔中的所有「影掛」均可依唱腔尾音之不同而有所選擇地通用，七字賦唱腔被穿插在其他詞格的影調中或借用其上句唱腔作為它們的鎖板，也有助於統一整個影調的風味。皮影戲的唱詞在轍韻使用方面非常講究，它不僅僅考慮哪一道轍能用的詞彙或字數多少，還充分利用它們各自的特性來刻畫各種人物性格及不同的感情色彩。所以，它既多用平聲字的韻腳，也重用仄聲字的韻腳，小字眼兒（兒化韻）用得相當恰當。現將不同詞格、不同轍口的影調依次介紹如下。

七字賦

〔七字賦〕又叫「七字錦」或「七字句」。句法結構為「二、二、三」，上下句構成一番，若干番組成一個唱段。如：「自古紅顏多薄命，傷心不住淚直傾。」為了語意完整準確，更加口語化，可加用襯字。如「手拉（著）手兒吩咐我，看出投緣（心）疼（他的）媳婦。」為了使唱詞產生變化藉以增強藝術魅力，個別時還可用嵌句（藝人亦稱「垛句」）。如：「白日想你還好受，最怕夜晚鼓打三更。躺在床上睡不著覺，翻來覆去睡不寧。這邊摸一把，不見小相公。那邊摸一把，沒人擋著風。小奴家床前左右上下前後摸了一個夠，咳，高郎啊！哪有那『二巴扔登』傻相公，你咋不回程。思想一回說有有。」

這種唱詞的韻腳為陰平或陽平聲調（平聲字）的〔七字賦〕唱腔，也稱「平唱」。「平唱」可用於各種行當、各種角色和各種感情，除了腔調變化之外，主要還是因為它系由：①「帶甩腔（拉韻）的上下句」；②「數著唱」（數

唱、數工）；③「疊著唱」（疊唱）組成的。「數著唱」和「疊著唱」的上下句都沒有甩腔，除某些「小」唱的「慢板‧數著唱」之外均很少加「影掛」，所以有人統稱之為「連著唱」。由於它們形成了「寬—中—緊」三個層次，因而使其具有了類似板式變化的意義。三者互相轉換相當自由，既可把它們從「寬」到「中」到「緊」依次連綴，也可據唱詞內容需要破格互相轉換，反覆穿插運用在同一唱段中。

「帶甩腔的上下句」依行當之不同出現了繁多的花樣和明顯的差別。不同的行當各有各的唱法，各有各的腔調，不許混雜。「小」的「帶甩腔的上下句」有兩種腔調，主要區別在上句尾部的甩腔。其中，落於「5」音的稱「西口調」，落於「6」音的稱「小義州調」。而下句的甩腔及尾音落「1」，兩者完全相同。兩者多各自獨立組成一個唱段，也可據需要連接在一起用在同一唱段中。男聲「帶甩腔的上下句」不像女聲那樣音域寬，旋律也不及其婉轉。有趣的是男腔的上句落音與女腔的下句落音相同，兩者好像故意在顛倒著唱。比較古老的唱法多把上下句處理成四個分句，不僅原上下句句尾甩腔後仍奏過門，而且兩個前半句唱出後也要墊個小過門，不但長短與唱腔相仿，且多為「學舌」旋律也近似唱腔。時至今日，這種唱法仍有沿用者。只是，「小」與丑唱的兩個前半句只要略微停頓稍有暗示，能引出小過門即可；而生與「髯」則多將其前半句的腔調擴展開來，把尾音落於「3」並拖長，藉以引出通用的「3」音活躍的「影掛」。

「數著唱」雖然沒有甩腔並以敘述性強見長，但絕不是〔數板〕。它的一般唱法是上句尾音落於「2」，下句尾音落於「1」。但女腔的上句尾音也可變化為落於「1」，這種上下句尾音均落於「1」的「數著唱」由於旋律起伏稍大，不僅不使人覺得單調、乏味，反而顯得純真、質樸。男腔則上句多落於「5」或「6」「6」「1」。「大」的下句尾音有的甚至落於「5」。唱腔尾音的變化，不是孤立的現象，為了使旋律自然地趨向變化了的尾音，就必須創造許多新腔調相適應。值得特別提及的是，「小」的「數著唱」有時「4」音十分活躍，

它一再出現在上句和下句第二小節的弱拍上，具有暫轉調的新鮮感。有時其旋律出現大跳，……聽來豁然開朗。「數著唱」也常將上下兩句的唱詞節奏處理成為四個分句，如「拋閃你的丨妻一丨無依◇一丨怎受淒丨涼一丨艱與丨；瞥一丨」。也可將原為兩小節的唱詞並為一小節，使之緊縮成三小節一句，……」緊縮的是前半句，而「二六緊板・數著唱」則常緊縮後半句。「數著唱」除因在上下句後加「影掛」引起擴展之外，還多因唱詞字數增加因而引起句幅拓寬。在演唱中即興加進去的短小詞句，稱「帶句」或「巧句」，如「（上句）兒從今後離膝下，（帶句）兒的爹爹呀！（下句）不知何日見親人。」增多的唱詞是影卷上原來就寫好的，稱之為「挎拴」，如下例中的所有上句「夫主哇，有心我隨你們一家死，這口冤氣怎麼能夠出。老天爺呀，保佑著奴家我的身子壯，不殺仇人我這氣不能夠出。沈恆危呀，單等著你死我才死，找我一家在陰都。」

　　「疊著唱」的基本節奏型，上下句均可如此一再反覆。演唱速度不特快時，節奏處理有時可變化為「當日被擒丨結秦晉丨」，或「三尺童子丨作笑聲丨」，兩者中。唱詞中偶然出現「挎拴」的多字句時，演唱速度迫使它必須擴展，如「再留下丨松山柏山他的丨武藝強丨」，如仍然硬塞進原來的兩小節內，肯定顯得擁擠、勉強。「疊著唱」的下句尾音一般都落於「丨」，而上句的尾音卻可以分別落於「1」「i」「2」「3」「5」「6」「◇」等音。演唱速度適宜時，其旋律起伏的幅度也較大，如「肯」的「疊著唱」個別時也可把下句尾音改落於「2」，如「（上句）聽來十分新穎。「疊著唱」可以單起單落，自己成片構成一個唱段，情緒激越、緊迫，常為武生、刀馬旦用在「激烈出」中。但在一般情況下它只是接在「數著唱」的後面，或只用一句、一個上下句穿插在「數著唱」中起變化、調劑作用。個別唱段有將「數著唱」「疊著唱」攪和在同一段落中演唱，難以截然分為不同段落的。某些唱段也可略去「數著唱」，只用「帶甩腔的上下句」與「疊著唱」迴旋相間演唱，由於兩者對比鮮明，有一股英武正氣，故為刀馬旦常用。

「帶甩腔的上下句」「數著唱」「疊著唱」三者互相轉換時，均可直接聯結在一起，各自保持原貌，無須改動。「慢板・數著唱」多借用被擴展的「帶甩腔的下句」當自己的「下句甩腔」，由於它被截為兩個分句，且前分句尾音落「2」並續奏以「影掛」，所以使人聽來頓感「柳暗花明又一村」。「二六緊板・數著唱」如用「下句甩腔，可依法炮製，但其前半句尾音既可落「2」也可落「1」。「疊著唱」的第一句也常處理為「哥哥｜既要｜進京去｜」，之後才是一再反覆……為轉換作了暗示，使過渡更加自然。唱完「疊著唱」上句回到「帶甩腔的下句」時，其前四字多處理成一字一拍，如「（疊著唱上句）……嘍囉壓死」一字一拍，同樣既為轉換作了暗示，也使聯結過渡得更加自然。這種唱法也常用於上句，同樣是前四字強唱並伴以四擊鼓板聲，故稱之為「四鼓頭」。與「摔板」並列，有「四鼓頭三鼓尾」之說。

三頂七

有人稱〔三頂七〕為「三趕七」或「垛字句」，因其唱詞為陰平或陽平韻腳，故也有人稱之為「平唱三頂七」。它是皮影戲獨有的唱詞格式，由「三，三。四，四。五，五。六，六。七，七。」這五個字數不同的上下句構成一番，若干番聯綴在一起組成一個唱段。末尾的七字上下句唱詞可「挎拴」，其餘的上下句均不許增減字數。如「鋼刀架，托天叉。反女要問，細聽根芽。暴氏彩文女，特來把兵加。駐兵青峰山寨，那裡是我媽家」。

〔三頂七〕的用途廣泛，在皮影戲的諸多腔調中僅次於〔七字賦〕。它既可用於激昂、緊迫、憤怒等情節，也可用來表現喜悅或悲哀。各種行當均能唱。

〔三頂七〕的基本曲調，不論三字句、四字句、五字句和六字句，它們所有的下句尾音多落於「1」。女腔音域寬，旋律多從高處起向低處落，比較婉轉動聽。男腔則比之平直，但個性鮮明，別有情趣。到七字句時均要分別演唱各自特有的行當唱腔。

〔三頂七〕從三字句到六字上句很少甩腔，一句接一句，緊密相連。但其

中某些詞句需強調時也可拉開唱,「沈相落馬｜說是腿折」有的句子也可緊縮,如四字上。

　　「大」和「髯」唱〔三頂七〕時,除七字句外,其他上下句尾音多愛落於「3」音。下句尾音一律改落於「5」的〔三頂七〕,是「娃娃淨」的專用唱腔。刀馬旦也常唱那種把下句尾音一律改落於「2」的〔三頂七〕。還有〔反三頂七〕,又叫「硬唱三頂七」,或「三頂七硬轍」,也有人稱之為「倒三頂七」。其唱詞的韻腳與七字句的〔硬唱〕相同。如:「手指著,楊文廣。既作元戎,再思再想。有點小過錯,你就吩咐綁。無故竟敢殺人,算你不知分量。私殺國丈與皇親,動倒汗毛吃不躺」。腔調同「平唱三頂七」,但更少甩腔。為了把字唱正,句尾多向上或向下滑,有的須藉助於裝飾音。男聲唱〔反三頂七〕的時候多,那是為了表現「大」「武馬霄」(武老生)、武生等角色的勇猛、魯莽性格或廝殺、憤怒等情節。

五字緊

　　〔五字緊〕又叫「五字句」或「五字經」。每句五個字,均為「二、三」句法結構。上下句構成一番,若干番組成一個唱段。韻腳多用仄聲字,如「自榮拆封皮,留神看下落。上寫老誥命,親繡書字到。」平唱的〔五字緊〕少見。丑常用小字眼兒,聽來風趣、幽默,富有喜劇效果。如「老漢本姓程,名叫程有義兒。曹保二相公,從你這裡去兒。到過我的家,這麼這麼近兒。」

　　〔五字緊〕為「大」、丑等行當常用。演唱速度較快,很少拖腔。旋律性雖然比較弱,但一句緊接一句,故顯得聯貫、急切。

　　〔五字緊〕喜用「搶板」,常常是此句剛落於強拍,彼句便立即從弱拍接唱。這種連綿不斷、步步緊逼的「搶板」唱法,藝人也稱「傳著唱」。

　　「小」和「生」如唱〔五字緊〕時,腔調的活動音區多向高處移。上句句尾可以拖長音,上下句尾音也可有所變化,但依然不過分追求旋律性。

　　反兵被困時如唱〔五字緊〕,其上下句之後都要增加「咳呀、咳呀、咳咳呀」「唉呀、唉呀」的襯句和襯腔,這是為了表現他們飢寒交迫、喪失鬥志的

狼狽相。這種專用的〔五字緊〕唱腔，藝人稱「洩氣調」。

十字賦

〔十字賦〕又叫「十字句」。唱詞有「頭頂六」（三、三、四）和「兩頭堵」（三、四、三）兩種句法結構。「頭頂六」又叫「拙十字句」，如「姜自榮進京都搬糧運草，早則行夜則宿哪敢消停。」「兩頭堵」又叫「巧十字句」，如「顫巍巍三徑菊花開燦爛，碧森森千竿竹葉顯青蔥」。在一段唱詞中，都是從頭到尾只用其中一種，很少混用。

〔十字賦〕適用於敘述性強的唱段，情緒多平穩、暗淡。其腔調可依行當之不同選用各自的〔七字賦〕唱腔，只不過唱〔十字賦〕時每句必須多裝進三個字而已。

丑唱〔十字賦〕時常把上下句唱腔變成四個分句，第一和第三分句（上下句的前半句）均處理成強拍起弱拍落，並接奏「學舌」式的「影掛」，因而特色十分鮮明。

〔十字賦〕多只用「數著唱」，其腔調亦與〔七字賦〕的相同。女腔因演唱速度慢，又多表現思念、哀傷、幽靜等感情或意境，所以旋律性依然比較強。為此，其上下句尾音甚至比〔七字賦〕的「數著唱」還喜愛用裝飾，最常見的是尾音不直接落於強拍，而是把上句尾音「2」及下句尾音「1」均落在弱拍上。

硬唱

〔硬唱〕的唱詞雖然也是七字句，但其韻腳的聲調必須用上聲或去聲。如「撲倒床前眼發黑，橫心把這性命舍。頭巾繩掉髮蓬鬆，咬定銀牙保貞節」。這種仄聲韻腳使其唱腔不可能有甩腔，也唱不出婉轉、華麗的腔調，故老藝人說「硬轍是禿尾巴不拉腔」。但其激動、緊迫感十分鮮明，這使它具有了「平唱」所不能替代的功能。

〔硬唱〕的腔調有男、女之分。男腔上下句的尾音均落於「3」，但為了把字唱正，下句尾音的「3」常常要向下滑或加裝飾音。常用的音域為「◇—

5」。女腔的上句尾音落「1」，下句尾音落「5」或「i」，下句尾音也要根據字音向下滑或加裝飾音，常用的音域為「1—i」。有時，女腔〔硬唱〕的下句也借用男腔的，因而使其變化為上句尾音落「1」，下句尾音落「3」。不論什麼行當唱〔硬唱〕，都是上下句來回反覆，腔調僅據字音略有變化，且句與句之間不等「影掛◇」。

三字經

〔三字經〕又叫「三字韻」「三字句」「三字贊」。多用於點將、觀陣。三字一句，上下句為一番，唱到一定段落必用一個七字的上句作為轉折，整個唱段也要終止於〔七字賦〕上句。如「秦勇孝，閃目觀。見眾將，列兩邊。(中略>威風有，殺氣添。復又觀見右營將。(鑼經、「影掛」)」。丑多用硬轍的〔三字經〕，如「豬八戒，抬頭看。蜘蛛精，一大串。」

〔三字經〕的女腔與男腔相仿。下句尾音多落「3」，也可落於「1」。硬轍的不甩腔。轉入七字句的唱詞時，必須演唱各自的行當唱腔。每個小段落之間加鑼經、「影掛」，藉以配合影人的表演。〔三字經〕的「搶板」與〔五字緊〕的「傳著唱」方法相同，如「見眾｜將列兩｜邊人似｜虎馬龍｜歡一也可以「垛唱」，如「2◇將｜◇苧邊｜人似虎｜馬龍歡｜」。〔三字經〕的「搶板」與「垛唱」都是將基本曲調由四拍一句緊縮為兩拍一句，區別僅在於「搶板」從弱拍起落於強拍，「垛唱」則從強拍起落於弱拍。

三栓

〔三栓〕又叫「六字頭」「樓上樓」。唱詞雖然也是由上下句構成一番，但上句固定是「三三」句法結構的六字句，下句是「二二三」句法結構的七字句。如「有柴千吃一驚，那邊站著女妖精。鐵萬看瞪雙睛，這個妖婦果然凶」。

其上句唱腔必須處理成兩個分句，下句才是一氣呵成的整句，所以它每一番都有三個尾音。男腔平直，變化不大，幾乎所有尾音全落在「1」(「1◇」)。「搶板」法與〔三字經〕相同，如將「9 騎鋬｜獸—｜把路｜橫—｜」緊縮為

「騎著｜獸把路｜橫一｜」。不僅丑用它的時候多,「女妖」也經常唱。女腔多活動在高音區,男腔上句一般唱成……女腔則要變化為材。

囉嗦句

〔囉嗦句〕也稱「金邊兒」,有「大」「小」之分。「小金邊兒」的唱詞格式為「五,五。七,三。三三三。」如「聽說到婆家,立刻躲大遠。明明早有那個心,有心眼。有心眼有心眼有心眼。」「大金邊兒」的唱詞格式為「五,五。三,三。五,五。五,五。三三三。」如「不表娘兒仨,再表程有義兒。騎著驢,頓著彎兒。自望自己說,一句又一句兒。可嘆我老程,時運真不濟兒。把難避兒把難避兒把難避兒。」

「大金邊兒」和「小金邊兒」只是唱詞字數多少的區別,且各自均可有所變通,腔調大致相仿。它既像說,又像唱,有的段落則變成了〔數板〕。由於韻腳多用仄聲字或小字眼兒,所以上句常往「1」音上落,下句尾音常處理為 t(上聲)或 3◇(去聲)。

每番之間都要加鑼鼓當過門。

幺三五

〔幺三五〕又叫「一三五」或「贊」。四句詞為一番,格式為「三三,七。七,七。」只第三句韻腳用平聲字,其餘三句的韻腳均用上聲或去聲。如「傻大漢好煩惱,立在橋頭用眼瞟。寬大石橋石欄杆,雕刻欄杆真精巧。」

〔幺三五〕只數不唱,但有節奏,用板擊拍。每句後面均敲擊小鑼作為間隔。〔幺三五〕之名即由此而來。「大」、丑常用。

數板

〔數板〕也叫「數子」「快板」或「數快板」。只數不唱,節奏性強,用板擊拍,無鑼鼓間奏。用於報子束報軍情時,詞句格式自由。夾在〔七字賦,二六板〕唱段中,其同格、拍子、節奏處理等,必須與之相諧。[10]

10 靳蕾編著:《黑龍江皮影戲音樂》,黑龍江人民出版社 2005 年版,第 19-29 頁。

▎四、皮影道具製作

　　各地的皮影都有自己的特色，但是皮影的製作程序大多相同，通常要經過選皮、制皮、畫稿、過稿、鏤刻、敷彩、發汗熨平、綴結合成等八道工序、手工雕刻數千刀，是一個複雜奇妙的過程。

第一步　選皮

　　由於皮影戲是民間藝術的緣故，各方面的情況都因地方不同而有所差異，製作材料根據當地的使用獸皮的情況而定。在中國，較多使用牛皮、羊皮、驢皮、豬皮等，其中牛皮是目前中國市場上應用最廣泛的材質。各地皮影的原材料有所不同。比如隴東皮影的製作一般選用年輕、毛色黑的公牛皮，這種牛皮厚薄適中，質堅而柔韌，青中透明。

第二步　製皮

　　牛皮的炮製方法有兩種：一是「淨皮」，二是「灰皮」。淨皮的製作工藝是在牛皮選好後，放在潔淨的涼水裡浸泡兩三天（根據氣溫、牛皮和水的具體情況掌握），取出用刀刮製：第一道工序先刮去牛毛，第二次再刮去裡皮的肉渣，第三次是逐漸刮薄，刮去裡皮。每刮一次用清水浸泡一次，直到第四次精緻細作，把皮刮薄泡亮為止。刮時一定要注意使皮子厚薄均勻，手勁要輕而穩，以免損傷皮子。刮好後撐於木架之上，陰乾即成。

　　「灰皮」也稱為「軟刮」，浸泡皮時把氧化鈣（石灰）、硫化鈉（臭火鹼）、硫酸、硫酸銨等藥劑配方化入水中，將牛皮反覆浸泡刮製而成。這種方法刮出來的皮料，近似玻璃，更宜雕刻。

第三步　畫稿

　　製作皮影時有專門的畫稿，稱為「樣譜」，這些設計圖稿世代相傳。

第四步　過稿

　　雕刻藝人將刮好的皮分解成塊，用濕布潮軟後，再用特製的推板，稍加油

汁逐次推摩，使牛皮更加平展光滑，並能解除皮質的收縮性，然後才能描圖樣。畫稿前對成品皮的合理使用，也是一項細緻的工作。薄而透亮的成品皮，要用於頭、胸、腹這些顯要部位；較厚而色暗的成品皮，可用於腿部和其他一般道具上。這樣既可節約原料，又提高了皮影質量，同時也使皮影人物上輕下重，在挑簽表演和靜置靠站時安穩、趁手。接下來是描圖樣，用鋼針把各部件的輪廓和設計圖案紋樣分別拷貝、描繪在皮面上，這叫「過稿」，再把皮子放在棗木或梨木板上進行刻製。

第五步　鏤刻

雕刻刀具一般都有十一二把，甚至三十把以上。刀具有寬窄不同的斜口刀（尖刀）、平刀、圓刀、三角刀、花口刀等，分工很講究，藝人需要熟練各種刀具的不同使用方法。根據傳統經驗，在刻制線狀的紋樣時要用平刀去扎；在刻制直線條的紋樣時用平刀去推；對於傳統服飾的袖頭襖邊的圓形花紋則需要用鑿刀去鑿；一些曲折多變的花紋圖樣，則須用斜口刀刻製。藝人雕刻的口訣如下：櫻花平刀扎，萬字平刀推，袖頭襖邊鑿刀上，花朵尖刀刻。雕刻線有虛實之分，還有暗線、繪線之分。

虛線為陰刻，即鏤空形體線而成，皮影多為這種線法。實線保留形體輪廓挖去餘部，為陽刻，多用於生旦、須丑的白臉，凡白色的物體都用陽刻法。虛實線沿輪廓的兩側刻出斷續的鏤空線，多用於景片建築的刻製。暗線則用刀畫線而不透皮，多在活動關節處。繪線是以筆代之，以表現細緻的物體。刻製皮影有口訣相傳，程序如下：刻人面──先刻頭帽後刻臉，眼眉刻完再刻鼻子尖。刻衣飾花紋──字先把四方畫，四邊咬茬轉著扎。雪花先豎畫，然後左右再打叉。六櫥丟出齒，挑成雪花花。刻盔甲──黃靠甲，先把眼眼打，拾岔岔，人字三角扎。刻建築裝飾──空心桃兒落落梅，雪裡竹梅六角龜，一滿都在水字格。

第六步　敷彩

皮影雕完之後是敷彩。老藝人用色十分講究。大都自己用紫銅、銀朱、普

蘭等礦植物炮製出大紅、大綠、杏黃等顏色著色。著色的方法也各有不同。以陝西皮影為例，敷彩的方法是先把製好的純色化入稍大的酒盅內，放進幾塊用精皮熬製的透明皮膠，然後把盅子放在特製的燈架上，下邊點燃酒精燈火，使膠色交融成為粥狀，趁熱敷在影人上。雖是色彩種類不多，但老藝人善於配色，再加上點染的濃淡變化，使色彩效果異常絢爛。

第七步　發汗熨平

　　敷色後還要給皮影脫水發汗，這是一項關鍵性工藝。它的目的是使敷彩經過適當高溫吃入牛皮內，並使皮內保留的水分得以揮發。脫水發汗的方法很多，有的用薄木板夾住皮影部件，壓在熱炕的席下；也有的用平布包裹皮影部件，以烙鐵或電熨斗燙；此外還有一種土辦法是用土坯或磚塊搭成人字形，下面用麥秸燒熱，壓平皮影使之脫水發汗。脫水發汗的成敗關鍵在於掌握溫度火候。過去藝人們掌握火候的土辦法叫「彈指點水」，就是用手指蘸水或唾液彈滴在熨具上，觀察水的變化，判斷溫度的高低。既看水點所起泡沫大小的變化，也看水分蒸發的速度快慢。所要求的溫度一般在七十攝氏度上下。溫度恰當，皮子脫水發汗順利，皮內水分揮發了，顏色也吃入皮內了，皮影色澤鮮美，且久不褪色，而膠質也可融化封閉住皮子的毛孔，使皮影永久不翹扭變形。如果溫度過高則會使皮子縮為一團，工藝全部報廢；溫度不足，膠色就不能溶入肉皮，皮內的水分難以排盡，造成皮影人物的色澤不亮，時間長了還會變形。

第八步　綴結完成

　　為了讓皮影動作靈活，一個完整皮影人物的形體，從頭到腳通常有頭顱、胸、腹、雙腿、雙臂、雙肘、雙手等，共計十一個部件。頭部——頭包括顏面、帽、須和頸部，下端為楔子，演出時插入胸上部的卡口內，不用時則卸下保管。胸部——上部裝置卡口，皮影人頭就插在那裡。與胸上側同點相釘結的有兩臂，各分為上下臂兩節，小臂下有手相連。腹部——腹部上方與胸相連，下方與雙腿相連，腿部與足為一個整體（包括靴鞋在內）。皮影人物各個關節

部分都要刻出輪盤式的樞紐（老藝人稱之為「骨縫」），以避免肢體疊合處出現過多重影。連接骨縫的點叫「骨眼」。骨眼的選定關係到影人的造型美感，選擇恰當會有精神抖擻之相，反之則顯得佝僂垂死，萎靡不振。選好骨眼後，用牛皮刻成的樞釘或細牛皮條搓成的線綴結合成，十一個主要部件就這樣裝成了一個完整的影人。為了表演的需要，還要裝置三根竹棍作操縱桿，也就是簽子。文場人物在胸部的上前部裝置一根簽子，用鐵絲相連，使影人能反轉活動，再給雙手處各裝置一根簽子，便於雙手舞動。而武場人物胸部簽子的裝置位置在胸後上部（即後肩上部），以便於武打，使皮影人能做出跑、立、坐、臥、躺、滾、爬、打鬥等百般姿態。

五、皮影戲的名人名藝

張繩武（1885-1968）

　　張繩武，河北省灤南縣人。皮影藝術界和東北、華北地區公認的「皮影大王」。河北省唐山市灤南縣城鎮松樹村人，原名張榮緒，號老繩。出身於貧苦的農民家庭，父親常年給地主打長工，由於家境貧寒，僅在本村的私塾唸過二年書，十二歲就給地主放豬、放牛。張繩武在皮影藝壇上從事表演藝術活動達半個世紀以上，在諸多皮影表演藝術家中，亦為佼佼者。活動範圍，遍及河北及東北的瀋陽、丹東、錦州、長春、哈爾濱、齊齊哈爾等地，直到佳木斯以北的鶴立崗（現鶴崗）。留有傳世唱片數十張。一九四八年東北全境解放後，張繩武加入了瀋陽戲劇協會。一九四九年又回到唐山，在天光影社唱影，一直到一九五八年。他的皮影藝術，在五〇年代唐山廣大觀眾中留下了不可磨滅的印象，那個時期也是一個皮影表演藝術家的黃金時代。一九五八年，他參加了唐山地區皮影戲匯演，在匯演中，他飾唱了《空城計》中的諸葛亮，獲得了演唱獎和榮譽獎。同年，唐山戲校成立，他被聘為教師，精心培育皮影幼苗，每天教學生念唱基本功和刻畫人物等演唱技巧。張繩武的皮影藝術，不斷提高，頗受冀東地區、東北各地群眾的歡迎。同時他為皮影的改革做出了重大貢獻，由於他的演唱技巧和風格獨樹一幟，所以被譽為「皮影大王」，成為「灤南三枝花」的代表人物之一。

高鳳閣（？-1944）

　　黑龍江省影響較大的皮影戲名藝人。東北驢皮影講究的是「生旦淨末丑，捎帶說大手」。高鳳閣最拿手的就是說「大手」。「大手」又稱「大下巴」或「大爪子」，是皮影戲中插科打諢的丑角兒。每當劇目演至中間時，大手便出來調解氣氛。高鳳閣的大手，最擅長的就是現抓詞兒，裝傻充愣，說出的話一套一套的，合轍押韻，惹得滿堂喝采，被譽為「高大滑稽」。高鳳閣這人骨子裡就

不喜歡循規蹈矩，做人做事、唱影作文，總想來點兒新鮮玩意兒。當年，他帶領女兒高金華、徒弟吳永江和白伍斌，不但經常演出《五峰會》《雙失婚》《金石緣》《萬寶陣》等傳統保留劇目，還自己動手創作演出一些現代戲。二十世紀五〇年代，他創作的新影戲《美軍暴行》，不但內容新，而且在舞台道具和音響效果方面，進行了大膽的嘗試與改革，在影窗子上出現了飛機、大砲、坦克以及風雨雷電等。

陳國軍

吉林省榆樹市劉家鎮馬方村二組，二〇一一年時九十六歲的老藝人陳國軍，是畢生獻身於東北驢皮影戲的老藝人。他是紅極一時的驢皮影戲班子——陳家影箱子的隊長。老人已經有二三十年多年沒演了，直到一九八七年，陳國軍在榆樹市一戶農家完成了有生以來的最後一場演出，從此驢皮影戲在榆樹便銷聲匿跡了。長春市非物質文化遺產保護小組正在整理東北驢皮影戲的相關資料，並在積極探尋它的傳承之道。

王　升

二〇一二年八十九歲的吉林省舒蘭市四合村的王升老人是吉林省非物質文化遺產——舒蘭皮影的傳承人。王升出生在一個皮影世家，老家在榆樹，他的父親和叔父有個皮影班。從小耳濡目染，深受父親的影響。每到閒暇時候，王升就纏著父親教他，逐一演習生、旦、淨、末、丑各個行當的唱法，用簡譜形式記錄傳統的唧噹韻。二十歲初登台的王升就能獨當一面，並跟隨父親和叔父一起四處唱皮影戲。王升一般唱旦角，男扮女裝。而父親唱主角，大人物，叔父唱小角色或孫子輩的。

孫德深

出身於瓦房店復州城鎮皮影世家。孫德深的父親孫永安在解放前的遼南一帶是有名的皮影班主，孫永安帶領的「德勝班」主要在瓦房店一帶打圍子。孫永安對班裡的成員要求極嚴，他說，唱皮影要注重形象，夏天天再熱也不能只穿著褲衩唱戲。那時，孫永安不讓孫德深學唱皮影，他說，幹這行，辛酸太

多。但孫德深天生就是學皮影的料兒。當時，皮影班不出門的時候，就在孫家刻皮影、練唱戲。

▌六、皮影戲的保留劇目

皮影戲的演出，有歷史演義戲、民間傳說戲、武俠公案戲、愛情故事戲、神話寓言戲、時裝現代戲等等，無所不有。折子戲、單本戲和連本戲的劇目繁多，數不勝數。常見的傳統劇目有《禿尾巴老李》《哪吒鬧海》《五峰會》《鬧龍宮》《白蛇傳》《秦香蓮》《牛郎織女》《岳飛傳》《楊家將》等。新創作的現代戲和童話寓言劇聲劇目有《白毛女》《劉胡蘭》《小二黑結婚》《龜與鶴》《東郭先生》等。

《五峰會》 雙城皮影戲劇目。說的是河北省薊縣白澗鎮莊果峪村南五峰山下。北宋神宗皇帝趙頊在位期間，奸相沈恆威與莊果峪村南寶龍山甘香寺和尚勾結，利用北國珍珠娘娘謀害神宗，忠臣鎮西侯曹國丈巧設民間花會救駕的故事。

《禿尾巴老李》 撫順皮影戲劇目。講的是宋代十八歲的民女李春蘭在羅山云屯頂大瀑布採藥時遇險後的故事。被救後，她竟未婚而孕，生下一條黑龍。憤怒的外祖父將黑龍的尾巴鏟斷。黑龍長大後，俠肝義膽，神通廣大，在民間揚善除惡，扶弱濟貧，為民造福，被當地百姓親切地稱為禿尾巴老李，敬拜有加。

《哪吒鬧海》 吉林市皮影劇團演出劇目。故事概要如下：陳塘關總兵李靖的夫人懷胎三年六個月後，生下一個男孩。哪吒七歲，天旱地裂，東海龍王滴水不降，還命夜叉去海邊強搶童男童女。哪吒見義勇為，用乾坤圈打死夜叉，又殺了前來增援的龍王之子敖丙。腳踏風火輪，大鬧龍宮，戰敗龍王，為民除害。《哪吒鬧海》創製了「彩色影人」，在表演技巧上，也有改革：由小影人改為一尺六七的大影人，影窗上的魚、蝦、龜、鶴形象逼真。受到大會和廣大觀眾的歡迎。

《劉胡蘭》 吉林市皮影劇團演出劇目。一九四五年，日本投降，蔣介石

又發動了內戰，劉胡蘭帶領著婦救會的姐妹們送慰問品，救護轉移傷員，積極支援前線。在轉移的途中，劉胡蘭不幸被捕。蔣匪軍和地主呂善卿對劉胡蘭嚴刑逼供，劉胡蘭堅貞不屈，表現了共產黨員的高貴品質和大無畏的革命精神。最終，劉胡蘭在敵人的鍘刀下英勇就義。

《鬧龍宮》　吉林市皮影劇團演出劇目。孫悟空為求兵器去鬧龍宮，向龍王借取定海神針的故事。

《鶴與龜》　講述了一隻烏龜和一隻仙鶴之間鬥智鬥勇的故事。一天青蛙媽媽正帶著小青蛙學蛙跳，一隻可惡的烏龜見後，上前便想欺負小青蛙，它叼住小青蛙的腿不放，青蛙媽媽正焦急得無計可施之時，一隻仙鶴恰好路過看見後，急忙上前阻止。烏龜懷恨在心決定報復仙鶴，經過幾番較量，機智的仙鶴終於戰勝了可惡的烏龜。

《狐狸和烏鴉》　烏鴉得到了一塊肉，被狐狸看到了。狐狸很想從烏鴉嘴裡得到那塊肉。它眼珠一轉，想出一個壞主意。它稱讚烏鴉的歌聲是世界最動聽的，烏鴉聽了非常得意，便唱起來。這時，肉便從樹枝上落了下來掉到了地上。

第八章 ——

東北韻誦體藝術源流

在曲藝行列裡，無「曲」無腔的藝術，謂之「韻誦體」，快板書則上韻的，但沒有唱腔，稱之為「韻誦體」的藝術。

▌一、快板書（含數來寶）

快板和快板書是兩個概念，「快板」這一名稱出現較晚，早年叫作「數來寶」，也叫「順口溜」「流口轍」「練子嘴」，是從宋代貧民演唱的「蓮花落」演變發展成的。與「蓮花落」一樣，起初是乞丐沿街乞討時演唱的，作為乞討時的演唱活動，快板由數來寶演變而成。因沿用數來寶的擊節樂器兩塊大竹板兒（大板兒）和五塊小竹板兒（節子板兒）而得名。快板書是李潤傑在快板基礎上創建形成的一種新形式。

快板書演員李潤傑，青年時期學說數來寶，曾以說快板書餬口。後來他又學說評書和相聲，將評書和相聲的藝術手法融合到快板藝術當中，豐富了數來寶原有的句式和板式，加強了表現力，形成了五○年代以來各地普遍流傳的快板書。

（一）快板書的歷史源流

過去藝人們沿街賣藝時，經常見景生情，即興編詞，看見什麼就說什麼，擅長隨編隨唱，宣傳自己的見解，抒發感情。從編、演到傳唱，比什麼形式都迅速。例如清末數來寶藝人曹德奎編的一段唱詞（當時用牛骨擊打節拍）：「骨頭一打響連聲，不表別的表前清。專制時代人民苦，人都餓成骷髏骨。自從光緒庚子年，北京鬧了義和團。四外刀兵人慌亂，城裡處處冒黑煙。眼瞧大清被推倒，老百姓個個都說好。」它生動地反映了人民的心聲。在解放戰爭中，人民軍隊中進一步發揮了數來寶的戰鬥作用。戰士們編演大量快板作品，鼓舞士

氣。人稱「快板大王」的畢革飛讚譽快板說：「歌唱英雄唱勝利，批評具體又實際。拿它娛樂都歡喜，指導工作有意義。」快板的演出形式主要有一個人演唱和兩個人對口演唱兩種。對口還保留了「數來寶」的原名，也有稱「對口快板」的。在工廠、部隊裡也曾出現過三、四個人演唱的「群口快板」和十幾個人表演的「快板群」。有些地區還發展成用當地方言演唱的快板，如天津快板、陝西快板等，都很好地發揮了教育，娛樂作用。快板有「數來寶」、快板書、小快板、天津快板等多種形式。「數來寶」是兩個人表演的；快板書是一個人表演的；小快板除了作返場小段以外，主要是群眾文藝活動的一種形式；天津快板是用天津方言演唱的。

（二）快板表演藝術形式

快板藝術靈活多樣，豐富多彩。從表現形式看，有一個人說的快板書，兩個人說的「數來寶」和三個人以上的「快板群」（也叫作「群口快板」）。從篇幅看，有只有幾句的小快板，也有能說十幾分鐘的短段，還有像評書那樣的可以連續說許多天的「蔓子活」。從方音看，有用普通話說的快板。「數來寶」，也有用天津方音演唱的天津快板。此外，一些地方還用當地方音演唱類似快板的說唱藝術形式，如陝西快板、四川金錢板、紹興蓮花落等。從內容看，既有以故事情節取勝的，也有一條線索貫穿若干小故事的所謂「多段敘事」的，還有完全沒有故事的。從韻轍看，既有一韻到底的快板、快板書，也有經常變換轍韻的「數來寶」。

1. 快板的打法

為了給下一步竹板擊節的各種板式創造條件，必須加強「臂」「肘」「腕」三方面的基本功訓練，下面將「五功三技」的基本練習方法介紹如下：

1.「節子」的基本功分為五種，即：「搧」「撩」「顛」「搖」「抖」。

（1）搧功：將節子立直，「食指」橫穿底板前隙，「拇指」自然揚起，「中指」「無名指」「小指」，貼在底板的後側，隨即「腕子」搖動，用底板撞擊

前四塊板，發出「嘀」的聲音，此動作就像搧扇子時手腕搖動一樣。搧功要求動作自然，每半拍一個聲音，速度平穩均勻。

（2）撩功：以「搧功」為基礎，速度加快一倍，用底板將上塊板「撩」起，發出「嘀」的聲音，用此功增強腕力。

（3）顛功：將節子橫握，拇指按在節子的頂端，肘、腕往上推動，使節子顛起，也發出單點「嘀」的聲音，速度與撩功相同。

（4）搖功：將節子立起，側面朝外，拇指放在第一塊板的腰部，腕子左右搖晃，用底板撞擊前四塊板，發出「嘀」的聲音。當前四塊托起的時候，再被拇指彈回，又發出「嗒」的聲響，如此反覆，前半拍為「嗒」，後半拍為「嘀」，速度均勻不要快。

（5）抖功：在「搖功」的基礎上，腕子疾速抖動，繼續發出「嘩……」的聲音，速度要均勻，切忌忽快忽慢。

2.「大板」的基本功練習分為三種，即：「握」「挑」「揚」。

（1）握法：右手拇指為一方，其他四指為一方，將底板握住，側面朝外，持板位置在拴繩處的下端，掌心與底板凹槽約有半個雞蛋的空隙，手掌與竹板接觸之處盡量密合，要能形成一個共鳴箱。肘和腕子向前推動，撞擊前板，發出「呱」的聲音。腕力似搧扇，速度較慢且均勻，手握竹板要鬆弛。

（2）挑法：將拇指穿入拴繩處，用虎口輕輕夾住底板，另四指鬆開，協從拇指的動作，手腕轉動，底板與前板的下端撞擊，發出「台」的聲音，類似戲劇樂器「小鑼」的聲響。

（3）揚法：將底板握住後，臂往上揚，前板隨著揚起的「貫力」，向上起翻，與底板平行。然後，臂肘下落，發出「呱」的聲音，反覆進行。

另外還有一種綜合「挑法」和「揚法」的操作。在上述「挑法」的基礎上，手腕轉動更為用力，以底板下端撞擊前板，發出「特」的聲音後，順勢將前板揚起。再將前板往下砸，發出「呱」的聲音，反覆進行。

2. 合成

單項練習熟練之後，進入合成節段。可按「數來寶」，「三三七」的板式，基本點兒合成，口訣為：一二三、三二一、一二三四五六七，心念手打：（每小節為一拍）

口訣：｜一二｜三０｜三二｜一０｜

節子：｜嗒嘀｜嗒０｜嗒嘀｜嗒０｜

大板：｜特０｜呱０｜呱０｜呱０｜

口訣：｜一二｜三四｜五六｜七０｜

節子：｜嗒嘀｜嗒嘀｜嗒嘀｜嗒０｜

大板：｜特０｜呱０｜呱０｜呱０｜

（1）位置：敲打節奏時，「節子」與「大板」側面朝外持板姿勢，「低」不能超過腹部。在練習的時候，動作要求伸展，裡外前後，左右上下，運動自如，為表演打下良好的基礎，「立搧」「平撩」，可進可退，防止一種姿勢的傾向。

（2）節奏：以鐘錶速度作為節拍的標準，「時鐘」「手錶」行走的速度有快慢之別，在練習時可採用各種速度，練習節奏的準確性。

（3）音量：要有「強」「弱」的控制，要掌握節子方面的五指功能。其功能為：拇指為擋，食指為挑，中指為托，無名指為貼，小指為協。五指間互相配合，控制音量。

3. 快板藝術的編寫技巧

「包袱」「誇張」「鋪陳」是快板常用的藝術手段，但也並非是快板所「獨有」而在其他藝術形式裡「絕無」的，這些藝術手段，對快板藝術特色的形成有著重要影響。

（1）包袱快板，特別是「數來寶」，具有幽默詼諧的藝術風格，跟相聲藝術一樣，「包袱」是結構情節、刻畫人物的重要手段。「包袱」是相聲藝術的生命線，無「包袱」即不成其為相聲。快板裡雖也經常使用「包袱」，但有時

卻以情節，人物見長，「包袱」居於次要地位。

（２）誇張快板裡誇張不僅用來組織「包袱」，而且用來為描寫增添色彩，使之鮮明生動，有時兩種作用兼而有之。如李白的詩裡說的：「白髮三千丈，緣愁似個長。」事實上，絕不會有三千丈的白髮。但人們在生活裡承認它不會有，而在藝術欣賞中卻理解它的存在，誇張之妙就在這裡。如前所述，作為語言藝術的誇張，既不能信口開河，又不能不擴大，因此，常常是大處合理，小處不能死摳。

如杜甫《兵車行》：「信知生男惡，反是生女好；生女猶得嫁比鄰，生男埋沒隨百草！」如果從語言誇張的角度理解，無疑是滿腔悲憤的傾瀉，是對當時社會黑暗的血淚控訴。反之，如果照字面摳，「生男埋沒隨百草」，男的都死光了，那麼生女要「嫁比鄰」，豈能行？說起來像是笑話，其實在曲藝創作和欣賞之中卻常常可以碰到。

（３）鋪陳快板書以敘述為主，描寫成分很多，常常運用鋪陳手法進行渲染，使抽象的內容變得具體型象、鮮明、生動。

（三）快板的流派

快板界裡有「高王李」三大流派的說法。分別是高派快板、王派快板和李派快板。

1. 高（鳳山）派的特點

他演唱快板書，吐字清晰，語言俏皮，節奏鮮明，氣勢流暢，唱段緊湊，一氣呵成，板槽極穩而又富於變化。在說、逗結合方面，有獨到之處。表演動作準確，神態逼真，吐字清脆，節奏俏麗，語言流暢，人稱「高派」快板藝術。代表作有《同仁堂》《楊志賣刀》《黑姑娘》《數來寶》《諸葛亮押寶》《張羽煮海》《武松打店》。

2. 王（鳳山）派的特點

王派快板：齒利落，字清晰，音圓潤，情真摯，快不亂，慢不斷，緩不

散，順流暢，委婉動聽。唱快板書時去大板，橫握節子板，不用大板，手裡橫握著節子板閃著板唱，緊湊聯貫，自然流暢。一改舊式「三三七」上下句老套，形成「半說半唱」的獨特風格。代表作有《魯達除霸》《繞口令》《三打白骨精》等。

3. 李（潤傑）派的特點

他在數來寶的基礎上，吸收了太平歌詞、山東快書、評書、西河大鼓、相聲的長處，一九五三年，創造了「快板書」這一藝術形式。後來他又學說評書和相聲，將評書和相聲的藝術手法融合到快板藝術中，豐富了數來寶原有的句式和板式，加強了表現力，形成五〇年代以來各地普遍流傳的快板書。大量借鑑了說書技巧和相聲笑料，創造了快板書這一新的曲藝形式。

快板書突破了數來寶原來「三三七」的句式，在七言對偶的基本句式之外，增添了單字垛、雙字垛、三字頭、四字聯、五字垛等句式，以及重疊、連疊句的長句式。隨著句式的豐富，「七塊板兒」的運用也有了新的演變。例如大小板兒的混合連奏多用於開書板兒和段落之間的過渡；說書中間的擊節和烘托則多以節子板兒為主，以大板兒為輔；而大板兒又成為模擬事物、輔助表演的道具。

講究「四字訣」：平、爆、脆、美。平，就是要唱得平平整整，讓觀眾聽了舒服。爆，就是激情平整之中出現高潮。脆，指發音準確，不掉字不倒字，力求彈性。美，指聲音甜美，高而不躁，低而不悶，悅耳動聽。最高境界能達到「平如暖風湖面，爆如炸雷閃電，脆如珠落玉盤，美如醉酒心田」。

正因為表演熱烈火爆，韻味醇厚，在藝術上有獨到之處，快板書這些年來從天津逐漸走向全國，很多名段受到全國觀眾歡迎，如《長征》《三打白骨精》《鑄劍》《燕青打擂》《楊志賣刀》《東方旭打擂》《武松打虎》《劫刑車》等。

（四）快板書在東北

吉林省在二十世紀五〇年代中後期始有專業相聲和數來寶演員張振鐸、劉震英、王寶童、葉茂昌、趙連升、白英傑等在舞台演出。長春市曲藝團演員張振鐸、劉震英擅長數來寶演唱，二人配合默契，說口乾淨利落，技巧純熟，大量吸收了相聲捧逗的特點，很受觀眾的歡迎。經常演出的曲目有《借》《繞口令》《棺材鋪》《十三愁》《武數同仁堂》。其中《借》和《武數同仁堂》其他人很少演出，經他二人加工整理，成為他倆的代表作。

六〇年代初，吉林市曲藝團演員李宗義、王占友、寇庚傑、郭家強、周智光等人，技巧嫻熟，場面紅火。經常以數來寶形式演出《學雷鋒》《歌唱李國才》《援越抗美》《焦裕祿》等。

快板書演員葉茂昌、李宗義分別為李（潤傑）派和王（鳳山）派傳人。葉茂昌一九五七年由遼寧職工文工團調入吉林廣播曲藝團工作。他嗓音醇厚、台風穩健、表演生動活潑。四十多年來，除繼承、演唱李派各個時期的名段外，還自編自演了數百篇快板書曲目。葉茂昌還教了許多專業和業餘弟子，較有影響的有佟健、吳文濤、李力軍、杜金田等。李宗義，天津人，國家一級演員，原吉林市曲藝團團長，十三歲加入天津市曲藝團少年訓練隊，拜快板藝術大師王鳳山為師。在王派快板的基礎上，大量吸收了李派的藝術精華。他演唱的快板書具有板式利落、說口俏皮、口齒清脆、表演生動等特點。常演的曲目有《魯達除霸》《繞口令》《三打白骨精》等。

二十世紀五〇年代末，快板書傳入遼寧的瀋陽、大連、鞍山、撫順、丹東等地區。鞍山市曲藝團、撫順市曲藝團均有專業演員。業餘演員遍及全省城鄉，工礦和部隊。著名演員有李潤傑的弟子王印權等，代表曲目有《旅行結婚》等。

（五）快板書的名人名段

李潤傑（1917-1990）

天津武清人，又名李玉魁、李寶山，著名快板書表演藝術家、曲藝作家、曲藝改革家。

李潤傑生於貧苦農民家庭，十四歲時在天津學徒，十八歲被日本漢奸騙到東北礦山做苦工。後逃出礦山，在花子店學會唱數來寶，從此開始了半乞半藝的流浪生活。早年拜師評書名家段榮華、張闊峰，一九四八年拜師相聲名家焦少海（藝名李寶珊）。一九五三年加入天津廣播曲藝團，專門從事快板演唱藝術。

他在數來寶、快板的基礎上，吸收借鑑了評書、山東快書、西河大鼓、相聲等曲藝品種的優長，創造了「快板書」這一嶄新的藝術形式，而且很快流傳全國，成為深受廣大觀眾歡迎的新曲種。

後來他又學說評書和相聲，將評書和相聲的藝術手法融合到快板藝術中，豐富了數來寶原有的句式和板式，加強了表現力，形成五〇年代以來各地普遍流傳的快板書。

代表曲目有《千錘百煉》《劫刑車》《巧劫獄》《熔爐煉金剛》《孫悟空三打白骨精》《火焰山》等。故事性強和擊節伴奏的經驗，豐富了數來寶原有的句式、板式；他所創編的曲目突出「有人、有事、有勁、有趣」的特點，他所表演的節目高亢、火爆，特別善於表現激烈、緊張、扣人心弦的場面。在快板書的創作、演唱方面都有自己的獨特風格，與同時代的高鳳山、王鳳山並列為快板書的三大流派。

王鳳山（1916-1992）

王鳳山快板藝術與眾不同，最明顯地表現在橫握節子、不加大板、眼起板落、半說半唱。竹板是快板演員在演唱中唯一的伴奏擊節樂器。如果不能純熟地掌握它，在演唱中非但起不到伴奏的作用，反而會攪亂節奏，出現板慢詞

散、板響詞亂、板快詞斷等毛病。王鳳山十分講究用板的節奏。他常說：「板是死的，人是活的，要讓人管著板，而不要讓板管著人。這樣才能使竹板更好地為演唱服務，起到扣字、接句、換氣和烘托氣氛的作用。」早年在北京天橋撂地時，他創造性地把唱竹板書的關順貴、關順鵬兩位老人的「黑紅板」（「黑」是眼，「紅」是板）運用於數來寶的演唱中，經過幾十年的摸索、實踐，形成了他獨具的掂、聯、逛、搓、掐五種節奏板點。

高鳳山（1921-1993）

高鳳山祖籍河北三河縣，七歲被「天橋八大怪」之一曹德奎收養，學唱數來寶。七年藝成後，又拜著名相聲藝人高德亮為師，學說相聲，先後與馬三立、朱相臣、羅榮壽、王長友、孫寶才等搭伙，在北京、天津、唐山撂地賣藝，逐漸享名。一九四九年參加相聲改進小組，積極編演新曲目。後專攻快板書、數來寶，晚年主要從事曲藝教學工作，並與羅榮壽合作，登台演出《賣布頭》《黃鶴樓》等傳統相聲節目。其代表作有《同仁堂》《數來寶》《諸葛亮押寶》等。弟子有崔琦、石富寬等。一九九三年在北京辭世，享年七十二歲。高鳳山演唱的快板書，吐字清晰，語言俏皮，節奏鮮明，氣勢流暢，唱段緊湊，一氣呵成，板槽極穩而又富於變化，代表有《同仁堂》《數來寶》《諸葛亮押寶》《武松打店》等，演動作準確，神態逼真，吐字清脆，節奏俏麗，語言流暢，人稱「高派」快板藝術。

葉茂昌（1928-2015）

遼寧法庫人，吉林省曲藝團快板書演員。一九五七年由遼寧職工文工團調入吉林廣播曲藝團工作。他嗓音醇厚、颱風穩健、表演生動活潑。四十多年來，除繼承和演唱李派各個時期的名段外，還自編自演了數百篇快板書曲目。常演的曲目有《寶中寶》《油燈碗》《引水上山》《河伯娶婦》《智擒匪首座山雕》《袁慕俠大戰震環球》《海上的婚禮》等。葉茂昌還教了許多專業和業餘弟子，較有影響的有佟健、吳文濤等。

李宗義（1946-1994）

國家一級演員。一九四六年出生於天津市。十三歲時考入天津市曲藝少年訓練隊。師承我國著名快板書表演藝術家王鳳山先生，專攻快板書藝術。一九六三年調入吉林市曲藝團，歷任快板書演員、演員隊長、曲藝團團長之職。一九八八年市曲藝團解體，被分配至吉林市群眾藝術館，任副館長。身為中國曲藝家協會會員，吉林省曲藝家協會理事，吉林市曲協副主席，吉林市政協四至九屆委員。李宗義長期以來勤奮刻苦、技藝精湛，始終活躍在吉林市文藝舞台上，為吉林省曲藝事業做出了較大貢獻。一九七九年在吉林市慶祝新中國成立三十週年活動中創作並演出的快板書《骨肉情深》獲市政府頒發的一等獎。

張志寬（1945-　）

河北深縣人，國家一級演員。十五歲時張志寬考入天津市廣播曲藝團，拜師於快板名家李潤傑，同時拜師白全福學習相聲表演。入團第二年就嶄露頭角，以一段《夜襲金門島》獲得「天津市青少年基本功匯報演出」一等獎。張志寬快板書師承這一藝術形式的創造者李潤傑，他演唱快板書四十餘年，對李潤傑藝術風格、藝術特點的繼承是比較全面的。對於繼承，他能很好地界定出內涵和外延。唱書唱情、以情感人是李派快板書的指導思想；唱打多變、穿成一線是李派快板書的藝術手段；大氣磅礴、恢宏壯闊是李派快板書的藝術特點。對此，他全盤端來，在此基礎上創新出新，使用王鳳山的「顛板」，同樣是創新出新。在「唱」的方面，張志寬的「唱」也有所出新。他的表演口齒清晰，嗓音洪亮，語言流暢，善於運用唱句口語化表現各種人物的思想感情。節奏明快多變，表情變化真實傳神，善於和群眾交流。

朱光斗（1932-　）

曲藝作家。山東臨清人。一九四六年參加中國人民解放軍。瀋陽軍區政治部歌舞團創作組副組長、雜技團副團長兼曲藝隊隊長。是當今曲壇上，唯一一位曾受到毛澤東、鄧小平、江澤民三代中央領導人接見的軍旅曲藝家。

朱光斗創作並演出的有：對口快板《學雷鋒》《巧遇好八連》《說長征》《好將軍》，相聲《當兵》《好連長》《小畫家》《三學郭興福》等四百多篇曲藝作

品，深受部隊廣大官兵喜愛，許多作品在全軍和全國獲獎。出版過《朱光鬥快板相聲作品選》（春風文藝出版社，1982年）、《朱光斗快板選》（解放軍文藝出版社，1995年版）。

張振鐸、劉震英夫妻

張振鐸北京人，劉震英濟南人，夫妻擅長數來寶演唱，二人配合默契，說口乾淨利落，技巧純熟，大量吸收了相聲捧逗的特點，很受觀眾的歡迎。經常演出的曲目有《借》《繞口令》《棺材鋪》《十三愁》《武數同仁堂》。其中《借》和《武數同仁堂》其他人很少演出，經他二人加工整理，成為他倆的代表作。

王印全（1940-　）

從小酷愛曲藝，曾隨父學習評書。一九六〇年參加鞍山廣播電視藝術團。一九六一年調入鞍山市曲藝團。同年，到天津拜著名快板書大師李潤傑為師學藝。一九六三年向著名西河大鼓創始人趙玉峰學習評書《三俠五義》。代表曲目有快板書《旅行結婚》等。

（六）快板書的保留曲目

《劫刑車》　為李潤傑創作並演唱的代表曲目，在二十世紀風靡一時，是現在很多快板演員必須掌握的劇目之一，張志寬、李少傑、李菁、何云偉等均擅演此段。故事取自於小說《紅岩》，主要講述在解放前夕，重慶市地下黨員江雪琴被叛徒出賣，不幸被捕，雙槍老太婆化裝改扮，和同志們一起下山營救江姐並剷除叛徒的故事。

《寶中寶》　快板書創作曲目。短篇。遙條轍。葉茂昌一九五六年創作並演唱。宣傳和強調糧食在國家經濟建設中的重要作用。曾獲全國職工業餘曲藝調演創作、表演、節目一等獎。

《鬧天宮》　為李（潤傑）派傳人葉茂昌和王（鳳山）派傳人李宗義常演曲目之一。短篇。約二百三十句。敘王母娘娘壽誕之日，孫悟空因沒有受到邀請，一氣之下偷吃仙桃仙酒，大鬧瑤池。玉皇大帝惱怒，派楊二郎捉拿孫悟

空，天宮中遂展開一場大戰。該曲目在表現孫悟空風趣幽默上進行了誇張和潤色，唱腔活潑流暢，將既天真又富有正義感的孫悟空刻畫得惟妙惟肖。機靈可愛的孫悟空、威嚴驍勇的楊二郎，以及他們變化的才子、孝婦、廟宇、魚鷹，都給人留下了深刻的印象。此曲目重在對孫悟空、楊二郎等激烈的打鬥變化上進行描繪和渲染。

《一分錢一兩米》 高鳳山代表曲目。作品講述了積少成多的道理。如果每人每天節約一分錢，省下一把米，會產生多大的價值，是多麼了不起。米算錢錢加米，總共就是那四十五億五千萬元人民幣，為四化建設添光彩，你搬一塊磚，我抹一把泥，萬丈高樓平地起。

《旅行結婚》 新編曲目。短篇。江洋轍，約一百五十句。王印權創作。敘青年李小唐作風輕佻，在火車上偷偷地愛上了一個素不相識的女孩，並由單相思引發了一場令人啼笑皆非的大笑話的故事。

《韓慕俠威伏震環球》 快板書新編曲目。短篇。發花轍，約一百八十句。葉茂昌於一九八二年創作。敘述中國武林高手韓慕俠打敗沙俄大力士「震環球」康泰爾的故事。葉茂昌演唱。參加吉林省一九八二年自創節目評比，獲一等獎。

《三打白骨精》 為李宗義代表作。敘唐僧師徒四人為取真經，行至白骨嶺前遭遇白骨精的故事。在白骨嶺白骨洞內，住著一個凶殘、狡猾，善於偽裝的屍魔白骨精。白骨精為了吃唐僧肉，先後變幻為上山送齋的村姑和朝山進香的老嫗，全被孫悟空識破。唐僧卻不辨人妖，反而責怪孫悟空恣意行兇，連傷母女兩命，違反戒律。白骨精第三次變成老丈又被孫悟空識破。白骨精利用唐僧心慈，又假冒佛祖名義從天上飄下素絹，責備唐僧姑息孫悟空。唐僧盛怒之下寫下貶書，將孫悟空趕回了花果山。

《學雷鋒》 數來寶，朱光斗於一九六三年創作，朱光斗、范延東首演。作品通過雷鋒兩名戰友的共同回憶，巧妙地頌揚了雷鋒同志生前助人為樂的光輝事蹟。該節目流傳廣泛，作品曾被選入中學課本。一九八二年收入《朱光斗

快板相聲選》。

《棺材鋪》　數來寶傳統曲目。短篇，約四千五百字。甲以數來寶藝人身分出現，乙以開買賣掌櫃的身分出現，乙不斷地變換買賣難為甲，甲則隨機應變巧妙地即興編詞破除障礙取得主動，表現出高超、幽默的應答本領。吉林省從二十世紀五〇年代起先後有王寶童、馬敬伯、張振鐸、劉震英等表演過此曲目。

▎二、山東快書

　　山東快書是中國說唱曲藝的一種，發源自山東省魯中南和魯西南地區。山東快書唱詞基本上是七字句的韻文，穿插過口白、夾白或者較長的說白。風格生動、表情誇張、節奏快，通常用來講述英雄人物除暴安良的故事。國家非常重視非物質文化遺產的保護，二○○六年五月二十日，經國務院批准列入第一批國家非物質文化遺產名錄。

（一）山東快書的歷史源流

　　山東快書的起源大致有兩種說法。一是清朝咸豐年間，山東濟寧藝人趙大桅改編了當時著名山東大鼓藝人何老鳳的「捧韁腔」，之後又用梨花大鼓做擊節樂器，形成了山東快書前身「武老二」。另一種說法稱是由山東落子說唱武松故事演變而成。山東快書最多用來講武松的故事，所以又有人把它叫作「說武老二」。但也有《大實話》《柿子筐》等輕鬆逗趣的曲子。

　　山東快書起初是農民的娛樂活動，後來在農村的集鎮廟會撂地演出，逐漸成了氣候，像臨清、濟寧這樣的大碼頭，不僅養育了山東快書藝人，提供了其賴以生存的條件，而且導致不同門類的藝術形式的相互借鑑和競爭，促進了山東快書的繁榮發展。山東快書以《武松傳》起家，對其風格和流傳影響極大。

　　傅漢章傳藝於師弟趙震，徒弟魏玉濟。魏授徒盧同文、盧同武兄弟。其後，盧同文傳藝杜永春，盧同武代師收徒楊逢山，親傳技藝，楊逢山之後就是楊立德。另一支，趙震授徒吳洪鈞，再傳而至馬玉恆等。同時，趙震、盧同武、杜永春因朋情傳藝戚永立。戚兼得諸家之長，頗有成就，授徒范元德、郭立和、李元才、高元鈞等。

　　山東快書起初流傳在農村，後來隨著社會的發展變化，漸漸進入城市，雖然健康淳樸的形式還保留著，但為了迎合小市民的趣味，不健康的成分日益增

多。跟相聲類似，流傳山東快書攙進所謂「葷口」，即色情的內容，以致婦女都不敢聽。於是質樸清新的山東快書越來越低級下流，到解放前夕已岌岌可危。

解放後，山東快書獲得新生，迅速發展。據說連山東快書這一名稱還是解放後正式定下來的，特別是在解放軍部隊裡，山東快書十分活躍。這可能跟山東快書歌唱英雄的傳統和粗獷豪放的風格有關。

五○年代初期，山東快書開始向全國發展，高元鈞在這方面的推動作用是很大的。當時，在高元鈞的主持下，連續舉辦山東快書培訓班，主要由軍隊選送人員參加學習。學員分佈之廣，遍及大江南北，長城內外，於是山東快書在全國範圍得以迅速普及。

（二）藝術特色

山東快書以說唱為主，語言節奏性強，基本句式為「二二三」的七字句，為保證演唱的明快，一般句子最後為三個字。左手擊打兩塊相同的銅板（鴛鴦板）作為伴奏樂器。

山東快書都是站唱形式，表演上講究「手、眼、身、步」及「包袱」、「釦子」的運用。唱詞基本上為七字句，演員吟誦唱詞，間以說白。曲目有「單段」「長書」「書帽」等形式。傳統曲目《武松傳》，包括《東嶽廟》《景陽崗》《獅子樓》《十字坡》等十二個回目，可以分回獨立演唱，也可以聯貫起來表演。此外，還有《大鬧馬家店》《魯達除霸》《李逵奪魚》等。小段書帽則有《小兩口抬水》等。現代書目，抗日戰爭期間有《智取袁家城子》《大戰岱崮山》等；建國後又有《一車高粱米》《抓俘虜》《三隻雞》《偵察兵》等。

由於山東快書具有靈活簡便、易演易編的特點，通常是一個或幾個演員，用極簡單的道具進行演唱，在瞬間就能收到較好的藝術效果。又由於它不受場地的限制，無論田頭工地、車站碼頭、街頭巷尾，均可隨時演出，迅速地反映現實生活，為經濟建設服務，所以幾百年來長久不衰，有著極其廣泛的群眾基

礎，許多經典段子在群眾中廣為流傳，深受喜愛。

（三）山東快書的流派

　　山東快書的藝術流派，世稱高元鈞、楊立德兩大流派；後來崛起的劉司昌也自成一派。高元鈞派山東快書，流傳最廣、影響最大、門生最多、成就最高。關於高派山東快書的藝術特色，不少人做過研究。楊立德曾說：「高元鈞的表演風格剛健一些，從戲曲裡吸收多些。動作較大，也顯得多。使用『包袱』皮薄，作『包袱』多些，趨於滑稽，在上海獲『滑稽快書』之名。」「（高）身材魁梧，嗓音洪亮，藝術上刻苦鑽研，表演極為風趣生動，且善於從相聲、京劇等姊妹藝術中吸取營養，豐富、發展了快書表演形式，形成流行全國的『高派』。」谷源流《淺談高元鈞山東快書表演藝術的特色》一文中說：「高元鈞同志的山東快書表演藝術是現實主義的——從現實生活出發，通過說、唱，努力塑造各種人物的藝術形象，刻畫典型環境中的典型性格，反映作品的主題。」高元鈞山東快書藝術的基本特色，主要是傳神、情真、口甜形美、親切、風趣，概括為火爆、鮮明、滑稽。

　　如果說，高元鈞和楊立德同屬山東快書的正宗，那麼，楊立德可以說是正宗中的正宗。高元鈞祖籍河南，多年來又在山東以外的地方作藝，他的快書藝術受到多方面的影響，別具風格特色；楊立德則不然，他是山東人，多年來一直在山東作藝。他的快書藝術地方味足，自有土生土長的氣派。

　　楊立德注重吐詞的功力，善說「俏口」「貫口」，強調輕鬆幽默，不強調使用過多動作，自成一家，稱為「楊派」。楊立德的演出，既「俏」又「潑」。「潑」即賣力氣、認真。他的表演質樸、豪放，剛柔相濟，平中出奇，唱字句氣勢宏偉，口若懸河，從內容出發真實地述說故事中的情節，給人以身臨其境動人心魄的力量。「俏」即根據情節的發展，動用大段十句、八句的聯唱，一口氣抑揚頓挫明顯地聯貫唱出，既描述了場景，表達了人物，又給人以藝術享受。

楊立德的藝術風格特色是俏皮和細膩。

劉派山東快書的精髓在於對現實主義的深化，表現為：廣泛地表現社會生活，塑造有血有肉的藝術形象；努力開拓藝術之源，追求藝術上的真、善、美。

劉司昌博采眾長，廣泛借鑑各種藝術形式，極大地豐富了山東快書的藝術手段和表現能力。傳統山東快書的表演程式大抵從傳統戲曲借鑑而來，適用於魯達、武松等藝術形象的塑造。隨著時代發展和社會變化，原有藝術手段已經不敷應用，必須創新，於是歌曲、口技、電影、話劇、歌劇、雜技乃至芭蕾舞都被引進到山東快書中來，極大地豐富了山東快書的表現能力，使之面貌一新。這是博采眾長的優秀傳統的發揚光大，也是劉派山東快書的重大貢獻。劉司昌先後出版作品選集《暈頭轉向》《劉司昌山東快書創作選》和《劉司昌曲藝創作選》。他還與汪景壽合作撰寫了《山東快書概論》。

（四）山東快書在東北

山東快書二十世紀二三十年代傳入遼寧，五〇年代風靡一時，遼寧歌舞團、瀋陽曲藝團、撫順市曲藝團及前進雜技團曲藝隊，均有專業的山東快書演員。先後有遇踐知、趙連甲、程秉權、王明升、范延東、黃宏等。編演的新曲目有《大窗簾》《雷鋒送錢》《英雄坦克兵》等。

山東快書傳入吉林省已有六七十年，二十世紀三〇至四〇年代吉、長兩市的市場、廟會即有撂地藝人表演。但它作為一種民族藝術形式登上大雅之堂，並受到廣大觀眾的歡迎是在中華人民共和國成立以後。五〇年代以來，吉林省先後有十多位專業和業餘演員演唱過山東快書，影響較大的有劉忠、辛如義、崔鳳萍、王文龍、楊鐵城、張園芳等。辛如義一九五九年加入吉林廣播曲藝團，成為專業山東快書演員。他表演人物細膩，敘述故事生動扣人。常演曲目有《武松打虎》《魯達除霸》《武松裝姑娘》《扎義打虎》《李三寶挑戰》等。崔鳳萍常演的曲目有《武松打虎》《武松殺嫂》《真假李逵》等。楊鐵城嗓音

赫亮，表演瀟灑，多次入圍與專業演員同台獻藝。常演的曲目有《武松打虎》《魯達除霸》《智斬欒平》等。

　　山東快書傳入黑龍江也有六七十年，山東快書演員黃楓於二十世紀五〇年代來到黑龍江。在幾十年的歲月裡，他創作並表演了山東快書《熔爐練瓦》《百難宴上斬欒平》《育苗》等三百多個段子。他的藝術成就不僅體現在豐富的創作演出上，更難得的是培養出了一大批卓有成就的徒弟，可謂桃李芬芳。多年來，他為全國、全軍各文藝團體輸送了一批批曲藝表演的創作人才。他的兒子黃宏，他的弟子宗成濱、張振彬、郭冬臨、尹卓林、宋德全、周宏、范冠軍等均成長為知名文藝家，活躍在全國的文藝舞台上。

（五）山東快書的名人名段

高元鈞（1916-1993）

　　原名高金山，河南省寧陵縣人，最負盛名的山東快書表演藝術家，原中國曲藝家協會副主席。幼年家貧，七歲即背井離鄉，以賣唱乞討度過了苦難的童年。十一歲到了南京，幾經周折，從藝人戚永立處學會了一些「武老二」唱段。又在走碼頭賣藝過程中，得到同路的大師兄郭元順的指導，藝術上逐步完善。通過郭元順代師收徒，他才正式成為戚門弟子。幾年後又正式拜師，得到了戚老先生的親自傳授。代表性的節目有《魯達除霸》《趙匡胤大鬧馬家店》等。

楊立德（1923-1994）

　　山東省利津縣人，生於濟南山東快書世家。一九二八年隨叔父學藝並得到於傅濱、邱永春等前輩藝人的傳授。他的表演質樸、豪放、剛柔相濟、平中出奇；在演唱垛字句時氣勢宏偉、口若懸河；趕板、奪字頗具功夫，敘述故事中的情節給人以身臨其境的感受，在貫口運用上十、八句的聯唱一氣呵成，抑揚頓挫，給人以美感，板槽極穩、板式變化靈活。演唱講究分寸。不論語言、動作、表情都注意點到為止，不慍不火、含蓄而有餘味。講究唱快書有彈性：一

清楚，二有力、有口勁，像出膛的子彈那樣，三有美感、柔和、動聽。注意吐詞的功力、善說「俏口」「貫口」，強調輕鬆幽默，不強調使用過多的動作。二十世紀四〇年代初期進入書場以後自覺地改「渾口」為「淨口」，嶄露頭角，逐漸享名。一九四九年冬天在青島作藝迎來解放，一九五三年先後兩次奔赴朝鮮戰場進行慰問演出，一九五七年曾參加山東省首屆曲藝匯演，榮獲一等獎。

黃　楓（1932-　）

一九三二年生於山東省濟南市。十七歲進入濟南市公安局工作。一次偶然的機會，聰穎好學的黃楓在街上發現山東快書旋律簡單，能給觀眾帶來無窮樂趣，他央求說書者教自己兩手。對方見他十分誠懇，便把自己的看家本領傳授給了黃楓。一來二去，黃楓不僅在單位的聯歡會上漸漸成了文藝骨幹，就連濟南的大小劇場也都留下了他的身影。此後，他還拜了山東快書大師高元鈞為師。一九五八年黃楓帶著他的《武松打虎》來到黑龍江，為組建黑龍江廣播說唱團做了不少工作。為使自己的段子常說常新，他深入生活，用大量時間搞創作，並相繼收郭冬臨、宗成濱、巫繼平、侯振東等為徒。他的山東快書表演細膩、感情充沛、刻畫人物鮮活，味正、口甜、節奏流暢，在身段處理上融進了中國戲曲的表演手法，老書新唱，形成了自己獨特的表演風格。

辛如義（1936-1999）

又名辛文濤，天津人，吉林省曲藝團相聲演員。青年時期曾拜天津山東快書名家宋文貴為師。一九五九年到吉林省廣播曲藝團主演山東快書兼相聲演員，其颱風瀟灑，動作敏捷，表演逼真，使觀眾入神。加之他從小也熱愛相聲藝術，偷偷學藝。一九六二年他又拜相聲名家關春山為師。他與張振鐸合說的相聲《吹捧匠》（劉季昌創作）獲吉林大賽省二等獎。新作《四顧茅廬》（合作）獲央視相聲邀請賽螢屏獎。同期，他執筆合作的相聲小品《考核》獲電視大賽優秀獎，反響強烈，得到相聲界好評。

劉　忠（生年不詳）

　　一九五二年在吉林省歌舞團工作時，拜高元鈞為師，五〇年代曾兩次參加中國人民赴朝慰問團赴朝慰問演出，並榮立三等功。他和張岱合寫並由他演唱的反映志願軍打敗美國侵略軍的山東快書《捉舌頭》，成為五〇年代膾炙人口的曲目。他所表演的山東快書細膩大方，代表曲目有《捉舌頭》《火焰山》等。

（六）保留曲目

　　《武松傳》　山東快書傳統曲目。由《東嶽廟》《景陽岡》《獅子樓淨》《十字坡》《鬧公堂》《鬧南監》《快活林》《飛云浦》《鴛鴦樓》《蜈蚣嶺》《白虎莊》等中篇組成。各個中篇可單獨摘唱，也可長篇連演。為高元鈞、楊立德、辛如義等的代表曲目。

　　《魯達除霸》　曲藝傳統曲目。短篇。取材於小說《水滸傳》第二回。寫魯達仗義資助金老父女，打死惡霸鎮關西鄭屠戶的故事。

　　《一車高粱米》　王桂山、劉學智於一九五一年創作。梭波轍。作品取材於抗美援朝戰爭時期中國人民志願軍的戰鬥故事，描寫志願軍汽車司機大老郭在運送高粱米途中，機智巧妙地用調換手法，俘獲了一車美國兵，集中塑造了司機大老郭的英雄形象，謳歌了志願軍戰士大智大勇、臨危不懼的革命英雄主義和國際主義精神。故事曲折跌宕，細節描寫繪聲繪色，人物刻畫活靈活現。中國人民解放軍總政治部文工團山東快書演員高元鈞於一九五二年首演。為其代表曲目之一。

第九章——

東北相聲藝術源流

「相聲」一詞，古作「象生」，原指模擬別人的言行，後發展為「象聲」。象聲又稱隔壁象聲。相聲起源於華北地區的民間說唱曲藝，在明朝即已盛行。經清朝時期的發展直至民國初年，相聲逐漸從一個人模擬口技發展成為單口笑話，名稱也就隨之轉變為「相聲」。一種類型的單口相聲，後來逐步發展為多種類型：單口相聲、對口相聲、群口相聲，綜合為一體。相聲在兩岸三地有不同的發展模式。

　　中國相聲有三大發源地：北京天橋、天津勸業場和南京夫子廟。相聲藝術源於華北，流行於京津冀，普及於全國及全世界，始於明清，盛於當代。主要採用口頭方式表演。表演形式有單口相聲、對口相聲、群口相聲等。作為紮根於民間、源於生活、又深受群眾歡迎的曲藝表演形式，它的鼻祖為張三祿，著名流派有「侯（寶林）派」「馬（三立）派」「常（寶堃）派」等。著名相聲表演大師有侯寶林、馬三立、常寶堃、蘇文茂、劉寶瑞等多人。二十世紀末，以侯寶林為首的一代相聲大師相繼隕落，相聲事業陷入低谷。

▌一、相聲的歷史源流

相聲形成於清咸豐、同治年間，是一種以說笑話或滑稽問答引起觀眾發笑的曲藝形式。至民國初年，象聲逐漸從一個人摹擬口技發展為單口笑話，名稱隨之轉變為相聲。後逐步發展為單口相聲、對口相聲、群口相聲，綜合成為名副其實的相聲。經過多年發展，對口相聲最終成為最受觀眾喜愛的相聲形式。

清末，相聲就形成了現代的特色和風格。主要用北京話，各地也有「方言相聲」。

一九四九年新中國成立以後，一大批以侯寶林、馬三立為代表的從新中國成立之前就在說相聲的演員逐漸轉型，將相聲的內容加以改造，去掉了大量色情、挖苦別人生理缺陷之類的段子。相聲快速普及，成為全國性、全民性的曲藝形式。相聲的流行的一個原因是因為它是一種以聲音為主的藝術，適合以被普及的無線廣播作為主要媒體。相聲被稱為「文藝戰線上的輕騎兵」。五○年代一批歌頌型相聲開始大量出現。

「文革」中，很多相聲藝人遭到打壓，曾一度讓相聲在中國大陸絕跡，只有一些歌頌型相聲得以在「文革」時期仍然能夠演出。

「文革」之後相聲迅速走紅。具有諷刺傳統的相聲藝術，在這個歷史關頭表現得尤為突出。常寶華、常貴田創作和表演的《帽子工廠》，侯寶林、方成創作的《沒有開完的會》，馬季、錫鈞創作的《舞颱風雷》，姜昆、李文華創作並表演的《如此照相》，楊振華、金炳昶、陳紀業創作的《假大空》等節目，應歷史之契機，抒人民之心聲，在揭批「四人幫」，清算極「左」路線的流毒方面，發揮了重要的作用，產生了巨大的影響。特別是姜昆和李文華合作編演的相聲《如此照相》，構思別緻，內涵豐富，揭示荒唐歲月的歷史悲劇，發人深思。《如此照相》思想藝術含量的厚實，提升了審美創造的效果，同時也成就了後來成為著名相聲表演藝術家的姜昆的藝術名聲，奠定了姜昆相聲創

作和表演的藝術地位。

進入八〇年代，在小品的衝擊下，表演形式簡單的相聲不再得到以電視為主要傳播媒體的觀眾的青睞。一些新的相聲形式如彈唱相聲、相聲劇等發展起來，但市場仍不大（與此同時，大量相聲元素被吸收到小品中）。在這一時期的各種大小文藝場合，相聲仍是娛樂大眾的主角。

九〇年代中後期開始，相聲開始逐漸式微，新段子越來越少，膾炙人口的更是鳳毛麟角，而且諷刺時政的內容也日益罕見，老式的純娛樂風格相聲開始逐漸占據主流地位。

在二十一世紀初，相聲在中國大陸處於青黃不接的局面：老一輩藝術家紛紛隕落，二十世紀八〇年代當紅的演員們對於相聲的發展也表現出了力不從心的狀態，在為了重振相聲舉辦的「全國相聲大賽」中，新生代亦始終不見勃興。相聲的發展前途不被多數人看好，不過許多以傳統方式演出的相聲劇團還是保留了一定水平並具有相當多觀眾的。在天津、北京等地的許多小劇場與茶館都可以聽到相當精彩的傳統相聲。而同樣曾在茶館以傳統方式演出的郭德綱在二〇〇五年之後的突然走紅，雖然不同於主流的相聲，但還是給觀眾帶了一些對傳統的認同。

▌二、相聲的藝術特色

相聲，是以說、學、逗、唱為主要藝術手段，具有喜劇風格的藝術形式。

一段相聲一般由「墊話兒」——即興的開場白、「瓢把兒」——轉入正文的過渡性引子、「正活兒」——正文、「底」——掀起高潮後的結尾四部分組成。中華人民共和國成立以後，新創作的相聲也常有省略「瓢把兒」的。相聲用藝術手法組成「包袱兒」，表演當中通過說表而「抖響」使人們發笑。其手法計有：三番（翻）四抖、先褒後貶、陰錯陽差、一語雙關、自相矛盾、表裡不一、歪講曲解、違反常規等數十種。每一段相聲裡一般含有五個以上風趣幽默的「包袱兒」。

相聲形成過程中廣泛吸取口技、說書等藝術之長，寓莊於諧，以諷刺笑料表現真善美，以引人發笑為藝術特點；在敘事藝術中，由富有穿透力的情節構成了一個有頭有尾、線性發展的封閉性結構，這種結構不允許來自外部的干擾。在戲劇藝術中，有第四堵牆的理論。它要求在演員與觀眾之間樹立起一道假設的牆，這堵牆使演員與觀眾之間的交流帶有間接的性質。

相聲藝術則不同，相聲中的「情節」是若斷若續、若有若無的。因此，相聲的內容使人感到是不確定的。相聲的包袱常常給觀眾提供假象，而將真相隱藏起來。這樣一來，就促使觀眾主動進行思考，因而加強了雙方之間的思想交流。在相聲表演中，演員不再享有評書演員那種「說書先生」的地位，演員與演員、演員與觀眾都是以一種平等的對話者的身分出現。他們可以對事物發表各自不同的意見。這種來自多方面的不同意見，既構成了相聲形式上的特點，又是相聲中喜劇性矛盾的來源。在這裡，演員的一切言談話語都要接受另一個演員和廣大觀眾的嚴格檢驗，他的種種故弄玄虛、自相矛盾、荒誕誇張、邏輯混亂的話語都逃不過觀眾的耳朵，他往往因「出乖露醜」受到哄堂大笑，處於「下不來台」的「尷尬」境地。觀眾則通過笑聲感覺到自己在心理上的優勢，

並在笑聲中接受了潛移默化的教育。相聲的欣賞過程能夠更好地實現「寓教於樂」的目的，因而相聲藝術深受廣大群眾的歡迎。

相聲表演採取直接面向觀眾的方式，「第四堵牆」在相聲表演中是不存在的。許多演員還直接向觀眾提問，或解答觀眾提出的問題，並滿足觀眾的要求。這樣，就大大加強了演員與觀眾的聯繫與交流。

在相聲的欣賞過程，觀眾雖然一般不能直接與演員進行對話，卻可以通過笑聲表達自己的觀點和態度。另外，在許多相聲中，捧哏演員的話往往代表了觀眾的觀點，捧哏演員往往是作為觀眾的代言人與逗哏演員進行對話。

在相聲的表演和欣賞過程中，演員與觀眾的交流是雙向的、十分密切的。這一特點是與它特有的藝術形式——對話的形式分不開的。這種形式滿足了廣大觀眾的參與意識，由此產生了獨特的藝術魅力。相聲與觀眾結成了「無話不談」的朋友，它從群眾中吸取智慧和幽默，表達了群眾對真善美的追求和樂觀精神，並對生活中的假惡醜進行揭露和諷刺。相聲以其精湛的生活內容和獨特的藝術形式，成為優秀的民族藝術之花。

▌三、相聲流派

侯派

　　侯寶林既是新相聲的創始人，也是新相聲的奠基人之一。一九四○至一九四五年侯寶林在天津演出期間即以「文明相聲」享名。他不僅去除葷口、髒話，自尊自重，並且改變學唱類段子「歪唱、丑唱」的舊習，把形神兼備、惟妙惟肖的「正唱、俊唱」融進聲情的表演，把「美」帶進了相聲中。新中國成立後，由於政治和社會地位的提高，他主動結交文人學子，努力學習文化，審美情趣發生了很大變化。他積極向主流文化靠攏。他創作和表演的新相聲中，都以「笑著向昨天告別」的歷史觀高瞻遠矚，對比今昔，立意深刻。許多經他整理或改編的傳統段子，如《改行》《關公戰秦瓊》等，都因為背景的開掘和情境的設計而使作品意高味濃。他無論創作改編還是舞台表演都追求簡潔明快，有「恰到好處，留有餘地；寧可不夠，不可過頭」的自律格言。在舞台上尤其注重個人形象，台風自然，清新儒雅，含蓄大氣。與觀眾的關係也極融洽，既不取媚迎合也不居高臨下，認為一切包袱效果都是演員同觀眾合作默契的產物。

馬派

　　馬派相聲在馬三立這一代臻於成形。其突出特點就是使市民群落的「俗文化」（亞文化）並不牴牾傳統的「菁英文化」（主流文化），反而在謔而不虐的原則下傳承了中華文化樂而不淫、哀而不傷、怨而不怒以及俗不傷雅的中庸、中和精神。　馬三立的另一功績就是以他跨越新舊兩個時代以及包括「文革」在內的三個歷史時期極長的藝術生涯，以他的性格化表演即自嘲和「逗你玩」的玩諷精神以及近於荒誕的誇張和鍥而不捨的韌性諷刺，為我們塑造了「馬善人」「馬大學問」「馬洗澡」「馬大哈」等一系列典型人物和諷刺類型，從而使馬派成為津門相聲的魂魄。馬派相聲不斷增新，不斷發展變化。因其身為世

家，代有傳人，特別是馬三立之子馬志明比較全面地繼承和發展了馬派風格。他創作了《糾紛》《扔狗》《糟子糕》等新作品，並對其父的段子如《白事會》《文章會》等進行了加工整理，都在原有的基礎上融入新的文學意識。語境的創造和細節的擷取，加之將原本只屬於技藝性的模擬學唱融入性格的邏輯和時代的掠影，這些都使馬派相聲的文學性愈加彰顯。因此俗不傷雅、謔而不虐、本真樸拙成為馬派相聲的自覺追求。

常派

常派相聲創始人是常連安。其子常寶堃、常寶霖、常寶霆、常寶華、常寶慶、常寶豐，孫輩常貴田、常貴、常貴德，曾孫常亮、常遠、楊凱等多人都從事相聲表演、創作工作。常寶堃、常寶霆是其中的代表性人物。常家是相聲從業人員最多且名家大家輩出的家族。其主要特點是：一、注重表演和刻畫人物，動作誇張、舒展、大方。在表演方面，以常寶堃、常寶霆為代表，熾熱、火爆又不失真實、新鮮、縝密。在刻畫人物方面，一旦進入人物，一字一句、一招一式、一顰一笑都為塑造人物服務，出現在觀眾面前的每個人物都具有市井風情，活靈活現，栩栩如生。家族幾乎所有的演員成員說學逗唱俱佳，常寶霖以貫口見長，常寶堃、常寶霆、常貴德柳兒活極為出色，正唱惟妙惟肖，歪唱包袱十足。二、思想新潮，追隨時代，反映現實及時快捷。常派相聲在藝術上勇於創新，與時俱進。如常連安在相聲史上首創相聲大會，開辦啟明茶社。常寶堃、常寶霆等人不斷推出貼合時代的相聲新作。常寶堃說的《打橋票》對舊社會統治者敲詐勒索百姓的行徑進行了批判；常寶霆說的《諸葛亮遇險》對機構臃腫、人浮於事的現象進行了諷刺；常寶華說的《昨天》歌頌了新社會底層民眾翻身做主的新人。其他《帽子工廠》《「四人幫」辦報》等更是開啟了文藝界批判「文革」的先聲。諸多精品均可視為經典而載入相聲史冊。三、幾乎所有的演員均能寫善演，或諷刺或歌頌，其作品風格潑辣犀利，抒情方式淋漓酣暢，包袱手法玩而含諷，語言特點真切平實，其作品總匯堪稱歷史和時代的畫卷。

四、相聲在東北

　　相聲於一九〇〇年前後傳入遼寧。據瀋陽相聲演員白萬銘回憶：光緒末年，有北京相聲藝人范有緣（本名范長利），人稱范六爺，和朱天瑞來遼寧。他們開始在瀋陽小河沿「劃鍋」（用白沙子畫圈占地）說單口相聲。後來範有緣在遼寧定居後廣收門徒，他的第一個徒弟是朱鳳山（藝名人人樂），其後有馬良臣、李永春、范天京等人。民國時期，遼寧的相聲主要集中在瀋陽、大連、營口及安東（今丹東）。民國初年，相聲藝人馮昆志，從北京來東北，先後在齊齊哈爾、哈爾濱等地演出，後來到了瀋陽，演出《宋金剛押寶》《康熙私訪明月樓》等段子，轟動一時，後久占瀋陽。馮昆志的長子馮振聲，子繼父業，成名後傳藝帶徒，得意門徒有「四大荃」，他們是馮大荃（馮振聲之子）、楊海荃、祝景荃、常福荃，這四人「說、學、逗、唱」各有所長，獨具特色，譽滿一方。後來，楊海荃又收弟子金炳昶、楊振華、馮景順、王志濤等。薪火相傳，人丁興旺，素有「馮家門相聲」之稱。其藝術特點是火爆脆快，表演大起大落，有時用東北口音。演出形式不拘一格。民國十二年（1923）建立的奉天第一商場東院興遊園，設有十二座大棚，東頭第一棚專演相聲。相聲藝人有朱鳳山、馬良臣、李永春、崔保祥、白銀耳、耿傻子、白萬銘等。朱鳳山收徒趙天壽、謝天榮、闞天忠（闞後來遷居吉林）三人。民國二十六年（1937），侯寶林從北京到瀋陽，在城內萬泉城內萬泉茶社演出。《盛京時報》曾在顯著位置刊登廣告，稱侯寶林為「京津滑稽大師」。在此前後還有北京的胡蘭亭、劉寶瑞、竇桂清、奚醒生、何玉清、李樹清；天津的馬三立、張慶森、郭榮起、常連安、常寶堃（藝名小蘑菇）、常寶霆等來瀋陽、大連獻藝。京、津相聲，演藝高超，曲目豐富，促進了遼寧相聲的發展繁榮。「文革」初期，相聲演員被趕下曲藝舞台。偶爾有業餘文藝隊演出相聲，也改稱「對口表演」。一九七六年粉碎「四人幫」後，遼寧相聲脫穎而出，創作並演出了許多揭批「四

人幫」罪惡的新作品。代表性的節目有《特殊生活》（楊振華等創作演出，獲全國短篇曲藝評比二等獎）、《假大空》（楊振華等創作演出，獲全國短篇曲藝評比一等獎）、《列車新風》（孟繁山、范仲波創作表演）等，這些作品演出後，影響很大。一九八四年的《臨死之前》（常佩業、大良等創作），獲遼寧省人民政府優秀文藝作品年獎，全國相聲作品評比一等獎。遼寧相聲的特點是：比北京相聲更為火爆粗豪，動作誇張，多滑稽耍逗，常在人物中夾雜些東北方言土語。遼寧相聲又被譽為東北相聲。

最早來吉林獻藝的相聲藝人是趙靄如、楊海荃、于春明。二十世紀初，北京藝人趙靄如（1899-1948），瀋陽藝人楊海荃（1907-1968）、于春明（1911-1993）等人，來吉林獻藝。先後在吉林市北山的泛雪堂茶社及城內各茶社演出《批生意》《偷斧子》《大上壽》《滿漢斗》等相聲曲目。三〇年代初，又有常福荃、任潤文、杜元善、魏幼臣等在長春市的老市場、西四馬路新市場、桃源路等地的茶社作藝，演出相聲《三字經》《六口人》《反七口》《菜單子》《誇住宅》等，並於民國二十四年（1935）至民國二十八年（1939）間，多次在當時的偽滿放送局播送相聲《歪講百家姓》《八大改行》《大相面》《誇宅院》《層層見喜》《賣對聯》《文章會》《打燈虎》等。最早在吉林省紮根的是朱鳳山的徒弟第五代相聲藝人闞天忠，民國二十七年（1938）闞天忠和師弟謝天榮到長春老市場和吉林德勝門外錦城坊小落子園作藝，隨後落戶吉林，先後和楊麗芳、陳藝鳴在華賓軒、小落子園、東市場、北山等地作藝。闞天忠表演的相聲，台風正，聲音豁亮，表演自如，能捧能逗，還會口技。雖然說東北口，但說工瓷實，表演認真。闞天忠常演的傳統曲目有《八扇屏》《解學士》《批生意》《滿漢斗》《偷斧子》等，都別具一格。由於久在吉林，與京津相聲很少交流，許多曲目還保留著二十世紀三四十年代老段子的演出特點，加上一口遼寧口音，具有典型的東北風格。相聲界對闞先生的藝術也很看重，侯寶林先生到吉林演出時還特地去拜訪過他。

中華人民共和國成立後，京、津、遼、黑等地曲藝團、隊的相聲演員不斷

來吉林省城鄉大、小劇場和茶社演出。潘俠男、胡向陽、張文德、馮立章、白銀耳、馬敬伯、張寶如、小立本、張嘉利、趙心敏等先後在長春的曲藝劇場、新民胡同茶社及工礦俱樂部演出;一九五五年春節期間,天津廣播曲藝團的相聲演員馬三立、郭榮啟、朱相臣、張慶森等也曾隨團到長春第一汽車製造廠慰問演出。這次演出不僅大獲成功,也對吉林省建立類似的廣播文藝團體產生了影響。

一九五七年吉林廣播曲藝團正式成立。由於相聲演員馬敬伯、王寶童的加盟,吉林從此有了自己的專業曲藝團體和喜愛的專業相聲演員。一九五九年,相聲演員張振鐸、劉震英、王祥麟、曲乃新、王吉祥、蔡培生等加盟長春市曲藝團。張振鐸的相聲颱風嚴謹,功底瓷實、風趣活潑、獨具特色。張振鐸還長期與妻子劉震英合作演出對口快板《數來寶》《借》等,幽默風趣。王祥麟(師承趙佩如),擅長文哏,捧逗俱佳。曲乃新擅說學逗唱,王吉祥憨態可掬,綽號「熊貓」。六〇年代初,京津一批中青年相聲演員劉文亮(師承關春山)、呂維國(師承耿寶林)、寇庚傑(師承王長友)、王占友(師承耿寶林)、郭家強、周智光(師承王鳳山)等加盟吉林市廣播曲藝團。一九六一年北京新藝曲藝團支邊,相聲演員任笑海(師承馬三立)、畢學祥(師承高鳳山)、林童(後師承王寶童)丁金聲(師承羅榮壽)、楊文義(師承羅榮壽)加盟吉林廣播曲藝團。六〇年代前後,一批業餘相聲演員也在演出實踐中崛起,劉季昌、武福星(師承蘇文茂)、孫德一、徐景信、陳秉文、王文奇成為專業相聲演員,使吉林省的專業相聲演員隊伍迅速擴大。

民國初年,相聲藝人馮昆志,從北京來東北,先後在齊齊哈爾、哈爾濱等地演出,將相聲傳入黑龍江。一九五六年,相聲名家趙春田、於世德等支邊到黑龍江省加入黑龍江省曲藝團,成為龍江繼馮昆志、馮振聲之後,播撒相聲種子的耕耘者,培養出師勝傑、白英傑等一批傑出的相聲人才。

五、相聲藝術的名人名段

王寶童（1922-1983）

　　北京人。曾任吉林廣播曲藝團副團長、吉林省曲藝家協會副主席。十二歲在北京天橋向白寶山學藝，主要學習滑稽二黃，同時向關少迎、白全福、侯寶林學習相聲。一九四二年由侯寶林代拉師弟，成為朱闊泉的徒弟。先後到天津、石家莊、保定、秦皇島等地演出。一九五六年參加吉林廣播曲藝團。與馬敬伯搭檔，二人珠聯璧合，成為吉林最為出色的一對相聲演員。他功底深厚，活路寬綽，單口、對口俱佳，颱風瀟灑大方，尤其善於倒口、口技表演。與馬敬伯合作後以捧哏為主，他捧哏嚴謹，捧中有逗，抖包袱自然。代表曲目有《掄弦子》《火龍丹》《怯堂會》《交租子》《叫鴨子》《扒馬褂》《八貓圖》等。收有徒弟殷振江、林文春、賈世泉、郭仁金等。

馬敬伯（1932-2013）

　　原名馬景伯，筆名馳駒、關仲。回族。自幼受家庭薰陶，並受到父親和叔叔的嚴格調教，十四歲便開始參加天津聲遠茶社相聲大會的演出。一九四九年拜侯一塵為師。一九五六年年末經天津人民廣播電台推薦，赴長春市組建吉林廣播曲藝團。與王寶童合作，成為吉林相聲的開拓者。一九八三年任吉林省戲曲學校曲藝科副主任並教授相聲表演。一九九七年參加「中國傳統相聲集錦」的拍攝。他的表演具有馬派相聲的特點，不執意追求包袱的爆響，而是講究回味，追求輕、巧、俏，字音輕快，氣口俏皮，給觀眾一種美的享受。代表曲目有《開粥廠》《誇住宅》《大保鏢》《白事會》《黃鶴樓》與王寶童合作整理了許多傳統相聲，出版有傳統相聲集《五紅圖》。收有徒弟丁德全、王文奇、陳秉文、孫得一、徐景信、劉季昌、王俊明、張耘。學生有劉威、週末等。

於世德（1932-1986）

　　藝名于立相、銀娃娃。北京人。十二歲拜張壽臣為師。在相聲大會演出中

為武魁海、馮立鐸、穆祥林等多人捧哏，充分發揮了他的捧哏技巧和藝術潛質。一九五六年調入黑龍江廣播說唱團。「文革」後為師勝傑捧哏，演出的《郝市長》等新相聲頗受好評。他表演技藝全面，幽默細膩，尺寸恰當。代表曲目有《學評戲》《雜學唱》《捉放曹》《汾河灣》《黃鶴樓》《揭瓦》《結婚》。整理有《傳統相聲墊話選》。收有徒弟白英傑、韓光、張書新、馬偉國等。

王志濤（1937-2009）

原名王之濤。回族。河北青縣人。國家一級演員。十五歲進入瀋陽鐵廠做學徒。一九五六年參加瀋陽市總工會業餘藝術團。拜楊海荃為師，學習相聲表演。一九六二年被調入瀋陽市曲藝團。一九七七年與楊振華共同創作表演的《特殊生活》風靡全國，該作品參加了文化部組織的「建國三十週年獻禮演出」，他的聲音洪亮、圓潤、寬厚，表演誠摯、熱情、感人。他的柳兒活極富個人特色，學唱各種戲曲、曲藝韻味醇厚，以假亂真。他在文藝界結交廣泛，對他的學唱幫助極大。代表曲目有《秦香蓮》《八大改行》《汾河灣》《學評戲》《學梆子》《特殊生活》《心中的歌》《台灣來信》《多情與薄情》等。收有徒弟耿炎、劉江舸等。

馮昆志（1889-1946）

又名馮昆治，北京人。兒時在北京天橋聽相聲和評書，自學表演。後拜朱紹文為師，成為第二代相聲藝人。出師後聲名鵲起，在天橋、西單商場等多處明地演出。一九二一年攜全家到東北，初到齊齊哈爾龍江縣，後到哈爾濱定居。在道外孝純街等處攜長子馮振聲、次子馮少奎、三子馮文秀演出。他性格沉穩，不苟言笑，但對外人誠懇熱情，慷慨大方，又談吐不俗，舉止斯文，人稱「馮六爺」。他單口、對口都能表演，主要演出單口相聲，尤其是八大棍兒。他的颱風瀟灑大方，語言生動形象，情節引人入勝，生活氣息濃郁。代表曲目有《君臣斗》《吳三亥抗糧》《宋金剛押寶》《碩二爺跑車》《康熙私訪月明樓》《解學士》《學四相》《學四省》。他是最早到東北的相聲藝人之一，是東北相聲的奠基人，有著「馮家門相聲鼻祖」和「東北相聲之首」的美譽。收

有徒弟高德明、高德光、高德亮、吉坪三、常寶臣、郭伯山等。

師勝傑（1953-　）

　　出生於天津。國家一級演員。曾任黑龍江省曲藝團團長，出生於相聲世家。父親師世元、母親高秀琴均為相聲名家。自幼受家庭薰陶，學習相聲藝術。七歲與父親合作登台演出，表演了《捉放曹》《汾河灣》等難度較大的傳統相聲，顯示出在相聲方面的表演天賦。同年拜朱相臣為師。一九六九年下鄉，進入黑龍江生產建設兵團。侯寶林對他的表演給予了充分的肯定和極高的評價，並欣然收他為關門弟子。他天賦優秀，根底紮實，風度瀟灑，俊秀不俗。他嗓音清脆圓潤，甜而不膩，說學逗唱俱佳，貫口、倒口、柳兒活皆精。他的表演幽默風趣，語言潔淨，格調清新，散文一般的台詞卻具有詩一般的韻律，對仗排比的語句脫口而出。而他笑容可掬的神態，則給觀眾以親切和藹之感，恰到好處的舞台動作，給人以清新文雅之美。他的代表曲目有《學評戲》《雜學唱》《黃鶴樓》《汾河灣》《小鞋匠的奇遇》《姑娘小夥別這樣》《同桌的你》，收有徒弟劉彤、德江、王敏、王剛、阮航、陳強、侯軍、劉偉、王海、張沖、周巍、何樹成、李菁、常遠等。

楊振華（1936-　）

　　遼寧瀋陽人。國家一級演員。瀋陽市非物質文化遺產項目瀋陽相聲兩名代表性傳承人之一（另一人是金炳昶）。一九五七年拜楊海荃為師。一九六二年進入瀋陽市鐵西區曲藝團，任相聲隊隊長。與楊金聲搭檔，創作表演了《誰說不光榮》《北大倉》等新相聲，和楊金聲被瀋陽相聲界稱為「二楊」。一九六六年被調入瀋陽市曲藝團，一九七三年開始與金炳昶合作。「文革」結束後，他參與創作表演的《特殊生活》《好夢不長》《假大空》《下棋》等播放後，迅速在全國颳起了「東北相聲風」。他基本功紮實，活路寬綽，說學逗唱俱佳，捧逗皆能，表演熱情，場面火爆，抖包袱脆響。而且他的相聲鋒芒畢露，緊扣時代脈搏，關注社會生活，緊密貼近百姓，他的每一部作品幾乎都記錄或反映了一段歷史時期的狀貌。代表曲目有《特殊生活》《油水大》《好夢不長》《假

大空》《下棋》《計劃生育》《八字迷》《養王八》等。收有徒弟李興國、紀元等。

金炳昶（1931-2013）

曾任遼寧省曲藝家協會理事、瀋陽市曲藝家協會主席、瀋陽市文聯主席。瀋陽市非物質文化遺產項目瀋陽相聲兩名代表性傳承人之一（另一人是楊振華）。一九五九年拜楊海荃為師，系統學習相聲表演。一九六二年調入營口市曲藝團，任相聲隊隊長。一九六三年進入瀋陽市曲藝團，與周印金、王可軍等人搭檔，演出了一批傳統相聲，「文革」後一起創作表演了大批諷刺型相聲，如《假大空》在全國產生了極大影響，而「假大空」也成為一個新的詞語流傳開來。一九八一年開始他以捧哏為主，表演親切自然，質樸穩健，對逗哏演員起到了烘雲托月、錦上添花的作用。代表曲目有《下象棋》《大篷車》《千方百計》《計劃生育好》《東京客人》《鳥語花香》《各有千秋》。收有徒弟金珠、司文軍、孫偉、張東坡等。

姜昆（1950-　）

原籍山東黃縣（今龍口），出生於北京。繼侯寶林、馬季之後，中國新一代相聲界領軍人物。一九七六年與師勝傑合作，代表黑龍江參加全國曲藝調演，表演相聲《林海紅鷹》。後調入中央廣播說唱團。拜馬季為師。進團後主要與李文華搭檔。一九七九年與李文華合作創演的相聲《如此照相》在社會上引起強烈反響。之後又與李文華合作創演了《詩歌與愛情》《如此要求》《霸王別姬》《北海游》等諸多經典相聲作品，樹立了相聲表演的一代新風。一九八六年與梁左的合作達到了他相聲文學品位的高峰，開闢了荒誕體相聲寫作的新風。《虎口遐想》《是我不是我》《家庭怪事》《小偷公司》《海島奇遇》《美麗暢想曲》等作品都為相聲創作繼承傳統文化精神和吸納現代西方手法進行了成功有益的探索。在與李文華合作時期，他的相貌俊朗、台風瀟灑、表演活潑、語言俏皮，與長者形象的李文華的「冷面幽默」、蔫拱包袱形成強烈反差，可謂珠聯璧合、相得益彰。老少配的模式為相聲的表演形式創造出新的路數。先後出版有相聲作品集《姜昆、李文華相聲選》《虎口遐想——姜昆、梁

左相聲選》，傳記《笑面人生》。收有徒弟唐愛國、齊立強、霍然、金其海、周春曉、蒲克、劉惠、白樺、鄧小林、大山、劉全利、劉全和、趙衛國、李道南、陸鳴、許勇、夏文蘭、倪明、孫晨、句號、徐文、郭丹、曹曙光、于海濤、原野、徐惠民、邱勝揚、周煒等。

白英傑（1941-2013）

回族，黑龍江籍著名相聲表演藝術家、曲藝教育家、國家一級演員。他是哈爾濱市曲藝事業「終身成就獎」唯一獲得者，新中國培養的第一代相聲演員，師從著名相聲表演藝術家于世德。他一生經歷坎坷，但對藝術的追求矢志不渝。他在五十餘年的舞台生涯裡，創作或表演了《創名牌》《奇襲白虎團》《送豬記》等許多膾炙人口的優秀作品，把歡樂送進了千家萬戶。他表演的快板書爆、平、脆、美，深受曲藝界同行的讚譽和觀眾們的喜愛。

闞天忠（1917-1984）

相聲、評書演員。漢族。原名王成林。幼年喪母，被姨母收養，遂改闞姓。原籍遼寧開原。

一九二六年入瀋陽市西下窪子第二小學。一九三三年十七歲的他在瀋陽拜朱勝明（又名朱鳳山，藝名「人人樂」，與相聲八德同輩，其弟子習慣與六代弟子平稱）為師，學徒四年後，先後與師叔馬良臣、相聲藝人熙醒生、李永春等在瀋陽市第一商場明地演出。一九三八年與馬三立、張慶森、顧海泉去營口演出。一九三九年與張鳳琴結婚後定居吉林市。二十世紀三四十年代，闞天忠先後與陳藝銘、金士文、劉伯奎合作，在吉林北山、東市場等茶館和明地演出，直至吉林市解放。闞天忠在吉林的相聲界輩分最大，也是最早在吉林省獻藝的相聲演員。

闞天忠的颱風好，語言緊湊，能逗善捧，多才多藝。早年以單口為主，代表曲目有《解學士》《滿漢斗》《掄弦子》，對口相聲有《八扇屏》《批生意》《黃鶴樓》等。

中華人民共和國成立後，闞天忠積極編演新曲目，有《強盜旅行記》《鋼

糧雙豐收》《什麼最硬》《倆英雄》等，闞天忠先後當選為吉林市書曲藝人工會副會長、會長，吉林市書曲改進會會長，一九五四年當選吉林第一屆人大代表，一九五五年當選吉林市政協委員。

張振鐸（1932-1992）

　　吉林省曲藝團相聲演員，一九三二年出生於北京藝人家庭。八歲起跟隨其兄張春奎學說相聲。在北京天橋、東安市場、西單商場等地明地演出。一九五三年同孫玉奎等人參加北京曲藝團。一九五九年同黃鶴來到東北參加了長春市曲藝團。「文革」時被下放到農村。一九七八年落實政策，歸隊到吉林省曲藝團。張振鐸在相聲表演方面，經驗豐富，捧逗俱佳，更善於單口相聲，還能說「八大棍兒」。他的說功和貫口功底深厚。代表曲目有：《大保鏢》、《繞口令》、《掛票》、《學四省》、《學四相》、《山西家信》、《訓徒》、《大審案》、《飯店標兵》（自創）、《如此家長》（自創）、《我死了以後》等。新中國成立以後，他積極參加業餘文化學校等，努力提高文化水平。從五〇年代末起，就能自編自演相聲。有作品《飯店標兵》《如此家長》《野馬褂掌》《相婆婆》等先後發表在《參花》《說演彈雖》《長春演唱》等刊物上。他演出的相聲《八字迷》獲一九八二年的全省創新劇目調演創作表演二等獎。相聲《吹捧匠》獲一九八四年的全省調演表演二等獎。

趙春田（1930-　　）

　　滿族，原名趙福田，北京人。一九五〇年初係北京相聲改進小組成員。一九五一年六月參加抗美援朝慰問團西北分團，同年加入北京曲藝工作團。一九五二年任北京曲藝團演員。一九五六年調到黑龍江省廣播說唱團。一九七八年到黑龍江曲藝團工作。十一歲在北京隆福寺、護國寺隨孫寶才學相聲，十四歲在啟明茶社拜師侯一塵。一九四九年與常寶華搭檔在「北城遊藝社」演出。以逗哏見長，擅使貫口活，亦能表演單活。曾挖掘傳統段子《賣五器》《掄弦子》發表。與人合作出版的相聲作品有《相聲墊話選》《消滅四害》《層層見喜》《天上與人間》等。

▌六、相聲的保留曲目

　　《誇住宅》　又名《反八扇》《暗八扇》。對口相聲。諧趣類節目。作品通過甲對乙家住宅的描述，講述了中國古典住宅的結構、環境以及蘊含其中的文化思想，語言極盡鋪張之能事。該作品使用了大量貫口，用詞文雅，行雲流水。馮立樟、劉寶瑞表演時貫口較少；馬三立表演時則有多段零碎貫口，對住宅的描述更為細緻，使之成為馬三立、馬志民、馬敬伯代表曲目之一。《馬三立表演相聲精品集》《中國傳統相聲大全》及馬敬伯、王寶童整理本和劉寶瑞口述本皆有收錄。

　　《戲劇雜談》　對口相聲。批講類節目。甲以「戲劇博士」自居，先論述「戲劇與水利」的關係，而後介紹京劇與話劇的不同，繼而講述京劇的程式化表演，並學唱京劇生行、旦行。作品不但介紹了戲劇知識，還評述了藝術與生活的關係。該作品來源於《戲迷雜談》，二十世紀三〇年代初期有多位演員表演。一九三七年侯寶林改編該作品，加入了話劇內容，指出了京劇寫意、話劇寫實的區別。一九四〇年侯寶林攜帶該作品到天津，作為「打炮曲目」之一一炮走紅。該作品融藝術性、知識性、娛樂性為一體，是相聲的經典作品之一。《侯寶林相聲選》《中國傳統相聲大全》收錄侯寶林整理本。

　　《今晚七點鐘開始》　又名《十點鐘開始》。對口相聲。何遲創作。一個光說不幹的空想家信口開河、誇誇其談，信誓旦旦地要從今晚七點鐘開始努力，先是妄想能在最短的時間內成為科學家，而後又變成軍事家，最後又改為文學藝術家，每次改變決心時都會立下「要是不能實現這個理想我就不是祖國的好兒女啦」的豪言壯語，而每次誓言過後又會發出「你看我行嗎」的疑問，令旁觀者心生厭惡卻又無可奈何貽笑大方。發表於《北京文藝》一九五六年第七期。《天津三十年曲藝選集》收錄。馬三立、張慶森、劉寶瑞、郭全寶表演。

《友誼頌》　原名《坦贊鐵路傳友誼》。對口相聲。鐵道部第三設計院業餘宣傳隊伊熙祖、王邦耀創作，經馬季改編，定名為《友誼頌》。中國鐵路勘測隊員乘坐「友誼號」客輪到達坦桑尼亞、贊比亞等國家支援當地鐵路建設，受到了熱烈歡迎。在勘測過程中，更是得到了非洲人民的大力支持和讚揚。該作品在「文革」時期創演，對於相聲藝術的復甦起到了積極作用。馬季、唐傑忠表演。

《西征夢》　對口相聲。「我」自稱是一名軍事家，參加過「老和部隊」。美國「9·11」事件後，小布什總統邀請「我」去反恐。在經歷了同「金髮碧（閉）眼」的使者商談、長途跋涉飛行以及和小布什總統在白宮會面後，「我」馬上投入「戰鬥」。但最後發現，不過是黃粱一夢。作品描寫了一段誇張荒誕的經歷，諷刺了終日無所事事、只會做白日夢的小市民心理。郭德綱、于謙表演。

《百花盛開》　對口相聲。常寶霆、王家齊創作。甲介紹並學唱了河北梆子《秦香蓮》，越劇《梁祝》，評劇《天河配》《小女婿》和京劇《白毛女》選段。作品歌頌了在黨的「百花齊放，推陳出新」文藝方針，真可謂百花盛開。發表於《海河說唱》一九五九年第七期。《常氏相聲選》收錄。常寶霆、白全福表演。

《如此照相》　對口相聲。姜昆、李文華創作。「甲」在「四人幫」橫行的時代去照相館照相，不僅遭遇了一系列荒唐可笑的「規定」，還目睹了老太太、歪脖病人、新婚夫婦等深受毒害的悲劇人物，最終相沒照成卻以餓著肚子跳「忠字舞」的方式無奈收場。作品淋漓盡致地揭露了「文革」時期社會的扭曲與畸形，辛辣地嘲諷了「四人幫」大搞形式主義、教條主義的醜惡本質，鞭撻了「假大空」這一形而上學的醜惡事物。姜昆、李文華、高英培、范振鈺、李金斗、王文友表演。

《假大空》　相聲創作曲目。短篇，約五千字。楊振華、金炳昶、常佩業、陳連仲於一九七九年作。敘「四人幫」橫行時期的一個主管糧、棉、油的

革委會主任，綽號「假大空」。他為了接待上級檢查而弄虛作假，致使笑話百出。作品諷刺了當時風行的假話、大話、空話。作品參加文化部舉辦的國慶三十週年獻禮演出，獲優秀節目獎。

《帽子工廠》　相聲創作曲目。短篇，一九七六年常寶華、常貴田創作並演出。「帽子」係指「文革」期間，動輒給人民群眾和幹部頭上加的種種上綱上線的政治罪名。作品通過大量事實，揭露「四人幫」一夥為達到篡黨奪權的目的，無限上綱、恣意胡為的罪行。對林彪、江青一夥飛揚跋扈、口是心非的醜惡嘴臉，進行了辛辣的諷刺。是粉碎「四人幫」後相聲藝術脫穎而出的優秀代表作品之一。

《豆腐媒》　對口相聲。武福星創作。作品反映了一個農村青年成為豆腐專業戶後的愛情生活。隨著農民的由窮變富，城鄉差距也在縮小，城市姑娘開始把愛情的目光投向農村。《吉林曲藝作品選》收錄。武福星、蔡培生表演。

《虎口遐想》　對口相聲。姜昆、梁左創作。一個青年不慎掉進動物園獅虎山，經過一番荒誕不經的「心理活動」，最終被群眾用串起來的皮帶救出虎口。作品細膩地塑造了一個在現實生活中極其普通的小人物形象，他油嘴滑舌卻又富有正義感，膽小怕事卻又聰明善良。作者巧妙地將其置身於一個「荒誕情境」之中，在獨自面對虎口的危急時刻還不忘對社會諸多抱怨，進而產生了各種各樣不著邊際、離奇怪誕的「遐想」。作者把傳統相聲手法與意識流手法結合在特定情境之中，展示了人生的多維和複雜，折射著社會或時代的思緒，具有較高的文學和創新價值，開相聲創作思路之先鋒。發表於《曲藝》一九八七年第四期。《新時期相聲作品選》《虎口遐想——姜昆、梁左相聲集》。姜昆、唐傑忠表演。

《昨天》　對口相聲。趙忠、常寶華、鐘藝兵創作。「我大爺」面對房東老太太的高利貸、物價飛漲、傷兵敲詐、洋車被盜等遭遇，被舊社會所吞噬進而逼瘋，直至新中國成立後被送進精神病院經過治療才得以恢復。但是老人失憶了，只記得昔日之苦，並錯把「今日」當成「昨天」，鬧出了一連串的笑

話。作品巧妙地運用了對比的手法，通過新舊社會之間的鮮明對比，將謳歌新生活與抨擊舊制度結合起來，讓人們在對過去的痛苦回憶中，抬頭矚目新中國奮然前進的腳步。該作品也成為歌頌型相聲趨於成熟的標誌。《百期曲藝作品選》收錄。常寶華、李洪基；常貴田，常寶華；侯寶林、郭全寶表演。

《特殊的生活》　對口相聲。楊振華、王志濤創作。「甲」在樣板戲學習班排演《紅燈記》，因為「撇」團長的阻撓，只能飾演喝粥人。甲在評劇團又目睹了藝術家「筱淑云」被升了官的「撇」局長勒令進行日曬、爬山等所謂的體驗「特殊生活」。作品塑造了一個作威作福、獨斷專行、踐踏藝術、迫害人才的「四人幫」幫兒的典型形象。「筱淑云」這一人名是以瀋陽評劇院筱俊亭、花淑蘭、韓少云三位藝術家為原形創作出來的。發表於《天津演唱》一九七八年第二期。相聲作品集《廣播裡的笑聲》《楊振華表演相聲精品集》收錄。王志濤、楊振華，王志濤、陳連仲，王濤、馮景順表演。

《社會主義好》　對口相聲。小立本於一九五八年創作，小立本、楊海荃表演，作品熱情讚揚中國工農業的飛快發展，頌揚了社會主義制度的優越。該節目曾參加一九五八年全國第一屆曲藝會演。原作收入各種選集，修改本於一九七九年收入《曲藝選》。

《請到參鄉來》　對口相聲。劉季昌創作。作品介紹了人參之鄉——吉林的風光、吉林人的好客，特別是吉林人參多次榮獲國際金獎的情況。作品富有知識性、趣味性。曾獲吉林省舉辦的新中國成立三十週年徵文一等獎。《吉林曲藝作品選》收錄。王明明、蔡培生表演。

第十章 ──

東北滿族說唱藝術

滿族民間說唱《空古魯哈哈濟》是作者於八〇年代中期，在黑龍江滿族屯落蒐集到的。整部作品用滿語演唱，說一段、唱一段，其形式與赫哲族的伊瑪堪、鄂倫春族的摩蘇昆一樣，是典型的中國北方─通古斯語民族民間說唱藝術。滿族說唱藝術比較發達，在清代有子弟書、八角鼓、岔曲、牌子曲等。但這些說唱形式大都帶有城鎮市民文學和作家文學的色彩，並且傳至清末已成絕響。而滿族民間說唱雖然流傳至今，但在民間保留得也已經不多了，特別是用滿語演唱的基本上失傳了。目前，為人所知的滿語說唱作品只有《德布德林》，但仍停留。

▌一、滿族說部

（一）滿族說部的歷史淵源

　　滿族民間說部，源於歷史更為悠久的民間的一種說唱形式，一種述說方式——「講古」。講古，滿語稱為「烏勒奔／ulabun」，是家族傳承故事的意思，即流傳於滿族各大家族內部，講述本民族歷史上曾經發生的故事。在入主中原以前，滿族幾乎沒有以文本形式記錄本民族歷史的習慣，當時人們記錄歷史的最常見的方式，就是通過部落酋長或薩滿來口傳歷史，教育子孫。有諺曰：「老的不講古，小的失了譜」。講古，就是利用大家最為喜聞樂見的說書形式，去追念祖先，教育後人，借此增強民族抑或宗族的凝聚力。在這裡，講古已經不是一種單純性的娛樂活動，而是一種進行民族教育、英雄主義教育和歷史文化教育的重要手段。在傳統滿族社會中，人們經常舉行講古比賽，清中葉滿族八角鼓、清音子弟書異軍突起，便是這一傳統在特定歷史條件下的裂變。歷史上，滿族社會在部落酋長、族長、薩滿的選定過程中，都要求當選人必須要有一張「金子一樣的嘴」——即必須要有講古才能。講古習俗的倡導，客觀上為滿族民間故事家及具有傑出講述才能的民間說書藝人的產生創造了條件。

　　滿族民間說部的產生還有一個重要原因，這便是受漢族傳統說書的影響。歷史上，滿族曾兩次問鼎中原，接受中原文化的影響不可謂不大；但另一方面，在滿族與漢族的長期交往過程中，滿族也吸收了大量中國優秀文化，民間說書，就是典型的一例。

　　在中國文學史上，說書這種表演形式至少可追溯到唐宋時代，此後一直長盛不衰。到了清代，隨著滿族入關，這種通俗易懂的表演形式，更煥發出勃勃生機。當時的說書，內容多取自漢族文學史上著名的講史、公案及武俠類小

說，如《三國演義》《大八義》《小八義》《施公案》《忠義水滸傳》《楊家將》等，通過說書這種特殊傳媒，這些作品不但成為當時滿族社會中家喻戶曉的故事，同時也為後來滿族自己的民間說書藝人表演風格的養成，提供了借鑑。聽過或讀過滿族長篇說部的人都會明顯感悟到，在滿族長篇說部中，無論是講述內容的選取，還是表演風格的定位，均與漢族的民間說書有著截然不同的風格。如故事的主人公多為俠肝義膽、扶弱濟貧、保家衛國的鐵骨英雄，情節展開過程中常常採用設置懸念的手法，以及開篇及結尾處的技術處理，起承轉合過程中的套話借用等，在一定程度上有著較明顯的共通性。

滿族說部藝術，滿語稱為烏勒奔，是滿族傳統的民間口碑文化遺產，其主要包容兩大宗內容：即廣藏在滿族民眾中之口碑民間文學傳說故事和謠諺以及具有獨立情節、自成完整結構體系、內容渾宏的長篇說部藝術。後者，即長篇說部故事，它是滿族口碑文學藝術文化遺產，堪稱民族文化的精粹，對滿族社會、歷史、文化的研究乃至中國北方民族關係史、疆域史和社會學、民俗學、文藝學、宗教學的深入研究，都是大有裨益的。

說部是對本部族中一定時期裡所發生過的重大歷史事件或宗教信仰中的神靈功績與美德進行的生動敘述、總結和評說，說部多數是在氏族定期祭祀或選擇節慶吉祥日子聚集本氏族成員由本氏族中幾位德高望重、出類拔萃的專門成員當眾進行演說。氏族內說部的演說者由前輩老人們在本氏族內選拔產生，他們義務承擔整理和講說工作，沒有酬報，並接替前輩遴選傑出後生代代傳承，完全發自對氏族祖先英雄人物與宗教神靈的無上崇仰和敬慕的心理。

（二）滿族說部的藝術特點

滿族民間說部往往以本民族歷史上某個英雄人物的傳奇性個人經歷為主線，原汁原味而又濃墨重彩地向我們展示了歷史上滿族人民在治理北疆、保家衛國過程中所創立的豐功偉績。這些作品均獨立成篇，但若將其連綴起來，便可以從這些堪稱卓越的民間說部中，窺視到從南北朝至清末民初這一千五百年

間滿族社會所發生的重大的歷史變遷，瞭解到滿族社會的風土人情、社會風貌，體悟到歷史上滿族人民自己的審美情趣，他們的世界觀及其價值取向。這些長篇說部雄闊、遒勁、豪邁、壯美，透露出滿族人民所獨有的藝術氣質，具有相當高的文學價值、歷史價值與學術價值，是研究滿族文學及滿族歷史的不可多得的資料。

滿族民間說部，具有很高的藝術造詣。這些作品人物個性鮮明，情節波瀾起伏，語言氣勢磅礴，反映了這個民族在漫長的歷史征程中力頂千鈞的集體意志和情懷萬里的博大胸襟。只是由於滿族創製文字較晚，應用時間不長，流傳於本民族口耳之間的長篇說部，不可能得到科學而全面的記錄。再加之有清一代轄制於帶有軍事性質的八旗之內，其居住區域、活動範圍都受到嚴格限制，滿族長篇說部因此而不得伸展。民國以後，由於歷史原因，滿族文化並未受到應有重視，滿族民間說部也一直不為世人所知曉。

從已經蒐集到的滿族長篇說部來看，總篇幅已達十六部，凡四百五十餘萬字。當然，這只是我們在近二十年的滿族文化普查中，在滿族人民居住比較集中的黑龍江、吉林、北京、河北等省市發現的滿族文學遺產的一部分，我們有理由相信，隨著調查的深入，可能還會有若干作品問世。

在滿族民間說部的蒐集整理過程中，有許多學者希望我們能就這些民間說部做出一種比較客觀的價值判斷，因為，在此之前滿族畢竟有了自己的文學，民間說部的發現，對已有的滿族文學具有重要的意義。

此前，談及滿族文學時，所能注意到的多半是那幾部為數不多的滿族作家作品和散佚在滿族民間的篇幅短小的民間故事、歌謠、傳說、子弟書等。我們不敢相信這就是滿族文學的全部。因為這些作品無論在數量上，還是在質量上，都遠遠無法與歷史上中國滿族人民所創造的其他文明事項相比擬。不用說篇幅短小的傳說故事無法代表滿族文學主體風格，就是後世文人創作的鴻篇巨製，也因受到其他民族文化的強烈影響，而很難客觀地反映出滿族人民自己所特有的精神風貌。這些作品充其量只能說是滿族作家創作的文學作品，而不是

滿族人民用自己喜聞樂見的形式創做出的，反映滿族社會歷史、風土民情，展現滿族人民自己世界觀與價值觀的滿族文學作品。

所講唱內容全憑記憶，口耳相傳，最早助記手段常佐以刻鏤或堆石、結繩、積木等方法實施。說部由一個主要故事情節主線為軸，輔以數個或數十個枝節故事鏈為烘托，環環緊扣成錯綜複雜的矛盾糾葛整體，形成宏闊的泱泱長篇巨部。每一部說部，都是一個波瀾壯闊的世界。說部藝術形式多為敘事體，以說為主，或說唱結合，夾敘夾議，活潑生動。在演說時說部演說者一般根據長期傳承的演說習慣採用說或唱的不同形式，也可以根據自身對故事情節的體會自由發揮。通常述說部分除單純口語講述外，還可伴隨以韻文體的吟誦，或散文體的演講。詠唱部分多為詩歌體清唱，也可合以口弦、八角鼓、大鼓、三弦、碰鈴、扎板等伴奏樂器，演唱曲調有相對固定的模式，根據故事情節不同而反覆套用。並偶爾伴有講敘者模擬動作的表演，以增加講唱的濃烈氣氛。

滿族說部在說唱時多喜用滿族傳統的蛇、鳥、魚、麕等皮蒙的小花抓鼓和小扎板伴奏，情緒高揚時聽眾也跟著呼應，擊雙膝伴唱，構成懸念和跌宕氛圍，引人入勝。講唱說部並不只是為了消遣和餘興，而被全族視為一種族規祖訓。氏族成員，不分首領、族眾或男女老幼，常選在隆重的祭禮、壽誕、慶功、慶豐收、婚嫁、氏族會盟等家族聖節中，分等序長幼圍坐，聆聽故事。一般情況，說部要每個晚上或某個固定時間裡連續講上十餘天，多則數十日，甚至月餘。亦有出外地征戰、田狩或往至營地農牧，由專師去演說的，成為當時調節生產生活最受歡迎的喜聞樂見的民族娛樂形式。

滿族說部早期均採用滿語演說，清中期以後滿族人民逐漸習用漢語，說部因之逐漸採用漢語演說，今天保存的說部除《尼山薩滿》《烏布西奔媽媽》《恩切布庫》等少數幾部仍保存有珍貴的滿語版本外，其餘大多為漢語版本。

（三）滿族說部的主要內容

滿族說部中包含的內容豐富，有的匡正史誤，有的補充了史料不足，甚至

有些史料鮮為後人所知。滿族說部的收集和發掘，對東北滿族史、民族關係史、東北涉外疆域史，有重要的研究價值。如《黑水英雄傳》《雪山漢王傳》等，細膩翔實地記載了黑龍江北部廣闊寒域、庫頁島上的土民與生活、「江東六十四屯」等歷史滄桑。

由於現代經濟、技術的發展，多種娛樂方式的衝擊，使古老、單純的憑藉口述的說部講述活動漸漸失去了陣地。目前，有很多的滿族青年已不知道「烏勒本」（說部）這個詞了，更不知道講述說部的規矩和意義了。滿族說部面臨著消失的危險。

目前已知滿族說部遺存狀況，據滿族說部的傳承者富育光老先生介紹，存藏大致可分為「窩車庫烏勒本」「包衣烏勒本」和「巴圖魯烏勒本」三方面內容。

窩車庫烏勒本：由滿族一些姓氏薩滿講述並世代傳承下來的薩滿教神話與歷世薩滿祖師們的非凡神蹟與偉業，俗稱「神龕上的故事」。在滿族薩滿教文化中占有重要影響地位，是研究薩滿教觀念的佐證依據。它主要珍藏在薩滿記憶與一些重要神諭及薩滿遺稿中。這方面內容，因薩滿神事行為嚴格不可外洩的訓規，隨薩滿謝世與社會動盪，遺存者鳳毛麟角。如，璦琿流傳的《音姜薩滿》（《尼山薩滿》）、《西林大薩滿》，以及《天宮大戰》《烏布西奔媽媽》等，便是典型代表。

包衣烏勒本：即家傳、家史。近十餘年來我們在滿族諸姓中發現較多，成果喜人。反映黑龍江首任將軍薩布素英雄勳業的《薩布素將軍傳》（又名《老將軍八十一件事》），係由寧安著名滿族文化人士傅英仁先生，承繼其三爺傅永利老人與家族傳留下來的滿族長篇說部，故事十分生動感人，文學色彩很濃，在寧安各族中已傳講百餘年，有深遠影響。《薩大人傳》，系久居璦琿一帶薩氏後裔富察家族傳世說部，與寧安薩氏說部恰成姊妹篇，珠聯璧合，歌頌了薩布素奉康熙聖旨，率故鄉子弟自寧古塔（寧安）戍邊璦琿等地的不平凡的一生，說部豐富了《清史稿》和近代中國北方邊疆史的重要研究內容。此外，

有影響的滿族說部還有：河北王氏家族《忠烈罕王遺事》、璦琿江東葛氏、陳氏《雪山罕王傳》、璦琿富察氏家族《順康秘錄》與《東海沉冤傳》、吉林趙氏（烏拉納拉）家族的《扈倫傳奇》、寧安傅氏家族《東海窩集部傳》、成都已故著名文士劉顯之先生《成都滿蒙八旗史傳》，等等。

巴圖魯烏勒本：即英雄傳。如《兩世罕王傳》（又名《漠北菁英傳》），記王杲與努爾哈赤勳業，河北京畿陳氏說部。《紅羅女》，寧安傅氏家族說部，依蘭、琿春、永吉、牡丹江亦有殘傳。《比劍聯姻》《紅羅女三打契丹》《金兀朮傳》，為寧安傅氏與關氏說部。已故關墨卿老人為上述說部的重要蒐集整理者和傳承人之一，擅講唱，並保留寧安清代已罕見的滿族瑪克辛（舞蹈）假面資料，填補北方面具研究的空白。《碧血龍江傳》為吉林趙氏（烏拉納拉）家族已故清末打牲烏拉總管府筆政崇祿老人創作，講述一九〇〇年前後中俄戰爭時期以壽山將軍為核心的中國軍民抗擊沙俄帝國主義侵略的英雄事蹟。《雙鉤記》（又名《寶氏家傳》）、《飛嘯三巧傳奇》《黑水英豪傳》）為璦琿富氏、穆氏、楊氏三族長篇英雄說部，已故楊青山為該說部重要完成者和傳承人。他的五世祖楊瑪發居住在黑龍江江東樺樹屯，就會唱這些故事，名聞江東西兩岸。庚子年他剛九歲隨村人逃過江西，後來也學講說部，頗有名望。《松水鳳樓傳》《姻緣傳》，為永吉徐明達先生家傳滿族說部。

滿族諸姓家藏各種說部，除有講唱宇宙和大地生命形成期的創世紀神話如《天宮大戰》和族源發軔神話傳說之外，比較完整成型、有較高文學價值的長篇說部，有《白馬銀鬃》《比劍聯姻》《紅羅女》，而大量的說部精品是遼金以及清代滿族諸姓珍傳的說部。女真首領阿骨打，原本為名聲低微的大遼臣屬，承襲祖業，敏圖韜晦，率完顏部子弟軍彈指間掃平有二百餘年北方基業、桀驁恃強的龐然大國遼王朝，一雪徵斂初夜之恥，其子孫後世創建世宗時代盛世。著名說部《蘇木夫人傳》，便是講唱完顏阿骨打起事，以野花為號攻占黃龍府為主線，歌頌完顏阿骨打大妃蘇木夫人之智勇，佐夫弟兩人終成大業，慷慨獻身的完顏家傳。講唱海陵、烏祿、兀朮的《忠烈罕王遺事》，亦頗翔實感人，

鮮為史冊所聞。金代說部傳世較多，與金代完顏氏家族上層集團極力提倡與重視有關。《金史》卷六十六載：「女真既未有文字，亦未嘗有記錄，故祖宗事皆不載。宗翰好訪問女真老人，多得祖宗遺事。……天會六年，詔書求訪祖宗遺事，以備國史。」金世宗烏祿是金史中著名的倡導女真文化的帝王。《金史‧樂志》載，世宗不令女真後裔忘本，重視女真純實之風，大定二十五年四月，幸上京，宴宗室於皇武殿，共飲樂。在群臣故老起舞后，自己吟歌，「曲道祖宗創業艱難……至慨想祖宗音如睹之語，悲感不復能成聲」。這生動描繪很像女真民間講唱「烏勒本」人的慷慨音容。特別是清代以後，滿族說部藝術得到更進一步的繁榮發展。從滿族著名長篇說部《兩世罕王傳》和滿族民俗筆記《璦琿十里長江俗記》《璦琿祖訓拾遺》中可以看到，明中葉以後，隨著女真社會內部日益尖銳、緊張的分化，強凌弱，眾暴寡，特別是進入清初及至清代中晚期，滿族諸姓氏族部落的遷徙、動盪、分合頻仍，形成不可抗衡的歷史折衝，其中亦有外患的災禍，使各個氏族無法選擇地交織在波瀾壯闊的漩渦裡，湧現眾多英雄人物和業績，萌發和產生出更多傳流後世的「烏勒本」說部精品。《璦琿十里長江俗記》云：「烏勒奔己事，不言外姓哈喇軼聞趣話。蓋因祭規如此。凡所唱敘情節，與神案譜牒同樣至尊，享俎奠，春秋列入闔族祭儀中。唱講者各姓不一，有穆昆達，有薩瑪。而薩瑪唱講者居多，睿智金口，滔滔如注，庶眾弗及也。」「近世，璦琿富察唱講薩公佈素，習染諸姓。富察家族家祭收尾三天，祭院祭天中夜後起講，焚香，誠為敬懷將軍之義耳。」

（四）傳承與發展

國家非常重視非物質文化遺產的保護，二〇〇六年五月二十日，滿族說部經國務院批准列入第一批國家級非物質文化遺產名錄。

近年來，隨著國家對非物質文化遺產的重視，對滿族說部的搶救工作逐漸被提到日程上來。二〇〇二年，吉林省成立了中國滿族傳統說部藝術集成編委會，滿族說部的搶救與保護工程正式啟動。而且省內每年還撥出專款支持搶救

和保護滿族說部工作。吉林省目前健在的說部傳承人有十位。目前已對其講述的說部進行了記錄和整理，建立了包括文字、聲音、圖像等多方面的檔案資料庫。目前，已收集了三十五部說部。而作為滿族說部搶救與保護項目第一階段的成果，已經整理成書稿並計劃出版的有十部，包括《紅羅女的傳說》《比劍聯姻》《女真譜評》《金兀朮傳》等。專家們認為，作為口頭非物質文化遺產，搶救者們對說部藝術的記錄和整理應採取復原的立場，即追求原汁原味，要求呈現民族文化的原生態。但同時，他們也指出，搶救滿族說部藝術並不是將其恢復原貌，束之高閣，而是要在搶救、保護的基礎上，進行科學開發利用，為現實服務。

與現有的滿族民間文學和作家文學相比，確實具有其他滿族文學作品所無法企及的特殊價值。

首先，滿族民間說部，是滿族人民自己創作並傳承的滿族文學作品（只有其中的個別作品為八旗中的漢軍創作）。這些作品不但系統而全面地反映了歷史上滿族民眾的社會生活，同時也充分而準確地表述了滿族人民自己的世界觀、價值觀和他們獨特的審美情趣。

其次，這些民間說部都是民間藝人、薩滿、氏族酋長作為本民族或本氏族歷史，講述給後人的，說部雖有藝術加工，但其中的時間、地點、人物、事件等敘述要素，都是真實可信的。這對於基本上沒有錄史傳統的滿族來說，說部的章章節節都具有極為特殊的史料價值，是研究滿族文明史時不可或缺的參考資料。

吉林省滿族說部學會於二〇一一年八月九日成立。首屆滿族說部學術研討會在吉林省社會科學院召開。近二百名來自全國各地的文化專家、學者在會議上共同探討對滿族文化的保護與傳承。

據瞭解，吉林省滿族說部學會旨在推動非物質文化遺產滿族說部的傳承與普及，開展滿族說部的內容以及傳承演進過程、演進關係的研究，同時致力於普及和推廣滿族說部的各項研究成果。

在研討會上，吉林省滿族說部學會會長邵漢明表示，滿族說部學會成立後，將開展學術考察、建立資源信息庫等一系列活動，最大可能地搶救滿族文化，讓滿族文化得以更好地傳承。

滿族說部是滿族及其先民口耳相傳的一種古老的民間唱片說唱藝術，滿語稱「烏勒本」（ulabun），常配以鈴鼓扎板，夾敘夾唱，意在說「根子」、敬祖先和頌英烈，植根於滿族及其先民講古的習俗之中，主要在氏族內口耳相傳，代代承繼。

滿族說部被譽為我國非物質文化遺產的瑰寶，是滿族民族精神和文化傳統的重要載體之一。為搶救、保護、傳承滿族傳統說部文化資源，二十世紀八〇年代吉林省開始啟動調查蒐集整理滿族說部工作，二〇〇二年成立了「滿族口頭遺產傳統說部叢書」編委會。八年間，編委會工作人員深入白山黑水，探尋滿族說部民間傳承人，挖掘滿族說部原生態文化資源，精心收錄、整理、編輯了豐富的第一手資料。文化部、國家民委、省委、省政府幾屆領導對這項工作給予高度重視，省直有關部門、單位投入大量人力、物力、財力。該項目先後被文化部批准為全國藝術科學「十五」國家課題和中國民族民間文化保護工程試點項目，二〇〇六年五月列入國務院頒佈的首批國家級非物質文化遺產名錄。目前，該叢書已出版了《亘倫傳奇》《薩大人傳》《女真譜評》《阿骨打傳奇》《天宮大戰》等兩批二十六部一千二百餘萬字。這些作品中，有的已被翻譯成俄文、日文、英文、意大利文、德文、朝鮮文等文字出版，豐富了世界文化寶庫。

（五）滿族說部的研究專家

富育光　滿族，一九三三年五月生，祖籍黑龍江省璦琿縣，生於吉林。長春師範學院薩滿文化與東北民族研究中心名譽主任，吉林省民族研究所研究員。長期致力於薩滿文化的調查與研究，先後組織拍攝十餘部薩滿教錄像片，積累了豐富的薩滿教田野調查資料。主持國家社會科學基金課題兩項。出版

《薩滿教與神話》（1990）、《滿族薩滿教研究》（合著，1991）、《薩滿教女神》（合著，1995）、《薩滿論》（1999）和《富育光民俗文化論集》等學術著作，發表論文九十餘篇。出版《薩大人傳》（上、下）、《飛嘯三巧傳奇》（上、下）、《東海沉冤錄》（上、下）、《雪妃娘娘和包魯嘎汗》、東海薩滿史詩《烏布西奔媽媽》等滿族說部十一部，計六百餘萬字。自一九九三年起享受國務院特殊津貼。二〇〇七年，獲第八屆中國民間文藝「山花獎」民間文藝成就獎；二〇〇八年，獲吉林省政府第九屆長白山文藝獎成就獎。

李虹霖　他介紹滿族說部滿語稱「烏勒本」，漢譯為傳或傳記。其形式與內涵迥異於普通民間故事，多由族中長者漱口焚香宣講，常配以鈴鼓扎板，夾敘夾唱，聽者謙恭有序，分外虔敬。

滿族說部早期多用滿語說唱，清中葉後滿語漸廢，遂改用漢語講唱，夾雜一些滿語。其風格凝重，氣勢恢宏，包羅氏族部落崛起、蠻荒古祭、英雄史傳、民族習俗和生產生活知識等內容，被稱為北方民族的「百科全書」。

滿族說部淵源於歷史更為悠久的「講古」。講古，滿語叫「烏爾奔」，即講述本民族特別是本宗族歷史上的故事。入主中原前，滿族幾乎沒有以文本形式記錄歷史的習慣，當時他們是通過部落酋長或薩滿來口傳歷史的。

「滿族民間說部的產生深受漢族傳統說書的影響。」李虹霖說，在中國文學史上，說書至少可追溯到唐宋時代，此後一直長盛不衰。清代，人們熟知的《三國演義》《忠義水滸傳》《楊家將》等，通過說書不但成為家喻戶曉的故事，也為後來滿族民間說部藝人表演風格的形成，提供了借鑑。聽過或讀過滿族長篇說部的人都會明顯感到，無論是講述內容的選取，還是表演風格的定位，滿族長篇說部均與漢族民間說書暗合。

苑利　一九五八年一月生，吉林長春人，民俗學博士。中國社會科學院民族文學研究所副研究員，北方室副主任，薩滿文化研究中心副主任兼秘書長。國際亞細亞民俗學會秘書長，中國民俗學會理事。

滿族民間說部，是指由滿族民間藝人創作並傳講的、旨在反映歷史上滿族

人民征戰生活與情感世界的一種長篇散文體敘事文學。因其體式與漢族民間藝人的說書比較接近，每部書可獨立講述，故稱「說部」。

滿族民間說部的產生還有一個重要原因，這便是受漢族傳統說書的影響。歷史上，滿族曾兩次問鼎中原，接受中原漢文化的影響不可謂不大；但另一方面，在滿族與漢族的長期交往過程中，滿族也吸收了大量中原優秀文化，民間說書，就是典型的一例。

在中國文學史上，說書這種表演形式至少可追溯到唐宋時期，此後一直長盛不衰。到了清代，隨著滿族入關，這種通俗易懂的表演形式，更表現出勃勃生機。當時的說書，內容多取自漢族文學史上著名的講史、公案及武俠類小說，如《三國演義》《大八義》《小八義》《施公案》《忠義水滸傳》《楊家將》等，通過說書這種特殊媒介，這些作品不但成為當時滿族社會中家喻戶曉的故事，同時也為後來滿族自己的民間說書藝人表演風格的形成，提供了借鑑。聽過或讀過滿族長篇說部的人都會明顯感悟到，在滿族長篇說部中，無論是講述內容的選取，還是表演風格的定位，均與漢族的民間說書暗合。如故事的主人公多為俠肝義膽、扶弱濟貧、保家衛國的鐵骨英雄，情節展開過程中常常採用設置懸念的手法，以及開篇及結尾處的技術處理，起承轉合過程中的套話借用等，都具有較明顯的師承關係。

傅英仁　一九一九年二月生，祖居寧古塔，是富察氏第十四代子孫。二〇〇四年十一月辭世。傅英仁祖輩人，幾乎各個都是故事家。受他們影響，傅英仁自幼就與滿族文化結下了不解之緣。傅英仁一九四六年參加工作，一九八五年離休。歷任中小學教員、校長、寧安幹校副校長，蔬菜公司技術員、文化館館員、縣誌編輯室主任、主編等職。他一生蒐集到二百多篇民間故事，撰寫了近二十篇學術論文，傳授了五套滿族舞蹈，出版了《滿族面具新發現》《滿族神話故事》，參加過八部民俗電視片的策劃編導，擔任《努爾哈赤》《荒唐王爺》《黑土》等電視連續劇民俗顧問；他蒐集整理的《薩布素外傳》《比劍聯姻》《金世忠走國》《努爾哈赤傳》《紅羅女》等五部滿族說部，已被《中國

滿族傳統說部藝術集成》編輯委員會編輯入卷。二〇〇〇年，八十二歲高齡的傅老，不顧自己滿身病痛，以堅強的毅力，完成了足以填補世界文學空白的專著。

寧安市史稱「寧古塔」，是滿族的發祥地之一。這片神奇的土地，流傳著不盡的神話和故事，養育了富察氏的後代、祖居寧古塔的滿族故事家——傅英仁。

傅英仁的民間故事，口頭性強、流傳範圍廣，具有濃厚的鄉土氣息。從內容上大致分為：神話、人物傳說、風俗傳說、地名傳說、民間故事五大類。這些故事，再現了遠古以來各個歷史時期，滿族先民在惡劣的自然環境、野蠻的外來入侵者、禍國殃民的黑暗勢力面前，頑強不屈、英勇反抗、除暴安良、懲惡揚善、追求美好理想的精神特徵，反映了滿族民眾勤勞、淳樸、善良、信義、直率及與兄弟民族友好相處、共同進步的高尚品質。

趙東昇　曾撰寫了一些研究滿族說部的文章，發表在《社會科學戰線》上。

趙東昇的祖父崇祿先生漢名趙國英，是一位歷盡坎坷、自強不息的傳奇人物，一生閱歷豐富，見多識廣，而且思維敏捷，多才多藝，工書法，擅詩文，精通滿漢語言文字，對俄語、日語、朝鮮語、蒙古語也略曉一二。趙東昇說：「他（祖父趙國英）生於清光緒四年（1878），卒於一九五四年。他原本是我曾祖父五品驍騎校雙慶的長子，卻於光緒三十年（1904）二月初一過繼給我三太爺喜明為嗣。喜明之父霍隆阿（筆帖式）是雙慶之父富隆阿（筆帖式）的同胞長兄，他們都是『烏勒本』的傳承人。這樣，兩支的傳承使命就都落在他一個人的身上，擔子自然加重，無怪他對我寄以厚望。我祖父崇祿先生生三子，長子福蔭夭折，我父親德蔭為第二子，漢名趙繼文，字煥章，號竹泉、松江居士，生於清光緒三十三年（1907），卒於一九四三年端午。父親文質彬彬，為一方才子，工詩詞，善書畫，寫一手好文章，留有遺作《竹泉集》和臨摹『成親王』體《歸去來辭》楷書一冊。他本來是傳承人，我祖父精心培養，不料因

文字惹禍。有一天夜裡偽滿警察突然搜查父親住宅，抄去了一些書籍和文本，據說要定『反滿抗日』的罪名，父親因此得病不治而亡。事情雖然沒再追究，可搜去的東西不予退還，我們也不知道他都寫了些什麼。所以，我的叔父長蔭（漢名趙繼學，字貫一，中醫師，1910-1997）一直反對我從事寫作，他也不肯接受祖父的傳承，用他的話來說，就是『文字取禍』『有害無益』。因此，在我們家族傳承多代、時間長達二百餘年的『烏勒本』，我就成了唯一的繼承人，因為我是單傳，上下無兄弟。」趙東昇說：「我的曾祖父、祖父不僅是『說部』的傳承人，本身也在創造說部，依他們豐富的經歷為素材，創編了幾個本子，並且公開傳講。」

「我是海西女真人的後裔，本姓納喇。追本溯源，始祖生於元末，創業在明初，至今傳下二十四五代，已有六百多年的歷史了。先人傳說，祖上原為金朝完顏氏，完顏宗弼（兀朮）為始祖，惜無譜牒可證。我們族譜起於納齊布祿，據說，從完顏宗弼到納齊布祿，中間尚隔七八代。另知女真人有以地為氏的習慣，納齊布祿的曾祖名叫倭羅孫，這是他們遷居該地後改的姓氏。因此，我們的家譜上有『倭羅孫姓氏』的記載。到納齊布祿時始改為納喇氏。《八旗滿洲氏族通譜》說，納齊布祿被蒙古兵追趕時，問其姓，『隨口應之曰納喇氏，遂相傳為納喇氏云』。此說不可信，改姓更名，不是簡單的事。據家傳史料所講，納齊布祿改姓是因他在納喇河濱自成部落，以地為氏，這符合女真之俗。」

▌二、單鼓（太平鼓）

單鼓，滿族曲種。因單面鼓蒙皮故稱單皮鼓、單鼓，又稱太平鼓。流行於遼寧、吉林、黑龍江、內蒙古、陝西、甘肅、河北、安徽等省。流行於吉林的單鼓，也稱「吉林太平鼓」，是吉林省、市級非物質文化遺產，由吉林省雙遼市申報，傳承人姜殿海、姜麗。

（一）單鼓的歷史淵源

遼寧省早在三百多年前，就有滿族的太平鼓（單鼓）和八角鼓。單鼓落戶在丹東已經有數百年的歷史。自從建州女真從黑龍江、長白山遷移到渾江流域，這種文藝形式便融入女真人生活的一部分，成為不可或缺的精神寄託。人們在辛勤勞動中，在艱苦的生活裡，打起太平鼓，表達對生活的熱愛和憧憬，歌頌太平盛世，抒發對美好生活的追求。丹東地區王永智（2012 年時年七十三歲），是土生土長的寬甸滿族後裔，對太平鼓的發展歷史所知甚多。他說：滿族在丹東地區繁衍了幾百年，明代稱為女真，清皇太極時改稱滿族。燒旗香，打太平鼓是經過漫長的生活演變相傳下來的。

丹東單鼓是極具遼寧地域文化特色的一種文化形態。說唱結合，是單鼓藝術的基本表現方式；載歌載舞，是單鼓藝術的突出特點。單鼓中保留了極其珍貴的滿族文化基因。同時，單鼓承載了大量豐富的丹東地域滿、漢民族世代傳承的藝術、民俗、文學、信仰等文化因素，因而具有寶貴的歷史價值；單鼓與東北民歌、大鼓、二人轉等藝術形式互相影響，保護單鼓藝術，對弘揚優秀民族文化具有重要的意義。自二十世紀五〇年代起，為適應文藝創作的需要，丹東市一些音樂舞蹈工作者深入民間蒐集、整理單鼓藝術，並應用在創作實踐中。二十世紀八〇年代以來，在全國大規模的民族民間音樂舞蹈集成工作中，丹東市開始對單鼓藝術進行了集中的蒐集、整理，並取得了可喜的研究成果，

逐漸形成了全省單鼓藝術研究、創作基地。單鼓音樂研究成果顯著，產生了具有全國性影響的專家和著述。劉桂騰研究館員《單鼓音樂研究》的出版，在學術界產生了廣泛的影響；舞蹈工作者從民間單鼓中獲取素材而形成的單鼓舞，已經成為具有全國性影響的民族文化品牌。

據吉林省鎮賚縣坦途公社郭永生老藝人（1978 年時年八十二歲）說，他從十七歲跟師傅串江紅（藝名）學「單鼓」時，聽師傅說，跳「單鼓」是唐二主（唐太宗）留下的。唐二主當年率兵出征時，許多將士戰死了，他得勝回京後，為了緬懷死去的將士，在宮廷裡興起了跳「單鼓」。由一個人化上妝，用紅布條兒托上辮根左手拿著用玉帶做圈，用馬皮做面覆蓋成的單面鼓，鼓柄下用馬嚼環做成的九圈三環，右手持竹劈子製成的鼓鞭，鼓鞭下面拴著五色布，邊敲擊鼓面，邊抖動三環九圈，口中反覆叨唸著死去的那些將士們的名字。因為當時只有一個人活動，由此得名「單鼓」。

單鼓在吉林省流布很廣，年代久遠。伊通縣單鼓活動盛行於清初，聞名者王殿久。吉林省梨樹縣農村，在道光元年（1821）起，已有香班活動。公主嶺有姜興、金朝鳳、郭二林子等三家滿族「香班」。據說於清光緒四年（1878）長白山區開禁之後，由奉天莊河的藝人傳入，清晚期活動已遍及全縣鄉村，富憲章、冷德福較有名氣。二十世紀三〇年代，梨樹縣共有單鼓藝人三百多，組班五六個，以任家、胡家、郎家等香班最著名。知名藝人有徐和、張大下巴和陶鳳翔等。農安縣單鼓藝人一百八十多，其中「掌壇人」就有國連臣、遲殿青（兼唱二人轉）、王喜珠和李青等三十六名之多。一九四七年以後，吉林省境內先後成立人民政府，認為單鼓內容存在嚴重封建迷信色彩，燒香活動減少，藝人息藝務農。許多業餘和專業演出團體把「跳單鼓」的技藝提煉成舞蹈節目，搬上舞台，脫離了燒香儀式的束縛。

一九五三年，雙遼縣的姜殿奎、姜殿海兄弟表演的太平鼓《慶豐收》參加吉林省演出團，赴北京參加全國民族民間音樂舞蹈會演，並到中南海為毛澤東、周恩來等黨和國家領導人匯報演出。

同年，撫松縣業餘民間藝術演出團演出的太平鼓《慶祝豐收》參加遼東省第一屆民間音樂舞蹈會演，獲優等獎。同年鎮賚縣丹岱鄉民間藝人李發為宣傳黨的方針政策，配合中心工作，組成了三人「單鼓」演唱小組，自編自演了《互助合作好》《支援前線送公糧》《多積肥多打糧》等演唱節目，受到了鄉親們的讚揚和鄉政府的表彰。

　　一九五三年冬，李發「單鼓」演唱小組代表吉林省鎮賚縣出席了黑龍江省舉辦的民間藝術匯演大會。他們演唱的《互助合作好》被評為優秀節目並獲得了獎品和獎狀。在這個演唱小組的帶動和影響下，鎮賚縣的廣大農村，如坦途區，五棵樹區、套保區、東屏區、鎮賚城區等都先後組織起了「單鼓」演唱小組。為宣傳黨的方針、政策，活躍群眾文化生活起到了很大的作用。一九五五年，鎮賚縣丹岱鄉自編的單鼓演唱《鎮賚是個好地方》在吉林省舉辦的農民業餘文化匯演大會被評為優秀節目，並在電台錄音，向全省播放。一九五八年單鼓演唱《鎮賚是個好地方》演出組，代表吉林省參加了全國曲藝匯演大會，被評為優秀節目，由中央電台錄音播放。《人民日報》發消息並刊登了單鼓演唱的劇照。

　　一九六一年冬，中國人民解放軍總政歌舞團曾派王曼莉等音樂舞蹈工作者到東豐縣學習並整理太平鼓（即單鼓）藝術。一九七七年後，雙遼縣文化部門選出多名青年演員向姜殿奎、姜殿海學習單鼓技藝，並融入紅綢舞、打花棍、大秧歌中，在舞台和廣場列隊表演，使單鼓藝術部分得以保留下來。一九七九年鎮賚縣坦途勝利公社的林淑香、蔣英等八名女青年表演的單鼓演唱《豐收樂》參加了白城地區舉辦的業餘文藝匯演大會，被評為優秀節目。同年代表白城地區參加了吉林省農民文藝匯演大會，被評為優秀劇目。並由吉林人民廣播電台、電視台錄音錄像播出。至今，通化地區和白城地區滿族聚居的農村，仍保留著每逢春節，三五成群的婦女聚在院內打單鼓跳舞娛樂的古老風俗。近年，雙遼市文化館組建了太平鼓業餘演出隊，並在運動會大型文體表演中集中展演，八百名彩裝鼓手的震天鼓樂把表演推向極致。中央人民人民廣播電台的

國際頻道推介了「雙遼太平鼓」。

（二）祭祀的藝術

關於燒香祭祀活動，大約起於唐初。在燒香師傅的口碑材料中，比較統一地認為起源於唐太宗征東。說征東時死亡近百萬將士，這些亡靈夜鬧宮廷，魏徵說這些屈死冤魂流落異鄉，不得超生。於是唐太宗下詔從長安至遼東修憫忠寺廟，廣招僧道，定期燒香祭祀，擊鼓招魂，從此留下了燒香祭祀習俗。這些燒香祭祀習俗在山西、山東各地都有。據遼寧民香研究專家任光偉先生考證，遼東新賓的民香，「大約明代已有流行，主要有山東流民由青州、登州帶入新賓」，再由新賓、鳳城、本溪、清源、柳河、通化、樺甸、敦化、農安、東寧、綏芬河等傳播到東北各地。

農安，是女真的金與遼征戰的古戰場，也是金的政治文化中心。它地處松遼平原的腹地，也是明清兩代向東北流民的必經之地。這裡是古漢、女貞、契丹、蒙古和近代漢、滿、蒙古等多民族文化復合之地。去年冬天我們考察了農安縣黃金塔鄉國連臣、李福的太平鼓，他們保持了燒民香九鋪鼓的傳統風範，是典型的漢滿文化相融合的民間藝術，是原始演劇形態的活化石，具有豐富的藝術「幹細胞」，很有研究價值。研究李福的太平鼓，不能重複形態研究的老路，應當從當代文化人類學視角研究當代鄉民社會。

有人說，太平鼓不就是燒香跳神嘛，為什麼說它是藝術？

美國人類學家威廉‧A‧哈維蘭說：「藝術作為一種有助於人類的幸福，有助於塑造生活，並能為生活增添意義的一種活動或行為，必然與宗教有關係，同時又是相區別的結構。」太平鼓從誕生起就是一種準宗教祭祀儀式，「幾乎包括了我國歷史上的自然崇拜、精靈崇拜、圖騰崇拜、祖先崇拜和神靈崇拜所出現的各種神祇」，燒香信仰有自己獨立的宗神洪神老祖，但沒有自己的教義信條和神學理論，也沒有自己的專門信徒。所以太平燒香其性質屬於原始崇拜的巫神信仰範疇，這種原始崇拜能夠生生息息繁衍至今，無疑是一種複

雜的文化現象。並且太平鼓燒香伴有音樂、歌舞、雜技、說唱相結合的世俗藝術成分。但要說它是原始戲劇形態的活化石，還應該從戲劇的起源說起。

祭祀是戲劇的源頭：古希臘的悲劇，起源於古希臘的原始祭祀；中國的戲劇起源於中國先民的原始祭祀。對神的敬畏，是人類的原始意識。在人類初始時期，「國之大事，惟祭與戎」，一是祭祀，一是守衛，是維護人類生存與發展的兩件大事。而太平鼓的燒香祭祀又與驅鬼除災為目的的儺文化有關。

《周禮‧夏官‧司馬》方相氏條云：

方相氏掌蒙熊皮，黃金四目，玄衣朱裳，執戈揚盾，帥百隸而時難（儺），以索室驅疫；大喪先柩，及墓，入壙，以戈擊四隅，歐方良（魍魎）。

這是最早關於儺的記載，值得說明的是「方相氏」由人化裝，掌蒙熊皮，穿上了玄衣朱裳，帥百隸而驅儺的。

又有《風俗通義‧祀典》和《史記‧封禪書》記載，漢高祖擴大了祭祀範圍，武帝封禪之後，崇敬鬼神，形成了風尚。至平帝元始後，所祭神祇竟增一千餘種，已經形成了釋、道、巫的結合。所以，太平鼓源於唐太宗祭祀亡靈的一種祭祀儀式，乃是唐繼漢的思維觀念和祭祀風俗，是十分可信的。

在祭祀中最早就知道用「鼓」，鼓，可能是人類最早的祭器，也是最早的樂器。「以靈鼓鼓社祭」（《周禮‧鼓人》）。

上古人類為什麼把祭祀看得那麼重要？

上古的人類對於各種自然災害，是非常無力、非常恐懼的。在對各種自然現象無法解釋之前，凡超越自然力的認為都是神，豐收了是神的恩賜，謝神要祭；一切自然災害都是神對人的懲罰，自然要祭神贖罪，更多的是祈求神的寬恕，祈求神的保佑。

人類最早的祭祀，是祭天祭神，祭宇宙星辰，最後是祭祖先。開始還以神話中的自然神祇為主，逐漸地被世俗的神祇代替，反映了中華民族由自然崇

拜、圖騰崇拜到祖宗崇拜的人類文化思維的發展過程。

這個過程反映出中華民族先民有與古希臘大不相同的宇宙觀，對於諸神的態度也大不相同。古希臘先民對宇宙諸神，絕對崇拜，頂禮膜拜；中國先民對宇宙諸神，既有崇拜，也有征服，「通過『改良道路』悄悄轉化為古史傳說人物」。所以才有《夸父追日》《羿射十日》《女媧補天》《大禹治水》《愚公移山》等征服自然宇宙的神話。至少是把自然力擬人化並加以崇拜，他們相信他們自己有能力而且有責任對這些自然力施加影響。在中國以「龍」為圖騰的民族，對龍敬畏，相信它能騰雲駕霧，行風降雨，給人帶來祥瑞，皇家則視為至高無上的權威的象徵；在民間，既要崇拜，又有戲耍，連大秧歌隊裡都耍龍舞龍燈，從而不存在太多的神祕感和震懾感。在中國沒有西方和中東那麼強烈的宗教意識。

在中國人的意識中總是神人交錯的演化過程。神是什麼？最先衍化為大帝大聖，如玉皇大帝、東海龍王、大慈大悲的西王母；再衍化為歷史上真有其人的英雄，甚至是文學中的藝術形象和傳說中的故事人物，戰勝炎帝的黃帝，奉為始祖，制服水災的大禹，是英雄的神，到了清代，關羽、秦瓊、尉遲恭等英雄都加入神的行列了；最後是繁衍後代的祖先，祖先創造一個家族英雄，有的就是現在家族的成員，這是男系世系觀念的體現。人們總之是把心中崇拜的神，都具體化為人。雷神是雷公公，風神是風婆婆，狐仙是胡三太爺，黃鼠神是黃天霸，祭祖成了民間最親近最直接的現實。這些家神野鬼，成了太平鼓中九鋪鼓常見的內容。成了人類發展與衍進中的驅之不盡的思想意識的重要組成部分。所以，國連臣、李福的太平鼓，成為頗受民眾歡迎的純為祭祖燒香的太平鼓了。

古代祭祀最講究的是儀式。既然祭祀是先民視為維護生存與發展的主要大事，而且不斷完善儀式程序，於是政府中就設有專門主持祭祀的人，西方叫神職人員，中國古代稱作巫師，在卜辭中，巫與舞同為一個字。在滿族薩滿中稱「察瑪」，在太平鼓中稱「主壇」和「貼鼓」。只是當人類用科學的精神揭開了

宇宙的奧秘，識破了迷信，像西門豹把給河伯娶親的巫婆拋溺水中，巫們才退出舞台，下降為人，落入人間。流入宮廷的成為舞師、樂工、俳優；流入民間的成為傀儡戲、說書的、賣唱的、耍百戲的。

在廣大民眾之間，對於祭祀儀式，在於虔誠與不虔誠之間，所謂「心到佛知」，對於供奉的諸神，「既崇拜又調侃，既小心翼翼地供奉，又自作主張地勸誡。結果，儀式的氣氛鬆快活潑，為更多的娛人性的表演留出足夠的空間。」這種表演性的祭祀儀式，構成了寬鬆的彈性系統。「即便在社會風俗和審美觀念發生歷史性變化的情況下，它也因具備相當的吸納能力和應變能力而留存下來。」

當祭祀典儀的目的趨於淡化的時候，審美娛樂躍升到主導地位，祭祀儀式成了承載藝術的框架了，這些儀式程序便由非審美上升為審美，由非藝術上升為藝術了，這就是農安太平鼓的發展走向。

說太平鼓具有戲劇的「幹細胞」，至少有四個方面因素。

1. 敬神與戲神相結合

太平鼓的基本功能是祭祖。在中國祭祖儀式起源最早，《紀年》曰：「皇帝崩，其臣左徹取衣冠杖而廟祀之。」《禮》曰：「祭先所以報本也。」報者謝其恩。「祖」與「宗」原為祭祀之名稱，「祖有功，宗又德」是也。鄭玄注云：「有虞氏以上尚德，郊祖宗，配有德者而已；自夏以下，稍用其姓氏之先後次第。」至夏後氏後，是重祖宗血統。古祭祖必立屍，屍為祭者之子侄，喬扮其祖形狀，高坐堂上，式飲式食，可謂「活祖宗」，祭者拜之，不敢怠慢。而且喬扮祖宗者要真吃真醉，才能使祭者心滿意足。扮演是戲劇的本質，這是原始性的戲劇表演。所以太平鼓的扮神扮祖是有所本的。

太平鼓有的是十二鋪鼓，但國連臣和李福的太平鼓，保持了念九鋪鼓的原始演唱傳統，在祭祖程序中有請神、祭神、送神的全過程。俗稱「唱家戲」。可是神在哪裡？祖宗在哪裡？神是人裝扮的，主壇藝人要作象徵性的裝扮，戴神帽，穿彩服，扎腰鈴，左手持神鼓，右手持神鞭，通過紅火強烈的歌舞表

演，霸王鞭、耍鍘刀，加上雜技噴火，模擬煙霧繚繞、飛沙走石、疾風暴雨等，人的表演也處於迷狂狀態，造足神降臨時的威武氣氛。

在這裡，「薩滿作為人與神的中介和溝通者，肩負著將人的期望傳達給神和將神的旨意傳達給人的雙重任務。由於人神之間『語言』不通，這種傳達就不能不藉助表演。」這種表演體現為模擬舞蹈，請神、送神。模擬舞蹈，「實為產生戲劇的雛形」。這裡扮演者和觀者有雙重快感，「觀賞者因模仿者的高超技藝而心曠神怡，模仿者則因觀賞者的高度讚揚而欣喜萬分」。送神時還要戴上類似儺面的面具，他們的藝訣是「善請惡送」，無非是想增加驅妖送邪的神威，這本身就很有戲劇性。這裡充分體現和誇張了戲劇假定性原理，「扮神」本身就是戲弄神，這就是人演人看的原始性戲劇。「扮神」表演雖然未達到王國維之所謂「以歌舞演故事」的程度，九鋪鼓也屬故事的雛形，如《唐二祖征東》《唐二祖夢遊地府》《孟姜女尋夫》《李翠蓮盤道》《譚九香苦瓜》《張四姐臨凡》《排張郎》（《張郎休妻》）等。

何況，持鼓的主壇，是個溝通神與人、祖先與後人的特殊的角色，再經過幾鋪鼓的一番請神說唱之後，神或者祖先「附身」了，於是持鼓藝人就成了燒香的人們要膜拜的神或祖先了，哪怕「扮神者」是他們的小輩人，燒香人也得帶著幾分虔誠地向他叩拜，此時持鼓主壇藝人也就成為神聖性與世俗性的相糅合的混合體了。雖然這有些戲劇性的滑稽，此時人們的理念都被氣氛濃重的祭祖儀式彌蓋了，扮神者和觀賞者都得到假定性的滿足，誰也不感到尷尬。就此太平鼓成為神人交錯的藝術。

2. 念鼓與歌舞相結合

「念」是太平鼓的獨家用語，唱九套鼓詞叫念九鋪鼓。這些都在載歌載舞中進行。太平鼓的歌與舞都有獨特之處，唱腔更有特色。念鼓充分體現了民間口頭文學的特點。

太平鼓分敘述性唱腔、舞蹈性唱腔和吟誦性唱腔。敘述性唱腔，專唱歷史故事、民間傳說、神話以及歌謠等；舞蹈性唱腔，專作舞蹈音樂，太平鼓的舞

蹈優美、瀟灑、粗獷、熱烈、火辣、活潑，節奏鮮明，富於變化，達到迷狂的境地；吟誦性唱腔，包括許多「安神祈福」「驅魔逐妖」、祈求太平的內容，類似宗教誦經似的吟誦。舞蹈與唱腔的結合，就是中國戲曲的雛形。

太平鼓的表演有很高的技巧性，其中耍鼓占很大比重，有胸前鼓、護胸鼓、腹前鼓、肩前鼓、背鼓、護背鼓、腰鼓、托鼓、護頭骨等，還有片鼓、抖鼓、支鼓、掛鼓、扔鼓、纏頭鼓、掰鼓等技巧，在演出高潮時，鼓聲加快，鼓鈴齊鳴，節奏驟變，時而鼓在背後，時而鼓在腳下，時而鼓過頂梁，時而二人雙頸交叉，抗肩絞扭翻轉，渾似雙龍出海，又如怪蟒翻身。舞的形式有單人舞、雙人舞、群舞。舞蹈的基本步法，有走場子、跑場子、旁移步、挪步、顛步、頓步、換三步、進退步、剪子步等。其舞蹈場框是；走圓圈、穿十步、四邊斗、龍擺尾等。

技藝高的藝人，能加入許多雜技技術，如掄兩節棍、耍霸王鞭、翻觔斗、拿大鼎等，十分紅火，吸引觀眾。

太平鼓藝術，蘊含著極豐富的民俗內容，是從當地民風民俗、生活習慣中提煉出來的藝術。在當地民風民俗的大背景下，太平鼓藝術才能勃勃生輝。

太平鼓的音樂，曾被二人轉等民間藝術吸收，太平鼓音樂可以填上新的唱詞，作為純粹說唱藝術進行演唱，如解放初期的《互助合作好》《支援前線送公糧》《慶祝豐收》等，完全脫離燒香意識的束縛，成為獨立的說唱藝術。

3. 娛神與娛人相結合

太平鼓的藝術活動畢竟是在祭祖儀式活動中進行的，名為祀神，諸神皆通人性，實則表達世俗的人情物理，娛人之心。被人敬畏的神祕感淡化了，人們的目光也由仰視轉為平視，漸漸失去了教化功能，一鋪鼓就是一個神的故事，九鋪鼓很自然進入片斷性連綴的敘事兼代言的小戲了。藝人在表演中，觀眾在觀賞中，自然釋放了自己被壓抑許久的激情。比如，在安神圈子裡，穿插了《唐二祖征東》《排張郎》等曲藝段子。圍觀的人們，像欣賞二人轉一樣欣賞著這些故事，因而，祭祖儀式被淡化了，得到了審美和愉悅的滿足。從大量民

俗學實例分析，原始人類普遍追求迷狂和幻象，這種迷狂和幻想，實際是人的深層心理的激活和躁動，它廣泛而深刻地影響著原始文化。考察農安太平鼓，雖然沒有貴州黎平侗族七月半做「七姑娘」和普定苗族做「瓢兒神」那樣迷狂，那樣虔誠，那樣實用，但仍有某種心靈感應所鑄成的神祕感；「巫」的功能淡化了，娛樂的功能卻大大增強了。

4. 藝俗與民俗相結合

一個地域的民俗，是一種民間藝術存活的土壤，風由雨起，雨借風威，太平鼓之所以能在東北大地上保持了原汁原味，實際上是接受了本地民俗的釀造，而太平鼓又規範了民俗，傳播了民俗。現在居住在東北的漢人，漢唐之外大半是二十世紀初從中原晉冀魯豫四省移民過來的，他們的祖先崇拜和逢年過節燒香祭祖的民俗，與當地民風民俗相融合，成了東北農村的傳統民俗。所以，燒香祭祖，慶豐收，祝福來年風調雨順，四季平安，成了村民生活中一件不可忽略的大事。於是，太平鼓為農民的春節民俗助興了。

太平鼓燒香祭祖不免有些迷信成分，如其中有驅邪鬼，祭拜狐仙、黃仙等。這些既是對動物的崇拜，也是一種民俗，有的民族祭野豬神，鄂羅春人祭鼠神。據富育光先生講，走在世界科學前沿的英國人也崇拜狐仙。科學界認為，對於某些動物有超人的靈性這一現象有待進一步研究。比如鼠類，確實有預報災害的靈性，我們還見過黃鼠拜日的現象。據報載，今年（1999）春天台灣發生大地震，震前有上千隻鱷魚發出雷鳴般的吼聲，向人類發出預報。人與動物之間，有一種生命體的感應。這種精靈現象，有待給予科學的解釋。

強烈的民俗意識，是太平鼓能在鄉民社會保存下來並且傳播開去的重要原因。一，東北漢人集居的地區，仍然保持著男系世系家族的傳統，以農安縣黃金塔鄉四道崗村李氏家族為例，認為死去的祖先仍然是現在家庭的成員，因此過大年的時候，要把祖宗接回家來過年。二，地處城市邊緣的鄉民社會，一個家庭就是一個經濟中心，一個意志中心，雖然經過了改革開放三十多年，在政治上擺脫了封建主義傳統，但在文化上並沒有擺脫傳統的小農文化意識，在經

濟上也沒有擺脫傳統農耕體系和自給自足的經濟水準。三、他們仍然擁有「幸福有限觀」，他們清醒地認識到，在有限的土地上很難改變自己的命運，何況都市的商業經濟和工業經濟都向農業經濟提出嚴峻的挑戰和給予強大的壓力，人們仍然存在著半信人半信天的傳統自然觀，還得靠天吃飯。四、農村目前的文化生活仍然貧瘠，需要就地請太平鼓來填補這個幾乎空白的藝術空間。

所以，鄉民社會在過大年之際，請太平鼓藝人來燒香祭祖，有兩種內驅力的含義：第一，慶祝一年的豐收，真想祈求祖宗和各方神祇保佑，新的一年風調雨順、四季平安、心想事成。第二，借此抒發自己鬱悶的感情和增強自己的想像力。

顯然，燒香祭祖這樣的風俗活動，在現代農村能原汁原味地保存並且有愈演愈烈的趨勢，是我國國情民情以及經濟生活現狀各種矛盾心理情緒的藝術反映。目前，我國正處在第一次工業現代化發展期，知識經濟還相當有限，農村大多還沒有擺脫靠天吃飯的傳統農業的狀況。在農民的思想意識中，寄希望於天的恩賜，遠重於求科學求自立的精神，所以太平鼓，在農村既能愉悅情緒，也是精神的寄託。

（三）單鼓藝術特色

1. 文本

單鼓唱詞有開壇鼓、山東鼓、過河鼓等固定唱詞。新編的唱詞大多為「二二三」的七字句，或「三三四」的十字句。

2. 唱腔

單鼓唱腔，表演者自擊單鼓，邊歌邊舞，有領唱、對唱和群唱，唱詞有長篇大套的，也有短篇成段的，唱舞間夾帶武術和特技表演。領唱者為男性。演唱有「內路鼓」（必唱部分）和「外路鼓」（隨意增減部分）之分。有的十二蒲子（十二段），有的二十四蒲子（二十四段）。演唱內容有開天闢地、三皇五帝之類的遠古神話；有述祖宗功德、諸神來去情狀等。還穿插一些《唐二主

征東》《孟姜女》《排張郎》等民間故事。流傳鎮賚縣一帶的單鼓唱詞有開壇鼓、山東鼓、過河鼓、畫面鼓、天門圈子鼓、點將鼓、接神鼓、亡魂圈子鼓、安坐鼓、張郎鼓、說灶鼓、送神鼓等。基本曲牌有〔慢四調〕〔憂吟調〕〔懸樑父〕〔畫面子調〕〔小佛調〕〔五棒調〕〔喊大腔調〕〔對口調〕〔闖四營調〕〔排張郎調〕〔小磨房調〕〔大佛調〕十二種。

3. 音樂伴奏

太平鼓有著別具一格的伴奏形式，伴奏樂器有：板胡、二胡、鼓、鑼、號等樂器，同時還有伴唱的歌詞，伴唱的歌曲有「四季歌」「十二月歌」等曲目；表演套路上有鬥雞、串花琵琶、大圓鼓等，繞八字、圍鼓、兩頭忙、扎花籬笆、臥娃娃等幾十套動作，十分風趣，滑稽幽默；太平鼓表演可邊打邊舞，也可間打間舞，舞離不開鼓點，鼓點又隨舞而變化，以達到鼓和舞的和諧統一，形成清脆多變的效果。

4. 太平鼓的道具

滿族祭祀用的太平鼓，鼓框用鐵條彎成，鼓面呈橢圓形，長徑四十八釐米，短徑三十八釐米，鼓框高一點五釐米至二釐米，單面蒙以馬皮、驢皮或羊皮。鼓柄長二十釐米左右，柄下端的大鐵環直徑十六釐米以上，大環中串以直徑六釐米的小鐵環。鼓桴稱鼓鞭，用竹製成，鞭長四十四釐米，鞭尾繫以紅綢巾為飾。

漢人民間流傳的太平鼓，大小不一，鼓面呈桃形、扁圓形或團扇形，鼓面寬二十釐米至三十二釐米、鼓框高一釐米至一點五釐米、鼓柄長十釐米至十五釐米，柄端綴以鐵環或小銅鈸。鼓面蒙以羊皮或多層高麗紙。鼓框綴以綵球為飾。鼓鞭長三十四釐米。鼓柄和鼓鞭下端均繫以紅纓穗或紅綢巾。

太平鼓的鼓框均為鐵製。雖鼓形不同，但鼓面都蒙以驢皮、馬皮或羊皮，皮面光素或繪有花紋圖案，鼓柄下端都綴有大鐵環，環中還串有小鐵環，其環形和數量各不相同。

演奏時，左手持柄舉鼓，上下左右搖動，右手執鼓鞭敲擊鼓面，可擊鼓

心、鼓邊、鼓框或鼓背。擊法有打、抽、叩、按、抖等，並同時振動鐵環或小銅鈸作響。

5. 單鼓的表演

　　原為滿人祈福、祭祠、慶喜的歌舞形式。清朝初期曾由滿人傳入關內演唱。演唱者或為家庭主婦，或請女巫。近代，在東北演變為只由男子表演的形式，並由滿族傳播給漢人，故有「旗香」（滿族）、「民香」（漢族）之分。單鼓是東北滿族地區群眾喜愛的一種民間娛樂形式。一說源於薩滿教的宗教儀式，一說是漢人祭祖燒香活動的一種說唱形式。舉辦燒香祭祖的人家叫「香主」。跳單鼓的叫「香班」。領唱、領舞者稱「掌壇的」。對這種燒香活動，究竟起源於何時何地，迄今未見較準確的文字記載。單鼓一般在春耕前和秋收後農閒時活動，除燒香還願祈求消災除病外，還作為歡慶豐收祝賀婚嫁的娛樂活動。清末時，這種活動在東北的廣大農村很興盛，當莊稼剛一成熟，「香主」就和香班「掌壇的」約好了燒香的日期，從莊稼上場開始跳「單鼓」到來年二月才停止活動，年年如此。隨著燒香人家的增多，「香班」也逐漸多了起來。

　　跳「單鼓」的由原來一個人，後發展到二人、三人、四人，因而又稱「家堂戲」。在這個活動中，由「掌壇的」持鼓領唱、領舞，餘者擊鼓、幫腔、助舞。演唱到高潮時，還要有舞蹈技藝較高者進行獨舞表演。獨舞者手持高調門的小鼓，隨著助舞者擊鼓的節奏，時而將鼓拋起，時而將鼓在空中旋轉。節奏複雜多變，短促、清晰，響如暴豆，舞步也變化多端，優美協調。如獨舞者技藝高超，還手持霸王鞭或七節棍，或繫腰鈴，這時鼓聲、鞭聲、棍聲配合節奏，參差錯落，更別有一番氣勢。

　　單鼓流行於遼寧、吉林、黑龍江、內蒙古、陝西、甘肅、河北、安徽等省區。其表演方法類似，在發展中略有不同。東北單鼓，俗稱「燒香」，是廣泛流傳於東北地區的一種民間祭祀活動；蘭州太平鼓是西北地區特有的民間藝術之一，是集鼓樂、健身、娛樂、軍事為一體的傳統娛樂項目，它以陣容宏大壯觀、表演氣勢磅礴而著稱。北京市門頭溝區門城鎮、妙峰山、軍莊一帶的太平

鼓，是老百姓以自娛自樂為目的集體傳承、集體發展的民間舞蹈形式，具有廣泛的群眾基礎和深厚的歷史淵源。

（四）單鼓名人名戲

姜殿海（1926- ）

生於一九二六年。現為雙遼市茂林鎮五家子村農民。目前雙遼市單鼓民間藝術唯一健在的代表性傳承人。師承其父兄。太平鼓藝人姜氏一族，清代乾隆年間從山東移民，輾轉居於雙遼市茂林鎮五家子村，解放前以作藝為生。解放後為雙遼市茂林糧庫工人，一九五三年，雙遼縣（雙遼市前身）茂林五家子村姜家班太平鼓藝人姜殿奎、姜殿海等四人到北京參加全國民間音樂、舞蹈匯演，獲二等獎，並在中南海懷仁堂向毛澤東主席等中央領導做了匯報演出。一九七七年，雙遼縣文化局、文化館派人去茂林五家子村，組織挖掘、整理太平鼓，四平市群眾藝術館，吉林省藝術館也相繼來人參與挖掘、整理，後有《吉林單鼓》一書出版。一九九五年，四平市鐵西區文化局聘請姜殿海傳授太平鼓表演技法，並組成表演隊。姜殿海曾為多名研究人員口述太平鼓有關資料，已將單鼓全套表演技藝傳授給其孫女姜麗。

姜 麗

二十九歲，茂林鎮五家子村農民，姜殿海的孫女。太平鼓傳承人。

王永智（1939- ）

滿族。生於一九三九年。丹東寬甸滿族自治縣人，現住振安區珍珠泡。面臨太平鼓即將失傳之困境，王永智說：我們家燒旗香是祖傳的，從我記事起，爺爺那輩兒的人就會燒旗香，打太平鼓，跳薩滿舞。燒香是為了求願、還願，有專人做這項工作，民間稱為薩滿。我父親王慶玉是寬甸鎮遠近聞名燒旗香的，他燒了一輩子旗香。我大哥燒旗香，打太平鼓也是行家裡手。受其父兄的薰陶與影響，王永智說：「如今到了我這輩兒，也始終沒有離開過這門藝術」。熱愛薩滿文化成了王永智一輩子的嗜好，三句話不離本行，對於打太平鼓，燒

旗香，王永智有著深深的感悟，他表示：「我要將（薩滿）單鼓文化唱下去，宣傳這種民族人文之聲，地域之壤，豐富群眾的文化生活，為小康社會而鼓而舞」。王永智認為，丹東鳳城、寬甸地域是滿族的故鄉，數百年來的歷史遺存、文化傳承，地域文化深深地紮根於長城兩邊。

李福

農安縣金崗鄉四道崗村人。

（五）單鼓的保留曲目

《唐二主征東》　述說唐二主　（即唐太宗）為了收復遼東，統一天下，征討蓋蘇文，援救新羅，曾三次出兵征討高句麗的故事。

《孟姜女》　述說秦始皇時，勞役繁重，青年男女范喜良、孟姜女新婚三天，新郎就被迫出發修築長城，不久因飢寒勞累而死，屍骨被埋在長城牆下。孟姜女身背寒衣，歷盡艱辛，萬里尋夫來到長城邊，得到的卻是丈夫的噩耗。她痛哭城下，三日三夜不止，城為之崩裂，露出范喜良屍骸，孟姜女於絕望之中投海而死的故事。

《排張郎》　述說洛陽城東門外有個村莊叫張郎嘴，是張郎和丁香的故鄉。丁香的前夫張郎，名萬倉，家有萬頃良田、金銀萬貫、亭台樓閣。郭丁香，娘家就在張郎嘴東二十里遠的郭家莊。郭丁香賢惠貌美，因採桑攀樹脫落繡鞋與張萬倉巧遇機緣結為夫妻。然而好景不長，張萬倉本性變化，千方百計要休掉丁香，丁香應休，離開張家。自從休了丁香後，張萬倉整日吃喝玩樂，揮金如土，揮霍完金銀賣田地，賣完困地賣家產，賣完家產賣房屋，最後又失了一把大火，將家燒個精光。後張萬倉急瞎了雙眼，淪為乞丐，挨門乞討，因羞愧難當，無地自容，一頭撞死。

▌三、八角鼓和扶餘「八角鼓」

八角鼓，滿族曲種，屬於牌子曲組合結構。早年曾流行於東北三省滿族地區及京、津、山東青州等地。追溯八角鼓的歷史，距今已有四百多年了。早在一六四四年，清入主中原之前，八角鼓就應運而生了。那時滿族人民在關外獵居，或哼歌於馬背，或高唱於山野，以八角鼓自歌自娛。八角鼓既是舞具，又是擊節領弦指揮的樂器。八角鼓不僅當時在滿族民間流傳，在今日亦有蹤跡可尋。在古渤海國舊邦之地的吉林敦化就有這樣的歌謠：「八角鼓，響叮噹，八面大旗插四方。大旗下，兵成行，我的愛根在正黃。黃盔黃甲黃戰袍，黃鞍黃馬黃鈴鐺。去出征，打勝仗，打了勝仗回家鄉。」瀋陽博物館藏有清光緒四年（1879）瀋陽老君堂之「江湖行祖師碑」拓片，其上額橫寫江湖行，首行列「評詞、彩變、八角鼓、大鼓、弦子書」，然後排列藝人姓名五十一人，此碑刻記了當年流傳在瀋陽一帶的五個曲種，其中就有「八角鼓」，可證明清代晚期「八角鼓」已盛行於東北地區。

流行於吉林省扶餘縣及隔江的農安、前郭、肇源等地的八角鼓，也稱扶餘「八角鼓」。

（一）八角鼓歷史源流

扶餘「八角鼓」從何時何地傳入，已無詳細文獻資料可查。據扶餘「八角鼓」唯一傳人程殿選在二十世紀七〇年代說：「八角鼓」在扶餘流傳已有百餘年，因從清代帝都（北京）傳來，彼時曾稱「京八角鼓」。東北為滿族發祥地，扶餘土著居民滿族較多，清初稱伯都訥，康熙三十二年（1693）建新城，移吉林副都統鎮守管轄。嘉慶十六年（1811）設伯都訥廳，直至光緒三十二年（1906）廢伯都訥廳，設新城府，長期有京駐武官副都統（正二品）及知府等滿族官員，一直是清代北方重鎮之一，文化較為發達。作為滿族民間說唱形式

之一的「八角鼓」也就自然地在這裡繁衍下來。清末，是扶餘「八角鼓」最興盛的時期，逢年遇節，喜慶堂會，都統、知府等達官貴人、商賈富戶及地方豪紳，大多邀集些人演唱「八角鼓」，尋歡作樂，粉飾昇平。彼時「鼓」不但能登大雅之堂，而且專業藝人還經常到城鎮說書茶坊、酒肆或集市演出，並到農村四處活動，時而也到一江之隔的鄰縣農安、前郭、肇源一帶去演唱。解放前，社會動盪，「八角鼓」亦歷盡滄桑，日漸衰落。直到中華人民共和國成立以後，在黨的「百花齊放」文藝方針指引下，「八角鼓」始獲新生。一九五六年吉林省組織了民族民間音樂采風工作，當時，扶餘的「八角鼓」藝人與票友，多已謝世。僅程殿選尚存。使這一曲種得到繼續流傳。

今天扶餘「八角鼓」已經無人傳唱，不過其曲調唱腔已成為扶餘新城戲的音樂主體唱腔，還在繼承。

（二）扶餘八角鼓藝術特色

1. 扶餘八角鼓文本

曲目的唱詞轍韻，基本上與我國通用的「十三轍」相同。一個曲目裡的唱段，不論唱詞句數多少，皆在偶數句押韻，同屬一轍，必為平聲韻。不論唱詞句數多少，偶數句押韻，其唱詞押韻，雖不像律詩那樣嚴謹，也很講究韻律和諧。一般的唱詞上句可以隨意運用不同的轍，又可平仄韻不論，但下句必須是押同轍平聲韻。如《白蛇下山》中的唱詞屬於「言前」轍，而《寶玉探病》的唱詞則為「中東」轍。這兩個曲目皆為一轍到底，中間不換轍。因程老先生只遺下這兩個完整曲目，至於在其他曲目中是否有中間換轍的情形，今無例可考。

2. 扶餘八角鼓唱腔

扶餘八角鼓的音樂結構，屬於曲牌聯套體。其曲牌組合特點為：任何曲目開頭必用〔四句板〕，結尾必用〔煞尾〕，繼〔四句板〕之後多用〔數唱〕，其餘所有曲牌在使用上有較大的自由，各個唱段用哪幾個曲牌使用多無固定，而

是根據一個唱段的長短、唱詞句數的多少及句式詞格的異同，或敘事，或對話，或抒情，或插白以不同故事和感情變化等，選用適合的曲牌。它的構成聯結公式為：八角鼓等於〔四句板〕加〔數唱〕加若干曲牌加煞尾。即一個曲目，要具備「起、承、轉、合」四個環節。用〔四句板〕開頭，點明大意，是「起」；用〔數唱〕直敘，唱出故事緣起，作為引子，是「承」；用若干個曲牌按著故事情節的發展順序來演唱故事，是主體，是「轉」；最後用〔煞尾〕結束唱段，攏括全段大意，為「合」。扶餘八角鼓至二十世紀七〇年代，已經沒有專業和業餘民間活動，僅作為歷史資料保存起來。其音樂唱腔部分的二十七個曲牌，已經成為滿族新城戲的音樂和唱腔基調。

3. 扶餘八角鼓曲牌音樂

扶餘八角鼓曲調，現存曲牌有〔四句板〕〔推船〕〔寄生草〕〔安羅〕〔羅江怨〕〔數唱〕〔太平年〕〔剪句花〕〔詩篇〕〔茨兒山〕〔柳青娘〕〔煞尾〕〔石榴花〕〔鴛鴦扣〕〔耍孩兒〕〔弦腔〕〔四大景〕（又名〔漁安郎丁〕）、〔倒提蘭〕（又名〔海南員〕）、〔銀紐絲〕〔疊斷橋〕〔蓮花落〕〔莫牛花〕（又名〔花鼓〕）、〔五更〕〔娃娃腔〕〔摔板〕〔靠山調〕〔孝順歌〕二十七個，其中包括前奏、間奏、尾奏等部分。

據退休老教師胡君說，「八角鼓」有「四開」「八調」，每個唱段開始前必須唱。「四開」「八調」不是曲牌，而是曲牌聯結之間的過渡段。如果不會「四開」「八調」，不能算會唱「八角鼓」，不算是內行人。至於什麼是「四開」「八調」，現已無從得知。樂器有八角鼓、三弦、揚琴、鼓板，胡琴等。

4. 扶餘八角鼓表演

「八角鼓」演唱者分兩種，一是專業藝人，一是票友。當年扶餘演唱「八角鼓」的職業藝人中，較有名氣的有王泰（又名王在山，盲人）、趙廣慶（滿族）、肖臣（盲人）、趙大曲、王令眉等人。他們多在城鎮說書場、茶肆、農村以至外縣活動，演出收費，以此為生。票友中較有聲望者有程殿選（持八角鼓，主唱者）、費治三（操三弦）、孔昭林（揚琴）、孫昭庭（鼓板，胡琴）、

太隆（滿族，鼓板、胡琴）、劉槐青（演唱、拉弦）、塔汗章（滿族）、龐金、關傑三（滿族）等人。這些人不經常活動，只有年節和喜慶堂會時才邀集在一起，不收費，接受茶煙、酒宴招待。

（三）八角鼓的著名藝人

程殿選（1885-1972）

吉林省扶餘鎮人，少年時，讀私塾九年，青年時外出謀生，不久回扶餘與人合夥開糕點鋪，字號「謙豐永」。此時正值清末民初扶餘八角鼓盛行時期，他很喜歡聽八角鼓，斷斷續續就學會了一些唱段。他常和一些有名氣的八角鼓演唱人交往，有時把王泰、費治三等人請到店鋪，團團圍坐，一同演唱八角鼓，無師承關係。久之，他掌握了扶餘八角鼓的曲牌二十七個，曲目唱段四十多個。

（四）經常演出的曲目

據程殿選老先生講，扶餘八角鼓的曲目不止四十個，曲牌也不止在三十七個，另外還有好多，而他只會這些。現存曲目有《下寒江》《英台別友》《蘆花計》《白蛇下山》《雄黃酒》《斷橋》《祭塔》《單刀會》《饞大嫂》《花子乞食》《寶玉探病》《唐二主探病》《戰長沙》《朱買臣休妻》《十字坡》《劉金定探病》《阮小二哭堂》《殺子報》《秦雪梅弔孝》《秦雪梅教子》《鳳儀亭》《鬧天婚》《姐妹頂嘴》《母子頂嘴》《夫妻頂嘴》《月下拜貂蟬》《羅成託夢》《張家灣》，《鴛鴦嫁老雕》《合雜銀》《烈女傳》《摔鏡架》，《賈平章遊湖》《繡垛羅》《獨占花魁》《雙鎖山》《哭長城》《莊農樂》《西廂》等四十個曲目，其中唱詞完整的僅有《白蛇下山》和《寶玉探病》兩個唱段。

▌四、子弟書

　　子弟書是流行於北方的另一種曲藝形式，因創始於滿族八旗子弟，故名。它屬於鼓詞的一個分支，是由八旗子弟首創並流行的講唱文學。清初，很多旗籍子弟在戍邊時利用當時流行的俗曲和薩滿教的巫歌「單鼓詞」的曲調，配以八角鼓擊節，編詞演唱，以抒發思歸之情，或反映軍中時事。這種演唱後來傳入北京，約在乾隆初年，北京部分八旗子弟以這種曲調為基礎，參照當時民間鼓詞的形式，創造出一種以七言為體，沒有說白，以敘述故事為主的書段，演唱時仍以八角鼓擊節，正式稱為子弟書。

　　北京東調子弟書於嘉慶十七年（1812），從北京隨奉旨遣送之閑散宗室人員傳入盛京（今瀋陽）。遼寧乃滿族祖宗發祥地，八旗子弟眾多。「上有好者，下必甚焉」，於是創作子弟書「蒸為時尚，演為風氣，由城而鄉，由軍而民」。（錢公來著《遼海小記》民國三十五年瀋陽出版）隨著子弟書的興起，八旗子弟以創作子弟書為「時髦」，遼寧形成以韓小窗為代表的作家群。有據可考，確係遼寧的作家，有韓小窗、繆東霖（麟）、鶴侶氏、喜曉峰、虯髯白眉子、張松圃、文西園、春樹齋、河西隱士、慕廬居士、夢松客、痴痴子、金永恩等二十餘位，韓小窗、繆東霖、喜曉峰被譽為「關東三才子」。評論家有依克唐阿（盛京將軍）、二凌居士。嘉慶十八年（1813），瀋陽名士繆公恩等組織了以創作子弟書為主的「芝蘭詩社」。參加詩社的有鶴侶氏、文西園等。他們除創作子弟書外，還寫一些燈謎等俚俗之作。同治九年（1870）前後，經韓小窗、喜曉峰、繆東霖等倡議，在瀋陽又成立了「薈蘭詩社」。參加人還有尚雅貞、李龍石、榮文達、松子筠等，他們於每月三、六、九日，將創作的子弟書張貼在東華門外一家茶館的牆上，供公眾品評，往觀者「塞巷盈門」。韓小窗的名作《露淚緣》《青樓遺恨》就是這個時期完成的，該社直至光緒十八年（1892）解體。

（一）子弟書的歷史流派

　　清代初期，出征的八旗子弟採用俗曲、巫歌等曲調，填詞演唱。傳說乾隆時凱旋的阿桂部軍士即用八角鼓擊節，演唱這些俗曲以頌武功，又傳說軍士乘騎入京，以鞭擊鐙，邊行邊唱天下太平，謂為太平歌詞，京城為之轟動。後以此八旗子弟軍樂為基礎，形成以八角鼓伴奏的說唱形式「八旗子弟書」。子弟書在文人參與下，提高其藝術含金量，創作了許多曲目。清末，子弟書由盛轉衰，其曲本被北方各種大鼓所採用，部分曲調亦被借鑑和吸收，有的曲牌仍保留在單弦唱腔之中。

　　子弟書有東調和西調兩個流派。「西調」的創始人是羅松窗。他的作品大多取材於流行小說和戲曲，以揭露封建社會的醜惡，歌頌青年男女忠貞不渝的愛情為主。存世作品有《紅拂私奔》《杜麗娘尋夢》等。「東調」的創始人是有著「瀋陽才子」之稱的韓小窗。一八三○年，韓小窗出生於遼寧開原，因幼年父母雙亡，寄居在瀋陽的姑母家。讀書之餘，他經常出入瀋陽西關及小河沿的茶館書場，與民間文藝結下了難解之緣。成年後，他數次進京應試，均未能如願。之後，韓小窗結識了喜曉峰等八旗名人。在他的倡議下，他們結成詩社，開始創作子弟書作品。韓小窗一生著述豐富，僅子弟書作品就有五百餘篇。在他的影響下，瀋陽成為子弟書的另一個傳播中心。

（二）子弟書的內容與流傳

　　子弟書均屬文人之作，故而文字典雅綺麗，平仄嚴謹，對仗工整，字斟句酌，情真意切。

　　唱詞以七言為主，加以襯字，也有加嵌句的，但為數不多，近於「七律」古詩。以敘述故事為主，不用「道白」。韻腳採用北方的「十三道大轍」，但不使用「小人辰兒」和「小言前兒」兩道「小轍」，每段一韻到底，不使用「花轍」，字數可多可少，極為靈活。子弟書曲目，長短不一，短篇一般為一回，或上下二回，中篇有三至五回，長篇有十幾回到幾十回，如韓小窗的《露淚

緣》便是十三回，且每回一韻。每回八十到一百二十句左右，以八十句居多。滿族人以「八字」為吉祥，故八旗子弟所作子弟書喜用八十句為一段。子弟書的開頭，一般都有四、六、八句詩篇，俗稱「頭行」。

子弟書的內容，大多取材於明清兩代流行的通俗小說，如《三國演義》《水滸傳》《西遊記》《隋唐演義》《紅樓夢》《金瓶梅》《聊齋誌異》等，有的則取材於元明清的雜劇、傳奇故事以及晚清時的京劇。子弟書的改編不是簡單地把散文變成韻文，而是採擷一段情節精雕細刻，藝術地進行再創作，使之成為能說能唱的「敘事詩」。遼寧子弟書作家，取材於《三國演義》的作品有《鳳儀亭》《長阪坡》《白帝城》等；取材於《水滸傳》的有《賣刀試刀》等；取材於《紅樓夢》的有《露淚緣》《芙蓉誄》《一入榮國府》《雙玉聽琴》等；取材於《金瓶梅》的有《得鈔傲妻》《哭宮哥》等；取材於元明傳奇、明清戲曲的有《紅梅閣》《憶真妃》《寧武關》等。反映曲藝藝人生活的有《柳敬亭》《絕紅柳》等。《絕紅柳》記述了瀋陽票友郭維屏演唱子弟書的盛況。

鴉片戰爭後，中國淪為半殖民地半封建社會，暴露了清政府的軟弱無能，腐敗墮落，旗民生活每況愈下，子弟書作家的作品，已不再是悠閒自得，粉飾太平，而是離經叛道，大膽潑辣地創做出一些針砭時弊、披露社會不良風尚的作品。如《為財嗷夫》《大煙嘆》《漁樵問答》《廚子嘆》《窮酸嘆》《先生嘆》《長隨嘆》《侍衛嘆》《老侍衛嘆》等。《為財嗷夫》和《大煙嘆》借妻子之口，批評丈夫誤入歧途，執迷不悟，致使敗產傾家。《煙花嘆》描寫了瀋陽小南門裡一家妓院中煙花女子的悲慘遭遇。也有一些作品，宣揚玩世不恭、超凡脫俗的思想情調。

子弟書唱本的流傳，最初均為手抄本。之後才有木刻、石印、鉛印本問世。遼寧印行、出售子弟書的場所，是在清代中後期發展起來的，並具有印刷、出版發行兼營的特點，在瀋陽發行出售了大批子弟書。道光初年（1821）程偉元在奉天（今瀋陽）小南門裡辦起了第一家書房——「程記書坊」。之後，繆公恩與友人合資辦起了「會文山房」（今瀋陽城裡鼓樓大街路西），至

清代同治九年（1870），已經發展成一家很大的書房，便更名為「文盛堂」書店。為有別於其他的唱本，會文山房出版銷售的木刻子弟書，封面均標有「清音子弟書」字樣，一說表示高雅，一說為清唱。這些書房還將他們印行的子弟書傳入北京，經「百本張」（清代專門銷售唱本、劇本、通俗歌曲的書店）付梓轉抄，發往全國各地，供藝人們演唱。此外，盛京（今瀋陽）的財盛堂、安東（今丹東）的誠文信書局、開原縣的德印芳書局、海城縣（今海城市）的聚友書房，也都印行過大量子弟書。

中華人民共和國成立後，遼寧整理出版過許多子弟書作品。一九五六年瀋陽市文聯編印的《鼓詞彙集》（共六輯）第一輯中收入子弟書二十餘種。一九五七年遼寧人民出版社出版的《東北子弟書選》收入子弟書名作五種。一九六二年中國曲藝工作者協會遼寧分會編、春風文藝出版社出版的《遼寧傳統曲藝選》收入子弟書六種。一九七九年中國曲藝工作者協會遼寧分會編印的《子弟書選》收入子弟書八十三種，其中遼寧作者的作品約占三分之一。一九八三年春風文藝出版社出版的《紅樓夢子弟書》收入子弟書二十七種（1985年再版本增補一種）。六〇年代初至八〇年代中期，《瀋陽晚報》的《學術研究》版、《光明日報》的《文學遺產》版、《曲藝藝術論叢》《滿族文學研究》等省內外報刊，都先後發表過遼寧作者任光偉、耿瑛、金國英等人研究子弟書的文章。

（二）子弟書的表演

子弟書只唱不說，演出時用八角鼓擊節，佐以絃樂。又分東西兩派：東調近弋陽腔，以激昂慷慨見長；西調近崑曲，以婉轉纏綿見長。子弟書的樂曲今已失傳，由現存文本看，其體制以七言句式為主，可添加襯字，多時一句竟長達十九字，形式在當時的講唱文學中最為自由靈活。篇幅相對短小，一般一二回至三四回不等，最長者如《全綵樓》敘呂蒙正事，也不過三十四回。每回限用一韻，隔句押韻，多以一首七言詩開篇，可長可短，然後敘述正文。

子弟書盛行於乾隆至光緒年間，長達一個半世紀。傳世作品很多，傅惜華

編《子弟書總目》，共錄公私所藏四百餘種，一千多部。取材範圍也極廣泛。著名作者東派為羅松窗、西派為韓小窗，羅氏代表作有《百花亭》《莊氏降香》，韓氏代表作有《黛玉悲秋》《下河南》等，一九三五年鄭振鐸主編《世界文庫》曾選二人作品十一種。子弟書的情節及結構特徵明顯，即多選取一段富於戲劇性衝突的小故事或典型性場景，很像傳統戲曲中的折子戲，不注重人物命運的大起大落，而側重於情緒的抒發。

子弟書的演唱形式為，演唱者手持八角鼓擊節，佐以三弦伴奏。子弟書作家往往也是演唱者。他們都是有較高文化素養，但一般重文學而輕演唱。演唱的時間、地點為「年節農閒，婚喪慶典，開場演笑，藉為宴集，消閒娛樂之資」（《遼海小記》）。

清末，子弟書終因唱腔徐緩呆板，和者蓋寡而逐漸絕響，然而大量優秀作品，對遼寧的說唱藝術產生了深遠的影響，有些段子至今仍被二人轉、東北大鼓、京韻大鼓、梅花大鼓所傳唱，是一筆珍貴的文學遺產。

（三）子弟書的著名作家

子弟書作家很少有人在作品中寫上自己的真實姓名，都是些別號，有的則是書齋名。

別號和書齋名也都不是信手拈來，而是經過一番構思的，如表白自己情懷，超凡脫俗，自慰自樂的，像「哈溪釣叟」（瀋陽市子弟書作家繆東霖號）；寄情於自然景物和器物的，如「二凌居士」（錦州人，本名文裕，號藝圃。又因有大凌河與小凌河，故自號「二凌」）；評論家馬英鱗，又名馬玉書，因家中珍藏兩張古琴，自號「二琴」；有的還把自己說成痴人、笨人，如瀋陽的鶴侶氏，自號「天下第一廢物東西」。他們的名字還熱衷於用「窗」字，如「小窗」「云窗」「蕉窗」等不下十人。據說有「打開窗戶看社會」的意思。子弟書還習慣於把自己的名號嵌入作品的開頭和結尾，略以明志，嵌入開頭的，如韓小窗的《賣刀試刀》：「鏡裡乾坤別樣清，一枝斑管助幽情，每羨古人文繡

虎，自慚拙手技彫蟲，閒筆連朝題粉黛，小窗今日寫英雄。」嵌入結尾的，如鶴侶氏的《黔之驢》：「……這本是子厚的寓言，也是當時的事態，鶴侶氏把調兒翻新且陶情。」也有嵌入中間的，但很少。

韓小窗（1830-1895）

滿族，清代東調子弟書作家。他自幼父母雙亡，後被居住在奉天城小西關的姑母收養。他在讀書之餘，常去書場茶社聽書，耳濡目染使他對曲藝產生了濃厚的興趣，從此，影響了他一生。韓小窗二十歲左右，參加科舉考試，卻名落孫山，後到京城謀職，也沒能如願。此間，他曾遊歷北京、錦州、遼陽等地，結識了一批文人，其中與王西園、喜曉峰等人關係最為密切。他同朋友們一起投身到子弟書創作中。由此，子弟書曲目逐漸流行開來。代表曲目《寧武關》《青樓遺恨》《得鈔嗷妻》《長阪坡》《露淚緣》《黛玉悲秋》等。

羅松窗（生卒不詳）

清乾隆時人。羅松窗曾為子弟書的興盛、推廣做出了貢獻。羅松窗創作的子弟書詞多取材流行於當時的小說和戲曲，常以「閒遣興」「閒時偶拈」為名，揭露封建社會的醜惡，歌頌青年男女忠貞不渝的愛情。文筆細膩清麗，語言通俗流暢。

現存子弟書中可確定為羅松窗作品的有《紅拂私奔》《杜麗娘尋夢》《莊氏降香》《翠屏山》《鵲橋密誓》《藏舟》《羅成託夢》《離魂》《出塞》《大瘦腰肢》等數種。鄭振鐸主編的《世界文庫》第五卷中所收羅松窗創作的有《大瘦腰肢》《鵲橋密誓》《出塞》《藏舟》及《上任》《百花亭》六種。其中一些作品，經過改編，後來成為北方一些曲種的傳統曲目。

（四）經常演出的書目

《得鈔嗷妻》 子弟書曲目。清代韓小窗作。取材於《金瓶梅詞話》第五十六回《西門慶䞋濟常峙節》，寫常峙節家業蕭條，妻牛氏以家中缺米少柴百般辱罵，常不得已，向西門慶借得銀子兩錠，牛氏見銀態度大變，事事奉承，

常乃悟世態炎涼。

《黛玉悲秋》　子弟書曲目。清代韓小窗據小說《紅樓夢》改編。寫林黛玉由紫鵑、雪雁伴同遊園，見秋色淒涼，思及身世，不禁傷情。

《樊金定罵城》　子弟書曲目。清韓小窗作。敘薛仁貴娶樊金定生子，後又棄之。樊攜子景山領兵相投，至城下認父，薛仁貴懼犯欺君之罪，不敢認。樊乃擊歷舉當年情景，加以痛罵，然後自盡，樊軍嘩變，唐太宗責薛招撫樊軍。而鼓詞的作者卻沒有讓這個節目一悲到底，而是用「唐王爺傳旨意你快將那些男女們收」戛然而止，符合觀眾的心理。

第十一章———

東北蒙古族說唱藝術

一、烏力格爾

　　烏力格爾，蒙古族曲種，屬聯曲體。烏力格爾也譯為「烏勒格日」或「烏勒格爾」，意譯為「蒙語說書」。「前郭爾羅斯烏力格爾」入選國家第一批國家非物質文化遺產名錄，吉林省前郭爾羅斯蒙古族自治縣申報。朝格柱被命名為國家級非物質文化遺產烏力格爾項目代表性傳承人。流佈於遼寧的阜新蒙古族自治縣、喀喇沁左旗蒙古族自治縣，以及遼寧省內蒙古族聚居區。也將阜新東蒙短調民歌和烏力格爾定為國家級非物質文化遺產保護項目。烏力格爾流行於內蒙古自治區及遼寧、吉林、黑龍江蒙古族聚集的地方。

　　關於它的形成，傳說有二：一說是起源於十二世紀蒙古族地區，起初只說唱民間故事和英雄史詩，後來出現了職業說書藝人，他們說唱自己編創的故事和改編漢族的古典小說，至清末最為興盛。二說是清代嘉慶年間，內憂外患，戰禍頻起，一些貧苦的蒙古族牧民背井離鄉，流離失所，只好手持馬頭琴，浪跡四方，以說書餬口，他們稱這種演唱形式為「烏力格爾」。

（一）烏力格爾的歷史

　　烏力格爾約形成於十九世紀中葉的卓索圖（今遼寧省阜新一帶），二十世紀初傳入吉林省西部地區。烏力格爾形成初期，以蒙古族民間故事和英雄史詩為演唱內容，如《蟒古斯》《江格爾》；清中葉以後，又逐漸增加了一些漢族故事內容，如《三國演義》《水滸傳》《西遊記》等。藝術形態大致有以講說為主的、以演唱為主的和說唱結合的三種。表演形式主要為一人表演，自拉自唱，主要樂器是馬頭琴和四胡。以講說為主的曲目也有音樂伴奏，以配合語言節奏，烘托氣氛。曲調根據故事情節的需要可隨時變換。唱詞可長可短，一般以蒙古語三至五字為一句，四句為一節，每句押韻。說白也有一定的音調和節奏。

十九世紀末，郭爾羅斯前旗出生的「胡爾沁」（烏力格爾藝人）常明，以說唱《封神榜》《七國故事》《三國演義》《隋唐演義》《金國故事》而聞名，常在科爾沁一旗、扎魯特二巴林二旗演出，足跡遍佈內蒙古東部草原。二十世紀初，擅演《三國演義》《隋唐》的「胡爾沁」青寶，幼年舉家從卓索圖遷入郭爾羅斯前旗。他諳熟歷史，精通蒙古文、漢文，與白音倉布合作，將伊湛納希的同名長篇歷史小說《大元盛世青史演義》改編為長篇烏力格爾，並將其中的「五箭訓子」故事改編成中篇書目《折箭同義》，在王爺廟（今內蒙古烏蘭浩特市）成吉思汗陵寢落成典禮上演唱，產生了很大影響。一九二九年，深受「旦森尼瑪派」影響的巴力吉尼瑪來到郭爾羅斯前旗的朱爾沁、四喜堡一帶說唱《唐五傳》，和自己整理的書目《忽必烈汗》《窩闊台汗》《女神》《狂人網海》《阿爾斯查干海青》《英雄道喜巴拉圖》《特古斯朝格圖汗》等。他的演唱曲調流暢，演奏規範，詩文聲韻和諧，情節生動，妙趣橫生，聽眾說他「能把死人說活，能使獨木成林」，因此聲名日重，稱譽一時。他將征服蟒古斯的蒙古族古代神話整理成烏力格爾書目《迅雷森德爾》，傳授給弟子白・色日布扎木薩，唱遍了郭爾羅斯前旗及內蒙古草原。直到二十世紀中葉，當村屯發生災害時，人們還要專門請「胡爾沁」來說唱這部書，藉以鎮妖驅邪。

　　中華人民共和國成立後，前郭爾羅斯成為吉林省轄的蒙古族自治縣（以下簡稱前郭縣）。黨和政府十分關心少數民族的傳統藝術，關心民間藝術家和藝人，為發展民族文化成立了民族文化館、曲藝社、說書廳、烏蘭牧騎演出隊；組織藝人學習民族政策，並通過考核發放藝人證書，鼓勵他們挖掘整理優秀傳統書曲目，創編演唱新書，湧現出一個「胡爾沁」群體，其主要藝人有那音太、吳耘圃（白音倉布）、烏拉、巴根那、吳文清、李占全、色音烏力吉等。他們整理編演了《薛剛反唐》《臥龍傳》《抱斧成親》等歷史書目，並將《林海雪原》《草原烽火》《野火春風斗古城》等長篇小說搬上書檯，還編演了一批如《薇拉與果》《諾恩吉婭》《達那巴拉》《東克爾大喇嘛》等反對封建壓迫、歌唱美好生活、歌頌社會主義新時代的新書目。一九五九年，年屆六旬的吳耘

圃被聘請到前郭縣歌舞團傳藝，後到蒙古族曲藝社任主任，得以潛心完成《陶克陶胡》的資料整理。前郭縣的「胡爾沁」們以各自優秀的技藝，為繁榮民族曲藝事業，豐富草原人民文化生活做出了貢獻。

　　進入二十世紀八〇年代，新一代演員唐森林、特木爾巴根、特木勒等脫穎而出。唐森林說唱吳耘圃傳授的《達那巴拉》《山高水遠》和《陶克陶胡》，深得其師精髓。特木爾巴根將同名民間傳說改編成烏力格爾書目《嘎達梅林》《成吉思汗》。作為縣民族歌舞團或烏蘭牧騎的演員，他們經常深入農牧區或在曲藝廳演唱，還在廣播電台、電視台演播。一九八二年，吳耘圃以八十三歲高齡，終於完成他一生追求的歌頌蒙古族英雄的長篇書目《陶克陶胡》的編撰工作和《火燒王爺廟》《刀劈公主》的創作。該縣民族歌舞團也編演了一些現代曲目，如《擁軍馬》等。

　　二〇一一年遼寧省阜蒙縣國家級非物質文化遺產保護項目——阜新東蒙短調民歌和烏力格爾曾代表遼寧省參加在台灣舉行的「寶島行・關東情」遼寧省民間文化展示展演活動。由阜新東蒙短調民歌和烏力格爾傳承人表演的《龍虎鬥》《敖包相會》《成吉思汗傳》等原汁原味的非遺文化，受到當地觀眾的熱烈歡迎。

（二）胡仁烏力格爾的形成及其文化內涵

　　根據好比斯嘎拉圖的研究，胡仁烏力格爾便是蒙漢兩個民族文化交融而形成的文學藝術種類。清代時關內多年戰亂，再加上自然災害，河北、山東一代的民眾生活在水深火熱之中。為了得到一線生機，關內漢人連年出關，遷徙到長城以外的蒙古族地區。漢人最初遷徙地段是長城外的卓索圖盟，當時的卓索圖盟蒙古人都過著逐水草而牧的游牧生活。「闖關東」而來的漢人到卓索圖盟開始耕地而生。長時間的蒙漢雜居生活形成了該地區半農半牧的生產方式。漢人遷入蒙地，不僅給蒙古族地區帶來農耕技術和手工業技術，還給蒙古族地區帶來了他們的曲藝文化種類：評書、大鼓書、快板書、戲曲等。在農耕與游牧

文化的交融的背景下該地區形成了早期的說書藝術（廣義的胡仁烏力格爾），隨著外在的調適和內在本身的發展，胡仁烏力格爾（狹義的胡仁烏力格爾）逐漸成為主要流行於蒙古族東北地區的一種說唱藝術。胡仁烏力格爾也稱為說書，表演藝人稱為胡爾奇。其表演形式為說唱藝人（胡爾奇）手持胡琴以邊唱邊奏的形式進行表演。主要流傳在內蒙古科爾沁左右翼各旗、蒙古貞、郭爾羅斯、杜爾伯特、扎魯特、巴林、克什克騰、烏珠穆沁二旗及蒙古國東方省、達力崗嘎旗、中央省、大庫倫等地區。胡仁烏力格爾所說唱的內容多為短、中、長篇歷史故事，題材既有蒙古族本民族的故事，也有漢族歷史、小說故事。而在蒙漢故事數量上，漢族歷史、小說故事內容占很大的比例，這不僅僅是一種數量上的對比，更多體現的是胡仁烏力格爾所生成的內在因素，解釋了胡仁烏力格爾的生成不僅紮根於本民族歷史文化，更多的是吸收了漢族文學藝術眾多因素而形成的特點。現在，胡仁烏力格爾不僅是東部蒙古族中廣為流傳的說唱藝術，也對東部蒙古族產生了巨大影響。通過胡仁烏力格爾，這裡的牧民不僅瞭解的是故事情節內容，更多的是漢族的歷史、文化、宗教等等方面。

胡仁烏力格爾的研究起始於二十世紀三四十年代，由蒙古國學者呈・達姆丁蘇倫、賓・仁慶等人開啟了先河，到現在已有八十年的研究光景。特別是近些年胡仁烏力格爾的研究工作如同雨後春筍，取得了豐碩的成果。總結以往的研究，其研究視角主要集中在文學和藝術兩個領域，並把研究重點放置在「當下或現象」的研究上，而很少探究胡仁烏力格爾的生產問題。其中也有極少數學者在談到胡仁烏力格爾的生成原因時提到它的形成源於蒙古族英雄史詩，二者有起承關係，而忽略了胡仁烏力格爾與漢族曲藝藝術之間的親緣關係。但胡仁烏力格爾不論是在內容上，還是在形式上，都與漢人章回小說和說唱文學有很多相同或相通的地方。胡仁烏力格爾在形成之前，處於萌芽狀態時就已有受到漢族口傳文學影響的痕跡，並且通過長時間的發展逐漸形成了現在意義上的胡仁烏力格爾。

首先介紹了與胡仁烏力格爾生成相關的名詞術語，胡仁烏力格爾的廣義和

狹義兩個概念。對胡仁烏力格爾這個藝術形式所生成的歷史社會等內外原因進行概述，進行宏觀比較後得出從胡仁烏力格爾與漢人文學藝術二者的比較研究。通過胡仁烏力格爾與蒙古族傳統說唱藝術英雄史詩二者的比較研究，而斷定胡仁烏力格爾的生成是源於蒙古族英雄史詩，很少有學者探討胡仁烏力格爾與漢人文學藝術之間的親緣關係。

胡仁烏力格爾形成於十七世紀末、十八世紀初的卓索圖盟地區。此時的胡仁烏力格爾的生產特點是，從中原移民到蒙地的漢人與蒙古族人民長時間的交流變為蒙古化了的漢人，而這些蒙古化的漢人以口傳的形式帶來了很多中原文化因素，這對胡仁烏力格爾初期的生成產生了重要的推動作用。十八世紀末十九世紀初時，隨著大量漢人的移民到卓索圖盟地區及長時間的交融，呈現出反哺蒙古族傳統文化，從而更加促進了胡仁烏力格爾的生成、發展速度。在胡仁烏力格爾的生成過程中不能忽略早期的口頭傳播形式。在文本烏力格爾之前，漢人文學藝術更多是以口傳形式傳播到蒙古族地區的。也就是說，在胡仁烏力格爾的生成過程兩種文化是通過口傳形式到文本的傳播方式來逐步地積澱後形成了具有地域文化特徵的說書藝術的。胡仁烏力格爾是演唱、敘述、演奏等表演形式與文學藝術相結合的複雜體。它的內容多數源於漢族歷史故事和文學藝術，在表演層面上的音樂曲調也吸收了漢族戲曲、說唱等藝術因素。胡仁烏力格爾的表演者——胡爾奇在數小時的演唱敘述中基本是以「脫稿」形式進行表演的，原因在於他們除了掌握了故事情節外也積累了豐富的套語。通過對胡仁烏力格爾中的套語與漢族文學藝術中的套語進行比較，發現二者具有有很多相似性，從而能夠看出胡爾奇在學說和演說過程中有意識或無意識地吸收了漢族文學藝術的套語及眾多文化因素的特點。

（三）烏力格爾的藝術特色

烏力格爾是在繼承蒙古族史詩「陶力」的基礎上，吸收本民族民間口頭文學、長篇敘事民歌、好來寶和祝讚詞等多種藝術成分而形成的。藝人手持四

胡，自拉自唱，以形象的詞句、生動的比喻、誇張的說表演唱故事，經常通宵達旦，一部長篇約十幾天至幾十天方能說完。烏力格爾的文體是散韻文結合運用，說白用散文，但有一定的音高、一定的音調（旋律線）、一定的節拍節奏，並以伴奏音樂烘托氣氛和突出語音的律動。唱詞為長短不一的韻文，一般以蒙古語三至五字為一句，四句為一節，每句都嚴格押頭韻，相當漢語拼音韻母 a、o、ou、ao、i、u 等多道轍押韻。流傳在吉林西部草原的烏力格爾唱腔約有一百一十支，其來源有五個方面： 散曲來自「陶力」，從音型和節奏形式，至今仍然留有母體的痕跡。大量的曲調來自蒙古族民歌和直接採用民歌。來自短調民歌（包古尼道）有〔朱寶山〕〔洛陽〕等；來自長調民歌（烏日圖道）有〔開篇〕〔招魂〕等。 來自好來寶的曲調有〔粘麋子〕〔抓賊〕等。汲取蒙古族祭祀音樂「博」，有〔依杜干杜來〕。借鑑漢族民歌，有〔道白曲〕，來自器樂曲有〔萬年歡〕。烏力格爾的音樂結構為聯曲體。一般組合方法為：前奏曲或〔開書曲〕起始，〔結束曲〕收尾，中間根據故事情節和人物描述的需要連接不同曲調。其中的曲調多可反覆演唱唱腔曲體結構劃分，有上下句體和四句體，與蒙古族短調民歌相同，呈現著說唱音調的特徵。但是其唱詞句式變化豐富，長短疏密不等。曲調的節拍以 2/4、4/4 居多，偶爾也見 3/4 節拍。唱腔音樂分正曲和散曲，正曲（道拉胡阿雅）：意為歌唱的曲調，類似敘事民歌。正曲是蒙古語說書曲調的主要部分，數量也最多。曲調富於歌唱性，節拍節奏有一定規律，按曲調的特性和表現功能，大致可分為吟誦調、抒情敘事調、傷感調、詼諧調四種類型。

烏力格爾的唱腔音樂結構為多曲體，演唱前，演唱者要用手蘸酒，在頭前上方揚點三下，以示對神佛和宅主、祖先的尊敬。聽者無論男女老幼均著節日盛裝，在南北炕上依次正襟端坐，並將烏力格爾演唱者視為傳授知識的先生，敬為上賓。每遇演出時，均盛情以酒肉款待，離去時更饋以羊馬等以做報酬。表演形式為單人坐唱、坐說、不化妝、不著裝，無身段表演，四胡伴唱，自拉自唱。一件樂器在說唱當中，既可虛擬刀槍、坐騎，又可代替鐮刀、馬鞭，一

物多用。「裝文扮武我自己，一人能演一台戲，一人多角，時而這一角，時而那一角，男女老幼集於一身；進得快，退得穩，分得清，進進出出，變換迅速」。這段話基本概括了烏力格爾的表演形式。有伴奏樂器的烏力格爾表演通常為一人自拉胡琴說唱，唱腔的曲調豐富多彩、靈活多變，其中功能特點比較明確的有〔爭戰調〕〔擇偶調〕〔諷刺調〕〔山河調〕〔趕路調〕〔上朝調〕等。烏力格爾的表演技法可以歸納為說功、唱功、做功三種。說功要求節奏感鮮明，吐字清晰，用蒙古語述說，也操入一些漢語和當地方言、土語說唱；唱功講究字正腔圓，聲音的輕重、高低、緩急、快慢等變化；做功是藝人輔以說唱的表演技法，藝人們通過手、眼、身、步、法等變化摹擬曲（書）目中的具體生活情節，刻畫其中人物的形態、性格、情緒變化等，烘托氣氛。

（四）烏力格爾代表性曲目

《折箭同義》　烏力格爾曲目。短篇。青寶‧胡什於二十世紀四〇年代根據《大元盛世青史演義》中「五箭訓子」的故事改編。敘述鐵木真（成吉思汗）的父親也速被塔塔爾人毒死後，其夫人訶額侖帶領孩子等出營。鐵木真兄弟五人經常爭吵、打架、不團結。一天，鐵木真、合撒兒、別克帖兒、別勒古台四人一起釣魚，鐵木真、合撒兒釣的魚被別勒古台、別克帖兒搶去。回家後，鐵木真把此事告訴了母親，同時又說昨日他射了一隻天鵝也被別勒古台和別克帖兒搶去。母親訶額侖夫人說，你們兄弟五個這樣下去不是「影外無友，尾外無纓」嗎？說完叫兄弟五人列坐，給每人一支箭桿，讓折斷。兄弟五人均沒費力就折斷了。訶額侖夫人又拿五支箭桿合在一起，讓兄弟五人折斷。兄弟五人均沒有折斷。這時，夫人教訓兒子們說，你們不團結，就是一支箭桿，你們要團結，就是五支箭桿合在一起。你們各自為政的話，咱們的部族易被滅亡。目下部族正在爭戰，你們兄弟五個為什麼不像五支箭桿合在一起那樣團結一致，同心協力，早日統一各部族呢？兄弟五人聽了母親的教誨後，精神倍增，齊心團結，百戰百勝，不久終於統一了整個蒙古部族。

《阿勇干‧散迪爾》　烏力格爾傳統書目。長篇。約五千行。前郭爾羅斯蒙古族自治縣著名「胡兒沁」（以四胡伴奏的說唱藝人）白‧色日布扎木薩演唱。敘在遙遠的古代，北方翠嶺城聰明英俊的王子達賚扎木蘇迎娶來扎哈爾國的公主普日列瑪，王子將要拜火成親的時候，突然被凶悍淫蕩的女蟒古斯（傳說中的妖魔）嘎力並劫去。於是英雄阿勇干‧散迪爾奉命出征。月一般聖潔花一般美麗的天女烏銀高娃愛上了英雄阿勇干‧散迪爾，不斷幫助其排難解圍，終於擊敗群魔，蕩平魔窟，救回王子。王子與公主甜蜜相聚的時候，英雄與天女也喜結良緣。這是蒙古族民間流傳的許多「鎮服蟒古斯的故事」中的一部。一九七九年王迅、特木爾巴根、郭秋良、蘇倫巴根蒐集，王迅、特木爾巴根整理、翻譯成散文故事，題名《鎮服蟒古斯》；特木爾巴根、朝魯翻譯的韻文本，題名《迅雷‧森德爾》。

《擁軍馬》　烏力格爾新編曲目。短篇。田樹良一九七〇年創作。前郭爾羅斯蒙古族自治縣民間藝人白音倉布蒐集、整理並演唱。編曲包相文、張繼新。敘解放軍某部騎兵二連拉練來到草原，在一次軍民聯防實戰演習中，張連長為救一輛驚得狂奔的馬車上的兩個兒童，失去了心愛的黃驃馬。此後，馴馬能手烏蘭姑娘幾經搏鬥，馴服了萬馬之王——菊花青，並將此馬取名「擁軍馬」送給張連長，以表達草原牧民對子弟兵的一片深情。

《陶克陶胡》　烏力格爾傳統書目。長篇。敘述清朝末年郭爾羅斯前旗蒙古族群眾在陶克陶胡領導下揭竿起義，反對封建貴族魚肉百姓的英勇鬥爭經歷。全書分為草原雛鷹、塔虎神童、獵場定親、整頓會兵、為民請命、怒拔標旗、弔喪歸來、江上截擊、王府說書、雪夜奇襲、輝煌戰果、奇特壽禮、將計就計、嫩江壯歌、賢妻義友、義旗高舉、義軍被圍、王海闖營、敵酋為質、孱夫貪功、巧扮官兵、糊塗決定、金香抱恨、轉戰草原、小星隕落、活捉梅林、風波又起、笑裡藏刀、絕路逢緣、恩將仇報、智取德隆、燒鍋血戰、義軍聯合、分道揚鑣、南下昭卓、除夕夜話、虎踞索倫、英雄奏凱和尾聲三十九個部分。

（五）烏力格爾藝人

敖特根巴雅爾（1971-　）

　　烏力格爾是蒙古語，漢語意為「說書」。因為採用蒙古族語言表演，以四胡（也叫四絃琴）為伴奏樂器，所以又叫「蒙古族琴書」，是古老的蒙古族傳統民間說唱藝術形式之一。一人一把琴，說唱一個故事，既可以在劇中表演或參與大型演出，又可以在單門獨戶或田間地頭、草原空地上演出。草原上，說唱烏力格爾的藝人被稱為「胡爾沁」。蒼茫遼遠的草原造就「胡爾沁」浪漫開闊的藝術氣息，同西方中世紀的吟遊詩人相似，「胡爾沁」身背四絃琴，在大草原上漂泊，一人一琴，自拉自唱，也常常即興表演，只要給出個題目，「胡爾沁」便能出口成章，敖特根巴雅爾就是這樣的一個人。

　　敖特根巴雅爾，蒙古族著名民間藝人，四胡、烏力格爾、好來寶、民歌演藝家。二〇〇四年和二〇〇五年，分別獲第四屆、第五屆全國蒙古烏力格爾、好來寶大賽第一名。二〇一〇年十二月三日至五日，他在中國社會科學院民族文學研究所所長、中國民俗學會會長朝戈金研究員的帶領下，參加美國哈佛大學舉辦的「二十一世紀的歌手和故事：帕裡—洛德遺產」國際學術研討會，並為參會者聲情並茂地演述了中國的蒙古族《格斯爾》史詩片段，受到各國學者的一致好評。

　　敖特根巴雅爾，是旗第十二屆政協委員，也是內蒙古自治區民間文藝家協會會員和內蒙古自治區說唱藝術界協會會員。他一九七一年生於巴音溫都蘇木毛浩爾嘎查一戶普通的牧民家庭。這個家庭是附近小有名氣的民間藝人之家，父親是當地較有名氣的說書藝人，母親是當地有名的民歌歌手，因此他從小受父母的薰陶，對民歌說唱產生了濃厚的興趣愛好，並學會了四胡等民樂，並在日積月累的生活中，對說唱烏力格爾、好來寶、史詩等藝術很擅長。且經常在本嘎查和鄰近嘎查為牧民說唱烏力格爾和好來寶，深受廣大村民的喜愛和歡迎。

為提高自己的藝術水平，更好地發揚光大民族傳統文化，敖特根巴雅爾，曾多次參加烏力格爾、好來寶培訓班學習，並拜民間老藝人為師，苦心學習、悉心鑽研烏力格爾、好來寶說唱傳統藝術。他說唱烏力格爾、好來寶的特點，是在集傳統說唱藝術技巧的基礎上，不斷創新說唱藝術的表現形式，並大膽融入現代說唱方法。所說唱的內容大部分是現場發揮，現場作詞，形成了獨具特色的烏力格爾、好來寶說唱形式。他十三歲就開始說唱好來寶，十八歲開始說唱烏力格爾，並擅長唱民歌。在嘎查、蘇木的重大活動和鄰近嘎查的諸多慶祝活動上，他都能根據活動內容現場發揮說唱烏力格爾、好來寶。他還經常被有關鄉鎮蘇木、旗直有關單位和部門邀請去進行說唱演出。二〇〇七年他從巴音溫都蘇木毛浩爾嘎查搬遷到天山鎮，專門從事說唱演出。近幾年來，他先後多次被赤峰市、通遼市、呼倫貝爾市、興安盟和錫林郭勒盟牧區邀請，在當地旅遊點、結婚慶典、老人壽宴、祭敖包和那達慕大會等活動場所說唱烏力格爾、好來寶，年均演出一百七十場以上，聽眾達到二十萬人次。

　　二〇〇四年開始，他的說唱藝術達到成熟期，並多次參加市、區、國家級烏力格爾、好來寶大獎賽和各類講學活動。二〇〇四年在第四節全國蒙古語烏力格爾、好來寶大賽中他自編說唱的烏力格爾《耶蘇海巴特爾》榮獲一等獎；二〇〇五年在內蒙古自治區首屆烏力格爾藝術節及第五屆全國烏力格爾、好來寶大獎賽中他自編說唱的烏力格爾《網絡愛情悲慘錄》榮獲一等獎；二〇〇六年在曲藝大師毛衣罕一〇〇週年誕辰活動暨中國・內蒙古烏力格爾藝術節《毛衣罕》杯烏力格爾、好來寶大賽中他自編說唱的烏力格爾《隱身博士》榮獲三等獎；二〇〇八年在阿蒙西日嘎杯全國八省區首屆原生民歌大賽中他說唱的六首烏力格爾、好來寶，榮獲銀星杯獎；二〇〇九年在全國八省區蒙古語文工作協作小組、內蒙古自治區民族事務委員會、內蒙古自治區廣播電影電視局、內蒙古自治區文化廳、內蒙古自治區文學藝術界聯合會、中共通遼市委員會、通遼市人民政府、內蒙古電視台舉辦的「蒙古王」杯中國科爾沁民歌、烏力格爾電視大獎賽烏力格爾大賽中，他自編說唱的烏力格爾《神奇的碑文》獲二等

獎；二〇一〇年十二月，他應美國馬薩諸塞州劍橋市魏德納國書館助理館長、古典文學助理教授大衛・艾爾默之邀，赴美國在哈佛大學舉辦的學術會議上演唱了史詩《格薩爾》，並發表了題為「蒙古族烏力格爾、好來寶、古典史詩及蒙古族民間傳說在蒙古族地區流傳」的演講，受到眾多國際專家、學者、教授的好評，他的演唱和演講的全部內容收錄於哈佛大學米爾曼・帕裡口頭文學資料庫；二〇一一年五月，受內蒙古民族大學蒙古語言文學研究學院之邀，在內蒙古民族大學發表題為《蒙古族烏力格爾、好來寶史詩及民間傳說》的演講，並現場解答研究蒙古族語言文學的研究生、博士、教授、學者提出的有關問題，受到廣大師生及學術界的認可；二〇一二年六月，他以特邀嘉賓的身分參加在新疆・阿克陶舉辦的克州第五屆馬納斯國際文化旅遊節，說唱史詩《格薩爾》受到中外藝術界人士的高度評價；二〇一二年九月，在中國人類學民族學研究會主辦，西北民族大學承辦，西北師範大學、甘肅省民族研究所協辦的中國人類學民族學二〇一二年年會「民族和睦與文化發展」上說唱了史詩《格薩爾》，並被聘為西北民族大學格薩爾研究院實踐教學藝人；二〇一三年六月，特邀在文化部非物質文化遺產司與中央民族大學聯合舉辦的「民間文學類非物質文化遺產保護學術研討會」上說唱了史詩《格薩爾》；二〇一三年九月，以「民間藝術特邀老師」的身分，受邀到在翁牛特旗阿西甘蘇木舉辦的全區蒙古族曲藝創作、研討、展示培訓班上作了「關於說唱烏力格爾、好來寶、史詩藝術」的演講。

敖特根巴雅爾在自己的說唱藝術生涯中，不為名，不為利，一心為傳承和弘揚民族文化藝術獻身，他所說唱的烏力格爾、好來寶充分挖掘蒙古族優秀的歷史文化，宣傳廣大牧民在共產黨的領導下的新生活，歌頌美好的社會主義，並使這一民間藝術成為傳承蒙古族文化和現代民族事業興旺發達、促進經濟發展的一種宣傳載體。他的說唱演出受到廣大聽眾的歡迎和喜愛，豐富和活躍了牧區文化生活，激發了人們熱愛祖國、熱愛民族、熱愛家鄉、建設家鄉的熱情。

青寶（1895-1946）

　　青寶，本姓張。清光緒二十一年（1895）出生於卓索圖盟土默特右翼旗（今遼寧朝陽）。後遷至前郭爾斯公營子（今王府屯）。青寶諳熟歷史，精通蒙漢文。他根據手抄本《大元盛世青史演義》的《五箭訓子》故事改編成蒙古琴書《折箭同義》，在一九二四年王爺廟（今烏蘭浩特市）成吉思汗靈堂竣工典禮上搬上舞台演出。其套曲五首，吸收蒙古說書和好來寶音樂特點，曲調曲折動聽，敘事性強，唱白穿插，轉調自然，受到好評。演出獲得優秀獎。青寶一生在演出之餘，創作了很多民歌。他創作的歌唱美麗姑娘、表述純潔愛情的蒙古民歌《韓密香》《高小姐》等均流傳很廣，至今仍為人們喜愛。已多次選入各種民歌集出版。

　　青寶於一九四六年病故。

蘇瑪（1914-1960）

　　蘇瑪，又名包玉珍。民國三年（1914）農曆正月初二出生於前郭爾羅斯塔奔塔虎兩家子屯。他的父親敖木濤是位優秀的馬頭琴手，還能熟練地演奏四弦、三弦、揚琴、笛、簫等管絃樂器，能唱數不盡的民歌，能說唱「好來寶」。蘇瑪就是在這個蒙古族音樂世家的藝術薰陶中長大的。蘇瑪十歲時偷偷用父親的琴學習四弦。八歲入私塾唸書，老師哈斯瑪看到蘇瑪的藝術天賦，竟把自己的琴拿出來給蘇瑪用，教他學四弦，到十八歲時，蘇瑪已經是塔虎城一帶負有盛名的四絃琴手。但蘇瑪並沒有滿足於此。他集眾家之長，獨成一家。在四弦演奏中，加入彈、打、扣、點，形成「和音」，獨創了「蘇瑪四弦演奏法」。

　　舊社會，再好的四弦手，不過如「拉馬尾巴的乞丐」。新中國成立後，蘇瑪於一九五三年縣匯演時露了頭角，省匯演中上了金榜。一九五五年在全國群眾業餘音樂、舞蹈觀摩大會獲了大獎，他還被請到中央音樂學院民族音樂研究所，專家為他整理樂曲，出版《獨奏曲集》，並灌了唱片。

　　一九五六年三月蘇瑪隨中國文化藝術代表團赴捷克斯拉伐克參加第十一屆

「布拉格之春」國際音樂節演出。代表團去布拉格途中，去莫斯科逗留一星期，到波蘭、匈牙利、羅馬尼亞、保加利亞巡迴演出近三個月後到布拉格參加國際音樂節。他演出的《悶弓》《趕路》《八音》受到好評，為國家贏得了榮譽。

回國後，先後任縣文化館員、縣民族歌舞團隊長、副團長。一九五八年，四十四歲的蘇瑪以奔馬般的激情創作了四絃琴獨奏曲《歸群》，以後又陸續創作了歌曲《那日倫花向太陽》（蘇赫巴魯詞）、好來寶《黏麋子》《高高興興唱一場》等。

這期間，蘇瑪先後當選吉林省政協常委和全國第三次文代會代表。

一九六六年五月「文革」開始。不久，蘇瑪被強迫退職返回兩家子。轉年八月初三病故。粉碎「四人幫」後，縣委、縣政府為蘇瑪昭雪，並舉行規模很大的追悼會。

白音倉布（1900-1990）

光緒二十六年，就是八國聯軍進北京的一九〇〇年。這一年農曆二月十二，白音倉布出生在前郭爾羅斯的八郎屯。

白音倉布，祖籍東土默特左旗（今遼寧省阜新蒙古族自治縣）。他八歲入私塾讀書，先生給他取名吳耘圃。入學後常常聽先生講述陶克陶的故事，使他幼小的心靈很敬仰這位英雄，後來，他在八郎教書時結識了陶克陶義軍二號頭領、軍師乃旦扎布，給他講述了陶克陶起義四年間歷經一百零四次戰鬥的全過程。從此白音倉布萌生了歌唱這位民族英雄的念頭。一九四〇年白音倉布任郭前旗民眾教育館館長期間招聘了一位嫩科爾沁著名的「烏力格爾奇」（蒙古說書藝人），姓張，名叫青寶。二人愛好相投，交往甚厚。青寶對白音倉布，是友亦是師。他們互相經常切磋琴書技藝。從這時起，白音倉布開始說唱蒙古書。因為他蒙漢文基礎都很好，所以主要說唱《三國演義》等（六〇年代也說些新書）。「文革」後，他已年屆八十，開始閉門著書，以「烏力格爾」形式寫作《陶克陶胡》。一九八三年，在老人八十二歲高齡時完成書稿。其蒙文稿經特木爾巴根、博·巴顏杜楞整理，在中央民族出版社出版；其漢文本（特木

爾巴根翻譯）經包廣林整理在吉林人民出版社出版。他的兩部民間故事《火燒龍王廟》、《刀劈公主》（蒙古文本）經博・巴顏杜楞整理，均在遼寧民族出版社出版。

當老人九十壽誕之際，吉林省民間文藝家協會特地在前郭爾羅斯召開大會授予老人「民間故事家」稱號。

金・桑吉扎布

前郭爾羅斯王府屯鬧木棍溝子人。他是郭爾羅斯第一位在四〇年代東北淪陷時期把蒙古民歌《龍梅》灌製唱片的人。他嗓音清脆圓潤，人們送給他暱稱「小老金」。解放戰爭期間，一九四六年秋，他與他妻子桂花雙雙參加了在郭前旗組建的蒙古騎兵獨立團，後轉入遼吉軍區九〇二五部隊。在騎兵團內，金・桑吉扎布當班長。他們根據組織安排，把部隊中一些未成年的小兵組織在一起，編成童子班。有時桂花還帶小戰士化裝到敵人駐地去偵察。童子班的小戰士在他們帶領下，很快成長起來，陸續輸送給主力部隊。他倆復員後，一直過著半農半藝的生活。他演唱的民歌有很大一部分，如《龍梅》《水靈》《黑塔》《繭綢水靈》《臘月》《敖奴花馬》等被收入各種民歌集中。

努拉

草原上有一首流傳甚廣的動人的蒙古民歌，叫《龍梅》。歌作者以激憤的心情，為受婚姻悲劇折磨的青年女子發出了震動時代的呼喊——

鳳冠霞帔，山珍海味，
要是不對心，那就是受罪的根；
粗菜淡飯，沿門乞討，
要是對了心，那就是幸福的根。

據蘇赫巴魯先生親臨實地考察，龍梅，確有其人，是個美麗的姑娘，姓羅，生於達布蘇湖畔的花淖爾。一九三六年，龍梅十七歲，有個叫艾力烏貴的

人，用琴書《贊風水》的曲調，編個歌獨自暗暗地唱。龍梅由於婚姻悲劇，年僅二十四歲就死去了。

努拉是瞻榆的民間藝人，他到花淖爾聽到這首歌子，產生了極大同情，用他生花的妙筆、感人的歌喉，把歌子改成現在的樣子，立刻流傳開來。從蒙古族東部流傳到西部，從國內流傳到國外；幾次灌唱片，幾次出版。努拉雖家居瞻榆，但郭爾羅斯人一直把他視為郭爾羅斯歌手，郭爾羅斯民間藝術家。

寶音達賚（1919-80 年代初）

寶音達賚，前郭爾羅斯人，一九一九年生。職業的賀勒莫奇（祝詞歌手）。

蒙古族自古以來對吉祥語、祝福語很重視，形成各類祝讚詞。祭祀用，慶典用，民俗儀式也用。祝詞與讚詞，有歌體，也有謠體。民間有職業或半職業的祝詞歌手。

寶音達賚原不識字。青年時得到一部手抄本的婚禮歌，他視如珍寶。這部《婚禮歌》如長長的詩劇。從姑娘梳妝，到迎親，到拜火成親都有祝讚詞。有很多時候還要與女方的女歌手進行互不相讓的對唱。為學這部婚禮歌，寶音達賚還特地學了蒙古文，牢牢地把全部婚禮歌默記下來。從此成了職業婚禮祝詞歌手（賀勒莫奇），足足唱了幾十年。草原文化館、縣文化館采風隊一九七八年通過藝人演唱會採錄了這部民間長歌。特木爾巴根翻譯後，經蘇赫巴魯整理，這部長達一千六百行的《蒙古族婚禮歌》，一九八三年在中國民間文藝出版社出版。《內蒙古日報》報導宣佈：第一部完整的《蒙古族婚禮歌》在吉林省前郭爾羅斯被發現。

寶音達賚於八〇年代初不幸病故。

一九八九年七月十二日吉林省民間文藝家協會決定授予寶音達賚「吉林省民間歌手」稱號，並發了證書。

白・色日布扎木薩（1914-80 年代初）

白・色日布扎木薩，一九一四年生於郭爾羅斯前旗朱日沁屯。祖籍東土默

特右旗（今朝陽）三座塔人。他十五歲那年在朱爾沁屯包家扛活時，屯裡來了位科左中旗名叫巴力吉尼瑪的胡爾奇藝人。他雖不知這位說書人是當時東蒙古著名的說唱蒙古書的胡爾奇大師，但巴力吉尼瑪說唱的鎮服蟒古斯（魔怪）的英雄史詩《阿拉坦嘎拉巴》一開書，他就被吸引住了。

色日布扎木薩雖然大字不識，但聰明過人，又口齒伶俐。一邊聽，一邊把書吃在心裡。巴力吉尼瑪半生跑江湖，何等厲害。幾天工夫就看出這位「偷藝人」的心勁。一問，果然不出所料。巴力吉尼瑪看他為人誠懇，也很喜歡他。巴力吉尼瑪在這說了三個月書，他在巴力吉尼瑪指點下把這部書完完全全學了過來。

當年四絃琴在東蒙古很普遍，幾乎十家裡就有個三家兩家牆上掛著「四胡」。色日布經過老師一指點，很快就能說上幾段了。功夫不負苦心人，色日布終於成了郭爾羅斯一位說書人。

按著傳統觀念，就是到了二十世紀三〇至四〇年代，有些蒙古人一遇到災害年，就要請民間藝人說唱鎮服蟒古斯的故事。幾十年的演藝，使他成了遠近皆知的人物。

一九七九年秋，在老人六十八歲的時候，由郭秋良、蘇倫巴根、特木爾巴根組成采風隊，在王府屯南二十里的前蒙古屯他的新住所錄製了這部長篇英雄史詩。

這部英雄史詩，其蒙古文稿經烏雲格日勒與博‧巴顏杜楞整理，由中央民族出版社出版。其漢譯稿（包玉文與特木爾巴根翻譯）經蘇赫巴魯、王迅、包玉文整理，按兩個不同文本，整理成姊妹篇兩部；一部，《阿勇干‧散迪爾》由內蒙古少年兒童出版社出版；另一部，《迅雷森德爾》由香港金陵書局出版公司出版。

就在書已經付梓之時，老人不幸故去。

烏拉（約 1920 年-「文革」前後）

在郭爾羅斯，烏拉是享有盛名的民歌大師。

烏拉，姓包，哈瑪人。大約出生在一九二〇年。他上中等身材，為人淳樸，寡言少語。但琴聲一響，他那甜美厚重的歌聲卻立刻驚服四座。

烏拉以歌成名，有時也說唱些長篇故事。每逢春節沒事，喇嘛廟常請他說書。走時統一支付。東三家子小廟於是他常去的點。

二十世紀六〇年代，蘇瑪、白音倉布、烏拉常聚在一起演出。蘇瑪的琴、白音倉布的書、烏拉的歌，公認各占一絕。

烏拉在「文革」期間不幸病故。他唱過的民歌很多。其中《薇香》《龍梅》《陶克陶胡》《鸚歌與羅成》《高小姐》《烏雲珊丹》《贊麗瑪》《天虎》等已被收到《中國民歌集成・吉林省卷》《中國歌謠集成・吉林省卷》以及其他一些民歌集中。

康・哈日巴拉（1898-「文革」期間）

前郭爾羅斯東三家子鄉五道營子人。一八九八年生。哈日巴拉是個很有天賦的民間藝人。幼年自悟學琴、唱民歌。在演出中與科爾沁一些胡爾奇交了朋友，學會了《東遼》《塔奔傳》等大書。他幽默、風趣，善於敘述故事，愛穿插「好來寶」形式，很受群眾歡迎。解放初，他有幸遇到陶克陶胡的筆帖士孝興阿，聽過孝興阿演出的蒙古書《陶克陶起義》。他覺得孝興阿的書有點侷限於歷史事實。他與自己說過的各種琴書聯繫起來，創作了一部《英雄陶克陶胡》。書中保留了陶克陶胡、乃丹扎布、四克基喇嘛、張統領等眾多歷史人物，保留了起義、德隆燒鍋、索倫山等歷史事件，但在整體上進行了大量藝術加工。增加了雙梅等女獵手，在索倫山戰鬥中增添了許多戲劇性情節。一九六二年七月，省縣采風隊經過八十三天採錄，錄下了全書。可惜，在「文革」中，這六十七盤錄音帶和一萬七千行譯稿，全部被毀。老人在「文革」中不幸病故。

特木爾巴根（1946-1990）

特木爾巴根，又名高子玉。前郭爾羅斯查乾花人，一九四六年生，屬狗。精於胡爾奇藝術，並長於民間文學的蒙譯漢。是中國民間文藝家協會會員、吉

林省翻譯家協會會員。

　　特林爾巴根出生在一個很有教養的家庭，祖父精通蒙漢文。但他不幸三歲時摔傷腰骨，留下殘疾。他絕頂聰明，在蒙中讀書時，利用課餘時間讀了大量古典文學名著，有很好的漢文基礎。蒙中畢業後，拜民間藝人徐‧巴格那為師，學習蒙古說唱藝術。經常演唱的書目有：《東遼》《西涼》《范松樓》《英雄會》《歸天記》《大龍太子》《十把穿金扇》《苦喜傳》《全家福》等。

　　後來，又師從作家蘇赫巴魯先生，讀蒙古古籍，研究蒙古民間文藝。並在蘇赫先生指導下，試譯《江格爾》。他聯繫日常說唱藝術活動體會，從翻譯實踐中對蒙古英雄史詩、民間敘事詩的藝術特徵有了深刻感悟。因為他本人是個胡爾沁，所以他翻譯的民間文藝作品，多是又加了一番藝術創作，因而深受人們稱讚。一九七八年參加文化館工作後，蒐集了大量民間文學遺產。他翻譯的民俗長歌《蒙古族婚禮歌》，長篇傳記，《陶克陶胡》、英雄史詩《迅雷森德爾》已分別由中國民間文藝出版社、吉林人民出版社、香港金陵書局出版公司出版。

　　特木爾巴根於一九九〇年正月初二病逝。

旦森尼瑪（1836-1889）

　　卓索圖盟土默特左旗（今阜新）人。幼年當過寺廟班迪（小喇嘛），通曉宗教音樂和蒙、藏、漢族語言文字。他將唐代五傳故事（包括《器喜傳》《全家福》《殄妖傳》《僻契傳》《羌胡傳》）編譯成蒙語說書。擷取漢族評書藝術精華，以「道拉胡阿雅」（類似敘事性民歌）為基調，採用便於自拉自唱的「胡爾」（中音四胡）為伴奏樂器，創立了「胡爾奇」派說唱藝術。之後，又陸續從評書移植了《三國演義》《封神演義》《西遊記》《唐宋傳奇》《水滸傳》等。並廣招門徒，經過兩三代門人的傳播，在蒙古東部區胡爾奇逐步取代了潮爾奇，而進入鼎盛時期。

包‧朝格柱（1969-　）

　　蒙古族，內蒙古旅遊區哲裡木盟科左旗人。國家級非物質文化遺產烏力格

爾項目代表性傳承人。現任吉林省前郭爾羅斯蒙古族自治縣草原文化館蒙古琴書藝人。前郭縣戲劇曲藝影視家協會理事。一九八三年應徵入伍，一九八四年他參加了河北省首屆《音樂之花》大型文藝晚會。他演唱的蒙古族好來寶《戰友的歌》榮獲創編和演唱優秀獎。同年被北京軍區三十八軍評為《軍民共建精神文明標兵》。一九八七年復員。二〇〇一年春天，包·朝格柱舉家搬遷到吉林省前郭蒙古族自治縣，成為草原文化館琴書藝人和業餘烏蘭牧騎文藝隊的中堅力量。二〇〇六年八月，在紀念曲藝大師毛依罕一〇〇週年誕辰暨中國內蒙古烏力格爾藝術節上，演唱的曲目《李豔榮定親》《楊城子伏擊戰》分別榮獲二等獎和三等獎。二〇〇六年十月，參加了在內蒙古呼和浩特市舉辦的「成龍煤炭」杯八省區首屆蒙古四胡演奏廣播電視大獎賽，他參加組合四胡齊奏《趕路》獲非專業組二等獎。他收集整理的蒙古族民歌《江梅》《沙格德爾》，被輯進了郭爾羅斯文化叢書《郭爾羅斯蒙古族民歌集》。被首屆「郭爾羅斯文化獎」頒獎大會評為專業優秀獎。二〇〇七年九月，經前郭爾羅斯縣委、縣政府批准在草原文化館成立了郭爾羅斯烏力格爾藝術研究所，朝格柱為研究所所長，並全年對外免費招生，至今已有學員四十多人。二〇〇八年二月二十八日，在北京人民大會堂參加國家非物質文化遺產項目代表性傳承人命名大會，被命名為國家級非物質文化遺產「烏力格爾」項目代表性傳承人。

▌二、好來寶

蒙古族曲種。意譯為「連起來唱」或「串起來唱」。表演特點與漢族的數來寶和蓮花落近似。

（一）好來寶的歷史源流

一般多認為派生於「烏勒格日」。最早的好來寶，是烏勒格日中的某一個唱段，諸如英雄頌歌、思鄉贊馬、山水特寫、將軍上陣、兩軍作戰、部隊行軍、上朝奏本、男女情愛等，都可以成為說書中的一段生動插曲。最早的好來寶曲目《燕丹公主》就是說書藝人說唱七國故事時，誇讚燕國公主燕丹的一段唱詞。它把模樣俊俏、天資聰慧的妙齡公主描寫得有血有肉，栩栩如生，流傳至今。好來寶在近二百年的演唱實踐中，許多具有創新天才的好來寶藝人，不斷打破某些陳舊俗套，根據內容創編曲調，更多地採用了誇張、對比、鋪陳等手法，以詼諧風趣的語言，合轍押韻的詩句，把演唱者所熟悉的人和事，惟妙惟肖地加以描繪，給人以藝術享受，使好來寶逐漸成為一種獨立的曲藝形式。

二十世紀初葉以來，好來寶的表演方式出現多樣化，除表現本民族生活的節目如《燕丹公主》《富饒的查干湖》《還是當藝人好》等之外，漢族的歷史故事如《王昭君的故事》《水滸傳》《三國演義》等內容也被好來寶藝人進行編演。

中華人民共和國成立後，好來寶從思想內容到藝術水平均有提高，湧現出像琶傑、毛依罕這樣一些優秀的好來寶演員。多年來，許多文藝工作者對這一群眾喜聞樂見的藝術形式，不斷進行改革。將單人好來寶變為多人好來寶，大膽試用各種樂器伴奏，加進戲劇情節和舞蹈動作，結合獨唱、重唱、輪唱、合唱來進行表演，充分發揮了好來寶的藝術魅力。

二十世紀六〇年代中期，烏蘭牧騎等專業文藝團體對好來寶的演出形式做

了大膽改革，變由一名演員自拉四胡自唱的形式為數名演員各持一把四胡演唱的形式，並用揚琴、三弦、笛子、鼓等多種樂器伴奏。幾個人你一段我一段邊拉邊唱，或數人同奏，同唱一曲，使獨唱、重唱、輪唱、合唱等交替使用，使吟詩、敘事、詠唱、舞蹈等揉為一體，令觀眾耳目一新，人稱「乃日勒好來寶」或「交響好來寶」。以後業餘宣傳隊等紛紛學唱、學演，使之在內蒙古和蒙古族聚居地區迅速流傳。

遠在成吉思汗之前的遼金時代，好來寶就在吉林省郭爾羅斯草原上流傳。好來寶以前只在牧民生活的蒙古包或草原上表演，解放後才搬上舞台。中華人民共和國成立後，為發展蒙古族文化藝術，一九五五年四月人民政府即在郭爾羅斯查乾花草原建立了草原文化站。一九五六年吉林省政府文化局撥款、增編、擴大房舍，將草原文化站改名為草原文化館。多年來，許多郭爾羅斯文藝工作者對這一群眾喜聞樂見的藝術形式，不斷進行改革。如將單人好來寶變為多人好來寶，大膽試用各種樂器伴奏，加進戲劇情節和舞蹈動作，結合獨唱、重唱、輪唱、合唱來進行表演，用漢語演唱等，曲調也更加豐富，充分發揮了好來寶的藝術魅力。過去，郭爾羅斯的蒙古族沒有電視和收音機，牧民們的主要娛樂就是聽老藝人說好來寶。近代，郭爾羅斯民間藝人常明、青寶、白音倉布、包·朝格柱等人，在綜合、融會、創新的過程中，使郭爾羅斯好來寶藝術得以保存下來，並形成了獨有的音樂特徵。進入二十一世紀以來，現在郭爾羅斯許多蒙古族的老百姓雖然還很喜歡聽好來寶，但是會說好來寶的人很少。知道好來寶這門藝術的人都在四十歲以上，非常熟悉好來寶的人基本都在七十歲左右。好來寶雖然在前郭縣委、縣政府的大力扶持下，做了許多發掘、搶救、繼承、弘揚工作，開展了一系列傳承活動，但仍然存在著不少難以解決的問題。

好來寶在遼寧省主要流佈於蒙古貞（今阜新蒙古族自治縣）和喀喇沁左旗（今喀喇沁左旗蒙古族自治縣），以及省內蒙古族聚居區。

（二）好來寶的藝術特色

1. 好來寶文本

好來寶文本內容題材豐富。除一般思鄉讚馬、兒女風情、世態炎涼以及知識性之類的內容外，還有許多民間長篇故事以及改編的古典章回小說，有些藝人還自著詩篇進行演說。代表性傳統曲目有《燕丹公主》《僧格仁親》《英雄陶克陶胡》《醉鬼》等；代表性新曲目有：《鐵牛》《黨和母親》《兩隻羊羔的對話》《富饒的查干湖》《黏糜事讚》等。

好來寶文本的篇幅長短伸縮性很大，短則數十行，長則數百行，甚至二人可以對唱數日。好來寶的唱詞同蒙古詩歌一樣，要求押頭韻（四行一韻，兩行一韻，或數十行一韻到底），韻律和諧，節奏明快，鏗鏘悅耳，並能反覆詠唱。民間藝人常常見景生情，作即興表演，實際上是一種口頭即興詩。藝人詠唱時，或以木棍敲擊，或以四胡伴奏，以增強其表現力。它的曲調有數十種之多。形式活潑，語言生動，曲調優美，富有濃厚的鄉土氣息和民族風味。好來寶的表演，多在節日、婚禮、各種喜慶儀式上，進行演唱。內容豐富，形式多樣，活潑生動，機智幽默，語言通俗易懂，雅俗共賞，很受廣大牧民的喜愛。

2. 好來寶唱腔

好來寶有一套定型化的曲調。說唱者都會根據形式、內容、情緒等任意選用。有的輕鬆舒緩，如泉水叮咚，有的迅急猛烈，似緊鑼密鼓。好來寶多是辯才和詩韻結合，富於知識性、娛樂性，說起來時口若懸河，滔滔不絕，唱起來時，你來我往，推波助瀾。它往往和音樂相互交融，根據不同的唱詞可配以相應的曲調。單口好來寶：多用四絃琴伴奏，自拉自唱，多以讚頌、諷刺為內容，無論渲染烘托，還是誇張想像，刻畫都很細膩生動。對口好來寶：一般沒有伴奏。演唱時，二人對面，雙腳分別輪　流踏地，猶如歌舞動作，以便加重節奏和增添氣氛，兩臂也隨之舞動，配以形象的動作。

3. 好來寶音樂

好來寶以四胡、馬頭琴伴奏為主，綜合民族樂隊伴奏，其中四胡尤為重要。從演奏人數來分有單人、雙人、多人幾種。好來寶的表演方式多樣化，徒口表演形式稱為「雅布干」；有樂器伴奏表演的形式，依伴奏樂器的不同，又分成胡琴伴奏的「胡仁好來寶」，和多種樂器伴奏的「乃日勒好來寶」。「雅布干」形式，也因表演人數的不同而有一個人的單口表演和兩個人的對口表演兩種形式。

4. 好來寶表演形式

好來寶是一種由一個人或多人以四胡等樂器自行伴奏，用蒙古族語言進行「說唱」表演的曲藝形式。在節目內容上，也形成了敘事、嘲諷和讚頌三種類型。郭爾羅斯好來寶的演唱形式分為四種：一，蕩海好來寶，參加演唱的人數不定，內容廣泛；二，烏勒格日好來寶，一問一答的形式，內容包括歷史知識、典故等；三，代日拉查好來寶，為對歌形式，內容以諷刺、幽默的成分較多；四，胡爾仁（胡琴）好來寶，自拉自唱，內容以讚頌為主。

單口好來寶　多採用敘事、祝贊、詛咒等方式描繪人和事。

對口好來寶　是由兩個人說唱，分成甲、乙兩方，呈擂台對陣式。其演唱時有問有答，較以抒情、敘事為主的單口好來寶更富有趣味性。對陣雙方或通過回答測試智力，或以戲弄取笑表達自己的意願，表演幽默風趣，令聽眾心曠神怡。

問答式好來寶　演唱時一問一答，在表演過程中，要問得巧，答得妙。所涉及的內容，從天文地理，到自然界的花鳥魚蟲，人間社會之兒女情長，無所不有，無所不及。其他人在一旁邊飲酒邊欣賞。有時唱到通宵達旦，儘興方休。

在問答式好來寶中，還有一些內容涉及漢族的古典小說，如《三國演義》《隋唐演義》《水滸傳》等。下舉一例：

甲：五大河的八大橋，

是哪一個皇帝修的？

五千斤的閘門，

是哪一個好漢舉起；

牛大的黑斑虎，

是誰用拳頭打死？

沒認出自己的兒子，

是誰用箭把他射死？

乙：扎咴咿，真的那樣嗎？

五大河的八大橋，

是唐王額真修的；

五千斤的閘門，

是好漢秦瓊舉起。

牛大的黑斑虎，

是好漢武松用拳頭打死；

薛仁貴用自己的箭，

誤殺了新生的兒子。

論戰式對口好來寶

甲乙雙方常以此來比賽口才和智慧。近代鄂爾多斯詩人賀仁格巴圖的《雙馬行》，就是一篇典型的論戰式好來寶。它以並轡而行的兩個人的問答，展開有神論與無神論的辯論。最後，無神論者戰勝了有神論者。

群口式好來寶是六○年代由內蒙古烏蘭牧騎根據傳統好來寶的演唱特點創作的一種曲藝形式。由五至六人坐在一起，採取齊唱、領唱、對唱等形式進行表演。其題材內容多以歌頌社會和祖國為主。

（三）好來寶藝術流派

蒙古說書的演唱曲調，已經發展成具有獨特風格的板體音樂，它有固定的說唱音樂程式。因各流派不同，其藝術風格也多種多樣。但說、唱之間，卻有共同的規律。一般在說書前，都有個引子（即書帽），是說書人的即興創造，多是因地因人的恭維、祝賀之詞。開篇後，以「說」引出故事來，唱的部分多是抒情、讚美的段落，但人物介紹或情節急轉處就要靠說白交代清楚。說與唱的有機聯繫，是說唱者藝術造詣高低的一種衡量標誌。

郭爾羅斯好來寶主要風格特徵：輕鬆幽默，節奏明快，奇巧變幻，饒有趣味，語言形象生動，韻律也比較自由。好來寶多是即興創作，它的唱詞近似於民歌，都是押「頭韻」的，但尾韻都有自己的獨特風格，那就是一詞重複。這種同一詞的反覆出現，多是名詞性的醒目標題，如英雄的名字。

（四）好來寶的風格特點

好來寶以四胡、馬頭琴伴奏為主，綜合民族樂隊伴奏，其中四胡尤為重要。郭爾羅斯好來寶主要風格特徵：輕鬆幽默，節奏明快，奇巧變幻，饒有趣味，語言形象生動，韻律也比較自由。好來寶多是即興創作，它的唱詞近似於民歌，都是押「頭韻」的，但尾韻都有自己的獨特風格，那就是一詞重複。這種同一詞的反覆出現，多是名詞性的醒目標題，如英雄的名字。

好來寶音樂曲調：好來寶有一套定型化的曲調。說唱者都會根據形式、內容、情緒等任意選用。有的輕鬆舒緩，如泉水叮咚，有的迅急猛烈，似緊鑼密鼓。好來寶多是辯才和詩韻結合，富於知識性、娛樂性，說起來時口若懸河，滔滔不絕，唱起來時，你來我往，推波助瀾。它往往和音樂相互交融，根據不同的唱詞可配以相應的曲調。單口好來寶：多用四絃琴伴奏，自拉自唱，多以讚頌、諷刺為內容，無論渲染烘托，還是誇張想像，刻畫都很細膩生動。對口好來寶：一般沒有伴奏。演唱時，二人對面，雙腳分別輪流踏地，猶如歌舞動作，以便加重節奏和增添氣氛，兩臂也隨之舞動，配以形象的動作。

（五）好來寶代表曲目

好來寶的代表性傳統曲目有《燕丹公主》《僧格仁欽》《英雄陶克陶胡》《醉鬼》《富饒的查干湖》《王昭君的故事》《水滸傳》《三國演義》等；代表性的新創曲目有《鐵牛》《黨和母親》《兩隻羊羔的對話》和《富饒的查干湖》等。

《燕丹公主》好來寶傳統曲目。說唱七國故事時，誇讚燕國公主燕丹的一段唱詞。把模樣俊俏、天資聰慧的妙齡公主描寫得有血有肉，栩栩如生，流傳至今。

《巴圖應徵》好來寶新曲目。具有鮮明時代特徵，以蒙古男兒巴圖應徵、爺爺考驗孫子的槍法、箭法、馬技、道德為主線。《巴圖應徵》在白城地區參加匯演，引起強烈的轟動。劇場座無虛席，人們隨著表演的高潮擊掌打拍，使整個劇場呈現出「山呼海搖」「推波助瀾」的局面。

（六）好來寶的藝術家

毛依罕（1906-1979）

出生於內蒙古札魯特旗塔本艾裡屯的一個貧苦牧民家庭。小時候過繼給伯父當兒子，伯母陶苓波茹是位很有才華和聲望的民歌手和曲藝藝人，他從小受伯母的藝術薰陶。十六歲時，毛依罕已經能夠自己拉著胡琴表演好來寶，跟隨伯母到處行藝。由於蒙古族藝人通常不限於表演一種藝術樣式，從而使毛依罕在主要表演好來寶的同時，自然地吸取了蒙古族民歌和蒙古族語說書即「烏力格爾」的藝術養料，用以豐富自己的好來寶表演。他的好來寶表演，滿懷激情、豪邁灑脫，極富感染力。《虛偽的社會》《可恨的官吏富豪》《鐵虻牛》《慈母的愛》和《呼和浩特頌》等是他影響較大的代表性節目。他創作和表演的大部分好來寶節目的曲本，被編成《毛依罕好來寶選集》出版問世。

蘇赫巴魯（1938- ）

遼寧喀左縣人，蒙古族。一級作家。曾任吉林省松原市政協副主席，吉林省五、六、七、八屆政協常委，省文聯第六屆副主席；現任吉林省作家協會副

主席、省民間文藝家協會名譽主席、松原市作家協會主席、省民族學會副會長、中國作家協會會員；中國少數民族作家學會常務理事、中國蒙古文學學會副理事長。一九五九年在前郭爾羅斯蒙古族自治縣歌舞團任編劇兼作曲期間，挖掘整理了大量蒙古族烏力格爾和好來寶文本和音樂資料。一九八四年當選該縣政協副主席、文聯主席。出版、發表《嘎達梅林》《牧人歌手唱達蘭》（入選《中國新文藝大系‧少數民族文學專集》一九四九年至一九六六年）、長篇傳記小說《大漠神雕‧成吉思汗傳》（獲吉林省第四屆長白山文藝獎、第二屆東北文學獎）、《成吉思汗傳說》（上下卷）、長篇傳記《成吉思汗傳‧一統蒙古》《成吉思汗傳‧開疆拓土》（台灣云龍出版社）、《蘇赫巴魯詩選》、散文集《蒙古行》，蒐集、整理、出版民間文學《蒙古族婚禮歌》（獲第二屆全國民間文學獎）、編寫《東蒙風俗》、《蒙古族風俗志》（獲第二屆長白山文藝獎）、一九九三年出席世界游牧民族文學作家大會，《大漠神雕》獲唯一「成吉思汗獎牌」特別獎。另有電影《成吉思汗》（與人合作）、電視劇《太陽的女兒》《世界征服王傳說》。一九九九年獲「世紀藝術金獎」。二〇〇四年，蘇赫巴魯與三女兒珊丹合著的長篇傳記小說《大野芳菲》（獲吉林省第八屆「長白山文藝獎」長篇小說獎），被丹麥翻譯成丹麥文，由丹麥第一博物館、皇家圖書館收藏。

蘇瑪（1914-1970）

著名好來寶藝人。生於郭爾羅斯前旗塔虎城下兩家子屯，主要代表曲目《黏糜事贊》。

朝倫巴根（1952-　）

吉林省級非物質文化遺產保護名錄傳承人。前郭縣文化館四胡傳承基地的成員。曾是從事管理農村電影放映的站長。從小對好來寶有著特殊感情，一直堅持著對好來寶的創作。《草原盛會唱新歌》（1975）、《草原飛出金鳳凰》（1979）、《折箭同義》（1980）、《敖包贊》（2011）、《草原群英比翼飛》（2011）、《郭爾羅斯在騰飛》（2011）等作品，深受人們歡迎。

常明（1874-1959）

　　蒙古族。哲裡木盟郭爾羅斯前旗（今吉林省前郭爾郭羅斯蒙古族自治縣）人。常明的祖父、父親都擅長演唱蒙古民歌、好來寶，對常明有很大影響。他自小就喜歡上了蒙古族的民間說唱。孩童時玩耍，他總要爭扮民間藝人的角色。漢族書曲的傳入，更使常明著了迷。他常沿用蒙古族民間說唱「陶力」的形式說唱聽來的故事。他十八歲時，已成了能在鄉間演唱民歌、好來寶，說唱蒙古書的青年藝人。為了探求書藝，他背起四胡，走出家門，走南闖北，尋師訪友，開始了他追求一生的胡爾奇生涯。在圖什業圖，他有幸結識了烏日塔那斯圖，從那裡不僅學到了《封神演義》，還學到了烏日塔那斯圖精湛的琴藝和剛柔相間、張弛交錯的「陶力音樂」及「博音樂」。此後，他逐步南行。多年來他先後到過科爾沁十旗、扎魯特二旗、巴林二旗、阿魯科爾沁和東土默特，向一切有影響的藝人學習。他廣交博擷，吸取各家精華，獨成一派，終於成了一位享譽東蒙草原的郭爾羅斯胡爾奇藝術家。他說唱的書目主要有《封神演義》《三國演義》《隋唐演義》《周國故事》《金國故事》等。他為人豁達、詼諧，語言風趣。喜用比喻，善於誇張。在故事講述中，常用群眾熟悉的歷史人物相互對照或作綽號，從而使形象更加鮮明感人。東北淪陷時期，他從交通線上與偽都「新京」（長春）鄰近的故鄉郭爾羅斯搬走，遠遁到興安嶺下偏僻的圖什業圖去安家落戶。解放後，年事已高。他收扎魯特旗百順為弟子，潛心傳授說唱技藝，以後，百順又收阿日嘎木吉、毛胡、雙喜、福玉為弟子，使他的說唱藝術後繼有人，自成為一派。

（六）保留曲目

　　傳統曲目有《燕丹公主》《僧格仁欽》《英雄陶克陶胡》《醉鬼》《王昭君的故事》《水滸傳》《三國演義》等；代表性的新創曲目有：《鐵牛》《黨和母親》《兩隻羊羔的對話》和《富饒的查干湖》等。

　　《燕丹公主》　　好來寶傳統曲目。說唱七國故事時，誇讚燕國公主燕丹的

一段唱詞，把模樣俊俏、天資聰慧的妙齡公主描寫得有血有肉，栩栩如生，流傳至今。

《巴圖應徵》　好來寶新曲目。具有鮮明時代特徵，以蒙古男兒巴圖應徵，爺爺考驗孫子的槍法、箭法、馬技、道德為主線。《巴圖應徵》在白城地區參加匯演，引起強烈的轟動。劇場座無虛席，人們隨著表演的高潮擊掌打拍，使整個劇場呈現出「山呼海搖」「推波助瀾」的局面。

第十二章 ——

東北朝鮮族說唱藝術

▍一、才談

才談，朝鮮族曲種。吉林省級非物質文化遺產，延邊朝鮮族自治州延吉市申報，傳承人李京華。

（一）才談的歷史源流

據原吉林省文聯委員，吉林省曲藝家協會副主席、名譽主席崔壽峰說，才談與朝鮮李朝的歷史幾乎同時，已有六百來年的歷史。興盛於二十世紀初葉，歷史上沒有專業演員，只是群眾在業餘文藝活動中的一種形式。約於二十世紀二〇年代初傳入延邊地區。二〇年代，在延邊地區業餘文藝活動中曾經有過這種形式演出，一九三一年九一八事變後，受到日偽當局的壓制，遭到嚴重摧殘，幾乎見不到演出。中華人民共和國成立以後，五〇年代中期，才在廣播裡、舞台上重現，逐漸成為人們喜聞樂見的曲藝形式之一。一九七九年延邊曲藝團成立，一批有才華的演員崔壽峰、李東根、李尚春等經常上演才談節目，有《真摯的愛》《訪問丈母娘》等曲目，還獲得慶祝延邊朝鮮族自治州成立三十週年文藝演出的獎勵。一九九三年全國首屆少數民族曲藝展演在內蒙古呼和浩特市舉行。延吉市朝鮮族曲藝團代表吉林省參加了展演，唱談《瓢打令》、三老人《賣煙》獲節目一等獎，漫談《糕打令》、才談《小鋪之歌》、才談劇《如此美容》獲節目二等獎，姜東春、李東勳、吳善玉獲最佳表演獎。「才談」的代表曲目有《中性語》《延邊是個好地方》《真摯的愛》《訪問丈母娘》《尋寶》《信心萬倍》《受獎的那天》等。才談流行於吉林省延邊朝鮮族自治州和遼寧、吉林、黑龍江三省朝鮮族聚居地。

（二）才談的藝術特色

以二人說笑話的方式演出，與漢族的對口相聲相似。它以諷刺、幽默的語言批評或揭露生活中的種種落後現象見長。兼有說學逗唱，不同的是表演者常

常為一男一女，也無捧、逗之分。早期沒有專業演員，只是群眾自娛自樂的一種形式。

（三）名人名段

崔壽峰（1921-　）

朝鮮族漫談、才談演員，筆名崔峰，原籍吉林延邊朝鮮族自治州和龍縣。歷任黑龍江省牡丹江市朝鮮族文工團、松江魯藝文工團、延邊文工團演員、延邊話劇團編導、吉林省民族文工團副團長、延邊群眾藝術館副館長，延邊曲藝團副團長，延邊曲藝家協會主席，延邊文聯委員，吉林省文聯委員、吉林省曲藝家協會副主席、名譽主席、吉林省藝術學院延邊分院特聘教師等。一九五〇年崔壽峰和元珠森、許昌錫共同創建「三老人」曲種（類似漢族群口相聲）演出上百場。並創建延邊朝鮮族曲藝團，培養了新一代朝鮮族曲藝演員，繼承和發展了朝鮮族漫談、才談。對於崔壽峰在繼承和發展朝鮮族曲藝藝術方面的貢獻，一九八七年延邊曲藝家協會和延吉市文化局，曾舉辦朝鮮族曲藝藝術家崔壽峰舞台生活四十年紀念演出。崔壽峰是一名能編能導能演的多面手，特別擅長說話（類似漢族評書）漫談、才談、三老人的創作和表演。四十多年來，創作和表演曲目一百七十多個。演出播放報刊發表百餘篇。崔壽峰於一九八三年離休。

姜東春（1955—　）

朝鮮族漫談演員，吉林省延邊朝鮮族自治州安圖縣人。姜東春從小酷愛民族藝術。十二歲開始學習朝鮮族民樂小管子、長鼓。一九七二年下鄉，一九七四年在業餘文藝匯演中，被後來成為朝鮮族曲藝藝術家的李光洙看中，先後在李光洙創作的「三老人」「漫談」「才談」中扮演角色。收到了意想不到的效果，從此愛上了朝鮮族曲藝事業。一九七九年考入延吉朝鮮族曲藝團，成為專業漫談演員。口齒發音頗見功夫。貫口曲目《糕打鈴》《醬打鈴》，一口氣說唱上百個糕名、醬名。表演方面常常用動漫式誇張手法勾勒人物。姜東春經常

演出的漫談曲目有《狗》《酒》《糕打鈴》《醬打鈴》，才談曲目有《中性語》等。

（四）經常演出的曲目

《中性語》　才談創作曲目。姜東春一九八五年創作並表演。曲目圍繞著民族語言純潔化展開議論。利用朝鮮族語言與漢族語言，朝鮮族語言與外國語言，個別同音、近音字、詞語義上的明顯差異製造了許多笑料。

《延邊是個好地方》　才談創作曲目。林昌哲一九八二年創作。述說延邊地處祖國邊陲，是個人人讚歎的好地方。她有景色絕倫的長白山，有長年飛流的瀑布，有世界罕見的奇花異草，有莽莽蒼蒼的綠色林海……延邊人民的傳統美德，尊老愛幼，鄰里友好，互幫互助，勤勞善良，流傳著神話般的故事。延邊有無盡的寶藏，有金礦、煤礦等開採不盡的地下資源，美麗富饒的山水，和睦相處的兄弟民族，延邊人民世世代代播種著希望，播種著幸福。

《條件打鈴》　才談創作曲目。洪成道一九五六年創作。朝鮮族民歌中有很多打鈴，新近出現的「條件條令」，說的是幹什麼都講條件，冬天搞副業生產講條件，春天播種講條件，夏天割草講條件，晚上掃盲學習也講條件，條件，條件，生一個孩子條件不具備怎麼辦？曲目以幽默的語言批評那些懶惰不上進的人們。

《怨誰》　才談新編曲目。男女才談，丁永錫一九八〇年創作。李泰洙創作。延吉縣文工團金仁鎬、姜順愛一九七九年首演。通過公公與兒媳的對話，爺爺與孫子的對話，夫妻之間的對話，控訴「四人幫」對民族語言禮節的惡劣影響。

《以後再說吧》　才談新編曲目。男女才談。通過兩個男女青年人之間有趣的試探性的對話，展示了年輕一代農民為實現農業機械化而積極上進，努力學習，先幹事業，以後再談戀愛的高尚情操。腳本發表於《延邊文藝》一九七九年第五期，收入延邊人民出版社一九八〇年出版的才談、漫談作品集《以後再說吧》。

▌二、漫談

漫談，朝鮮族曲種。吉林省級非物質文化遺產，延邊朝鮮族自治州延吉市申報。傳承人金永植。

（一）漫談的歷史源流

「漫談」是以一人說笑話的方式演出，與漢族的單口相聲相似。起源和流傳的具體情況不見文字記載，興盛於二十世紀初葉，歷史上沒有專業的「漫談」演員，只是群眾在業餘文藝活動中的一種形式。一九二七年在和龍農村的業餘文藝活動中曾經有過「漫談」。二十世紀三〇年代朝鮮半島有一位「漫談」名家申不出，他曾留學日本慶應大學。當時正是日本「落語」（類似相聲的一種曲藝形式）的興盛時期，對他的「漫談」藝術可能有影響。「漫談」與相聲藝術的關係不明確，而從名稱和演員情況看，可能與日本的「漫才」「落語」有某種聯繫。一九三一年九一八事變後，「漫談」遭到嚴重摧殘，幾乎瀕於滅絕的境地。從一九四五年日本投降後，經過崔壽峰等人的努力，中國境內的「漫談」「才談」得以復甦。中華人民共和國成立後，「漫談」逐漸成長壯大，成為朝鮮族群眾喜聞樂見的曲藝形式。「漫談」與對口說的「才談」是一對姊妹藝術，都是以諷刺幽默見長，前者以演員的語言風趣流利取勝；後者則更注意說、學、逗、唱，類似對口相聲，但沒有逗哏捧哏之分。這些朝鮮族的相聲本來只是群眾的業餘文娛活動，並沒有專業演員。一九七九年延邊曲藝團成立以後，才開始培養專業演員和專業作者，創作並演出的新曲目也日臻成熟和豐富。「漫談」的曲目有《笑的哲學》《長生不老藥》等；「才談」曲目有《尋寶》《信心百倍》《受獎的那天》等。一九九一年十一月二十至二十一日中國曲藝家協會研究部、吉林省曲藝家協會、延邊曲藝家協會及延吉市文化局等四家聯合在延吉市主辦「姜東春漫談表演藝術暨朝鮮族曲藝研討會」，會議對於姜東

春漫談表演藝術暨朝鮮族曲藝給予了充分肯定和讚揚。一九九三年九月十五日，全國首屆少數民族曲藝展演在內蒙古呼和浩特市舉行。延吉市朝鮮族曲藝團代表吉林省參加了展演，唱談《瓢打鈴》、三老人《賣煙》獲節目一等獎，漫談《糕打鈴》、才談《小鋪之歌》、才談劇《如此美容》獲節目二等獎，姜東春、李東勳、吳善玉獲最佳表演獎。漫談流行於吉林省延邊朝鮮族自治州和遼寧、吉林、黑龍江三省朝鮮族聚居地。

（二）漫談的藝術特色

漫談的表演，以一人說笑話的形式表演。與單口相聲不同的是，它沒有貫穿始終的情節，而是若干小笑話的集合。在表演藝術上，有的演員以語言風趣流利見長，有的演員以表演生動見長，有的演員則注重語言與表演的密切結合。代表曲目有《青蛙娛樂會》《狗》《酒》《笑的哲學》《長生不老藥》《不三不四的話》《禁止出路》《太陽》等。

（三）漫談的名人名段

崔壽峰（1921-　）和姜東春（1955-　）

均為漫談、才談著名演員，見「才談名人名段」。

（四）經常演出的曲目

《長生不老藥》　漫談新編曲目。崔壽峰於一九七九年創作並演出。曲目從笑說起，列舉嬰兒天真的笑，兒童爛漫的笑，成年人的傻笑、瘋笑、譏笑、苦笑、嘲笑、冷笑。不同的人，笑的姿態不同；不同長像的人，笑的音貌不同……最後落到粉碎「四人幫」後，人們開心的笑，在喜悅的生活中，共同的笑。腳本收入延邊人民出版社的才談、漫談作品集《以後再說吧》。

《青蛙娛樂會》　漫談新編曲目。一九八〇年由金云錫、李永根創作，李永根表演。該曲目以擬人的手法通過青蛙們為了慶祝農業部頒佈的有關保護青蛙文件而載歌載舞的歡樂場面的表述，聲討「四人幫」罪行，提示了保護青蛙

的重要意義。延邊人民廣播電台播放。

《狗》 漫談新編曲目，李光洙於一九七九年創作。姜東春表演。通過羅列狗的種種形態，辛辣地諷刺了「專門越境的瘋狗」恃強凌弱的卑劣行徑。語言生動寓意深刻。一九七九年參加延邊朝鮮族自治州文藝匯演大會，同年參加吉林省業餘文藝匯演獲創作獎和表演獎。腳本發表在《延邊文藝》一九七九年第三期。收入延邊人民出版社的才談、漫談作品集《以後再說吧》。

《酒》 漫談新編曲目。金昌峰於一九八一年創作。延吉市朝鮮族曲藝團姜東春一九八一年首演。該曲目通過演員模仿醉漢的種種迷亂狀態，勸誡人們不要沉湎於酒。腳本發表於《海蘭江》一九八一第三期。

三、三老人

《三老人》，朝鮮族曲種。第二批國家級非物質文化遺產。吉林省延邊朝鮮族自治州和龍市申報。傳承人崔仲哲。

（一）歷史源流

二十世紀五〇年代初，形成於吉林省延邊朝鮮族自治州。一九五〇年初，延邊文工團（今延邊歌舞團）演員到和龍縣龍水鄉農村參加勞動，體驗生活，宣傳互助合作運動。在聯歡性質的「同樂晚會」上，由崔壽峰、許昌錫、元珠森分別扮演了對互助合作運動「持懷疑態度」的老人（中間人物）、「持反對態度」的老人（落後人物）和「持積極態度」的老人（先進人物），「混」在群眾（觀眾）中間進行一番爭辯，不露表演痕跡地讚揚先進，諷刺落後，教育「中間人物」。群眾都以為這番爭論就出自他們身邊的真事，宣傳的效果比較理想。此後，三個演員裝扮成三位老人，通過幽默的語言、誇張的表演，闡明一種道理的這種表演形式在部分農村業餘文藝活動中被經常使用。「三老人」的名字也逐漸固定下來。一九六〇年，「三老人」由延邊話劇團搬上城市舞台，頗受歡迎，並在全州得到普及。一九六四年，「三老人」曲目《豐收歌》參加全國少數民族業餘文藝調演獲得好評，毛主席、周總理及其他中央領導同志也在人民大會堂觀看了演出。一九六五年，《戲劇報》發表文章《三老人——文藝的尖兵》，對這一新的藝術形式給予較高的評價。從第一代崔壽峰等人確立「三老人」以來，已經發展了五代演員。第一代：崔壽峰、元株森、許昌錫。第二代：金尚玉、梁均、李龍河、田吉春、李順玉、金蓮花。第三代：許相權、李松子、金鳳錫、玄京淑、石鳳淑、金錫館。第四代：崔仲哲、洪美玉、李順女、黃銀姬。第五代：韓泰敏、姜哲敏、許順善。「三老人」流行於吉林省延邊朝鮮族自治州和遼寧、吉林、黑龍江三省朝鮮族聚居地。

（二）藝術特色

三個演員裝扮成三位老人，通過幽默的語言、誇張的表演，闡明一種道理的藝術形式。隨著時代的發展，「三老人」在多年創作、演出實踐中逐步提高，形成了人物類型化、創作腳本化、情節戲劇化、語言喜劇化等特點。腳本也日臻成熟，由李永根、洪成道、白鐘哲、南秀吉等創編的一批優秀作品《豐收歌》《當好家》《豺狼的末日》《養豬場的春天》《新的長征》《花朵》《誇兒媳婦》等成為群眾喜愛的常演曲目。一九八〇年二月洪成道、朴應兆編輯的三老人作品集《笑聲》，由延邊人民出版社出版。其中《去開會的路上》《當好家》《當家人》等作品被編入漢文版《朝鮮族文學作品選》。

（三）名人名段

崔壽峰（1921-　）

國家級非物質文化遺產「三老人」第一代藝人。朝鮮族漫談、才談、三老人演員，詳見「才談名家名段」。

崔仲哲（1960-　）

國家級非物質文化遺產「三老人」第四代傳人。和龍縣人。一九八八年加入和龍市藝術團，二〇〇一年任和龍市藝術團副團長、和龍市文化館副館長。崔仲哲出生在和龍縣八家子，他從小酷愛說唱，從小耳濡目染老人們生活中的說唱藝術，不時地也會在老人身邊學上幾句，就這樣對朝鮮族獨有的曲藝「三老人」產生了濃厚的興趣。一九八八年在當時的和龍縣舉辦的文藝表演大賽上，表演了由自己創作的三老人曲目《賣牛人》，獲得了一等獎，受到了很多人的好評，在台下觀看的觀眾們也紛紛說他是第二個「金尚玉」。崔仲哲說：當年在和龍縣提起金尚玉，可謂是無人不曉，他表演的三老人曲目很受歡迎。一九九六年開始創作自己的作品，十餘年裡，他創作作品有一百多個，其中的代表作有《賣牛人》《買我的》《手術》《生日禮物》等。二〇一一年崔仲哲被評為省級非物質文化遺產傳承人。為了保護和傳承三老人這一朝鮮族獨有的曲

藝文化，在七年的時間裡他不斷髮掘對三老人曲藝感興趣的年輕人，現已經培養了五名學徒，通過教授他們三老人獨特的表演形式外，更希望他們也能夠將三老人曲藝這一非物質文化遺產更好地發展和傳承下去。代表曲目：《老人足球隊》《敬老院的喜事》《差一點》。

（四）經常演出的曲目

《赴會》　一譯《去開會的路上》。三老人現代曲目。洪成道創作。一九五〇年初延邊文工團崔壽峰、許昌錫、元珠森首演。崔、許、元三老漢對互助合作持不同的態度，一個積極參加，一個使恃家裡勞動力多而堅持單幹，另一個則處於猶豫之中。在去參加群眾大會的路上展開一番爭論，最後在先進互助組先進事蹟的教育下，一同參加互助組。這是朝鮮族曲種「三老人」的第一個實驗曲目，它用三個類型化的老人形象，通過幽默、詼諧、誇張的語言動作，反映現實生活的某些側面，當時曾在群眾中產生了很大影響，並迅速成為延邊各地專業、業餘文藝演出中十分常見的藝術形式之一。

《老人足球隊》　三老人現代曲目，金興彬創作。和龍縣文工團梁均、許相權、金尚玉於一九八二年首演。海蘭村老人足球隊的場外指導梁老漢和球隊後勤負責許老漢大喊大叫，把在場上多次失誤的隊員吳老漢換下場，吳老漢意見很大。三個老人爭長論短，突然發現球場出現驚險，情不自禁地成了啦啦隊，一會兒是緊張，一會兒是洩氣，手忙腳亂地為自己的球隊助威。球隊得勝，三個老漢高興得手舞足蹈，相互擁抱。動作誇張，語言詼諧。一九八三年參加吉林省專業藝術表演團體舞台節目評比，獲創作二等獎、表演二等獎。同年，延邊電視台錄像播放。

《草笠峰的笑》　三老人現代曲目。洪成道創作。延邊話劇團洪成道、白鐘哲、金正善演出。韓、白兩老漢正在算計今年的工錢能達到一元八角。白老漢說工錢雖高，但沒有韓老漢的份兒，因為韓老漢曾經反對過植樹，也反對過百里田野修築堤壩。韓老漢卻強詞奪理，二人爭論不休，正碰上到公社參加治

山治水會議的千老漢。千老漢根據公社會議精神講述了治理草笠峰的宏偉藍圖，韓、白兩老漢又是驚訝又是高興，就好像草笠峰的遠景在眼前展現。他們載歌載舞，韓老漢也為自己過去的錯誤做法感到遺憾。腳本收入延邊人民出版社一九八〇年二月出版的三老人作品集《笑料》中。

《養豬場上的春天》　三老人現代曲目。李永根、白鐘哲創作。延邊話劇團李永根、白鐘哲、金正善一九七七年首演。松平一隊養豬場飼養員老徐頭在收購生豬的食品公司遇到二隊的老姜頭和五隊的老南頭，三位老人圍繞養豬的好處和集體養豬的發展問題，展開了一場爭辯。老徐頭表露了自己當飼養員的責任感和自豪感，老姜頭積極支持老徐頭的認識和做法，老南頭則對集體養豬事業存有顧慮。曲目通過三位老人詼諧、誇張的語言、動作，批判了「四人幫」在農村工作中的流毒和影響，鼓勵農民多養豬，養好豬，以促進農業生產，增加收入，提高生活水平。腳本發表於《延邊文藝》一九七七年第十一期。

《懶漢》　三老人現代曲目。李鐘勳創作。琿春縣文工團李鐘勳、崔昌吉、任永久首演。勤勞、正直的老姜頭和老裴頭在送公糧的路上遇到一貫懶惰的老黃頭，姜、裴都用拖拉機運送公糧，而老黃頭卻沒有種好莊稼，準備的公糧也只有那麼幾麻袋，請求老裴頭給捎帶。於是，姜、裴兩位老人用比喻、誇張的語言講述了幾個活生生的事例，嚴厲但詼諧地批評老黃頭懶漢無骨的思想，讓他在包產到戶的大好形勢下，清醒認識自己頭腦裡的錯誤觀念，徹底改掉好吃懶做的壞毛病。老黃頭在事實教育下，終於下定決心，要走上勤勞致富的陽關大道。腳本收入《海蘭江》一九八三年第一期。

▎四、鼓打鈴

（一）歷史源流

　　朝鮮族曲種。源於朝鮮族民歌「場打鈴」，是乞丐行乞時歌唱的一種曲調。清末已流傳於延邊。行乞人歌唱時，手持瓢葫蘆擊節，邊唱邊說，乞哀告憐。唱詞開頭一般都是現成的，類似副歌。唱的內容則根據施主對行乞人的態度隨編隨唱，或頌揚或諷刺嘲罵，近似舊社會漢族的「數來寶」。一九七七年由延邊朝鮮族自治州文藝工作者對其著手繼承和改編。一九七九年延邊曲藝團成立後，開始定型演出。流行於吉林省延邊朝鮮族自治州及東北三省其他朝鮮族聚居地區。

（二）藝術特色

　　鼓打鈴曲調以《仗打鈴》《長短打鈴》《箱打鈴》等傳統民間音樂為基礎，同時增加了幾種變調，以使曲子輕鬆、奔放、粗獷。

　　鼓打鈴表演，可一人唱，也可多人演唱，以男聲演唱為宜。演唱時，以擊鼓演唱為主，結合表、白、舞，敘述故事的曲藝形式，演唱者可以隨時跳出跳入角色。曲詞通常是七字句和八字句，語言講究上口易記，通俗生動，幽默詼諧，適合演唱輕鬆愉快的故事。也可演唱諷刺性故事。樂隊可多可少，伴奏以民族樂器為主，適當配合手風琴之類的現代樂器。演唱者肩挎小鼓擊節，邊唱邊說，表演結合各種表情動作（滑稽動作）。經常演出的曲目有：《永吉和幸福逛商店》《高舉大慶旗幟前進》《遊覽記》等。

（三）名人名段

姜東春（1955- ）和**崔壽峰**（1921- ）

　　姜東春，崔壽峰，朝鮮族漫談、才談、鼓打鈴著名演員，詳見「才談名家

名段」。

（四）經常演出的曲目

《高舉大慶旗幟前進》　鼓打鈴新編曲目，詞作者崔壽峰、金昌奉。唱腔設計安繼麟、金南浩、李一男等，演員姜東春、趙學范、黃明華榮獲吉林省獨唱重唱曲藝匯報優秀節目獎。

《永吉和幸福逛商店》　鼓打令新編曲目，崔壽峰於一九八〇年創作，安繼麟曲，延吉市朝鮮族曲藝團姜東春、趙學范首演。通過兩個人逛百貨商店一路上的所見所聞，批評了社會上說話不講文明禮貌，服務態度生硬粗暴，隨地吐痰等壞習慣。

《逛市場》　鼓打鈴新編曲目。金昌奉編詞，安繼麟曲。演出二百多場。

五、盤索里

（一）歷史源流

　　盤索里，朝鮮族曲種。「盤索里」是「Pansori」的譯音，也譯成「盤哨里」，是朝鮮族「娛樂場」的音譯，也可譯為「在大庭廣眾場合唱的歌」。國家級非物質文化遺產名錄，吉林省延邊朝鮮族自治州申報，傳承人姜信子、崔麗珍。

　　十七世紀發源於韓國西南部城市全州。十八世紀已盛行。二十世紀初，朝鮮移民大量流入我國延邊，「盤索里」也隨之流入。在朝鮮族聚居地生根、開花，成為我國少數民族民間曲藝形式之一。在延邊受歷史、地理、文化環境的影響，「盤索里」形成了特有的風格，局內人約定俗成地將這種從朝鮮半島南部傳入的說唱藝術形式稱之為「南道盤索里」。傳入之初，只是人們在野遊、宴會、年節、喜慶時演唱。東北淪陷時期，長春、吉林、延吉等地的「朝鮮族料理店」中經常有歌伎演唱，所演唱的曲目內容多為朝鮮民族的傳統故事，具有代表性的曲目有：《春香傳》《興甫歌》《沈清傳》等。也有《赤壁歌》《孔明歌》等源自漢族歷史故事的曲目。唱詞講究聲韻格律，上口易記，通俗生動。中華人民共和國成立以後，中國共產黨和各級政府重視發展少數民族文藝事業，一九五五年延邊歌舞團將盤索里納入正式演出節目，由崔靜淵編詞、鄭鎮玉編曲、金聲民演唱的現代曲目《偵察兵大黑的憎恨》在全州巡迴演出中受到群眾的歡迎。一九五八年，延邊藝術學校邀請申玉花、朴貞烈、李今德、金文子四位民間藝人擔任民族聲樂教員，專門教授盤索里，還邀請了朝鮮民主主義共和國專家教授盤索里和伽倻琴，培養了十多名學生。一九六五年，延邊藝術學校排演了《春香傳》片斷《廣寒宮》，演出獲得好評。進入八〇年代，林明玉、裴花淑等新一代盤索里演唱者活躍在專業、業餘舞台上，一九八五年延

邊藝術學校開設了「民族聲樂專業班」，專門培養盤索里的演唱人才。現存的五大代表曲目是：《春香歌》《沈青歌》《赤壁歌》《水宮歌》《興夫歌》。

（二）藝術特色

盤索里表演方法，由一人站立表演，一人擊鼓伴奏，通過唱、說和「阿里尼」（表演）表達故事情節，刻畫人物。表演是一人多角，化出化入，以唱為主，說唱結合。演出盤索里時，演唱者穿著長袍，頭戴紗帽，右手執扇，左手拿手絹，雙腳呈「八」字形站立於台上，神情莊重。此時，鼓手也將鼓置於身前右手握槌左手扶於鼓上，拭目以待，先以抒情的「短歌」開場，隨後，是念白，表演。手隨著眼看的方向走丁字步。舉止文雅自如。與鼓手的配合更要自然默契。

盤索里的曲調。主要曲調的板唱組織類似漢族戲曲程式，板唱包括速度、唱詞、聲音等。速度主要有晉陽調、中莫里、呃嗯莫里和扎汝莫里等五種。一般說高興和發愁時，使用平調和羽調，悲哀時用界面調，有時根據變化而變化。聲音的快慢高低輕重皆有規律。歌唱時輔以相應動作。如哭泣時，或以手帕掩面，或作痛苦狀。發怒時，則可睜圓雙眼，表示怒氣衝天。盤索里重在唱。各種音調要根據內容配合得當，並有變化。各種聲音（噪音、喉音）要巧妙運用，使聽眾得到藝術享受。盤索里的音樂是富有韻味的技巧性強的民俗音樂。其聲音除注重高低長短之外，還講究厚薄疏密起伏變化。唱法講究高低清濁，語長聲短，按長短的規則演唱。

盤索里的伴奏。演唱時，一人擊鼓伴奏，朝鮮族的音樂伴奏都用長鼓，而盤索里只許用鼓。伴奏時以「早塔」「兒西古」等歡呼聲幫腔，鼓舞情緒渲染氣氛。鼓手不是僅僅掌握長短而且起著調節整個氣氛的作用。曾經有過一鼓手，二名唱之說，可見鼓手的重要性。近來盤索里伴奏有了一些變化，以鼓、長鼓和伽雅琴或奚琴伴奏。

（三）名人名段

姜信子（1941-　）

　　非物質文化遺產盤索里傳承人。中國音樂家協會會員、中國朝鮮族音樂研究會理事。民族聲樂家，副教授。生於吉林省圖們市。一九六一年八月，在延邊藝術學校畢業以後，留校任教；一九六五年，先後在吉林省民族歌舞團、延吉市朝鮮族藝術團等，任獨唱演員、聲樂指導；一九八五年至一九八七年，在中央音樂學院深造，在多年的實踐中她大膽進行嘗試，改革民族老式唱法，現在有了自己一套源於民族唱法，近似美聲唱法又不同於美聲唱法的發聲體系並已逐步走向完善。她作為延邊藝術學院唯一的盤索里教員，在長期的音樂教育實踐中，培養了很多聲樂人才。在二十多年的教學活動中培養了方恩和、金在粉、金月女、金花、卞英花等很多優秀聲樂人才。她先後在延邊電視台和延邊藝術學院等，舉辦了六次「姜信子弟子音樂會」，為繼承和發展盤索里，做出了巨大的貢獻。主要作品有：《民謠解說》《南道民謠 100 首》等著書及論文《關於民謠發聲問題》《聲樂的形象與比喻》等。

崔麗玲（1982-　）

　　非物質文化遺產盤索里傳承人。自幼喜愛音樂，十三歲起在延邊大學藝術學院姜信子老師門下，開始學習朝鮮族傳統藝種「望年盤索里」和「南道民謠」。二〇〇一年，崔麗玲受到「韓國盤索里鼓法研究會」的邀請，赴韓研修「盤索里」。二〇〇三年，她又考入韓國「國立韓國藝術綜合大學」，在韓國著名藝術家——盤索里名唱安淑善教授門下學習盤索里。二〇一〇年二月，崔麗玲終於取得了「國立韓國藝術綜合大學」授予的盤索里專業碩士學位，成了我國第一個盤索里專業碩士學位研究生。二〇一〇年三月，報名參加第十四屆CCTV青年歌手電視大獎賽，並一舉挺進決賽。並在第十四屆青歌賽原生態組個人單項決賽的舞台上，演唱傳統「盤索里」曲目《興夫歌》選段。獲得好評。

金南浩（1934－　　）

　　吉林省龍井市人，非物質文化遺產盤索里傳承人。作曲家、民族音樂理論家。曾任過延邊朝鮮族自治州藝術集成辦公室主任。現任延邊對外文化藝術交流中心副董事長，責任編輯。國際高麗學會會員、中國音樂家協會會員、中國朝鮮族音樂研究會常務理事兼社會音樂委員會主任、中國朝鮮族兒童音樂學會常務理事、延邊音樂家協會顧問。七〇年代以來創立中國朝鮮族曲藝曲種《平鼓演唱》《鼓打鈴》《音樂故事》等唱談音樂腔唱設計。由於四十年來音樂創作過程中著重提高民族音樂的繼承和發展，他的作品以純厚的民族風土人情和地方特色著稱。一九八〇年以後延邊人民出版社與黑龍江朝鮮民族出版社出版了《金南浩作曲集》、兒歌作曲集《我愛家鄉寶貝山》、金南浩論文選《中國朝鮮族民間音樂研究》等著作。還有《中國曲藝音樂集成·吉林朝鮮族曲藝音樂概述》《論歌曲創作的民集風格與時代美感》等四十餘篇論文。

（四）經常演出的曲目

　　《水宮歌》　盤索里傳統曲目。敘述南海龍王身患重病，需要用兔子肝作藥引子，就派鱉主簿把兔子哄騙到龍宮裡。兔子反而略施巧計，說是要回去取放在山裡泉水旁的肝，乘機溜之大吉。不同的地方流傳著二十餘種不同的唱本，最具代表性的有完版本，申在孝本、李善由本等。主要唱段有《藥性歌》《龍王嘆息》《兔子畫像》《高高天邊》《藍色世界》《走啊，快快走》等。

　　《興甫傳》　盤索里傳統曲目。敘述心地善良、家境貧寒的弟弟興甫替被毒蛇咬斷腿的小燕子治好傷口，小燕子感恩圖報，銜來葫蘆種子讓興甫種下。葫蘆長大後，興甫從中獲得了大量金銀財寶。興甫的哥哥是個貪婪成性的財主，故意弄斷了燕子的腿，又假惺惺替燕子治好傷口。燕子也銜來葫蘆種子，讓他種下。葫蘆長大後，從裡面跑出一幫人搶光了他的財產。該曲目收錄在宋萬載的《觀優戲》中，與《春香歌》《沈清歌》屬同時期作品，不同的地方流傳著十餘種不同的唱本。其主要唱段有《貧困打鈴》《和尚選定屋基的場面》

《拾鬮兒而定》《葫蘆打鈴》《燕子都叼走》等。

《赤壁歌》 盤索里傳統曲目。敘述中國三國時期諸葛亮略施計謀，在赤壁江上用火攻打敗曹操軍隊的故事。曲目中有許多段落描寫了戰場上勇將們衝鋒陷陣的緊張而又富有戲劇性的場面，不用寬廣有力的嗓音是很難演唱的。中華人民共和國成立後，民間藝人李今德的演唱在延邊地區流傳。其主要唱段有《三顧茅廬》《高堂上》《子龍射箭》《火燒赤壁江》《赤壁新打鈴》等。

《沈清歌》 盤索里傳統曲目。敘述朝鮮黃州桃花洞盲人沈學奎的獨養女兒沈清為了治好父親的眼疾，以三百石供養米的代價，把自己賣給南京做生意的船伕們途中投身大海。不料被玉皇大帝所救，得以生還，而且當上了皇后。最後父女相逢，父親也睜開了眼睛，重見光明。此曲目收錄在宋萬載的《觀優戲》中，與《春香歌》《興甫歌》屬同時期作品，不同的地方流傳著十餘種不同的唱本。最具代表性的有完版（全羅道全州版）本、京版（京城版）本、申在孝本、李善由本等。

《偵察兵大黑的故事》 盤索里現代曲目。又譯為《偵察兵大黑的憎恨》《「鋤頭」的憤怒》。崔靜淵創作。編曲鄭振玉，譯配崔壽峰，延邊歌舞團金聲民一九五五年演唱。腳本發表於《延邊文藝》一九五五年第九期。講述志願軍偵察兵老黑（綽號「鋤頭」，「大力士」之意）機智勇敢抓舌頭的故事。

《春香歌》 盤索里傳統曲目。敘述朝鮮李朝初葉，全羅道南原郡引退歌妓月梅之女成春香與郡首之子李夢龍相愛，海誓山盟，訂約百年。不久李夢龍隨父遷至漢城。新任郡首卞學道聞春香貌美，欲納為妾。春香嚴詞拒絕，被拘入獄。卞學道決定在他五十壽辰慶宴時處斬春香。李夢龍中狀元，任「暗行御史」，奉命南巡，化裝成乞丐，明查暗訪，得知春香蒙冤，大鬧卞學道壽宴，剷除貪官污吏，登堂相認。該曲目收錄在李朝英祖三十年（1754）間柳振漢的《萬華本》中，與《沈清歌》《興甫歌》屬同時期作品。不同的地方流傳著三十餘種不同的唱本，最具代表性的是《烈女春香守節》《春香歌》（申在孝），《獄中歌》（丁北平）等。中華人民共和國成立後，通過朴貞烈、申玉花等人

的演唱在延邊地區廣為流傳。其主要唱段有《赤忱歌》《千字撲裡》《長愛歌》《離別歌》《軍奴使令》《御史和大田》等。

《蓓嬪伊跳大神》　盤索里傳統曲目。敘述（朝鮮）京城李政丞膝下無子女，十分傷心，便到名山大剎去虔心供佛，後來終於有了後代。聽到這個消息，某村裡前後住鄰居的三個女人為了生養孩子，也登上名山去作了百日祈禱。十個月後的同日同時，前面家生了孩子叫三月，後面家生了孩子叫四月，中間家生了孩子叫蓓嬪伊。三個女孩長大了，三月、四月都找到好婆家相繼出嫁，而蓓嬪伊卻在十八歲花季因病死亡，成了年輕的女鬼。蓓嬪伊的父親悲痛欲絕，為了能見到女兒的亡魂，就喚來八道巫婆大施巫法，但終究未能如願以償，反被一個住在平壤的二流子巫師騙走了許多財物。該曲目是十九世紀末的（朝鮮）平安南道的金光俊創作的，以後傳給兒子宗朝，並由同道的崔順慶、李仁洙等人演唱。中華人民共和國成立後，通過趙鐘周、禹濟江等民間藝人的演唱，在延邊地區廣為流傳。其主要唱段有《歐化咚咚我的寶貝》《八道巫婆歌》《蓓嬪伊快回來》《巫師出走了》等。同時，在演唱的過程中還插入了《長唸佛》《快唸佛》《呃郎打鈴》《辭說難逢歌》《江原道阿里郎》《黃海島船歌》《倡夫打鈴》《長打鈴》等民謠曲調。

六、延邊唱談

（一）歷史源流

延邊唱談，朝鮮族曲種。一九七六年形成。延邊唱談有故事情節，是說多於唱的說唱形式，曲詞用散文體，它近似於漢族的「群口相聲」。一九七四年，延邊群眾藝術館針對延邊地區群眾業餘文化活動中缺少曲藝品種的情況，提出「漢族引進外地曲種，朝鮮族學習漢族曲種」的要求，曾相繼派三個學習小組，到天津、上海等地觀摩學習。然後組織有志於創造朝鮮族新曲種的群眾文化工作者，連續兩年在汪清、開山屯、龍水坪開辦三期曲藝學習班，專門研究摸索創造朝鮮族新曲種的文學、音樂、表演等問題。根據自治州已有的朝鮮族藝術門類的分佈特點和朝鮮族演員的條件，認為不宜創造自彈自唱、以唱為主的曲種，而應創造快節奏、敘表為主的曲藝形式。一九七六年三月，由崔壽峰編詞、安繼麟編曲的第一個「延邊唱談」實驗曲目《會師百雞宴》問世。為了保證實驗曲種演出成功，由頗具演出經驗的延邊話劇團演員李永根、韓成厚、全得珠參加表演，樂隊由李明子執伽倻琴，李日男執奚琴，安繼麟司長鼓。《會師百雞宴》，演出三人，伴奏三人，不帶道具。同年四月參加吉林省曲藝調演，獲優秀創作獎；六月參加全國曲藝調演，獲好評，《人民日報》曾發表文章祝賀這一朝鮮族新曲種的誕生。各縣專業劇團和一些業餘文藝宣傳隊學演《會師百雞宴》，使延邊唱談得到了較快的普及。這個節目也是延吉市群眾藝術館經常演出的保留節目。流行於吉林省延邊朝鮮族自治州及東北三省其他朝鮮族聚居地區。

（二）藝術特色

延邊唱談的表演，曲詞不受格律約束，屬散文體，便於敘述，便於普及。音樂以群眾熟悉的民歌作基調，大量吸收了民謠《解數字》一歌的旋律。因語

言生動，曲調輕鬆明快，伴奏過門跳躍活潑，表情動作繪聲繪色，深受群眾稱讚。

（三）名人名段

崔壽峰

（見「三老人」中「名人名段」）

安繼麟（1939-　）

國家一級作曲家。生於朝鮮平安北道鹽州郡。中國音樂家協會會員、中國朝鮮族音樂研究會常務理事；原任延邊音樂家協會副主席、延吉市文聯副主席；現為延邊音樂家協會顧問。一九六二年七月，畢業於吉林藝術專科學校（後為吉林藝術學院）作曲系，分配到延邊歌舞團創研組工作；一九六五年至一九七九年二月，在延邊群眾藝術館任音樂編輯兼輔導員；從一九七九年三月起，在延邊州朝鮮族話劇團（他是該團創始人之一），任話劇音樂設計與樂隊指揮，一九八一年十一月從事專業作曲。一九九九年十月，正式退休。多年來，他創作並發表了四百餘首歌曲和一百餘首舞蹈音樂及民族器樂曲。特別是在創編朝鮮族新劇種《延邊唱談》等過程中，他認真研究和不斷吸納、借鑑漢族及其他少數民族曲藝特點，大膽運用了「曲牌式」。如《延邊唱談》（以朝鮮族傳統民歌《解數字》為主要曲牌）、《鼓打鈴》（以民歌《長打鈴》為主要曲牌）、《扁鼓聯唱》（以若干傳統民歌為曲牌）。他先後創作了三部《延邊唱談》、四部《鼓打鈴》、二部《扁鼓聯唱》，均編入《中國百科全書（曲藝篇）》（一九八三年出版）和《中國曲藝音樂集成·吉林卷》（一九九八年出版）裡。為此，他獲得了由中國音樂集成吉林卷編輯部頒發的「文藝集成編撰成果一等獎」獎牌。一九八八年，中國國際廣播電台朝鮮語部，以《中國朝鮮族作曲家安繼麟及他的創作》為專題，面向全世界朝鮮族播放。一九九一年，吉林省人民政府給他記二等功一次。一九九五年，他所創作的舞曲《孔鼠與麻雀》（李信子編舞），在「全國朝鮮族少年兒童藝術節」上獲一等獎。

（四）經常演出的曲目

《會師百雞宴》　延邊唱談新編曲目，一八七六年崔壽峰根據現代京劇《智取威虎山》的部分情節改編、安繼麟、金太國、李日男編曲。李永根、韓成厚、全德洙等一九七六年三月首演參加吉林省曲藝調演，獲優秀創作獎。同年六月參加全國曲藝調演。述說解放軍偵察英雄楊子榮機智勇敢，喬裝改扮，以土匪胡彪的身分，打入座山雕匪幫內部。在大年三十晚上配合戰友，全殲敵人。演出獲得好評。《人民日報》發表文章「祝賀朝鮮族新曲種的誕生」。

《神出鬼沒》　延邊唱談新編曲目，崔壽峰於一九八〇年創作、安繼麟編曲。由延吉市朝鮮族曲藝團趙淑女、張美玉、韓昌植、全永虎、韓成厚一九八〇年首演。講述抗日游擊隊偵察排長金鳳淑在群眾的幫助下，假份警察署長的新娘，利用「結婚喜宴」之機，消滅敵人的故事。

▍七、平鼓演唱

（一）歷史源流

　　朝鮮族曲種，一九七五年由延邊朝鮮族自治州文藝工作者創造成型。平鼓演唱是一種多人表演的、以擊鼓演唱為主，結合表、白、舞敘述故事的曲藝形式。演唱者可以隨時跳出跳入角色。

（二）藝術特色

　　由多人表演，以擊鼓演唱為主，結合表、白、舞敘述故事的曲藝形式。演唱者可以隨時跳出跳入角色。曲詞通長為七字句和八字句的韻文體，說白有韻律和口語化兩種。內容有輕鬆愉快的故事，也有辛辣的諷刺故事。語言講究上口易記，通俗生動。伴奏以民族樂器為主，適當配合手風琴等西洋樂器。曲調以「仗打鈴」「長短打鈴」「箱打鈴」等傳統民間音樂為基礎，增加了幾種變調，使曲子輕鬆、奔放、粗獷。代表曲目有《真氣死人》等。流行於吉林省延邊朝鮮族自治州和遼寧、吉林、黑龍江三省朝鮮族聚居地。

（三）名人名段

崔壽峰

　　（詳見「三老人」「延邊唱談」等曲種中對崔壽峰、安繼麟的介紹）

安繼麟

　　（詳見「三老人」「延邊唱談」等曲種中對崔壽峰、安繼麟的介紹）

（四）經常演出的曲目

　　《真氣死人》　平鼓演唱新編曲目。短篇。一九八〇年崔壽峰創作，安繼麟編曲。由延邊曲藝團李順子、張美玉、金愛萍、全金順一九八〇年首演。通過四個女人講述「氣人事兒」，分別塑造了捨己為人、科學種田、公而忘私的

好丈夫形象。

《養豬阿媽妮》　　平鼓演唱新編曲目。短篇。崔壽峰於一九七八年創作，金南浩編曲。由延邊曲藝團劇種實驗演出隊徐花子、姜順子、董香春、李順子一九七八年首演。敘述年過花甲的阿媽妮養豬的故事。

八、延邊鼓書

（一）歷史源流

　　延邊鼓書，朝鮮族新曲種。因為朝鮮族曲種「盤索里」的曲牌、唱腔、唱法，難度很大。一九七四年延邊朝鮮族自治州文藝工作者，在「盤索里」的基礎上改用新民歌為曲牌，創作了一些新曲目，對盤索里進行了一些實驗性改革，將這種新形式，命名為「延邊鼓書」。其演出形式，伴奏樂器均與盤索里相同，創作上突破了舊格式，在音樂、聲腔方面更加豐富，更適合表現現實題材。現代曲目《偵察兵大黑的憎恨》較有影響。流行於吉林省延邊朝鮮族自治州及東北三省其他朝鮮族聚居地區。（詳見「盤索里」）

（二）經常演出的曲目

　　《偵察兵大黑的憎恨》　　（見「盤索里」詞條）。

九、說話

　　說話，朝鮮族曲種。「說話」由一人表演，類似漢族評書。內容包括傳說、故事、寓言、諺語、歷史故事，也有新編故事。

（一）歷史源流

　　清朝末年由朝鮮半島傳入吉林省延邊地區。清末民初就曾有一些朝鮮族藝人在延邊一帶朝鮮族聚集區表演「說話」《赤壁大戰》《梁山伯傳》《沈清傳》等曲目。二十世紀二〇年代，流傳於東北地區的朝鮮族藝人言傳口授的口頭文學本可考者有《裴將傳》《薔花紅蓮傳》《朴氏夫人傳》等二十六種，傳說曲目可考者有根據中國歷史故事編譯的曲目近五十種。二十世紀三〇年代，東北淪陷時期，「說話」遭受日偽統治者的摧殘和抑制，幾乎瀕於滅絕。一九四五年東北解放後，崔壽峰等朝鮮族文藝工作者，根據傳統「說話」技藝，編寫了大量朝鮮族人民勇敢抗戰、喜慶解放的新「說話」腳本，在舞台上演出。一九五九年又編寫了現代題材的「說話」本《兄妹的命運》，在兩次巡迴演出中表演四十多場，得到廣大群眾的好評。以後又有新書目《好管家》《大虎和二虎》《解放的喜悅》等問世。流行於吉林省延邊朝鮮族自治州和遼寧、吉林、黑龍江三省朝鮮族聚居地。

（二）藝術特色

　　說話由一人表演，內容包括傳說、故事、寓言、諺語等，傳說曲目可考者有《裴將傳》《薔花紅蓮傳》《朴氏夫人傳》等二十六種。根據中國歷史故事編譯的曲目近五十種。

　　清末民初有一些朝鮮族藝人在延邊一帶朝鮮族聚居區表演《赤壁大戰》《梁山伯傳》《沈清傳》等曲目。東北淪陷時期，說話遭受摧殘和抑制，幾乎瀕於滅絕。新中國成立後，說話又有新曲目《兄妹的命運》《好管家》《大虎和二虎》

問世。

（三）名人名段

崔壽峰（1921-　）

　　見「漫談」「名人名段」的介紹。

（四）經常演出的曲目

　　《解放的喜悅》　朝鮮族新編曲目。講述朝鮮族人民在日偽統治時期的悲慘生活情景，以及迎來祖國解放，在中國共產黨的領導下翻身做主人，積極參加土地改革，參軍、參戰保衛勝利果實的故事。二十世紀四〇年代崔壽峰創作並演出。

第
十
三
章

東北少數民族說唱藝術的危機

東北少數民族的民間說唱藝術，雖然政府重視發展，但由於老一代藝人的過世，年輕人奔往城市，又很少有新的創作，所以很難傳承與發展。

（一）鄂倫春的摩蘇昆

鄂倫春族摩蘇昆是形成並流行於黑龍江大小興安嶺鄂倫春族聚居區的一種曲藝說書形式，形成於清代末期。「摩蘇昆」是鄂倫春語，意為「講唱故事」。演出形式多為一個人徒口表演，沒有樂器伴奏，說一段，唱一段，說唱結合。

摩蘇昆是一種內容十分豐富的說唱藝術，含有悲傷地述說或喃喃自述苦情的意思，多講唱「莫日根」英雄故事和自己苦難的身世。摩蘇昆來源於生活，同時它的產生與宗教有密切的聯繫，薩滿不僅是專門從事宗教活動的巫師，而且也是能歌善舞、會說能講的表演藝術家，薩滿大多數本身就是講唱文學的創作者、傳播者和繼承者。摩蘇昆是說唱結合的表演形式，曲調不固定，由說唱者自由發揮。故事有長有短，長的要講上幾天甚至十幾天，故事人物鮮明，語言生動，情節曲折，引人入勝。《英雄格帕欠》唱詞達一千九百行，十餘萬字，運用比喻、誇張、排比、借代等多種修辭方法，生動地描述了格帕欠同惡魔鬥爭的故事，是我國文學寶庫中罕見的宏大史詩。

現存摩蘇昆說唱體代表作品有：《英雄格帕欠》《娃都堪和雅都堪》《波爾卡內莫日根》《布提哈莫日根》《雙飛鳥的傳說》《鹿的傳說》《雅林覺罕和額勒黑汗特爾根吐求親記》《諾努蘭》和《阿爾旦滾蝶》等十餘篇。

摩蘇昆的藝術傳承一直以口耳相傳的方式進行，著名藝人有莫海亭、李水花、魏金祥、初特溫、孟德林等。

摩蘇昆在形成後的整個二十世紀，曾經是鄂倫春族人民重要的娛樂和教化手段，同時又是其民族精神和思想的載體，對於瞭解和研究包括鄂倫春族在內的北方各漁獵民族的社會、歷史、經濟、文化和宗教傳統意義十分重大。但今天的摩蘇昆遭到了現代化的強烈衝擊，生存出現危機，亟須加以保護。

國家非常重視非物質文化遺產的保護，二○○六年五月二十日，該曲藝形

式經國務院批准列入第一批國家級非物質文化遺產名錄。

（二）赫哲的伊瑪堪

伊瑪堪是中國東北地區赫哲族的獨特說唱藝術，表演形式為一個人說唱結合地進行敘述，無樂器伴奏，採用葉韻和散文體的語言，運用不同的唱腔表現人物和情節，多講述部落征戰、生活民俗以及赫哲族英雄降妖伏魔、抗擊入侵者的故事。這種獨特的藝術形式在傳承赫哲族語言、信仰、民俗和習慣方面發揮了關鍵作用。目前已採錄到多部獨立篇目。

調查顯示，這種藝術正瀕臨失傳。二十世紀八〇年代，伊瑪堪藝人中還有二十多位大師級人物，而目前只剩下五位伊瑪堪藝人能表演某些特定篇目。

伊瑪堪已經申報錄入「急需保護的非物質文化遺產名錄」的項目之一。據教科文組織介紹，在二〇〇六年十一月二十二日至二十九日舉行的峇里島會議上，非物質文化遺產委員會還將審議三十九個申報錄入「人類非物質文化遺產代表作名錄」以及十二個建議錄入「優秀實踐名冊」的項目。

（三）達斡爾的烏欽

達斡爾族是我國人口較少的少數民族之一，主要分佈在內蒙古自治區、黑龍江省，少數居住在新疆、遼寧。

「達斡爾」一詞是達斡爾族本民族固有的自稱。

達斡爾一名最早見於元末明初。我國歷史文獻中有「達呼爾」「打虎兒」「達瑚裡」「打虎力」「打呼裡」「達烏爾」等不同音譯名稱。十七世紀以前，達斡爾族已在黑龍江北岸結成村落，聚族而居，是當地經濟文化最發達的民族。

十七世紀中葉，沙俄入侵黑龍江流域，江北的達斡爾族被迫南遷，初至嫩江流域，後因清政府徵調青壯年駐防東北和新疆邊境城鎮，才形成了現在的分佈狀況。

達斡爾族有自己的語言，及以拉丁字母為基礎的文字，現在達斡爾族基本

上通曉漢語和漢文，與蒙古族雜居的達斡爾族，大部分通曉蒙古族語。

達斡爾族是一個能歌善舞的民族，民間音樂有山歌、對口唱和舞詞等多種形式。

達斡爾族的曲棍球運動久負盛名，莫力達瓦達斡爾族自治旗在一九八九年被國家體委命名為「曲棍球之鄉」。

烏欽是達斡爾族古老的曲種。「烏欽」達斡爾語為「唱的詩」之意。流傳於內蒙古、黑龍江、新疆的達斡爾族聚居區。一人說唱，以唱為主，自拉四胡自唱。題材廣泛，有英雄史詩、愛情故事、寓言故事等。曲目短者只唱數分鐘，長者可連唱幾天幾夜。曲調多專曲專用。一般一曲到底。傳統曲目有《紹郎與岱夫》《小兔求饒》《雅裡西翁》等。

達斡爾族烏欽又作「烏春」，是達斡爾族的曲藝說書形式，形成並流行於黑龍江省齊齊哈爾市梅裡斯達斡爾族區、富拉爾基區、富裕縣和龍江縣，內蒙古自治區莫力達瓦達斡爾族自治旗、呼倫貝爾盟、喜桂圖旗，以及新疆維吾爾族塔城地區等達斡爾族聚居地。

烏欽本是在清朝年間由達斡爾族文人用滿文創作並以吟誦調朗讀的敘事體詩歌，後來民間藝人口頭說唱表演這些作品，烏欽遂逐漸演變成含有「故事吟唱或故事說唱」之意的一個曲藝品種。烏欽最初的演出多為徒口吟唱，後來出現了藝人採用「華昌斯」（四絃琴）自拉自唱的情形。演唱的曲調也豐富起來，除了原有的吟誦調外，也採用敘事歌曲調和小唱曲調表演。烏欽的節目內容豐富，有講唱民族英雄莫日根故事的，有反映愛情和婚姻生活的，有歌唱家鄉山水風光的，也有講述神話、童話和傳說故事的。在這些節目中，尤以反映民族英雄莫日根歷史功績的故事、具有史詩品格的《少郎和岱夫》及改編自漢族古典名著《三國演義》《水滸傳》等的故事最受達斡爾族民眾的歡迎。節目的容量長短不一，長者可說唱幾天幾夜，短者幾分鐘到數小時不等。

傳統烏欽演出多在逢年過節和吉日慶典期間，廣大觀眾聚集在民家炕頭，

盤腿而坐聆聽藝人說唱。中華人民共和國成立之後，出現了大量歌唱新生活和新時代的作品，如色熱自編自演的烏欽曲目《歌唱英雄黃繼光》《祖國母親》《北京頌》和已故著名烏欽藝人何日格圖自編自演的《一隻鐵桶的來歷》《自從見到毛主席》等。

烏欽具有鮮明的民族風格和地域文化特色，始終深受廣大達斡爾族人民的喜愛。但在新的歷史時期它的生存與發展遇到了嚴重的挑戰，處於瀕危狀態，非常需要採取相應手段來加以扶持和保護。

（四）錫伯人的「念說」

康熙十二年（1673），原來居住在黑龍江一帶的錫伯人奉命遷到盛京，錫伯人的曲藝「念說」由此盛行一時。

錫伯族有悠久的口傳文學傳統。有敘事長詩《遷徙之歌》《喀什喀爾之歌》《三國之歌》（又名《依蘭古倫舞春》），民間故事《章京和他的女婿》《燕子》《三兄弟》《窮姑娘和富姑娘》等，還有《薩滿舞春》《亞奇納》《獵歌》《烏辛舞春》《沙林舞春》《丁巴歌》《金紐扣》等大量民歌，以及神話、寓言、念說等。還有一個奇異的文學現象，西遷之後，作為念說的主要文本，錫伯族民間流傳著大量漢族古典章回小說譯本。

上述這些少數民族說唱藝術形式，終因老藝人的謝世，沒有合適的繼承人；又因時代在發展，這種說唱形式為現代的說唱形式所取代，失去了聽眾市場，所以得不到相應的傳承。

後記

　　二〇〇六年伊始，我榮幸地被聘為吉林藝術學院東北民間藝術研究中心的客座研究員、碩士研究生導師。當時想，既然叫東北民間藝術研究中心，就應該有自己編著的「東北民間藝術研究」系列叢書。得到允許，我就開始策劃一個《東北民間藝術概述》提綱，大致包括東北民間藝術十大類，洋洋上百萬字。上會一討論，大家認為，這本書很有價值，也很有現實意義，但是過於龐大，不好操作，也只好作罷。而後我把它作為研究生教材。後來又策劃了《東北民間藝術研究叢書》，內分《東北地方戲曲藝術》《東北民間說唱藝術》《東北民間文學藝術》《東北民間音樂》《東北民間舞蹈》《東北民間繪畫》《東北民間編織》《東北民間雕塑》《東北民間剪紙》《東北民間手工藝》等十分冊。需要組織分冊的主編人員，動手投入寫作。但由於編輯人力調不齊，經費短缺，種種原因，始終也沒有納入日程。

　　二〇一四年秋季，我決定編著《東北民間說唱藝術史略》一書，已經積累了一定的資料，並且編寫了提綱。又聘請吉林省曲藝老團長劉季昌先生參與編著，他是曲藝界的專家，長年經營曲藝，各路曲種都很熟，有豐富的經驗，並且積累了大量資料。我們多次修改提綱，很順利就編著成初稿。送劉國偉處長審閱。國偉處長很忙，但生活得很有規律：他每天七點半就離家到南湖公園跑步一圈，然後八點必然到達學院，坐在他的辦公室前，風雨無阻。處長具有敏銳的學術見解，對於東北民間藝術研究的學科把握若定。他審讀了書稿之後，

他建議刪去「史略」二字，雖然民間藝術種類大多涉及「史源」，但畢竟一定數量沒有追溯；並且提出調整幾個章節，補充一些內容。

根據國偉處長的意見，我們又做了大幅度的調整和修改，現在總算殺青了。不料這與我最初策劃「東北民間藝術研究叢書」已經匆匆渡過整整十年，可是人生能有多少個十年啊！「叢書」才有第一本。好在處長說，今後成熟一本就出版一本。由此書稿就傳交給時代文藝出版社。感謝吉林藝術學院馬尚書記、郭春方院長大力支持，獲得學院專項學術出版基金資助，感謝時代文藝出版社社長陳琛同志把本書列入年度出版重點書目，感謝責任編輯郜玉樂同志特別熱心地盡心盡力地編輯這本書。不足之處懇請專家與讀者諸公不吝斧正，謹此，致以誠摯的謝意。

田子馥

2016 年 7 月 5 日

林文庫 A0703B13

東北民間說唱藝術　下冊

　編　田子馥、劉季昌

權策畫　李　鋒

任編輯　楊家瑜

行　人　陳滿銘

經　理　梁錦興

編　輯　陳滿銘

總編輯　張晏瑞

輯　所　萬卷樓圖書股份有限公司

版　　菩薩蠻數位文化有限公司

刷　　百通科技股份有限公司

面設計　菩薩蠻數位文化有限公司

版　　昌明文化有限公司

園市龜山區中原街 32 號

話 (02)23216565

行　　萬卷樓圖書股份有限公司

北市羅斯福路二段 41 號 6 樓之 3

話 (02)23216565

真 (02)23218698

郵 SERVICE@WANJUAN.COM.TW

陸經銷　廈門外圖臺灣書店有限公司

　電郵 JKB188@188.COM

BN 978-986-496-314-0

019 年 11 月初版二刷

價：新臺幣 360 元

如何購買本書：

1. 轉帳購書，請透過以下帳戶

　合作金庫銀行　古亭分行

　戶名：萬卷樓圖書股份有限公司

　帳號：0877717092596

2. 網路購書，請透過萬卷樓網站

　網址 WWW.WANJUAN.COM.TW

大量購書，請直接聯繫我們，將有專人為您

服務。客服：(02)23216565 分機 610

如有缺頁、破損或裝訂錯誤，請寄回更換

國家圖書館出版品預行編目資料

東北民間說唱藝術 / 田子馥, 劉季昌主編. --
初版. -- 桃園市：昌明文化出版；臺北市：
萬卷樓發行, 2018.01

　冊；　公分

ISBN 978-986-496-314-0(下冊 ： 平裝)

1.說唱藝術 2.說唱文學 3.中國

982.58　　　　　　　　　　　107002202

著作物經廈門墨客知識產權代理有限公司代理，由時代文藝出版社授權萬卷樓圖書

份有限公司出版、發行中文繁體字版版權。

書為金門大學華語文學系產學合作成果。　　校對：林庭羽